DEAR

COLLECTOR

DEAR COLLECTOR

아트북스

디어 컬렉터 집과 예술, 소통하는 아트 컬렉션 김지은

진정한 소유는 경험의 공유

'가물가물'이 체질이 된 요즘이다. 어제도 까마득한 전생이다. 하지만 3년 전, 사회적 거리두기로 인한 '소파와 한몸되기'가 전 지구적 현상이 되었을 때만큼은 쉽게 잊히지 않는다. 동선은 간결해졌고, 집 안의 물건은 물론 집 밖의 인간관계도 신박하게 정리됐다. 코로나가 좋은 핑곗거리가 되어 몇 번의 연기와 취소 끝에 '시절 인연'은 자연스럽게 걸러졌다. 현대판 모닥불인 넷플릭스에 겨우 의지해 현대판 들짐승인 코로나의 공포에 맞서는 시간이 길어지자 이번에는 보고 싶은 사람들이 떠올랐다. 그리고 진심으로 안부가 궁금했다. 제일 먼저 '디어 마르크Dear Marc'로 시작되는 메일을 보냈다. 마르크를 시작으로 모두 25명의 친구들에게 메일을 썼고 전화를 걸었다. 공포와 불안을 넘어 체념의 시간이 길어질수록 우리의 대화는 깊어졌다.

권태나 전쟁으로 끝나고 마는 대부분의 관계와는 달리 길게는 30년 짧게는 7년 동안 지속된 우정의 비결은 공통의 '취향'과 설레는 '평화'였다. 우리는 모두 '현대미술'을, 현대미술이 세상에 던지는 질문을 사랑하고 있었다. 우리의 지갑이 우리의 안목을 못 쫓아온다고 툴툴거리면서도 틈만 나면 또다시 작품을 컬렉팅하는 사람들이었다. 옷이나 가구 등에는 좀처럼 눈길을 줄 겨를이 없다. 많은 것을 정리했지만 작품만큼은 포기할 수 없다는 친구들에게 문을 열어달라고 부탁했다. 평생 컬렉팅한 작품과 작품 속 숨은 스토리를 나눠달라고 했다. 25명의 친구들 중 21명이 응답했다. 본인이 사정이 있는 경우 친한 친구를 소개해줬다. 한 다리 이상은 건너지 않았다. 그렇게 참여를 결심한 컬렉터에게는 별도의 사진 스타일을 주문하지 않는데 지킬 방역 수칙이 많은 엄혹한 시절에 또하나의 제한을 주고 싶지 않아서였다. 친구들은 자신들의 친구 사진가를 동원했고

코로나로 인한 사망자가 속출하면서 그마저도 어렵게 되자, 나중에는 직접 찍어 보냈다. 한 사람당 100여 통이 넘는 메일이 오고갔다. 12개 도시, 21명의 친구들이 보낸 400여 점의 작품들이 모였다. 그림 꽤나 봤다는 나조차 모르는 작품이 태반이었다. 이후로도 작품에 대한 수많은 질문이 오고갔음은 물론이다. 우리는 모르는 것을 두려워하지 않았다. 낯선 것을 즐겼다.

현대미술은 어렵다고들 한다. 피카소는 알겠는데 조지 콘도는 이해하기 힘들다고 말하는 것은 너무나 당연하다. 피카소는 100년 동안 해석되고 정리되어왔으니까. "현대미술이란 무엇인가?"라는 질문을 많이 받아왔다. 답은 아주 간단하다. 지금 친구네 집 문을 열고 들어가면 보이는 벽에 걸린 그림이다. 커피 테이블 위의 조각이다. 현대미술은 '현재성nowness'을 표현하는 예술이다. 현재성은 지금 일어나고 있거나 시작된 일이다. 예민한 예술가들은 자신, 사회 그리고 시대가 던진 현재의 질문에 답한다. 오히려 질문을 세상에 던질 때도 있다. 컬렉터는 그렇게 구현된 작품의 가치를 적극적으로 발굴해내는 현대적 고고학자다. 자신만의 안목으로 작품들을 배치해 새로운 의미의 집을 짓는 건축가다. 그리고 작품과 떨어지면 분리불안이 생기고 마는 어린아이다.

집 밖으로 언제 나갈 수 있을지 알 수 없다는 공포 속에, 그럴 바에는 서로 가진 아름다운 것들이라도 공유하자는 생각으로 출발한 『디어 컬렉터』는 팬데믹에 시작해 엔데믹에 마무리되고 있었다. 사람들의 동선이 조금씩 길어지고, '시절 인연'이 시나브로 늘어나고 있었다. 우연한 기회에 알게 된 세계적인 빅 컬렉터들이 팬데믹 시기의 집과 예술의 의미를 짚어보겠다는 기획 의도에 흥미를 보이며 참여를 원했다. 잡지에 여러 번 소개됐고 SNS로 바로 검색이 가능한 눈부신 집과 컬렉션이었다. 마음이 혹했다. 책이 좀더 근사해질 것 같았다. 달뜬 기분으로 이 소식을 전하자 상하이 (엘리베이터 없는 6층) 옥탑방에 사는 마티아스가 별 뜻 없이 물어왔다. "친구니?" 정신이 번쩍 들었다. 그 무렵, 멋있어 보이려고 내가 쓴

문장들에 빨간 줄이 쩍쩍 그어지고, 특정 작품에 대한 편파적 애정으로 터무니없이 길어진 글들이 가차 없이 잘려나가고 있었다. 내가 아닌, 나답지 않은 문장을 정확히 알아내는 편집자가 살짝 무서웠다. 그렇게 빈곤한 어휘와 어눌한 문장들이 남았고, 초심으로 돌아갔다. 덕분에 컬렉터들의 취향이 오롯이 남았고, 나의 '친구 취향' 또한 남게 되었다.

몇 번의 클릭으로 방탄유리 속 모나리자뿐 아니라 미술시장을 주름잡는 동시대 미술가의 작품도 생생하게 볼 수 있는 시대다. 잡지만 펼치면 딴 세상 사람들의 꿈같은 집도 쉽게 볼 수 있다. SNS만 열면 세계에서 가장 비싼 그림들이 스펙터클하게 튀어나온다. 쓱, 힐끗 보는 현대적 시지각의 특징 속에서 두꺼운 벽돌책이라니, 첫 장을 여는 것도 쉽지 않겠다. 하지만 일단 아무 페이지나 열어 쭉 훑어봐줬으면 좋겠다. 무슨 이유에서인지 끌리는 작품이 나오면 잠깐 그 순간을 즐겨주었으면 좋겠다. 그 작품을 그리거나 조각한 작가의 생각이 궁금해지면 그때 작품 근처에 있는 본문의 내용을 읽어보면 된다. 그러면 자신의 취향이 조금씩 보이기 시작할 것이다. 그러다 그런 작품을 컬렉팅한 사람이 누군지 궁금해질 때쯤, 각 장 맨 앞쪽의 소개글을 읽어보자. 정말 누구나 작품을 컬렉팅할 수 있고 현대적 아름다움은 발견하는 자의 몫이라는 사실을 알게 될 것이다.

수줍음이 많아 이름을 바꾸거나 이니셜로만 써달라면서도 집을 공개한 몇몇 친구들을 비롯한 21명의 컬렉터들은 "진정한 소유는 경험의 공유"임을 몸소 실천해주었다. 또한 망막의 즐거움, 즉 시각적 만족을 넘어, 세상을 보는 새로운 관점, 지각의 확장이 현대미술의 아름다움의 특징임을 깨닫게 해주었다.
작품은 통로다. 서울의 작은 원룸에 있는 '나'를 광활한 자연으로 인도해 압도적인 광경을 경험할 수 있게 해준다. 이 벽돌 한 장이 독자들과 세계를 연결해주기를 소망해본다.

끝으로……

눈앞의 세상 시름을 인류적 관점으로 조망하게 해준 인문학 공부 모임 '루첼라이 정원', 함께 거닌 모든 도반에게 감사하다.

작품은 작가보다 앞서가고 온갖 어긋남에도 불구하고 거기에는 빛나는 '진실'의 순간이 있다는 것을 보여준 작가 이재이에게 존경의 마음을 보낸다.

『스토너』부터 『새벽의 약속』까지 함께 읽었고 앞으로 읽을 책의 목록을 앞다투어 작성중인 김영철, 방송보다 더 웃기고 속은 더 깊다. 실의에 빠져 있던 내게 '디어 래리Dear Larry'로 시작하는 편지를 다시 쓰게 해준 그의 힘센 우정이 이 책을 완성시켰다.

그리고 21명의 컬렉터들, 고맙다는 표현으로는 턱없이 부족하다.

사람은 작품을 모으지만,
작품도 사람을 모은다.

2023년 겨울 초입에서
김지은

서문에서 모두 언급하지는 못했으나 책을 쓰는 동안 앞에서 끌어주고 뒤에서
밀어준 고마운 이들과 예술적 영감을 준 작가들에게도 감사의 마음을 전한다.

김현철
시간은 흐르지 않는다, 카를로 로벨리Carlo Rovelli
레이첼 화이트리드 Rachel Whiteread
새라 지Sarah Sze
리언 벤리먼Leon Benrimon
노란 비명, 김범
이주요 Jewyo Rhii

김재범
정아은아
이주현
소전서림素磚書林
김지인
세잔의 사과, 전영백
하지은
마음이발소장 방현주
정민영
유경희
집시
크리스탈
몰타Malta
배혜경

CONTENTS

DEAR

COLLECTOR

1

BEST EYE

최고의 안목

맨해튼 톱 컬렉터

LINDA ROSEN

린다 로젠

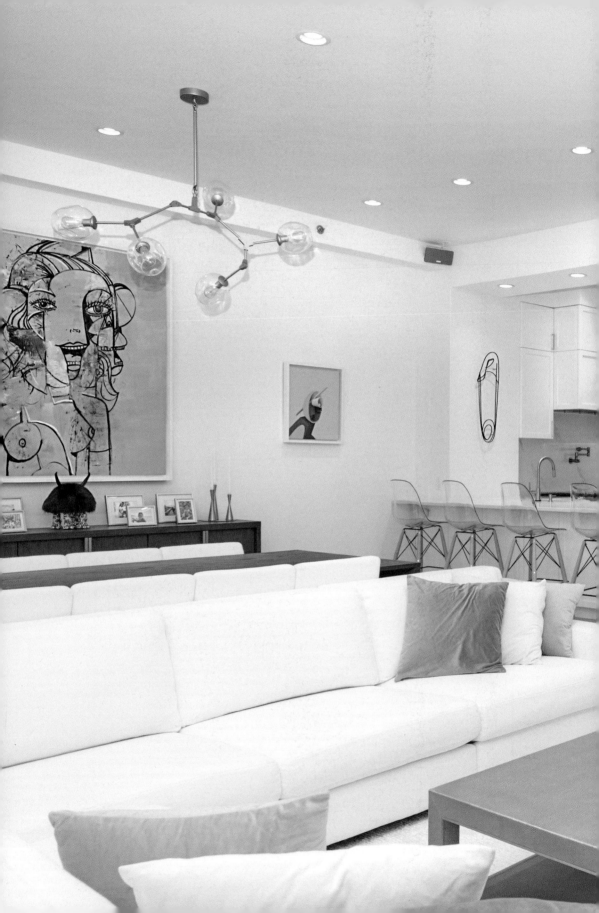

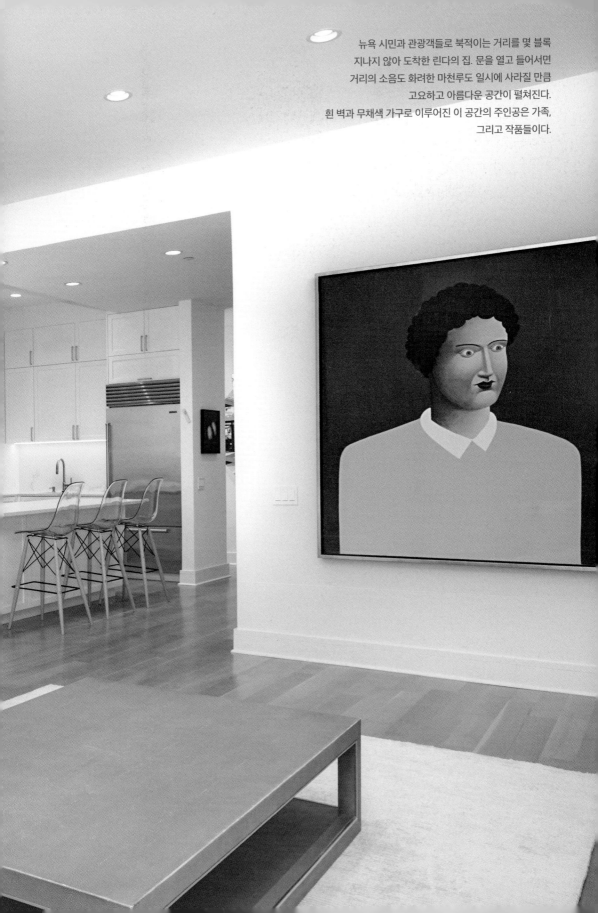

뉴욕 시민과 관광객들로 북적이는 거리를 몇 블록
지나지 않아 도착한 린다의 집. 문을 열고 들어서면
거리의 소음도 화려한 마천루도 일시에 사라질 만큼
고요하고 아름다운 공간이 펼쳐진다.
흰 벽과 무채색 가구로 이루어진 이 공간의 주인공은 가족,
그리고 작품들이다.

리온과는 대학원을 같이 다녔다. 수업중에 졸다가도 앤디 워홀 이야기만 나오면 눈을 번쩍 떴다. 1960년대 팝아트부터 현대미술에 관해서라면 어느 교수님에게도 지지 않을 만큼 박식했고, 언제나 토론을 주도했다. 이런 친구가 대학원 마지막 발표 때 나와 한 팀이 된 것이다. 우리 팀은 한국, 미국, 영국, 푸에르토리코 출신으로 구성됐는데 출신지가 다양한 만큼 서로의 영어 악센트에 익숙해지는 데도 시간이 걸렸다. 발표 주제는 '재즈와 흑인 미술'이었다. 그나마 다행이었다. 유학 가기 전 라디오 DJ로 활동하면서 오랫동안 재즈 코너를 진행했는데, 직접 원고를 쓰고 선곡도 했기 때문에 발표에 활용할 자료를 충분히 갖고 있었다. 재즈의 기본 성조인 단조와 플랫(♭), 흑인 미술의 특징인 평면성flatness을 주제로 좁히는 것까지도 수월하게 진행됐다. 문제는 리온이었다. 몇 주가 지나도록 사전 스터디에 한 번도 나오지 않고 있었다. 이제 발표도, 모형 갤러리 제작도 불과 몇 시간 안 남은 절박한 순간에, 리온이 나타났다.

"정말 미안해, 사실 옥션과 갤러리 오픈을 앞두고 있어서 정신없이 바빴어. 너희들이 공유해준 자료는 잘 받았어. 내 생각을 말할게. 조지나는 1930~40년대 재즈 전성시대의 사회상을, 아나 벨로호는 주요 흑인 예술가들을 소개해줄래? 단조와 평면성을 연결해준 지은, 날카로운 해석 고마워. 미국 사람인 나보다 재즈를 더 많이 들었다니 믿기지 않는다. 너의 직업적 특징을 살려서 우리가 소개할 작품의 오디오 가이드를 녹음해줄래?"라더니 최종 발표는 본인이 하겠단다. 기가 막혔지만 시간이 없었다.

서둘러 모형 갤러리를 완성하고 리온의 주도 아래 발표가 진행됐다. 리온은 어떤 질문에도 척척 답했고 우리 중 누구도 소외되지 않게 각자 답변할 기회를 자연스럽게 유도했다. 발표날 팀원이 다 모일 수나 있을까 노심초사했던 걱정은 큰 박수와 많은 질문을 받으며 극적으로 마무리되었다. 이후 우리 팀은 발표를 마치면서 진정한 연합군이 되어갔다. 뉴욕, 마이애미, 필라델피아, 마드리드, 바르셀로나 등 굵직한 전시회가 열리는 곳이면 어디든 찾아가 작품을 봤다. 하지만 그 많은 작품 중 가장 인상 깊었던 것은 리온의 아버지 집에서 본 작품들이었다. 페르난도 보테로의 거대한 조각들이 설치된 정원을 지나 집으로 들어서자 워홀, 로이 리히텐슈타인, 로버트 인디애나, 톰 웨슬먼의 작품이 우리를 반겼다. 거실 안쪽으로 들어가면서는 더 큰 탄성이 터져나왔는데, 그도 그럴 것이 보통의 집에서 피카소, 마티스, 르누아르의 작품들을 보리라고 누가 상상이나 했겠는가.

"아버지는 원래 액자를 만드는 분이셨어. 워홀이나 리히텐슈타인도 아버지에게 작품을 맡겼지. 아마 그림을 제일 먼저, 제일 가까이서 보면서 저절로 작품 보는 눈이 생기셨던 것 같아. 액자값 대신 작품을 두고 간 작가들도 수두룩했고. 나도 어렸을 때부터 이 작품들을 매일 보며 자랐어."

예술가들의 절친이었던 리온의 아버지는 후에 아트 딜러가 되었고, 리온은 그런 아버지의 영향을 크게 받았다. 대학원 마지막 학기 발표 때 리온이 질문에 막힘없이 답할 수 있었던 것도 평소 아버지가 했던 조언들이 순간적으로 튀어나온 것이었다고 했다. 몇 년 뒤 리온과 그의 아버지 데이비드는 서울을 방문해 갤러리와 미술관을 두루 돌아봤고 작품들의 높은 수준과 서울의 세련됨에 입을 다물지 못했다. 그후에도 우리는 현대미술에 대해 자주 이야기를 나눴고 그것이 서로에 대한 안부가 되었다.

"지은, 요즘 너의 관심은 뭐니? 아, 책을 쓴다고? 팬데믹 시기의 '집과 예술'의 의미를 짚는다니 주제가 좋은데? 아버지와 내가 인정하는 최고의 컬렉터가 있어! 소개해줄게, 바로 우리 누나 린다야!"라며 리온은 가족 그룹 메일에 나를 바로 초대했다. 내성적인 성격의 린다가 망설이자 리온과 아버지 데이비드가 재미있고 의미 있는 프로젝트라며 부추겼다. 수많은 메일이 오간 뒤 린다는 마침내 참여를 결심했다.

컬렉터 가족이 인정한 린다

린다 로젠은 타임워너센터, CNN, 뉴욕 현대미술관(이하 모마), 센트럴파크 등 뉴욕을 상징하는 랜드마크가 밀집해 있는 콜럼버스 서클 인근에 살고 있다. 뉴욕 시민과 관광객들로 북적이는 거리를 몇 블록 지나지 않아 도착한 린다의 집.

문을 열자마자, 거리의 소음도 화려한 마천루도 일시에 사라질 만큼 고요하고 아름다운 공간이 펼쳐진다. 집 안 곳곳의 큰 창으로 들어온 햇빛은 흰 커튼을 투과해 한결 부드럽게 거실로 떨어지고, 텅 빈 것 같던 백색의 공간에 주인공

한 인물의 내면에 존재하는 다양한 인격과 다양한 감정을 하나의
얼굴에 담은 심리적 입체주의를 탄생시킨 조지 콘도의 작품은
이 집의 가장 중요한 컬렉션 중 하나다.

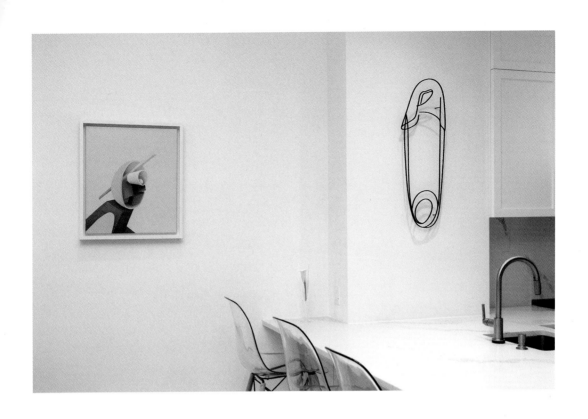

새를 형상화한 그림은 제이슨 보이드 킨셀라의 「프란츠」라는 제목의 작품이고, 오른쪽은 마이클 크레이그마틴의 오브제 「안전핀」이다. 린다는 작품이 돋보이도록 가구를 비롯한 인테리어를 최대한 단순하게 연출한다.

들이 하나둘 등장한다.

"우리집 컬렉션은 가족의 자긍심이자 기쁨의 원천이야. 작품을 고를 때는 집의 구조, 벽의 위치나 크기 등 우리가 생활하는 공간을 항상 염두에 두고 있어. 무채색 가구가 많은 것은 작품이 주인공이 되기를 바라기 때문이야."

뉴욕에서 나고 자란 린다와 부동산 개발 회사, 벤처금융을 운영하는 영국인 남편 아비 로젠은 결혼 10년차 부부로 슬하에 아이 셋을 두고 있다. 부부의 작품 취향은 너무나 닮아 있어 서로 깜짝 놀랄 때가 많다고 한다. 전통적인 스타일의 작품부터 아주 현대적인 스타일까지, 모노크롬 회화부터 멀티컬러 회화까지, 구상부터 추상까지, 익살스러운 주제부터 심오한 주제에 이르기까지 다양한 장르 안에서 좋아하는 작품이 자주 겹쳐 놀란 적이 한두 번이 아니다. 세월이 갈수록 작품에 대한 열정이 깊어지고 서로에 대한 애정도 깊어지고 있다는 이 금슬 좋은 부부의 취향은 거실 한가운데를 차지하는 조지 콘도 George Condo의 작품에서도 잘 드러난다.

기괴하지만 진실한 초상, 조지 콘도

린다네 집의 주인공이라 할 수 있는「회색 톤의 웃는 여인의 초상 Grisaille Smiling Female Portrait」이 그리 낯설지 않은 것은 앞서 사물과 인물을 여러 시점으로 파악해 화폭으로 옮긴 입체주의의 거장 피카소가 있었기 때문일 것이다. 예컨대 한 여인의 10대와 60대를, 앞모습과 옆모습을 한 화폭에 동시에 담으려면 어떻게 해야 할까? 피카소가「우는 여인」에서 보여준 것처럼 어떤 대상을 다시점에서 관찰하고 재구성하려는 시도가 입체주의였다면 조지 콘도의 질문은 이렇게 출발한다. "한 여인의 마음에 이는 기쁨, 슬픔, 분노 등 여러 감정을 어떻게 하면 동시에 표현할 수 있을까? 웃고 있는 여인과 울고 있는 여인이 나란히 앉아 있다면, 동시에 일어난 두 사람의 서로 다른 감정은 어떻게 한 화폭에 담을 수

있을까?" 이것이 이름하여 '심리적 입체주의'가 탄생한 배경이다.

잘 그리는 솜씨로 말할 것 같으면 조지 콘도도 피카소 못지않은데 그가 네 살 무렵 그린 「십자가에 못 박힌 예수 Crucifixion」(1962)를 보면 그가 그냥 그림을 잘 그리는 아이가 아니었음을 알 수 있다. 또래 아이들이 사람을 성냥개비처럼 그릴 나이에 이미 제대로 된 비율로 십자가에 매달린 채 피를 흘리는 예수를 묘사한 것은 물론이고, 십자가가 서 있는 어두운 배경을 노란 가시넝쿨로 가득 채워 고통스러운 분위기를 자아냈다. 가시 면류관을 쓴 것은 예수지만 가시에 심장이 찔리는 것은 관람자다. 육체에 가해지는 고통과 죽음에 대한 공포를 가시넝쿨로 환기한 콘도는 그때 이미 '미술은 사물을 보이는 그대로 재현하는 것이 아니라, 마음속에 일어난 감정을 시각화하는 과정'이라는 사실을 깨달았던 것이다.

인물의 외면을 통한 내면 드러내기. 이를 위해 그가 선택한 방식은 드로잉이다. 어린 시절 아무 종이에나 그림을 쓱쓱 그렸던 경험은 누구에게나 있을 테다. 딱히 남에게 보여주기 위해 그린 것이 아니기에 머릿속에 막 떠오른 생각을 아무렇게나 그렸고 멈추고 싶을 때 펜을 내려놓았다. 이렇게 그린 그림들은 훗날 종이가 누렇게 바랜 채로 서랍 맨 아래에서 발견되곤 했다. 이런 드로잉의 사적이고도 자유로운 표현 방식에 콘도는 매료되었다. 지금도 그는 1초의 망설임도 없이 마치 즉흥 연주를 하듯 선을 긋는다. 이 선들이 어떤 초상으로 완성될지는 작가도 관람자도 알 수 없다. 이윽고 그가 그리기를 멈출 때, 예기치 않은 인물들이 캔버스에 등장하고 관람자들은 해석의 자유를 누리며 완성된 초상을 바라본다.

페인팅을 위한 밑작업으로 분류되어 미완으로 치부되기 일쑤인 드로잉을 자신의 회화 언어로 채택한 조지 콘도. 그가 깨뜨린 것은 페인팅과 드로잉의 장르적 '위계'만은 아니다. 스스로 인정하듯이 그는 벨라스케스, 피카소, 칸딘스키, 프란시스 베이컨 등 고전과 현대미술 거장들의 모든 이미지를 참조할 뿐 아니라 벅스 버니, 대피 덕과 같은 만화 캐릭터까지 거리낌없이 인용한다. 이러한 이미지들은 콘도의 머릿속에서 뒤섞이며 콘도식 초상화의 소재가 된다. 그

가 즐겨 차용하는 만화적 캐릭터들은 상위 예술과 하위 예술 간의 '위계'를 무너뜨릴 뿐만 아니라 대중이 작품에 진입하는 문턱을 낮추는 역할을 한다.

하지만 어린아이들도 즐겨보는 원작 만화와는 전혀 다른 잔인하고 음란하게 변형된 캐릭터들은 대중의 엄청난 분노를 불러일으키기도 한다. 귀여운 카나리아 트위티의 목을 졸라버리는 검은 고양이 실베스터라든지 성인 잡지『플레이보이』의 상징인 바니걸의 어깨에 손을 걸친 배트맨처럼 말이다. 그가 제작한 카녜이 웨스트의 앨범 재킷은 선정성 논란으로 판매가 금지되기도 했다. 양극단이 공존하는 것이 (콘도가 파악한) 인간 내면이다.

한편 그가 즐겨 그리는 '기괴한' 초상의 주인공들은 알고 보면 지극히 평범한 사람들이다. 트럭 운전기사, 교사, 우편배달부, 은행원, 간수처럼 우리가 사는 세계를 분명히 구성하고 있는 하나의 축이다. 이처럼 콘도는 패션 잡지『보그』의 표지 모델이 아니기 때문에 관심 받지 못하는 평범한 존재들을 캔버스라는 무대에 세워 조명한다.

이렇게 구현한 인물들은 여러 시대의 특징과 스타일이 섞인 '인공적인' 인물들이다. 단지 몇 개의 선으로 표현됐음에도 불구하고 우리는 그들의 얼굴에서 그들이 어떤 삶을 살고 있고 그려질 당시 어떤 심리 상태였는지 생생하게 전달받는다. 실물과는 완전히 다른 수많은 이미지들이 합성된 인물이지만 놀랍게도 그 속에는 인간의 보편적 진실이 들어 있다. 이것이 '인공적 사실주의 Artificial Realism'를 통해 콘도가 구축한 진실의 세계다. '인공적 사실주의'라는 용어는 콘도가 1980년대에 미술평론가 로버트 로젠블룸과의 대화에서 처음 사용했다. 현실 세계란 결국 인간이 만든 세계man-made* 즉 인공적 세계이고 화가는 이러한 세계를 사실적으로 충실하게 재현하는 존재라고 정의한다. 콘도는 "가장 현실적인 것이 가장 인공적인 것"이라는 인공적 사실주의가 자신의 작품 세계를 잘 설명해준다고 믿는다.

작가가 작품에 공을 들이듯 린다 부부는 작품 뒤에 숨은 스토리를 발견하는 데 많은 시간을 들인다.

* 자연과 대비되는 의미로 인간이 만들어낸 모든 것.

"우리 부부가 높이 평가하는 작가들은 전통적인 주제에서 출발하지만, 자신이 창조한 회화적 언어로 영감을 담아내는 사람들이야. 작품이 지닌 고유한 스토리가 미술사적으로, 또 사회적으로 어떤 문맥 안에서 만들어졌는지 이해하려고 노력한 다음 그렇게 창조된 스토리가 어떻게 또다른 문맥으로 확장되는지 따라가보는 거야. 작가가 스토리를 적용하고 해석을 내리는 과정을 탐정처럼 끝까지 추적하는 거지. 같은 초상이라도 여기 있는 콘도의 작품과 저기 있는 파티의 작품은 전혀 다른 스토리를 갖고 있거든."

눈 마주치지 않는 초상, 니콜라스 파티

니콜라스 파티Nicolas Party의 「초상Portrait」은 제목만으로는 누구를 그렸는지 성별은 무엇인지 어떠한 정보도 알 수 없다. 또 어느 각도에서 봐도 작품 속 인물과 눈을 마주칠 수 없다. 그동안 화가들은 초상화를 제작할 때 '살아 있는 눈'을 그리기 위해 얼마나 분투해왔던가. 하지만 파티는 이러한 노력에 정면으로 도전한다. 파티에게 눈은 더이상 마음의 은밀한 고백자가 아니다. 작가는 우리가 누구를 본다고 할 때 우리가 보는 것은 인물 전체의 극히 일부일 뿐, 내면을 보기란 거의 불가능하다고 선언한다. 그의 초상은 그래서 언뜻 보면 감정 없는 외계인처럼 느껴진다. 초점 없는 눈과 짙은 아이섀도의 기묘한 조합은 초상화에서는 잘 쓰이지 않던 파스텔이라는 재료를 통해 그만의 독특한 초상화로 완성된다.

파티는 초상을 연구하던 중 18세기에는 남녀 불문하고 짙은 화장을 하는 것이 유행이었다는 사실을 알게 된다. 파스텔이 실제로 색조 화장의 재료였다는 사실도. 너무 두꺼운 화장은 변장에 가까웠고 화가가 그 모습을 그린다는 것은 이미 그림이 되어버린 얼굴을 다시 그리는 셈이었다. 이 점이 파티의 흥미를 끌었다. 아무도 실제 모습은 볼 수도 그릴 수도 없는 것이다. 이 지점에서 파티는 전적으로 자신의 상상력으로 탄

왼쪽 낯익은 빈티지 펭귄북 커버를 차용한 뒤 냉소적 위트가 담긴 제목이나 문장을 삽입하는 작업으로 유명한 할랜드 밀러의 「오늘밤 우리는 역사를 만들 거야. 추신. 그런데 난 거기 못 가」.

오른쪽 중세시대 화장품 재료로 쓰인 파스텔로 초상화를 그리는 니콜라스 파티. 파스텔은 인물을 드러내기보다는 감추는데 제격이다. 정체성과 시대성을 초월한 그의 초상화 속 주인공은 관람자와 눈을 마주치지 않는다.

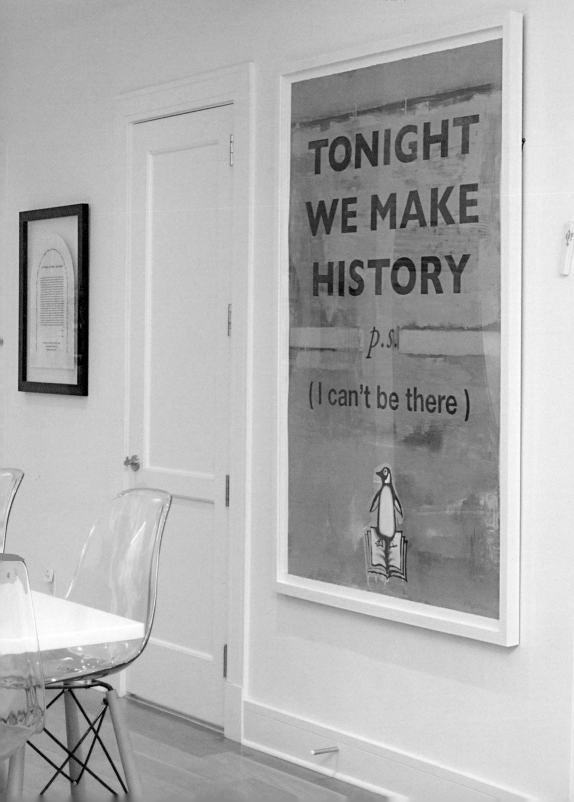

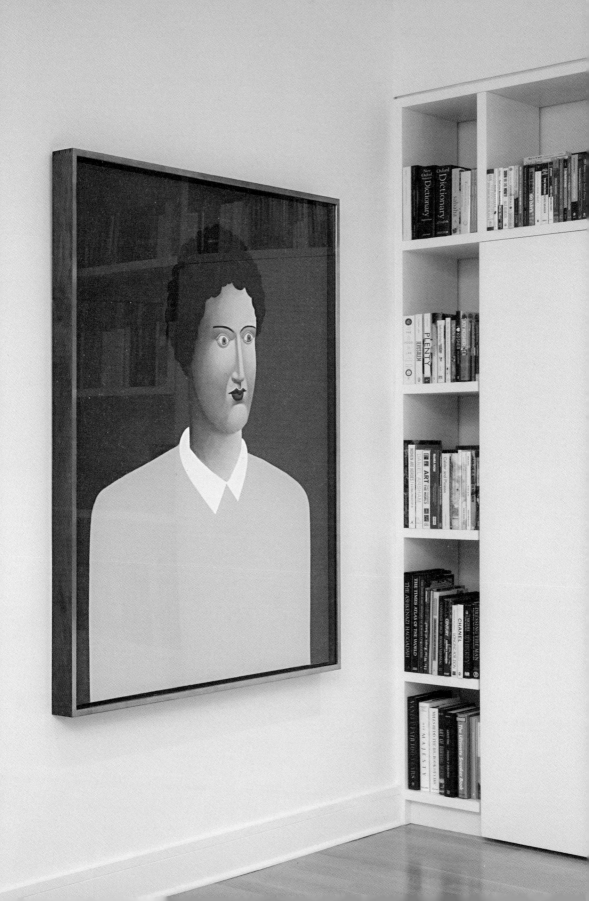

생된 인물을 그릴 자유를 얻는다. 분가루, 아이섀도, 립스틱처럼 화장의 효과를 주는 파스텔은 오히려 인물을 가리는 데 제격이다. 정체성, 시대성을 초월한 초상은 아무것도 보고 있지 않기에, 주변 공간과의 상호작용에 따라 '훔쳐보는 눈'이 되기도 하고 '꿰뚫어보는 눈'이 되기도 한다. 설치된 장소에 뜻밖의 활기를 불어넣는 그의 초상은 실제 벽화로 제작되었을 때 큰 힘을 발휘한다.* 린다의 집에 걸린 초상화는 그 압도적인 크기로 인해 벽화 느낌을 주는데, 그림을 밀면 완전히 다른 차원으로 통하는 문이 열릴 것만 같다.

손끝으로 파스텔을 직접 문질러 그려낸 화사하고 감각적인 색채에 빨려 들어가다가도 어딘지 모를 곳을 응시하는 푸른 눈에 갑자기 멈칫하게 된다. 재미있는 것은 초상화 앞을 지날 때마다 그림의 인상이 계속 달라진다는 점이다. 처음에는 긴장으로 굳은 얼굴로 보이더니 다음에는 살짝 미소가 스친다. 부릅뜬 눈 같다가도 이내 골똘히 생각에 빠

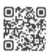 * 2021년 니콜라스 파티는 허시혼미술관 외벽 전체에 대형 벽화 「커튼 그리기Draw the Curtain」를 작업했다.

진 눈으로 바뀐다. 아무것도 보지 않는 눈이 '세상의 모든 눈'이 되는 신기한 경험을 하게 된다.

조지 콘도와 니콜라스 파티의 초상화는 전혀 다른 스타일이지만, 아무도 그리지 않은 방식으로 인물을 그린다는 공통점이 있다. 긴 세월 미술사에 세워진 '초상화'라는 웅장한 건축물을 부수고 자신들만의 스타일로 새로운 건축물을 올리고 있는 콘도와 파티의 작업을 두고 나는 '초상화 재건축 현장'이라는 별칭을 붙여주었다.

린다의 집에서 펼쳐지는 미술의 재건축 현장 옆에는 할랜드 밀러Harland Miller의 작품이 중요한 자리를 차지하고 있다. 「오늘밤 우리는 역사를 만들 거야. 추신. 그런데 난 거기 못 가Tonight We Make History P. S. I Can't Be There」. 반전이다. 문단의 찬사를 받고 데뷔한 소설가이기도 한 밀러는 우리에게도 낯익은 빈티지 펭귄북 커버를 차용한 뒤 냉소적 위트가 담긴 제목이나 문장을 삽입하는 작업으로 유명하다. 텍스트를 가리고 바탕만 보면 마크 로스코의 색면 추상이 떠오르고 배경을 빼고 텍스트만 보면 에드 루샤의 팝아트가 아른거린

다. 「예술 따윈 집어치우고 춤이나 춤시다Fuck Art, Let's Dance」 「사랑이란 '만약에'에 날리는 결정적 한 방Love, A Decisive Blow Against If」 「국제적 고독남International Lonely Guy」 등, 책 표지만 보고 내용을 판단하지 말라는 속담이 있지만 밀러의 '표지' 밑에는 수많은 문학과 회화가 망라되어 있다.

컬렉터를 심사하는 갤러리들

조지 콘도, 니콜라스 파티, 할랜드 밀러 등 현대미술을 이끌고 있다고 해도 과언이 아닌 이들의 작품을 미술관이 아닌 집에서 한꺼번에 볼 수 있다니…… 린다는 올림픽 금메달보다 따기 힘들다는 이 작품들을 어떻게 구했을까?

"요즘은 갤러리가 고객의 '이력'을 본다고 표현하는 편이 적절할 듯해. 갤러리 입장에서도 이 사람이 바람직한 컬렉터인지 꽤 오랜 시간 꼼꼼하게 따져보고 판단한다고나 할까. 아마 작품 '한 점을 소장할 때, 한 점을 기부하라(Buy one, donate one)'는 말을 들어본 적 있을 거야. 우리 부부는 오랫동안 그렇게 해왔어. 하지만 이걸로도 부족할 때가 있어. 때로는 어떤 작가의 특정 작품을 너무 많은 사람이 원하는 경우가 발생

하거든. 자선행사에 기부를 자주 하는 것도 작품을 우선적으로 소장할 수 있는 자격요건에 포함되는데, 기부도 비슷하게 자주 해왔었을 수 있잖아. 그래서 우리는 한발 더 나아가서 갤러리가 추천하는 젊은 작가들의 작품을 선구매할 때도 있어. 어떤 경우까지 있었냐면, 작품을 구입하고 6개월이 지나서야 작품을 받은 적도 있어. 아예 세상에 나오지도 않은 작품을 먼저 산 셈이야."

린다가 이렇게까지 하는 데는 작가를 지원한다는 의미도 있고 자연스럽게 새로운 작품을 접할 기회도 생기기 때문이다. 원하는 작품을 기다리는 동안 공부할 시간이 저절로 확보되기도 한다.

"작품을 보자마자 반해서 구입하는

딸 방이다. 원래 방문하기로 했던 작가의 옆 작업실에서 발견한 보석, 그레이스 램지의 작품(왼쪽). 작가 작업실을 자주 다니기 때문에
만난 행운이다. 때로는 원하는 작품을 위해 경매에 참여기도 하는 린다는 홍콩 경매에 서면 응찰한 뒤 시차 때문에 다음날에야
클레어 타부레의 작품(오른쪽)을 낙찰받은 사실을 알고 굉장히 기뻤다고 한다. 딸이 성장하면서 그림에 대한 관점이 달라지는 것을
흥미롭게 지켜보고 많은 대화를 나눈다.

경우도 있지만 그보다는 작가나 갤러리를 정기적으로 팔로우하고 작품 전반에 대한 이해의 폭을 넓힌 뒤에 꼭 마음에 드는 작품을 소장하는 경우가 많아. 아트페어를 가는 것도 좋지. 많은 작품을 동시에 볼 수 있는 방법이니까. 하지만 나는 특정 아트페어를 선호하는 스타일은 아니야. 훗날 작품을 소장하고 보면 결국 평소 교류하던 갤러리스트들의 추천 작품이나 관심 있게 지켜보던 작가들의 작품인 경우가 대부분이더라고! 딸 아이 방에 걸린 그레이스 램지Grace Ramsey나 클레어 타부레Claire Tabouret의 작품도 그런 경우야. 우리는 정기적으로 작가 스튜디오를 방문하는데, 한번은 마나아트센터Mana Contemporary에 있는 다른 작가의 스튜디오를 방문할 기회가 있었어. 그런데 그곳에서 우연히 그레이스 램지와 마주치게 되었고 작품

도 보게 된 거야. 소녀와 여성의 세계를 잔혹할 만큼 과감하게 그려낸 극사실적이면서도 초현실적인 작품에 우리 부부의 입이 동시에 떡 벌어졌지 뭐야. 만일 그때 다른 작가의 스튜디오를 방문하지 않았다면 마주치지도 못했겠지? 그 옆에 있는 클레어 타부레는 아트마켓이 사랑해마지 않는 작가지만 좀처럼 컬렉팅할 기회가 생기지 않았는데, 홍콩의 한 경매에 우리가 원하던 작품이 나왔더라고. 서면 응찰을 했는데 시차 때문에 다음날이 되어서야 낙찰 받았다는 소식을 들었어. 어쩌나 기쁘던지. 이 그림을 걸기에 우리 딸 방보다 더 완벽한 장소는 없다고 생각했어."

소녀에서 여성으로 성장하는 과정에서 작품들은 많은 질문을 던질 것이고 딸은 린다와 함께 답을 찾아낼 것이다.

작품과 함께 성장하는 아이들

아이 셋을 자라나는 새싹 아티스트라고 생각한다는 린다. 전시회는 물론, 작가의 스튜디오, 아트페어에도 아이들과 함께한다. 작품을 보고 현장에서 각자의 생각을 나눈다. 새로운 작품이 집으로 오면 아이들이 가장 흥분한단다. 린

장미셸 바스키아 × 더 스케이터룸의 컬래버레이션 작품과 「복서 반란」 판화가 걸린 아이의 방.

카우스의 피규어와 세서미스트리트의 인형들이 옹기종기 모여 있는 아이들의 책장. 가운데에는 로버트 인디애나의 1975년 작품, 「디 아메리칸 러브」가 걸려 있다.

남편 아비 로젠의 옷방, 얼마나 멋쟁이인지 짐작간다. 그 옆에는 제임스 나레스의 「나의 파랑」이 걸려 있다.

술병이 놓인 선반 위 청동으로 된 코요테 발이 달린 갈색 염소 모양의 몬스터 인형이 눈길을 끈다. 하스 형제의 작품이다. 벽에는 튀르식 & 밀레의 회화 작품이 걸려 있다.

화면에는 잘 보이지 않지만 긴 복도를 따라 걸린 액자는 사이먼 패터슨의 멋진 풍경 작품이다. 그 끝에 오렌지빛 오브제가 태양처럼 빛난다. 애석하게도 작가명과 작품명은 잊었다고 한다.

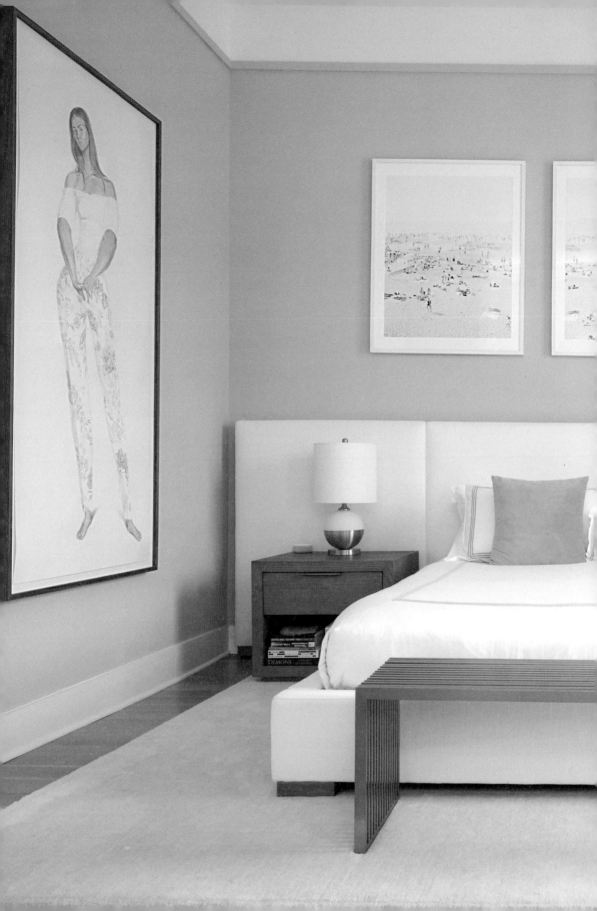

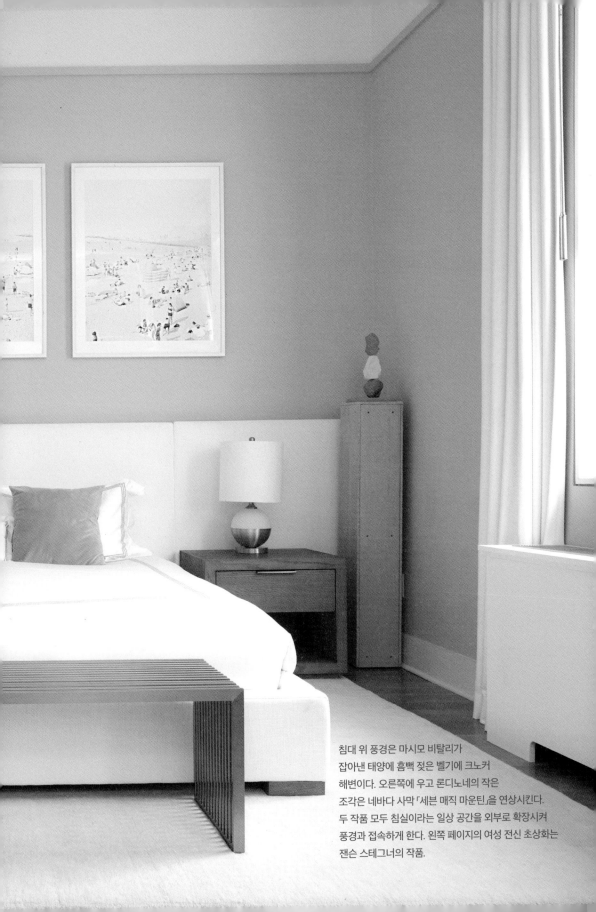

침대 위 풍경은 마시모 비탈리가
잡아낸 태양에 흠뻑 젖은 벨기에 크노커
해변이다. 오른쪽에 우고 론디노네의 작은
조각은 네바다 사막 「세븐 매직 마운틴」을 연상시킨다.
두 작품 모두 침실이라는 일상 공간을 외부로 확장시켜
풍경과 접속하게 한다. 왼쪽 페이지의 여성 전신 초상화는
잰슨 스테그너의 작품.

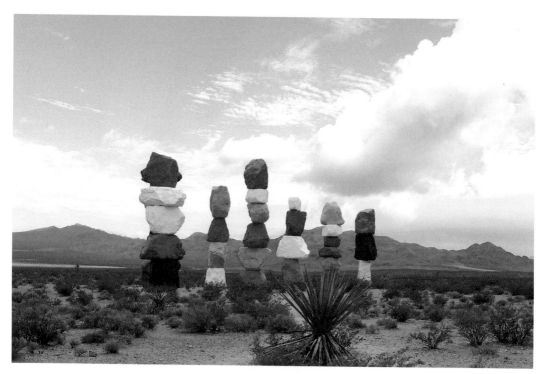

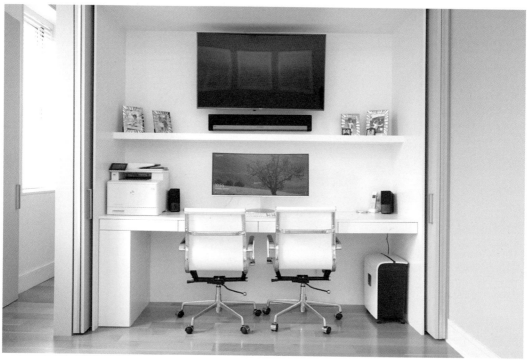

RM의 인증샷으로 아미의 예술 성지로 부상한 네바다의 「세븐 매직 마운틴」은 원래 2년만 전시하기로 했지만 해마다 관람객들이 늘어 2027년까지 전시 기간을 연장했다.

안방의 재택근무 장소를 보면 부부의 깔끔한 성격이 엿보인다. 작품 외에는 모든 것을 최소화해서 산다는 원칙을 지킨다.

다는 소장 과정을 비롯해 작가나 작품 주제에 대해 아이들과 거침없는 대화를 나눈다.

"나는 아버지 덕분에 어릴 때부터 예술에 둘러싸여 살았고 아버지를 도와 갤러리에서 관람자들의 질문에 답하기도 했어. 우리 아버지는 작품 보는 눈이 워낙 뛰어난데다 작품 소장에 있어서도 과감했기 때문에 나도 그 영향을 크게 받은 것 같아. 작품을 사랑할 때는 직관을 따라야 하고 다른 사람들의 의견에 좌지우지되면 안 된다는 걸 배웠지. 결정은 스스로 하는 것이라고 말이야. 물론 반대 의견도 있겠지만 결국 작품이란 내 안에 있는 비전과 취향의 문제거든. 내가 그랬듯이 우리 아이들도 자신만의 취향을 만들어가는 중이고, 우리는 이 집에서 이루어지는 컬렉팅의 모든 과정을 공유하고 있어. 그런 이야깃거리가 많기 때문에 집에서도 시간 가는 줄 몰라. 덕분에 팬데믹을 잘 극복하는 중이고!"

풍경을 침실로

코로나 시기를 잘 극복한 방법은 이 집의 침실에서도 엿보인다. 몹시 눈부신 방이다. 침대 위 마시모 비탈리Massimo Vitali가 잡아낸 태양에 흠뻑 젖은 크노커Knokke해변 때문일까. 탁 트인 해변의 뜨거운 모래를 밟고 바다로 뛰어들고 싶은 순수한 욕망이 솟는다. 역설적이게도 그가 해변 시리즈를 시작한 시기는 이탈리아가 정치적 격랑에 휩쓸려 어지러웠던 1990년대였다. 더위와 정치적 불안에서 탈출한 사람들, 쾌락만이 지배하는 여가, 짧게 누릴 수 있는 아름다운 찰나의 순간을 작가는 지상 9미터 정도의 높이에서 카메라 렌즈로 포착해 담아냈다. 이렇게 영원히 간직된 해변의 파노라마는 팬데믹을 겪고 있는 우리에게 아득한 노스탤지어를 불러일으킨다. 마스크를 쓰지 않은 인파가 낯설다. 한때 저 풍경 속에 속해 있던 우리들은 이제 그곳에 없다. 기약 없는 기다림에 욕망은 더 강렬해진다.

이번 책에 들어갈 사진을 찍는 동안

LINDA ROSEN

조용히 촬영을 지켜보던 린다가 분주하게 움직였다. 침대 옆에 있던 형광색 조각을 침대 발치에도 놓아보고 위치를 이리저리 옮기면서 어디가 제일 잘 어울리느냐고 수차례 묻는다. 작품에 대한 애정이 느껴진다. 린다가 소장한 우고 론디노네Ugo Rondinone의 이 작은 조각은 인간의 가장 보편적인 충동인 돌쌓기를 떠올리게 한다. 돌탑이 무너지지 않게 균형을 잡는 행위를 명상과 동일한 과정이라 생각하는 작가는 명나라 때 수석을 수집하는데 이를 자연을 사색하는 자신만의 방식이라고 설명한다. 30센티미터 크기의 작품이지만 눈썰미 있는 사람이라면 BTS RM의 인증 사진 한 장으로 더 유명해진 라스베이거스의 「세븐 매직 마운틴Seven Magic Mountains」이 떠오를 것이다. 인근 채석장에서 캐낸 석회암에 형광색을 칠한 뒤 강철 말뚝을 박아 연결한 이 조각들은 세븐 매직 마운틴 여기저기를 색색으로 물들였다. 작품 중 가장 큰 부분은 높이 10.7미터의 조각으로 마치 거대한 토템상을 연상시킨다. 이루 말할 수 없이 인공적인 컬러는 고속도로를 타고 지나가던 사람들의 시선을 붙잡고, 그렇게 붙잡은 시선을 무심코 지나쳤을 사막으로 옮기는 데 성공한다. 게다가 이 사막이 보통 사막이랴.

작품이 설치된 곳은 40년 전인 1960년대 대지미술이 태동한 네바다 사막*이다. 대지미술은 상업화된 예술과 베트남전쟁에 항의하며 미술관 안에서 숭배의 대상이 되어가는 미술을 대지로 해방시킨 운동을 일컫는다. 이러한 대지미술은 자연을 캔버스 삼고 자연의 힘에 작품을 맡긴다. 하지만 론디노네는 반대로 자연의 산물인 바위를 지극히 도시적인 네온 컬러로 채색함으로써 대지미술의 DNA가 흐르는 땅에 팝아트 요소Pop Land Art를 적극적으로 심는다. 자연과 인공의 극명한 대조 속에 오히려 자연과 인간의 단단한 결속이 생겨난다. 휘황한 도시에서 황량한 사막으로 사람들의 발걸음을 재촉하는 작품은 원래 2년 동안만 선보일 예정이었다. 하지만 관람객이 해마다 늘어 2027년까지 그 자리에 있기로 결정됐

• 대지미술의 태동을 알렸던 작가들, 마이클 하이저의 「균열Rift 1」(1968)과 장 팅겔리의 「세계 종말을 위한 연구Study for an End of the World No. 2」(1962)의 현장인 진 드라이 레이크Jean Dry Lake에서 가까운 거리에 있다.

다. 그동안 사람들은 사막과 경건한 마음을 함께 체험할 것이고 작품은 침식과 퇴색을 겪고 사막의 먼지를 맞으며 자연의 일부가 될 것이다.

모성과 관능의 몸, 로이 홀로웰

벨기에의 해변과 네바다의 사막을 품은 침실을 나오자 거실 창가 쪽에 걸린 로이 홀로웰Loie Hollowell의 작품이 눈에 들어온다. 요즘 작가들은 작품의 해석을 관객에게 맡기는 경향을 보이지만, 홀로웰은 자신이 무엇을 왜 그리는지 직접적으로 이야기하기를 좋아한다. 덕분에 좌우 대칭의 추상화로만 보였던 홀로웰의 작품 「메탈 컬러와 아침노을빛의 쪼개진 구Split orbs in metal and sunrise」가 작가의 몸과 연결되어 있음을 알게 되었다.

30대의 젊은 작가인 홀로웰은 코로나로 뉴욕이 봉쇄되었을 때 둘째를 임신했고 집에서 출산했다. 우주 끝까지 전해질 것만 같던 고통의 비명, 진통과 진통 사이 찾아오는 잠깐의 구원, 출산보다 더 고통스러웠던 태반박리와 출혈. 출산을 직접 하고 있는 몸이지만 그 어느 것도 통제할 수 없다는 인식. 외부

세계는 아득히 사라지고 오로지 통증만이 느껴지는 몸. 몸 전체에서 뇌와 자궁만 남은 것 같았던 출산의 경험을 좌우 대칭인 위아래 두 개의 구球로, 진통 사이의 찰나적 해방감을 흰빛으로, 시간에 따라 열리던 산도는 갈라진 틈으로 표현했다. 하지만 그녀가 고통만을 재현한 것은 아니다. 엄마와 아이의 원초적 에너지가 시작된 곳, 여전히 관능과 기쁨이 고동치는 현장으로서의 몸은 미묘美妙한 색조로 물들어 있다.

이 작품은 옆에서 봐야 한다. 실제로 임신한 배를 표현하기 위해 우선 패널에 고밀도 고무를 압착해 붙인다. 눈을 감고 만졌을 때 임신 초기 산부의 부드럽고 불룩한 배의 느낌이 들 때까지 갈아내어 기본 틀을 만든다. 형태가 완성되면 그 위에 아크릴 물감으로 색을 입힌다. 따라서 갈라진 틈은 실제로 낮은 협곡처럼 파여 있으며 빛에 따라 진짜

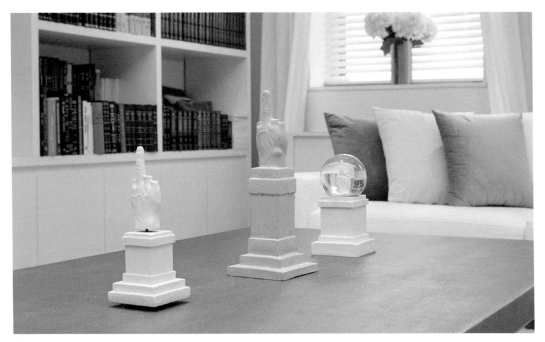

응접실 테이블 위에 놓인 세 작품은 모두 마우리치오 카텔란의 조각이다. 가운데 손가락을 치켜세워 욕을 하는 게 아니라 나머지 손가락이 잘린 것이란다. 제목은 「러.브.」 맨 끝에 놓인 작품은 「스노볼」이다. 카텔란은 리움미술관에서 열린 〈WE〉로 우리에게도 친숙하다. 예매 전쟁을 방불케 했던 이 전시에는 운석 맞은 교황, 무릎 꿇은 히틀러, 자살 다람쥐 등 블랙코미디 가득한 작품들이 관람객의 시선을 사로잡았다. 특히 1억 5000만 원짜리 바나나는 장안의 화제였다. 작가는 작품 설치 메뉴얼이 담긴 '작품보증서'가 곧 작품임을 인증하기 때문에 누가 먹어치우든 상관없다며 작품의 현대적 정의를 명쾌하게 제시해주었다.

컬렉션 취향도 닮은 부부.

홀로웰의 작품은 꼭 옆에서도 봐야 한다. 임신한 여성의 몸을 통해 모성과 관능이 공존하는 여성 신체를 표현한 이 작품의 경우 10센티미터 정도 불룩 나와 있어 입체감이 살아 있다.

왼쪽 애나 웨이언트의 「두 개의 레몬과 잎사귀」

오른쪽 윌 마터의 「어제 당신은 나와 함께 여기에 있었지」

그림자를 드리운다. 빛으로 가득한 캘리포니아 출신인 홀로웰은 자신이 내부에서 경험한 빛과 외부에서 경험한 빛을 어떠한 색과 형태로 자신의 추상적 자화상 안에서 완벽하게 표현해낼 수 있을까 여전히 고민중이다.

로이 홀로웰의 작품 앞에 앉은 린다의 얼굴이 더없이 환하다. 조지 콘도, 니콜라스 파티의 초상화 사이에서 린다도 한 점의 아름다운 그림이 된다. 스니커즈를 신고 집을 나서면 모마, 메트로폴리탄미술관, 구겐하임미술관 등 어디든 갈 수 있고 걷다가 어깨를 부딪친 사람이 세계적인 작가일 수 있는 맨해튼이야말로 진정한 자신의 집이라고 부드러운 음성으로 말하는 린다. 오늘날 맨해튼의 스카이라인은 평범한 직사각형 건물만 짓던 타성과 치열하게 싸웠던 파격적인 건축가들이 완성했다. 자신만의 독특한 취향으로 작품을 수집하는 린다가 제작중인 21세기 맨해튼의 아트맵은 어떤 모습으로 완성될까? 세월이 흘러 놀라움으로 확인할 그날이 기다려진다.

한 손에는 법을, 다른 한 손에는 예술을

GALE ELSTON

게일 엘스턴

변호사인 게일은 자칭타칭 '예술의 수호자'다. 그녀의 아파트는 필립 파비아의 청동 조각을 시작으로
데니스 오펜하임의 「단단한 표면의 나무 연구」, 루빈 네이키언의 「유로파와 황소 1」 석판화 작품 등 현대미술의
격전지로 손색없는 광경을 연출하고 있다.

지금은 엄연한 예술의 한 장르로 인정받고 있는 그라피티아트는 초창기에는 공공 기물 파손, 시각 공해라는 비난을 면치 못했다. 빈민가나 대도시 슬럼가의 낡은 건물이나 지하철, 교각이 대상이었기 때문에 도시의 흉물로 눈총받기 일쑤였다. 이 때문에 그라피티를 그리는 이들은 경찰의 눈을 피해 기습적으로, 래커 스프레이를 이용해 재빠르게 완성한 뒤 '튀었다'. 1960년대 미국 필라델피아에서는 갱단들이 이 익명의 낙서를 구역 표시 수단으로 사용하기도 했지만 이후 흑인 인권운동과 맞물리면서 백인 중심의 고급문화에 저항하는 예술로 그 지위가 차츰 달라지기 시작한다. 1980~90년대에 들어서는 힙합이 대중적 인기까지 누리면서 그라피티아트 역시 예술적 가치를 성장시켰고, '거리'에서 '미술관'으로 입성하는 데 성공한다. 키스 해링, 장미셸 바스키아, 뱅크시, 셰퍼드 페어리 등, 거리 미술로 시작했으나 이제는 스타 작가가 된 이들의 이름은 더이상 낯설지 않다.

트렌드를 정확히 읽은 미국의 부동산 개발업자 제럴드 월코프는 뉴욕 퀸스 롱아일랜드시티에 있던 200년 된 낡은 수도계량기 공장에 전 세계 그라피티 아티스트를 초청해 마음껏 벽화를 그리게 했다. 건물 내부를 스튜디오로 전환, 아티스트마다 월 600달러라는 저렴한 임대료만 내면 이 공장 내부를 창작 및 전시 공간으로 얼마든지 활용 가능하게 했다. 이렇게 탄생한 '파이브 포인츠5 Pointz'는 그라피티아트의 메카로 급부상하면서 화보 및 각종 영화 촬영 장소로 애용되었고, 20년간 세계적 관광 명소로 사랑받는다. 하지만 특정 장소가 주목받으면 땅값은 자연스레 오르기 마련. 이런 인기를 그냥 놔둘 리 없는 부동산 개발업자는 뉴욕시의 재개발 승인하에 파이브 포인츠를 헐고 고급 주거용 고층 건물을 신축하기로 결정한다. 1000여 개가 넘는 벽화는 2013년 하루아침에 흰색 페인트로 뒤덮였고 건물은 이듬해 철거되었다. 이후 '내 건물이니 내 재산권을 정당히 행사한 것'이라는 건물주와 '작품이 훼손되어 자신들의 명예와 평판에 큰 손해를 입었다'는 작가들과의 7년간의 긴 소송이 시작되었다. 과연 법정은 누구의 손을 들어주었을까?

2020년 10월 미국 연방대법원은 "부동산 개발 회사는 21명의 예술가들에게 675만 달러(한화 약 74억)를 배상하라"고 판결했다. 전 세계 예술계의 주목을 받은 이 판결은 임시적 특성을 가진 그라피티라도 시각 예술가 권리법Visual Artists Rights Act(이하 VARA)*의 보호 대상에 해당한다고 해석했다. 간단히 정리하면 내가 소유한 작품이라도 작가의 허락이나 동의 없이

내 마음대로 변경하거나 훼손할 수 없다는 것이다. 이 소송으로 작품이 작가의 손을 떠났더라도 이러한 권리는 평생 작가에게 있다는 VARA법에 대해 예술가들은 물론 대중도 큰 관심을 갖게 되었다. 그리고 그 과정에서 빠지지 않고 등장하는 이름이 있으니 바로 변호사 게일 엘스턴이다. 법률 저널 『로 리뷰Law Review』에 스무 번 이상 인용됐을 정도로 그녀가 이끌어낸 기념비적인 판례들은 법의 보호 밖에 있던 예술가들의 권리 신장에 크게 기여했다. "아! 게일 엘스턴!" 예술가들이 그녀의 이름을 언급할 때 앞뒤로 감탄사를 붙이는 것도 바로 그 이유다.

• 원래 프랑스법 'Le Droit Morale(도덕적 권리)'에서 비롯된 저작인격권이다. 즉 작품도 작가의 인격의 연장이라고 본다. 유럽에서는 널리 적용되는 법이지만 개인의 소유권과 재산권에 의미를 크게 두는 미국에서는 해당 권리의 범위를 전문가나 대중에게 '인정' 받는 '시각예술'로 제한을 둔다.

예술의 수호자

"법학 공부를 위해 뉴욕에 온 건 행운이었어요. 갤러리, 박물관, 예술가 들로 가득찬 멋진 도시에서 변호사가 됐고 일주일에 6일, 하루 16시간 일할 때에도 정말 예술을 즐겼거든요. 친구들도 다 예술가였고요. 어느 날 친구 르네 몬카다가 작품 검열을 받게 됐을 때 주저 없이 제가 대변하겠다고 나섰어요. 게다가 여성의 벗은 엉덩이를 그렸다는 이유로 갤러리가 작품을 훼손해버렸을 때는 공식적으로 그의 사건을 맡았고 승소했습니다. 바로 VARA법에 근거해서요. 로펌에 취직했을 때 예술가 친구들은 자연스럽게 제게 자문을 구해왔고 소송을 부탁해왔어요. 제가 정말 좋아하는 주제인 예술을 다루는데다 사랑하는 친구들과 함께할 수 있는 일이었기 때문에 나중에 제 로펌을 열게 되었을 때 미술 관련법에 투신하게 되었지요."

현대미술의 한복판 뉴욕에서 검열과 작품 훼손이 버젓이 자행됐다니 지금으로서는 상상이 가지 않지만 과거에는 그런 일이 종종 있었다. 게일이 맡아 승소한 사건 중 필립 파비아Philip Pavia의

예술 변호사 게일은 가끔 직접 작품을 할 때도 있다. 벽에는 게일의 사진 작품인 「야간비행중인 벌레들」 딸 매티아의 그림과 매티아가
배에 토끼 문신을 원해 그려준 그림이 보인다. 게일의 집에는 이렇게 현대미술가들의 작품과 가족들의 작품이 사이좋게 걸려 있다.

공공 조각 「3월 15일Ides of March」*도 빼놓을 수 없는 사례다. 이탈리아 출신 미국 조각가 파비아는 미국 아방가르드 조각에 지대한 영향을 끼친 작가다. 그의 조각 「3월 15일」은 1963년부터 뉴욕 힐튼호텔 앞에 25년, 이후 히포드롬 극장 앞에 10년 반을 서 있었다. 그런데 1988년에 히포드롬측은 35년 동안이나 뉴욕 시민의 랜드마크였던 이 작품을 갑자기 주차건물 입구로 옮겨버렸다. 그것도 4개의 청동으로 구성된 작품 중 2개만 말이다. 원래 상태, 원래 장소로 복원해달라는 작가의 호소는 묵살되었다. 이에 게일이 나섰다. 시간은 걸렸지만 작품은 원상태로 복구, 전시되었다. 작가는 저작물의 '완전성'에 대한 권리를 찾았는데, 애초에 전시하기로 했던 설치 장소의 변경시 반드시 작가와 사전협의를 해야 한다는 판례를 남긴 중요한 사건으로 남았다. 이후 한 차례 도난당하기도 했던 이 기구한 운명의 작품은 이제 롱아일랜드 호프스트라대학에 기증되어 법의 보호 아래 '무결성'

을 유지한 채 영구 전시중이다. 게일의 거실에 놓인 파비아의 조각들은 그래서 남다르다.

파비아는 사실 "20세기 전반은 파리에 속하지만 20세기는 우리의 것"이라고 선언하며 미국의 추상표현주의를 이끌고 예술의 수도를 파리에서 뉴욕으로 옮기는 데 주도적 역할을 한 인물이다. 그를 중심으로 결성된 예술가 그룹 '더 클럽The Club'에는 전설적 딜러 레오 카스텔리와 화가 빌럼 더코닝도 있었다. 훗날 더코닝은 뉴욕 모마에서 회고전을 갖는 등 승승장구하게 되지만 더코닝과 절친이었던 파비아는 더코닝의 조각 어시스턴트로 오랫동안 일하게 된다.

1987년 더코닝은 흙으로 빚은 샘플 조각을 청동으로 몇 점 주조해달라고 파비아에게 요청한다. 2년간 파비아는 시간과 노력, 새료비기 엄청나게 들어가는 작업을 이어갔으나, 더코닝이 알츠하이머를 앓게 되고 부인마저 갑자기 사망하면서 마땅히 받아야 할 보상을 받지 못하는 처지가 되고 만다. 설상가상으로 유일한 상속인인 더코닝의 딸은 자신의 아버지가 파비아에게 청동

* Ides는 고대 로마력에서 한 달의 가운데 날짜를 가리키는 말로, 로마력 3월 15일은 율리우스 카이사르가 죽은 날이라고 한다.

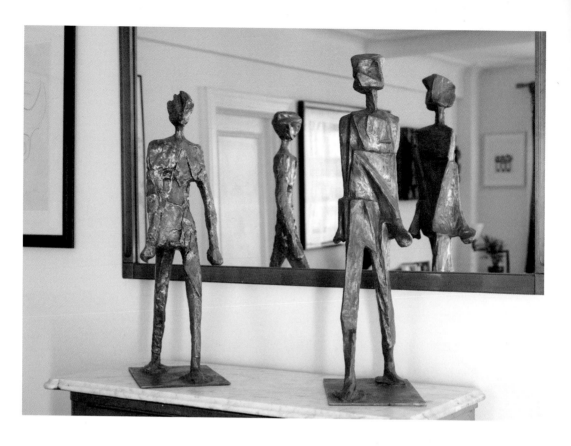

위 이탈리아 출신의 미국 조각가 필립 파비아의 「걷는 인물」 청동 조각.

아래 왼쪽 제임스 리 바이어스의 「무제(자화상)」는 재료가 침과 빵으로 특이하다.
아래 오른쪽 빌럼 더코닝 스튜디오에서 제작한 「레다와 백조」다.

주조를 요청한 적이 없으며 샘플 흙 조각은 자신이 빚은 것이라 주장한다. 약 300만 달러가 걸린 이 소송을 게일이 맡았다. 얼핏 다윗과 골리앗의 싸움 같던 이 사건은 전문가의 증언 및 지문 감식 등을 증거로 파비아의 승리로 돌아갔고, 『뉴욕타임스』에 대서특필되면서 게일은 '예술 수호변호사'로 더욱 알려지게 된다. 깊은 우정으로 시작했으나 결국 소송으로 막을 내린 두 사람. 그렇다고 예술계의 우정이 항상 파탄으로 끝나는 것은 아니다.

게일이 아끼는 우아타라 와츠Ouattara Watts의 작품이 증거다. 바스키아가 아니었으면 우리는 그의 작품을 보지 못했을 수도 있다. 우리에게는 다소 생소한 코트디부아르 출신의 예술가 와츠는 학생 때 책에서 본 대로, 피카소와 자코메티가 활동했던 세계 미술의 중심지인 파리로 유학을 떠난다. 하지만 '아프리카 예술가'를 받아주는 갤러리는 없었다. 프랑스 미술학교 에콜 드 보자르를 다녔지만 그의 작품은 '예술'이 아니라 '아프리카 예술'로 인식되었다. 그러던 어느 날 와츠는 이미 슈퍼스타였던 바스키아의 파리 전시 오프닝에서 그와 마주친다. 그날 밤 자신의 전시 오프닝에서 빠져나와 와츠의 작업실로 달려가 작품을 본 바스키아는 폴짝폴짝 뛰며 흥분을 감추지 못했고 작업실에 있던 거의 모든 작품을 가져가버렸다. 작품을 알아본 것이다. 뉴욕으로 돌아간 뒤에도 바스키아는 와츠와 자주 안부전화를 했고 어느 날은 작품을 가지고 당장 뉴욕으로 오라고 했다. 캔버스를 둘둘 말아 팔에 끼우고 뉴욕에 도착한 와츠를 바스키아는 공항까지 직접 마중나왔다. 그는 와츠를 데리고 갤러리로 직행해 평론가와 친구 등 그가 아는 모든 사람을 불러모아 와츠의 작품을 밤 늦은 시간까지 보여주었다. 바로 다음날이 바스키아 자신의 개인전 오프닝이었음에도 불구하고 와츠를 알리기 위해 헌신적인 노력을 다한 것이다. 뿐만 아니라 와츠를 위한 깜짝 선물로 뉴올리언스행 티켓까지 준비해 재즈 축제, 부두Voodoo박물관을 방문해 아프리카의 뿌리를 가진 미국 흑인 문화를 제대로 보여주었다. 경비를 모두 대고도 생색 한 번 낸 적이 없던 바스키아의 전폭적인 지원으로 와츠는 뉴욕에서 첫 개인전을 열게 된다. 파리에서는 겨우 입에 풀칠

왼쪽 벽에는 바스키아의 전폭적인 지지로 뉴욕에 입성한 우아타라 와츠의
「매트릭스」가, 오른쪽에는 마사 로슬러의 '아름다운 집·전쟁을 집으로 가져오기'
시리즈 중 「회색 드레이프」가 시선을 끈다.

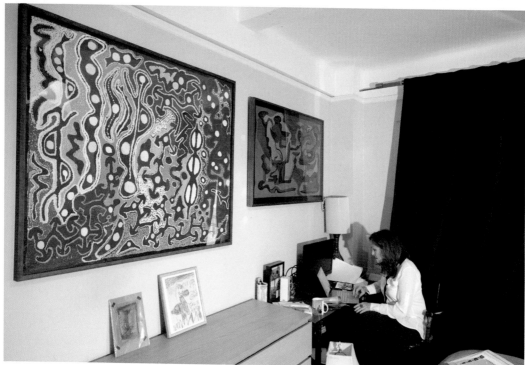

여행 가방을 열면 워런 네이디크의 「일어나라」가 반짝인다.

출근복 그대로 퇴근해 몇 시간 뒤 칠레행 비행기에 몸을 실을 예정인 게일. 언제 어디서나 짬 나는 대로 일을 한다. 시간을 분 단위로 쪼개쓸 정도로 바쁘지만 예술에 관한 일이라면 언제나 제일 우선순위에 둔다.

만 하던 와츠는 뉴욕에서 자신의 작품을 비로소 '아프리카 미술'이 아닌 그냥 '미술'로 이해받게 된다.

결국 와츠는 바스키아의 끈질긴 설득으로 삶의 터전을 뉴욕으로 옮길 결심을 한다. 하지만 안타깝게도 와츠가 도착하기 직전 바스키아는 세상을 떠났고 두 사람 모두 그토록 바라던 뉴욕에서의 더 깊은 우정을 나눌 기회를 잃고 만다. 한 번도 후배 작가에게 관심을 두지도, 그럴 여력도 없던 와츠에게 평생 큰 귀감으로 남은 바스키아. 대륙을 오가며 쌓았던 이 두 예술가의 돈독한 우정은 백인 일색의 뉴욕 아트신을 바꾸는 데 커다란 마중물 역할을 했다. 같은 예술가로서 후배 예술가에게 보내는 통 큰 지지가 오늘날 와츠를 만든 것이다.

그러고 보니 언젠가 게일에게 작품 수집과 관련해 기억나는 에피소드가 있느냐고 물었을 때 "잘 아는 갤러리가 운영난에 빠졌다는 걸 알고는 묻지도 따지지도 않고 그냥 바스키아 작품을 한 점 샀어요"라고 쿨하게 답한 기억이 난다. 오랫동안 지켜봤던 실력 있는 갤러리스트가 위기에 빠진 것을 그냥

지나치지 않았던 게일. 통 큰 예술 사랑은 게일도 바스키아 못지않았던 것이다. 어찌 보면 작가, 컬렉터, 갤러리스트들의 다양한 형태의 우정의 조합이 현대미술의 명장면을 만드는 것은 아닐는지.

게일은 시간을 쪼개 쓰는 변호사지만 아무리 바빠도 자신에게 온 이메일의 답장은 즉각 보낸다. 내용은 짧지만 명확하다. 특히 예술에 관련된 일은 언제나 할일 목록의 맨 꼭대기에 자리하고 있다. 예술가들이 인정하는 컬렉터, 게일의 집을 촬영하던 날, 게일은 퇴근한 옷차림 그대로 책상 앞에 앉아 노트북으로 일을 마무리하고 있었다. 3시간 뒤면 딸들과 함께 칠레행 밤비행기를 타러 집을 나서야 한다고 말하면서도 서두르지 않았다. 밤하늘처럼 검푸른 벨벳 커튼 앞, 게일이 키보드 두드리는 소리를 배경으로 촬영은 시작됐고 곧 깨달았다. 게일의 집은 그냥 아파트가 아니라 '하드코어 현대미술관'이라는 사실을!

왼쪽 페이지 현대미술의 대표 주자 로버트 라우션버그의 사진 콜라주 「무제」에서도 일상의 중요성이 드러난다. 본인이 쓰던 이불, 시트, 낡은 베개를 액자에 넣고 물감을 뿌린 「침대」(1955)를 그대로 벽에 세워 일상의 삶을 고상한 예술에 직접 접목시켰던 라우션버그는 자신의 체온, 함께 잤던 사람의 흔적 등이 고스란히 남은 침대가 '자화상'이 아니면 무엇이겠냐고 반문했다.

오른쪽 페이지 루스 클리그먼과 호안 미로의 작품이 우아하게 배치되어 있다. 클리그먼은 빌럼 더코닝, 잭슨 폴록과 연인 관계였다는 점에만 지나치게 초점이 맞춰져 제대로 평가 받지 못한 면이 있다. 호안 미로의 걸작으로 꼽히는 청동 조각은 여성의 몸이 어떻게 추상화됐는지 추적하는 재미가 있다.

게일의 아파트 벽면에는 과격하게 미술사를 바꿔놓은 아방가르드 작가들의 작품이 적당한 간격으로 이웃해 있다. 본인이 쓰던 이불, 시트, 낡은 베개를 액자에 넣고 물감을 뿌린 '침대'를 그대로 벽에 세워 일상의 삶을 고상한 예술에 직접 접목시켰던 로버트 라우션버그Robert Rauschenberg, 신체 노출도 불사한 채 당시 사회는 물론 미술사에서도 소외됐던 여성을 주제로 파격적인 퍼포먼스를 펼쳤던 캐럴리 슈니먼Carolee Schneemann, 키키 스미스Kki Smith, 「2도 화상을 위한 독서 자세」(1970)에서 가슴에 책을 펼친 채 5시간 동안 햇빛 아래 누워 자신의 몸에 2도 화상 '색깔'을 입힌 데니스 오펜하임Dennis Oppenheim까지*.

특히 초기 대지예술가 중 선구자적 인물로 꼽히는 오펜하임은 우리나라와도 특별한 인연이 있다. 1988년 서울올림픽을 기념해 올림픽공원 내에 설치된 「위장지Imperonation Station」와 부산

 • 데니스 오펜하임의 수많은 작품은 다음에서 확인할 수 있다.

에 설치된 「전기 키스Electric Kiss」(2008)라는 작품으로 일반 대중과 만나고 있는데 그의 작품 중 한 점이 국내외로 큰 뉴스거리가 된 적이 있다. 바로 2011년에 해운대해수욕장에 설치되었던 「꽃의 내부Chamber」가 그것이다. 제작 당시 제작비만 8억 원, 설치 기간도 3개월이 걸린 이 작품은 이후 해풍과 태풍에 부식되면서 미관을 해친다는 민원이 제기되었고, 해운구청 관광시설사업소는 2017년에 중장비를 동원해 작품을 철거한 뒤 고물상에 고철로 넘겨버렸다. 관리 소홀을 따지기도 전에 말이다. 예술사에 불명예스럽게 기록된 이 야만스러운 사건은 전 세계인들을 충격에 빠뜨렸다. 오펜하임의 유작이 파괴되었다는 소식을 들은 유족들의 심정은 오죽했을까. 우리는 이제 저작인격권에 대해 알고 있다. 작품은 해운대구청과 유족 간의 협의를 거쳐 2년 9개월 만에 온전한 모습으로 복원되어 보다 안전한 환경인 달맞이 공원에 설치되었다. 철거에 대한 깊은 사과와 복원의 염원을 담은 부산 시민들의 진심어린 편지가

유족들의 마음을 움직였다는 후문이다.

이런 사연이 있어서인지 게일의 아파트에 두 점이나 걸린 오펜하임의 작품을 오래 들여다보게 된다. 「늑대 트럭 연구Study for: Wolf Trucks」를 보자. 늑대 트럭이 처음 등장한 것은 1992년 프랑스 릴 현대미술관 근처 스튀테르 연못이었다. 풍덩. 누가 혹은 무엇이 빠진 것일까? 연못 위로 분수처럼 솟구쳐 오르는 오펜하임의 곡선형 막대 설치 작품이 보이고 옆으로는 구명 튜브가 둥둥 떠다녔다. 설치 작품의 제목은 「스튀테르 연못 사건Incident at Stutter Pond」. 작가도 한 번도 언급한 적이 없어 무슨 일이 일어났는지는 미스터리로 남아 있다. 다만 릴 현대미술관 직원들이 직접 만든 커다란 늑대 가면을 전면에 붙인 트럭은 인근 도시 사람들을 태우고 연못과 미술관을 오갔다. 달리는 늑대 눈에는 섬광등이 번쩍거렸다. 왜 하필이면 늑대였을까. 부인인 에이미 오펜하임도 한 번도 물어본 적은 없어 정확한 이유는 알 수 없지만 다음과 같이 짐작할 뿐이라며 이야기를 들려주었다.

"늑대는 다양한 문화권에서 영적인 인도력의 상징으로 간주되어왔어요. 외롭고 독립적으로 보일지라도 늑대에게는 무리를 지어 다니는 강력한 사회성과 더불어 위험한 상황을 감지하는 직감과 본능이 있다고 믿어져왔지요. 이러한 특성을 감안해 작품에 접근해볼 수 있을 것 같아요. 지은씨는 어떻게 생각하세요?"

어쩐지 그녀가 말하는 늑대가 예술가로 들렸다. 예술가는 사회적 현상을 감지하고 작품을 통해 사건이 일어나고 있는 현장으로 사람들을 안내한다. 사건의 전말을 밝히는 것은 목격자의 몫이다. 여기서 '사건' 대신 '예술'이라는 단어를, '목격자' 대신 '관람자'라는 단어를 바꿔넣어도 좋을 것이다. 예술의 실마리를 찾아내고 각자의 해석으로 작품을 완성시키는 것은 관람자의 적극적인 '참여' 아닐까. 늑대 트럭은 2년 뒤인 1994년에 8대의 늑대 트럭으로 다시 등장하는데 뉴욕의 불룸헬먼갤러리 창고에서 열린 개인전에서였다. 트럭에 연결된 전선은 창고 벽 콘센트에 꽂혀 있었고 마치 휴대전화를 충전하듯 8대가 나란히 설치되었다. 눈에는 여전히 섬광등이 번쩍였다. 지금 게일의 집에 걸

왼쪽 게일의 침실에는 아리스티데스 로고테티스와 데니스 오펜하임의 작품이 걸려 있다.

오른쪽 오펜하임의 '늑대 트럭'이 처음 등장한 것은 프랑스 릴의 한 연못이다. 인근 도시의 사람들을 태우고 작품이 설치된 연못과 릴 현대미술관을 왕복했다. 눈에는 섬광등이 번쩍였다. 시대를 감지하고 반응하는 예술가의 외로운 사명을 늑대에 비유한 것일까. 예술이 벌어지는 현장에 참여함으로써 작품을 완성시키는 관람객의 역할도 함께 부각된다.

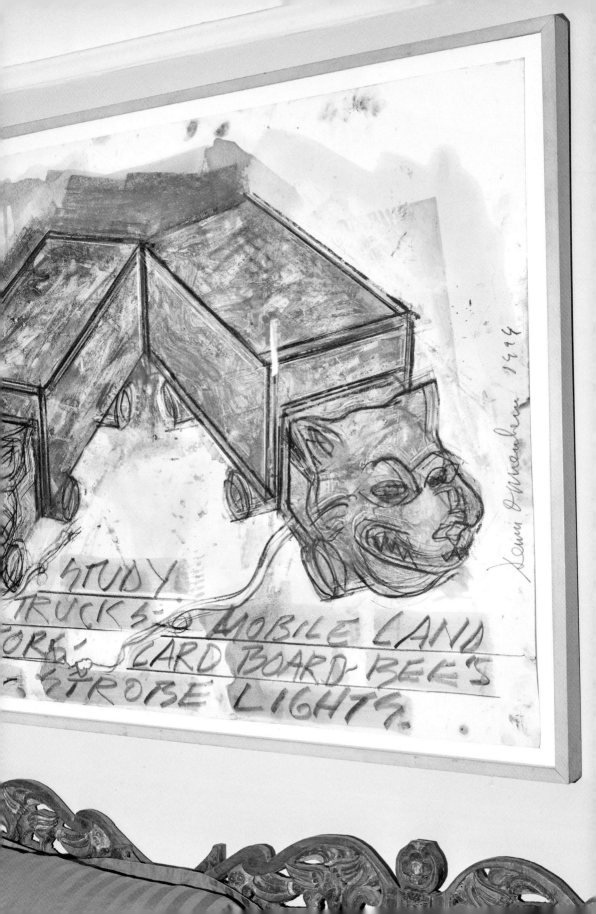

린「늑대 트럭」판화는 바로 이 설치 작품의 사전 설계도라 할 수 있겠다. 긴 코드의 플러그가 보인다. '이동형 대지 활성체'라는 부연 설명대로 충전 가능한 늑대 트럭이 실제로 운행되는 모습을 상상해본다. 덕분에 예술이라는 땅은 무척이나 비옥해졌을 것이다. 정답으로 상상을 막지 않는 것이 오펜하임 작품의 매력이다.

「단단한 표면의 나무 연구Studying: Hard Surface Trees」도 뜯어볼수록 재미있다. 세상에 존재하지 않았던 나무가 오펜하임의 설계도에 따라 제작되었을 때 어떤 모습일까? 왜 하필이면 '단단한 표면'이라는 표현을 썼을까? 나의 상상과 오랜 검색 끝에 찾은 조각 작품을 비교했을 때 느꼈던 희열이 생생하다. 조각도 드로잉만큼 아름다웠다. 무엇보다 오펜하임의 독창적 발상이 아름다웠다고 하는 편이 더 적절할 것이다. 한번 찾아보길 권한다. 그는 건축물을 나무처럼 땅에 거꾸로 심기도 하고, 변기, 싱크대, 의자, 개집이 달린 나무를 주조해 세상에 없는 풍경을 만들기도 했다.

"이 재미있는 나무 드로잉은 내게 문은 도시의 깔끄러운 시멘트 알갱이들을 탁탁 털어내주는 것 같아요. 아직 어렸던 사회 초년 시절에 오펜하임의 「생각 충돌 공장Thought Collision Factories」을 보고 충격을 받았어요. 한참이 지난 후 영국 리즈에서 그의 아내와 함께 「불꽃놀이Fireworks」*라고 실제 폭죽이 막 터지는 작품을 보게 됐는데 그의 초기 대지예술만큼 무척 흥미로웠고 조각-설치의 새 지평을 여는 것이었습니다. 나에게 예술이란 종교 혹은 심리 상담과도 같아요. 좋은 예술 경험은 항상 인생의 균형감을 유지하게 해주고 인생의 의미를 회복시켜주거든요. 미술작품을 보는 것은 언제나 순수한 기쁨이 무엇인지 깨닫게 해줍니다. 저는 오펜하임과 캐럴리 슈니먼을 20년 동안 법률 대리해왔습니다. 이들 작가의 변호사로 일하면서 그들의 작품을 깊이 이해하게 되었죠. 캐럴리의 경우 활동 초기에 갤러리가 없었고 스튜디오를 구하기 위해서는 돈이 필요했어요. 그래서 브룸가에 있던 내 아파트와 그녀의 아파트에서

• 「불꽃놀이」는 1972~86년 사이에 여러 번 선보였는데 작가 사후인 2013~14년에 영국 리즈에서도 실행되어 설치 미술의 현재성을 증명했다.

함께 작은 전시를 기획하기도 했답니다. 여력이 있을 때면 항상 예술에 헌신하고 투자하려고 노력합니다. 여기 걸린 캐럴리의 작품을 산 이유는 일주일이라는 시간의 흐름 속에서, '예속되고 구속되고 박해받는 여성'들에 대한 묘사가 여성에 대한 가부장적 억압에 대한 나의 인식과 공명했기 때문입니다. 현대에도 여성에 대한 차별은 버젓이 일어나고 있으니까요."

나는 작품이 탄생한 시대를 가늠할 때 작가를 항상 내 주변 인물에 대입해 보곤 한다. 캐럴리 슈니먼의 퍼포먼스는 당시에도 악명 높았고 지금 봐도 수위가 높다. 우리의 할머니 혹은 엄마가 사람들이 보는 앞에서 누드로 있다고 상상해보라. 게다가 천장에서 내려온 로프에 달린 하네스를 착용하고 공중을 오르내리고 있다. 스스로 로프의 높낮이를 조절할 수 있지만 자신의 체중을 온전히 견뎌야 한다. 보는 것조차 힘겨운 와중에 슈니먼은 바닥과 좌우 양면에 설치된 종이 캔버스 쪽으로 몸을 힘껏 밀고 팔을 쭉 뻗는다. 손에는 크레용을 꼭 쥐고 있다. 종이 캔버스에 닿는 것도 힘겹

고, 겨우 닿는다 해도 짧은 흔적만 남기고 허공으로 돌아온다. 온전히 혼자, 자신의 몸을 지탱하고 균형을 잡고 손이 닿는 만큼 스스로의 한계를 밀어붙인 흔적이 곧 그녀의 작품이다.° 어려운 공중 그네 타기는 삶도 작업도 녹록지 않았던 당시 여성 작가의 모습 그대로다. 붓 터치 하나도 힘겹다. 그녀는 미술관의 경비원과 청소부들이 출근할 때 함께 들어가 8시간 동안 공중에 매달려 퍼포먼스를 하고 그들이 퇴근할 무렵이 되어서야 로프에서 내려와 함께 미술관을 나왔다. 당시 남성 영웅주의의 대표 주자인 폴록을 의식한 작품이다. 하지만 바닥에 큰 캔버스를 깔고 그 위에 올라가 물감을 떨어뜨렸던 폴록의 흘기기 기법dripping과는 사뭇 다르다. 슈니먼의 작품에서는 억압받던 여성의 몸이 곧 붓이었다. 슈니먼은 공고했던 남성 중심 예술계에 이렇게 '몸붓'으로 균열을 내기 시작했다.

아이다 애플브룩Ida Applebroog의 작품

 •「그녀가 다다른 한계, 그곳까지Up To And Including Her Limits installation」(1971~76)

「하루살이Ephemera」는 기가 막히다. 무슨 설명이 더 필요하겠는가. 그녀는 성희롱이 만연한 시절 광고 회사를 딱 6개월 다니다 그만두었다. 유일한 여자 직원이었다. 이후 남편의 학위와 직장을 따라 동부에서 서부로 이리저리 옮겨다니던 네 아이의 엄마 아이다는 극심한 우울증에 빠져 입원하고 만다. 병원 욕조에서 그녀는 자신의 벗은 몸, 특히 가랑이 사이를 스케치하기 시작한다. 이렇게 시작된 스케치는 150여 점이 넘었지만 지하실에 밀봉된 채 잊혔다. 성기만 적나라하게 그린 '모나리자' 시리즈는 52세에 늦은 첫 전시를 열고도 30년이 지난 82세 때 세상에 제대로 공개됐다.

자신의 성기 스케치로 지은 「모나리자의 집」을 마주한 관객들의 당황한 모습이 눈에 선하다. 주저하는 관객들, 가까이 가서 들여다보는 데 시간이 한참 걸렸을 것이다. 아름다움이나 고상함과는 거리가 멀다고 느꼈을 것이다. 여성에 대한 대우와 인식도 아름답거나 고상하지 않았음을 함께 생각해본다. "넌 참 남자처럼 잘 그리는구나!"라는 말이 제일 큰 칭찬이었던 시절을 지나온 그녀는 현재 90이 넘은 나이에도 여성/남성, 부모/자식, 정부/개인, 의사/환자의 관계는 물론, 사회 곳곳에 은폐된 폭력을 아이다표 예술로 예리하지만 재치 있게 드러내고 있다.

키키, 자유낙하중

사람의 검지에 거꾸로 매달린 박쥐를 묘사한 「레이더 사랑Radar Love」은 키키 스미스다운 작품이다. 판화지만 검지 부분은 연필로 직접 그렸다. 섬세하게 표현된 손가락 끝에서 진동이 느껴진다. 박쥐는 귀로 세상을 '본다'. 아무것도 볼 수 없는 완전한 어둠 속에서도 박

쥐의 음파탐지기는 최고의 성능을 발휘한다. 한편 박쥐가 내는 소리는 주파수가 너무 높아 인간에게는 들리지 않는다. 얼마나 다행인지 모른다. 아무리 '속삭이고 있는' 박쥐의 소리라도 사람이 들을 수 있는 소리로 환산하면 거의 전기톱이 내는 소리와 비슷한 110데시

벨이라고 하니 말이다. 눈이 어두운 박쥐와 귀가 어두운 인간이 '귀로 보고 눈으로 들으며' 사랑을 나눈다. 서로의 한계를 넘어서, 서로를 찾아낸 것이다. 말이 되는 소리인가? 2022년 12월부터 2023년 3월까지 서울시립미술관에서 열린 키키 스미스의 회고전 〈자유낙하〉*를 본 사람들이라면 고개를 끄덕일 것이다. 그 전시를 보지 않았더라면 나 역시 이 작은 판화를 눈여겨보지 못했을 것이다.

〈자유낙하〉에서 키키는 남성에 의해 두려움 혹은 유혹의 대상으로만 머물렀던 여성을 자신이 쓴 새로운 신화 속 평범한 여성의 모습으로 등장시켰다. 늑대의 배를 가르고 당당히 세상 밖으로 걸어나오는 「황홀」한 비너스, 남자의 갈비뼈가 아니라 사슴의 자궁에서 「탄생」한 사냥의 신 아르테미스, 이웃집 친구의 얼굴을 청동으로 주조한 「메두사」까지 이들은 모두 우리 주변에서 흔히 볼 수 있는 여성의 모습을 하고 있었다. 그래서 오히려 낯설게 느껴졌다. 신화를

• 〈자유낙하〉에서 선보인 주요 작품 보기.

과감히 파괴했다고나 할까. 한편 전시에서 관람객이 가장 많이 고개를 갸웃거리며 서 있던 작품은 긴 소시지같이 구불구불하게 벽에 걸려 있던 「소화계」였다. 혀에서 항문에 이르는 소화기관을 주철로 캐스팅한 작품이다. 이상화된 인간의 얼굴과 몸은 예술의 오랜 주제였다. 하지만 내장은 어떤가? 키키는 인간의 몸에 분명히 존재하지만 외부로 꺼냈을 때는 역겹다고 느끼는 내장마저 작품 속에 끌어들인다. 작가 자신도 처음에는 「소화계」를 보고 그물이나 감옥이 연상됐지만 나중에는 영양분을 흡수해 신체 각 기관에 분배해주는 따스한 라디에이터를 닮았다는 생각이 들었다고 한다. 징그럽다고만 여겼던 내장이 의미를 갖기 시작한 것이다. 신체의 위계질서가 깨지는 순간이었다. 얼굴, 신체, 내장이 동등한 예술의 주제로 등장한 것이다. 이처럼 키키의 작품세계에서는 신체의 내부와 외부, 인간과 동물의 경계가 허물어진다. 어떤 계기가 있었을까.

젊은 날 응급구조사였던 키키는 사고를 당해 처참한 모습으로 응급실에 실려 오는 환자들의 벗겨진 살갗, 드러

키키 스미스의 「레이더 사랑」과 아이다 애플브룩의 「하루살이」 애플브룩은 2023년 10월 21일 세상을 떠났다. 그녀의 딸이자
다큐멘터리 영화감독인 베스 B[Beth B]는 애플브룩 생전에 예술가의 삶과 작품을 조망한 다큐멘터리 「콜 허 애플브룩[Call her Appelbroog]」을
제작해 주목받았다.

오펜하임의 「단단한 표면의 나무 연구」 앞에 앉은 게일.

캐럴리 슈니먼의 'TV 다이어리' 실크스크린 작품 아래 '게일 엘스턴에게 (For Gale Elston)'라는 사인이 보인다.

이탈리아 석공의 아들로 태어난 필립 파비아는 미국 아방가르드 예술을 주도한 조각가이자 절친이었던 빌럼 더코닝과 큰 소송에 휘말렸다.

난 내장을 수도 없이 봤다. 남녀의 구분이 겨우 피부 한 겹이라는 것, 사고가 아니면 드러나지 않았을 신체 내부에서 전해져오는 낯선 아름다움을 느꼈다. 키키는 우리 몸 안에 있지만 외부로 배출되는 순간 더럽다고 여겨지는 생리혈, 고름, 토사물, 침, 오줌, 정액, 털, 주름, 핏줄, 모공, 상처마저도 자신의 예술로 적극 끌어안는다. 특히 강철로 만든 미니멀 조각의 거장인 아버지 토니 스미스와 여동생을 차례로 잃으면서 생명의 취약함과 불완전함에 대해 숙고하게 된 작가는 인간뿐 아니라 동물과 자연, 천체의 모든 존재들이 똑같이 중요하며 동등하게 존중받아야 한다는 생각에 이르게 된다. 생명에는 귀천이 없다. 이렇게 키키는 생명의 위계질서 역시 무너뜨렸다. 「별을 가진 나방」 「날개 달린 곰」 「지문과 나비」 그리고 게일의 집에 걸린 「레이더 사랑」에 이르기까지 그녀의 작품 속에는 소외되거나 보잘것없는, 혹은 아직 닿지 않은 모든 생명에 대한 경의의 메시지가 담겨 있다.

그런가 하면 키키는 미술사를 점령했던 재료 및 창작 방식의 위계질서도 무너뜨린다. 판화, 조각, 설치를 넘나들고 청동, 석고, 유리, 도자기, 태피스트리, 종이, 밀랍 등 다양하고도 새로운 매체를 다룬다. 당시 남성 작가들이 하나의 일관된 형식과 재료로 자신의 이름을 알리려고 했다면 키키는 '정원을 거닐 듯' 주제와 주제, 재료와 재료 사이를 배회하며 닿지 못한 모든 존재에 다양한 방법으로 다가간다.

전시 〈자유낙하〉를 보고 '종잡을 수 없다'는 느낌을 받았다면 그녀의 작품을 잘 이해하고 있다는 증거다. 〈자유낙하〉는 중력 외에는 그 어떤 법칙이나 지배, 억압에 굴종하지 않는다는 의미이며 어디로 떨어질지 깊이를 가늠할 수 없는 곳이라도 낙하를 두려워하지 않겠다는 다짐이다. "나는 여전히 자유낙하 중이다"라는 그녀처럼 나 역시 자유낙하중이다.

한때 사회적 감옥이라 여겨졌던 여성의 신체를 작품의 도구 혹은 무기로 사용했던 캐럴리 슈니먼, 아이다 애플브룩, 키키 스미스와 같은 용감한 걸크러시 예술가 3인방 곁에는 그들의 친구이자 변호사, 그리고 컬렉터인 게일이 항상 있었다. 이들이 동참하며 실천한 페

미니즘운동 덕분에 성차별에 대한 사회적 인식은 크게 변화중이며 이제 어떤 직업 앞에 '여성'이라는 타이틀을 붙이는 게 오히려 어색한 세상이 되고 있다.

컬렉팅은 세계를 내 안으로 들여오는 일

"저는 예술가들이 아주 중요한 활동을 한다고 생각해요. 창조적 표현은 대단히 큰 가치거든요. 예술가들의 권리를 지키고 신장시키는 일은 저에게 가장 큰 보람입니다. 미국의 소설가이자 컬렉터로 아방가르드 예술을 적극 옹호한 거트루드 스타인이 말했듯 우리는 옷을 살 수도 있고 예술작품을 살 수도 있어요. 엄청난 부자가 아니라면 둘 다 하기 쉽지 않겠죠. 만일 옷을 안 산다면 그 돈으로 얼마든지 예술작품을 살 수 있어요. 작은 작품이라도 일단 사보라고 말하고 싶어요. 그렇게 할 수 있는 환경을 만들어보세요. 갤러리, 아트페어 같은 곳을 다니며 하나하나 배워보는 거예요. 작가 스튜디오도 방문해보고요. 예술가들을 지지하고 지원하는 일은 인생을 정말 풍요롭게 만듭니다."

게일의 말대로 작품을 소장하는 것은 하나의 세계를 내 안으로 들여오는 일이다. 내 안의 세계는 나를 성장시키고 확장시킨다. 내 고민의 진정한 출처를 찾게 되고 세상을 완전히 다른 시각으로 관찰할 수 있으며 나란히 걷는 사람들과 연대할 수 있다. 이를 통해 세상을 조금씩 바꿔나갈 수 있다.

사진 촬영을 마치자마자 게일은 두 딸과 함께 칠레로 떠났다. 여행을 다녀온 그녀는 칠레 북부 사막 발파이소, 파타고니아의 익스폴로라 산장, 산티아고에 있는 맛있는 식당들을 추천했다. 여행 직후의 흥분이 묻어나는 목록을 듣고 나는 나의 여행 위시리스트에 바로 추가했다. 게일은 또한 앞으로 소장하고픈 작품의 긴 목록도 함께 보내왔다. 컬렉팅의 끝까지 가본 사람의 안목이 엿보이는 도전적인 리스트다. 페이스

데이비드 워이너로비치의 「진짜 신화」

부엌에도 화장실에도 작품은 장소를 가리지 않고 걸려 있다. 상단 왼쪽부터 잭 피어슨의 「마크 모리스로, 1980 파크 드라이브」, 에두아르도 파올로치의 판화, 그리고 작가가 기억나지 않는다는 독특한 분위기의 사진 작품 등 다채롭다. 화장실에 걸린 작품은 자선 경매에서 구매한 것이라고 한다.

묵직한 컬러로 꾸며진
게일의 집 거실 벽면에는
캐럴리 슈니먼의 작품을
비롯해 우르줄라 폰
리딩스바르트의 나무
조각이 거실에 무게감을
더한다. 나무꾼의 딸로
태어난 우르줄라는
평소 규모가 큰 나무
조각을 주로 작업하는데,
제2차세계대전 당시 9개의
난민수용소를 전전하며
힘든 나날을 보내면서도
자연에 대한 경외심만은
잃지 않았다고 한다.

링골드Faith Ringgold의 퀼트, 네리 와드Nari Ward의 설치 작품, 프레드 에버슬리Fred Eversley의 오목조각, 앤 매코이Ann McCoy의 대형 회화 작품과 「행렬processional」같은 조각 작품 등…… 모두 처음 들어보는 작가들이다. 미지의 여행 목록을 받은 듯 가슴이 떨려왔다. 나의 '작품 파먹기' 리스트에 바로 추가하고 믿고 떠나는 게 일표 여행을 시작했다.

작품 빚는 의사

Dr. J

닥터 J

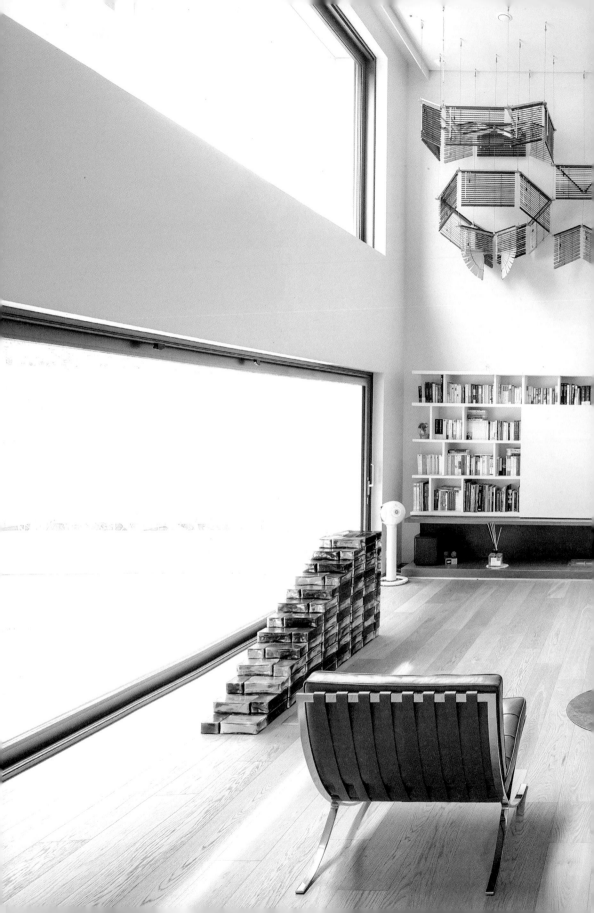

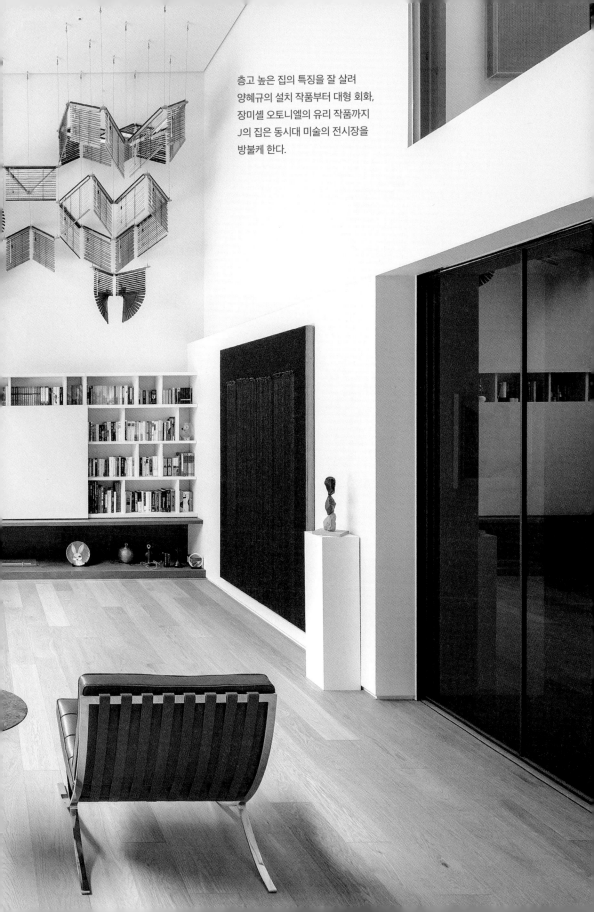

층고 높은 집의 특징을 잘 살려
양혜규의 설치 작품부터 대형 회화,
장미셸 오토니엘의 유리 작품까지
J의 집은 동시대 미술의 전시장을
방불케 한다.

우리는 술친구다. 두 사람이 따로 약속을 잡지는 않지만 몇 사람 모이는 자리에 가면 항상 J가 와 있다. 보통 술자리에서는 목소리 크고 주도적으로 이야기하는 사람이 있기 마련인데 J는 그런 면에서 항상 주도적으로 듣는 편이다. 술을 마신다고 목소리 톤이 달라진 적도 없다. 누가 물어보면 그제야 말을 시작하는데 귀를 쫑긋하게 만드는 탁월한 이야기꾼 기질을 갖고 있다. 방송쟁이 입장에서 본다면 편집할 게 없다. 분량도 알맞다.

안주와 주종을 별로 가리지 않는 우리가 최근에 뭉친 곳은 '이모카세' 집이었다. 식당 사장님이 기본 가정식백반에 제철 음식을 추가해 '이모 마음대로' 차려주는 상차림이 매력적인 곳이다. 운이 좋으면 알이 꽉 찬 꽃게찜도 나오고 민어회 몇 점을 먹을 기회도 생긴다. 문을 연 지 50년 넘은 재래시장 안에 자리한 참 귀한 동네 밥집이다. 그날은 단출하게 네 명이 모였다. 식탁에 놓이는 반찬 그릇의 달그락 소리가 유난히 정겨웠다. 손이 많이 갔을 집 반찬 때문인지 허름한 시장 분위기 덕분인지 평소 하지 않던 이야기들이 술술 나왔다.

J는 원래 물리학과나 화학과 같은 순수과학을 전공하고 싶었는데 재수를 하면서 부모님께 마음 고생시켜드린 게 죄송해 당신들의 바람대로 의대로 진로를 변경했다고 했다. 재수 학원을 다니면서 마침 의대마다 오케스트라가 있다는 정보를 알게 된 것도 결심에 큰 영향을 주었다. 그는 중학교 때부터 음악을 끼고 살았다. 팝송을 주로 틀던 새벽 2시대 라디오를 즐겨 들었고 청계천을 돌며 해적판 앨범도 꽤 모았다. '빌보드 톱 40'을 줄줄 꿰던 그가 손에 넣은 첫 LP는 마이클 잭슨의 1982년 앨범 『스릴러』였다. 「비트 잇」 「빌리 진」 「스릴러」가 실린 그 전설적인 앨범 말이다. 비슷한 시기에 정경화의 『바이올린 콘체르토』를 구했을 때의 짜릿함이란. 멘델스존과 차이코프스키의 바이올린 협주곡이 같이 수록된 명반 중의 명반이다.

"음악을 장르 불문하고 참 많이 들었어요. 대학 입학 선물로 부모님이 플루트도 선물해주셨고요. 그런데 막상 의대에 진학하고 났더니 오케스트라에 빈자리가 없더라고요. 그 뒤로 클래식기타, 플루트, 색소폰 등 혼자 여기저기 많이 기웃기웃 했어요. 단과대별로 있던 사물놀이패에 들어가서 징, 꽹과리, 장구도 배우고 인간문화재를 찾아 '전수'를 가기도 했습니다 (농활 가듯, 전수 간다고 표현한다). 저는 그때 장구를 주로 담당했어요. 피아노는 군의관 때 처음 시작했죠, 어린이 바이엘부터 체르니까지 쳤는데, 나이들어 배워서인지 많이 안 늘더라고

요. 지금은 드럼을 배우고 있어요. 선배가 대학 때 했던 조언을 잊지 않고 있었거든요. 모든 음악의 리듬감을 익히는 데 기본이 되는 악기가 드럼이라고요. 채 하나로 시작하는 싱글 스트로크를 지나 지금은 더블 스트로크 연습중인데요, 피아노로 치면 하농 단계라고 할까요? 보통 6개월 정도 걸리는 데 이 과정이 지나면 팔이 유연해지고 손끝에 힘이 생긴다고 합니다. 아직 어깨는 물론 온몸에 힘이 안 빠지고 있지만 아마추어가 넘어야 할 이 산을 잘 넘어야지요."

J가 이렇게 음악에 진심인 줄은 그 자리에 있는 친구들도 처음 알았다. J를 시작으로 그 자리에 모인 친구 모두 각자 진심인 분야에 대해 이야기하기 시작했다. 러시아 문학, 이탈리아 성악에 이어 어쩌다보니 '현대미술' 중독자인 내 차례까지 오게 되었다. 현대미술은 난해하다고들 하길래 '지금 친구네 집 문을 열고 들어가면 걸려 있는 그림이 다름 아닌 현대미술'이고 그런 선입견을 조금이나마 해소하고자 친구들이 컬렉팅한 작품에 대한 글을 쓰고 있다고 하자 J의 눈이 반짝거렸다. 자기 집으로 놀러 오란다. 그는 결혼 후 전셋집을 열두 번 옮겼다. 제일 오래 산 기간이 4년이니 2년에 한 번꼴로 집을 옮긴 셈이다. 듣기만 해도 번거로운데, 오히려 이사갈 때마다 짐 정리하고 가볍게 시작하는 삶의 패턴이 좋았단다.

"잦은 이사 때문에 그림 소장은 엄두도 못 냈어요. 게다가 군의관을 지낸 3년간은 주말부부로 지냈고 아내가 일을 하는 사람이라 집에서 함께 보내는 시간이 많지 않았어요. 향후 오래 살 결심으로 현재의 집으로 이사왔는데 덜컥 코로나를 맞게 된 거예요. 외부 약속도 줄고 여행 갈 일도 없고 집에서 생활하는 시간이 절대적으로 많아졌습니다. 제 개인적으로는 병원 일과 외부 약속 등으로 매일 바빴는데 제 내면을 바라볼 수 있는 시간이 많아져서 좋았어요. 자연스럽게 집으로 관심이 이동했고요. 이 시기 저희 부부가 본격적인 컬렉팅을 시작했습니다. 빈 공간을 함께 살피고 하나하나 작품으로 채워나가면서 좋은 작품이 집에 걸려 있을 때와 없을 때는 완전히 다른 세상이라는 걸 알게 되었어요. 작품은 단순한 오브제가 아니라 살아 있는 생물이더라고요. 요즘은 집에 친구들도 많이 초대하고 집에서 보내는 시간을 즐기고 있습니다."

그렇게 J의 집을 찾았다.

대놓고 참조하고 과감하게 뒤집은 양혜규

부부의 깔끔한 성격을 반영하듯 살림살이에 군더더기라고는 찾아볼 수 없는 J의 집에 들어서자마자 웬만한 장면에는 놀라지 않는다는 프로페셔널 촬영팀과 작품 꽤나 봤다는 내 입에서 연달아 탄성이 튀어나왔다. 가정집 천장에 세로 2.5미터 가로 4.6미터나 되는 대형 작품을 설치할 생각을 한 J부부의 대담함에 놀라서였다. 그것도 세계적 미술관이나 갤러리에서나 볼 수 있는 양혜규의 작품을 말이다. 재료는 베네치안 블라인드*다. 이전에도 작가는 빨래 건조대, 선풍기, 히터, 가스레인지 등 생활의 눅진함이 묻어 있는 세간살이를 작품 재료로 즐겨 사용했다. 미술관에 나타난 '가물家物'들은 본래 기능을 벗고 개념이라는 옷을 입은 채 새로운 문법을 생성해낸다.

'블라인드' 시리즈를 거슬러올라가보자. 독창성은 원작을 숨기는 능력이라지만 양혜규는 대표작「솔 르윗 뒤집기 Sol LeWitt Upside Down」라는 제목에서부터 누구를 참조했는지 정확히 밝히고 시작한다. 미국 개념미술의 선구자인 르윗에 따르면 작가란 개념의 생산자이고 '아이디어'야 말로 작품이다. 건축가가 직접 삽을 들고 땅을 파거나 벽돌을 쌓지 않아도 건축물은 그의 작품이듯 예술가도 마찬가지다. 모든 계획과 결정은 사전에 이루어지고 아이디어가 정확히 적힌 '지시문'만 있다면 조수, 컬렉터, 미술관이나 갤러리 직원 누구나 작품을 수행할 수 있다. 예를 들어「벽 드로잉 No.766」의 지시문은 "크기가 다른 21개의 정육면체를 묽은 컬러 잉크로 덧칠하기"다. 무미건조하기 짝이 없는 이 지시문에서는 '공간'을 한정하지 않았고 '컬러'를 지정하지도 않았다. 정육면체의 '크기'와 잉크의 '묽기'는 수행하는 사람에 따라 제각각이다. 르윗은 그 차이를 즐기라고까지 했다. 소박한 지시문에 따라 전 세계 어디서나 서로 다른 공간에서 얼마든지 재창조되는 작품. 어마어마한 확장성을 지닌 개념이다. 양혜규는 르윗의 작품세계에서 무

• 베네치아 무역상들이 중동산 햇빛 가림막을 대량 수입하면서 붙여진 이름.

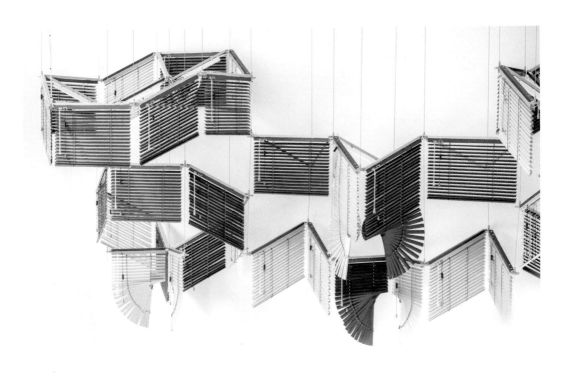

마치 나풀거리는 나비의 날개짓이 연상되는 양혜규의 「두 가지 톤의 파르팔로니 덩굴」은 원래 어느 레스토랑에 설치되어 있던
작품이라고 한다. 작품은 낮과 밤, 변화하는 빛에 따라 긴 그림자를 드리우기도 하고, 머리 위로 폭포수 같은 빛을 쏟아내기도 한다.

양혜규는 바닥에 놓였던 솔 르윗의 작품을 23배로 확장해 천장에 매달았다. 단단한 나무 대신 블라인드를 재료로 썼다. 대놓고 참조하고 마음껏 뒤집은 양혜규의 작품은 솔 르윗에 대한 경의의 표현이다. ©Kim JiEun

한한 해방감을 느꼈다. 특정 재료와 주제에 국한되지 않을 자유를 그녀는 마음껏 누리기로 결심한다. 그렇게 양혜규는 르윗을 대놓고 참조하고 과감하게 뒤집었다.

양혜규는 원래 바닥에 설치되었던 르윗의 「3개의 타워가 있는 구조Structure with Three Towers」(1986)를 23배 규모로 확장해 세 부분으로 나누어 천장에 거꾸로 매달았다. 견고한 나무 대신 가벼운 블라인드를 재료로 썼다. 관객들은 뒤집힌 타워 사이를 통과하며 자기 몸의 움직임을 '의식하는' 새로운 감상 체험을 한다. 몸의 위치에 따라 작품의 부분들과 맺는 관계가 달라지며 블라인드 사이로 투과된 섬세한 빛의 변화도 다르게 감지된다. 설치 공간은 바닥에서 천장으로, 설치 규모는 1:23으로, 재료는 견고한 나무에서 블라인드라는 가물로 바뀌었지만 바로 이러한 '확장성'이야말로 르윗의 개념미술이 남긴 유산이라고 하겠다. 따라서 영국 테이트모던에 소장된 양혜규의 「솔 르윗 뒤집기」는 르윗에 대한 패러디라기보다는 오마주에 가깝다.

J의 집 천장에 설치된 블라인드 작품의 제목은 「두 가지 톤의 파르팔로니 덩굴Farfalloni Vine in Dual Tones」이다. 나풀거리는 나비의 날개짓을 닮았다 싶었는데, 파르팔로니는 나비넥타이 모양의 쇼트 파스타라고 한다. 레스토랑에 설치되어 있던 작품을 집으로 옮겨 달았다고 하니 작품의 제목에 고개가 끄덕여진다. 바로 옆에 큰 창이 있어 한낮이면 눈부시게 들어오는 햇살이 블라인드를 통과하며 흰 벽에 긴 그림자를 드리운다. 또 해가 진 밤이 되면 작품의 일부인 LED조명을 켜는데 그러면 낮과 달리 그림자가 머리 위로 폭포처럼 쏟아진다.

작가의 작품세계를 블라인드만큼 잘 표현하는 재료가 또 있을까. 블라인드는 채광 조절이 가능한 가림막이지만 암막 커튼처럼 빛을 완벽히 차단하지는 않는다. '반투과성'. 그녀의 작품에는 닫힘과 열림, 안과 밖, 프라이버시와 공공성, 일상과 예술이 대립 없이 공존하며 서로의 '막'을 투과한다. 양혜규는 르윗의 위대한 유산을 물려받았지만 더 많은 요소가 공생하는 비옥한 터를 일구었다.

르윗은 1951년 한국전쟁에 참전했고

85

Dr. J

선무부대에서 포스터를 그렸다. 전쟁의 폐허를 경험한 그가 그 어떤 포탄에도 파괴되지 않는 '개념'을 후대에 작품으로 남겼다는 사실에 가슴이 뭉클해진다. 미국으로 돌아간 그는 월세를 벌기 위해 모마에서 야간 안내와 구내 서점 아르바이트를 했다. 그의 개념미술을 사겠다는 사람은 없었지만 작품을 포기하지 않았다. 어느 날 우체국과 도서관에서 일하던 박봉의 부부가 그의 개념을 알아보았다. 월급쟁이 컬렉터 허버트와 도러시 부부 말이다. 자신이 뿌린 개념의 씨앗이 '한국' 작가 양혜규의 손을 거쳐 '한국' 컬렉터의 집 천장에서 자라고 있는 장면을 르윗이 본다면 뭐라고 할까. 그는 2007년 작고했다.

소리 나는 조각

천장을 올려다보느라 장시간 고개를 뒤로 젖히고 있었더니 목이 다 뻐근하다. 2층으로 올라가면 눈높이에 맞춰 볼 수 있다기에 계단을 올랐다. 계단 중간 벽에 금속망에 수천 개의 방울이 달린 조각이 설치되어 있어 눈이 갔다. 작품을 바라보는 내게 J가 손으로 한번 돌려보란다. 룰렛을 돌리듯 메탈 프레임을 힘껏 돌리자 촘촘하게 박힌 방울들이 차르르 소리를 냈다. 재미있어서 점점 더 세게 돌리게 된다. 몰입도가 장난이 아니다. 내가 어디에 있는지 장소성이 희미해지고 대신 소리를 듣는 나의 의식만이 또렷해진다. 처음에는 방울 소리가 구별되지만 회전 속도가 빨라질수록 하나의 소리로 들리다가 회전판 속도가 느려지면 다시 개별 소리로 돌아온다. 이곳에 있는 존재의 의식을 각성시키고 먼 데 있는 영혼을 불러들이는 영험한 주술 같아, 어떤 (종교) 제의에 초대된 느낌이다. 이 세계와 저 세계를 연결해주는 작품의 설치 장소가 1층과 2층을 '연결'하는 계단이라니 설치 장소 또한 절묘하다. 물질과 의식의 공명까지 이끌어내는 '소리 나는 조각' 역시 양혜규의 작품이다. 그녀의 작품세계를 일목요연하게 정리하거나 몇 가지 카테고리로 분류해보려는 시도가 부질없음을 느

소리 나는 조각의 작품명은 「회전하며 소리 내는 이란성 기하학 쌍둥이」다. 주재료는 방울이다. 작품을 손으로 힘껏 돌리면 촘촘하게 박힌 방울들이 일제히 소리를 낸다. 작가는 마치 주술사가 되어 멀리 있던 세계를 눈앞으로 불러들인다.

껜다. "누구도 길들일 수 없는 구역이 있다는 것을 증거하고 실천하는 것이 작가"임을 스스로 증명할 뿐이다.

"'세계를 이끄는 가장 영향력 있는 예술가 몇 위'에 들었다는 기사들을 볼 때, 순위 매겨지는 예술에 대해 진심으로 가슴 아프다고 작가가 말한 적이 있어요. 작가가 다한 '혼신'의 힘을 누가 어떻게 측정하며, 작품의 영향력을 어떻게 계량화할 수 있겠어요. 보통 설치 작품들은 전시가 끝나고 나면 해체되는 운명이기 때문에 작가들은 처음부터 전시 장소를 정할 때 고민을 많이 할 수밖에 없다고 해요. 양혜규의 경우도 10년 넘게 전시하겠다는 약속을 받고 어렵사리 설치를 결심한 경우도 있다고 해요. 그런 작가가 2018년에 독일의 볼프강 한 상Wolfgang Hahn Prize을 받았을 때는 제가 다 기쁘더라고요. 수상자의 대표작들이 루트비히미술관에 소장되어 100년 이상 자취를 남기게 되거든요. 저희 부부의 가장 중요한 소장 기준은 두 사람의 주관적인 감동이에요. 주변의 의견도 참고하지만 작가의 독창성, 철학, 이력 등을 꼼꼼히 챙깁니다. 작가를 이해하기 위해 평소에도 많은 공부를 하고 있어요."

붉은 산수, 이세현

2층으로 올라가 J가 안내한 방에는 거대한 빨강이 기다리고 있었다. 빨간 암막커튼도 아마 작품을 위해 신경쓴 인테리어리라.

"붉은 산수의 이세현 작가는 제 친구의 친한 고향 선배세요. 파주 작업실에서 처음 뵀는데 목소리도 좋고 잘생겼고 술도 세고 성격도 정말 좋으세요. 제일 멋진 부분은 40을 앞둔 늦은 나이에 고생길인 줄 뻔히 알면서도 유학을 감행한 도전 정신입니다."

마치 첫사랑을 이야기하듯 달뜬 목소리다. 혹시나 해서 물었더니 역시나 부부의 첫 소장품이 맞다. 세월이 가도

첫 소장품에 대한 마음은 첫사랑의 연인을 향한 그리움처럼 굳건하다. 이세현은 빨간색으로 산수를 그린다. 미묘하게 다른 두 가지 톤의 빨강을 쓰는데 장밋빛 빨강 rose-red과 크림슨 crimson이다. 하나는 인주색, 다른 하나는 푸른 기운이 살짝 도는 더 진한 빨강이다. 채도가 낮아지기 때문에 흰색을 섞지 않는다. 빨강으로 그린 뒤 마르기 전에 면봉으로 닦아내면서 명도를 조절하고 마지막으로 1호짜리 세필로 마무리한다. 하루 12시간 꼬박 매달려 작업해도 몇 달이 걸린다. 화폭으로 옮기는 장면은 직접 답사해 찍은 풍경도 있고 기억 속의 풍경도 있다. 수천 장의 사진을 겹쳐서 밑그림을 그린다. 빨강과 면봉, 그리고 흩어진 풍경을 캔버스에 응집시키는 작가의 괴력까지, 이세현의 붉은 산수가 굉장한 에너지를 뿜어내는 것은 어쩌면 당연한지도 모른다.

이세현의 풍경화에는 조선의 정선을 떠올리게 하는 산수가 있는가 하면 밥 짓는 연기가 올라오는 슬레이트 지붕의 시골 풍경도 보인다. 거북선이 등장하는가 하면 고기잡이 통통배도 보인다. 전망 좋은 곳에 위치한 정자 뒤로 현대식 가로등이 붉을 밝힌다. 시대를 넘나드는 풍경이 섬처럼 '둥둥' 떠다닌다. 아니나 다를까 작가는 거제도에서 태어나 통영과 부산을 오가며 어린 시절을 보냈다고 한다. 하지만 그의 붉은 산수가 태어난 곳은 런던이었다.

살다보면 어느새 그토록 닮고 싶지 않은 사람과 닮아 있는 자신을 발견하고 화들짝 놀랄 때가 있다. 작가는 어느 날 "전시가 있을 때만 벼락치기로 작업하고 입으로만 예술하는, 자신이 가장 싫어하는 부류의 사람"이 되어 있었다고 고백한다. 그런 모습이 싫어 운영하던 입시 미술학원을 접고 영국으로 떠났다. 나이 먹은 이방인으로 '나'는 누구인지 '나다운' 그림은 무엇인지 깊은 고민에 빠졌다. 그때 느낀 혼돈과 불안은 똑같은 감정을 강렬하게 불러일으켰던 과거의 어떤 풍경을 떠올리게 했다. 바로 군 복무중 야간투시경으로 바라본 비무장지대였다. 훼손되지 않은 아름다움을 간직했지만 숨어 있을지도 모를 적에 대한 경계로 극도의 긴장이 공존하던 풍경이다. 야간투시경으로 본 비무장지대는 초록색이었지만 작가는 '매혹과 금단'의 컬러로 붉은색을 선택했

빨간색으로만 산수를 그리는 이세현. 흰색은 채도가 낮아져 쓰지 않는다. 명도는 '면봉'으로 일일이 닦아내며 조절한다. 역사적 풍경과 현실의 풍경이 뒤섞여 있는 작품에서 내가 아는 숨은 풍경을 찾는 것도 재미있다. 고향 마을, 본인이 태어난 집, 재개발로 사라진 어머니의 유골을 뿌렸던 장소, 여자친구와 놀러갔던 곳, 전쟁과 분단을 상징하는 풍경들, 천안함과 세월호도 보인다.

다. 화가들이 가장 두려워한다는 색. 하지만 이세현의 색이었다. 현실의 색이 아닌 내면의 색을 선택하자 작가 마음 속에 가라앉아 있던 풍경들이 의식 위로 떠오르기 시작했다. 텅 빈 학교 작업실에서 사라진 풍경들을 하나둘 불러들여 캔버스에 옮기던 고독의 시간, 한 여성이 다가와 세상에 없던 붉은 산수에 대해 질문했고 완성되지 않은 작품을 샀다. 붉은 산수의 첫 소장자는 세계적 컬렉터 모니크 버거였다. 귀국 후 그의 작업은 더 많은 풍경들을 불러모았다. 역사적 풍경과 사적인 풍경이 교차하고 공포와 분노, 아득한 기쁨, 설렘과 같은 내면의 풍경도 함께 깃들어 있으니 진경산수와 심경산수가 공존한달까. 제각각 떠 있는 치밀하고도 치열한 풍경들과는 대조적으로 하얗게 남겨진 공간이 바다인 듯 구름인 듯 참으로 고요하다. 인간 세상의 시비에 개입하지 않는 무심한 자연, 그래서 때로는 무자비하게 느껴진다. 인간의 생사와 문명의 명멸까지 모든 것을 지켜봤을 저 도도한 공간이 두려울 정도로 깊고 넓게 느껴진다.

"완전히 무명이었던 이세현 작가의

작품을 보기 위해 스위스의 저명한 컬렉터 울리 지그가 직접 작업실을 방문했다는 이야기를 들었어요. 작품에 대해 컬렉터와 소통하고 세계 미술의 현주소도 확인하는 소중한 기회였다고 해요. 한국 컬렉터들과는 그런 교류가 활발하지 않아 아쉬워하더라고요. 저도 작가의 말에 공감합니다. 컬렉터는 작가에게 자신이 작가를 이해하고 지지한다는 사실을 알려야 한다고 생각해요. 이번 베를린 전시가 끝나고 저희 집에서 또 한잔하기로 했어요. 전시회를 마칠 때마다 작가는 쑥 성장해 있고 또 새로운 시도를 결심하더라고요. 인간으로서도 예술가로서도 너무 멋진 이세현 작가가 이번에 또 어떤 이야기를 풀어놓을지 벌써 기대됩니다."

J와 술친구가 된 이세현 작가는 최근 미국 서점에서도 유명해졌다. 전미 도서상 수상자인 재일교포 유미리의 『8월의 종말』의 표지에 붉은 산수가 들어간 것이다. 많은 책들 사이에서 유독 눈에 띄더라며 사진을 보내준 친구가 덧붙인 말이 생각난다. "서점과 도서관까지 전시장으로 변신시킨 붉은 산수의 힘이 참 세더라."

단순함 속의 고결함

붉은 방을 나오니 가정에서는 좀처럼 볼 수 없는 대작 두 점이 나란히 걸려 있다. 한국 단색화의 아버지 고故 박서보의 작품이다. 나도 모르게 까치발을 하고 조심스레 다가간다. 캔버스 위에 잘 갈아놓은 이랑과 고랑이 사각형의 틀을 넘어 끝없이 펼쳐진다.

작업 과정은 이렇다. 두 달 이상 물에 불린 한지 세 겹을 캔버스 위에 붙인다. 한지가 마르기 전에 흑연심으로 만든 굵은 연필로 선을 쭉 그어나가면서 골을 낸다. 한지가 마르면 그 위에 아크릴 물감으로 작가가 체험한 자연의 색을 입힌다. 무서운 속도로 '쳐들어오던' 붉은 단풍과 파도치듯 '밀려오던' 노오란 유채꽃이 보인다. 가운데 가로선은 하늘과 땅이, 하늘과 바다가 만나는 지점일까. 붓을 꺾고 싶었을 만큼 공포스러웠던 디지털 문명의 엄습에 작가는 자연의 색과 속도로 대답했다. 2000년대 70이 넘은 나이에 시도한 새로운 도전이 지금 내 눈앞에 있는 '색채묘법'이다. "내 삶은 단색이다. 큰 목적이 없고 그저 하루하루 감사함으로 살고 있다"는 대

가의 말에서 '단색'은 하나의 색만을 의미하는 것이 아님을 유추해볼 수 있다. 그린다는 행위는 '무목적성, 반복성'을 통한 '자기 비우기'다. 이러한 수행을 통해 이르게 되는 '물질의 정신성'까지 아우르는 박서보의 예술 철학이 바로 '단색'이다. J는 박서보의 작품에서 '단순함 속의 고결함'이 느껴진다고 말한다. 작가가 평생 갈았던 작품-마음 밭을 이보다 더 잘 표현할 수 있을까.

다시 1층으로 내려온 J가 하종현의 작품을 가리키며 작품에서 빛이 나지 않느냐고 묻는다. 내일모레면 90세인 1935년생 작가의 작품이라고는 믿을 수 없을 만큼 생동감과 기운이 넘친다. 예전에는 너무 안 팔려서 걱정이었던 작품이 지금은 다 팔릴까봐 걱정이다. 작품이 남아 있어야 전시회를 열 수 있으니까. 작가에게도 귀한 작품이 되어버린 '접합' 시리즈의 탄생 비화는 들을 때마다 가슴이 멘다.

배는 항상 고팠고 주머니는 늘 비어 있던 시절, 작가는 캔버스를 도저히 살 수 없는 형편이었다. 하지만 그림을 그

무서운 속도로 '쳐들어오는' 붉은 단풍과 파도치듯 '밀려오는' 노오란 유채꽃이 보이는가. 70이 넘은 나이에 박서보는
'색채묘법'에 도전했다. 말기 폐암 선고를 받고도 오로지 작품에만 매진했던 작가는
2023년 10월 14일 향년 92세의 나이로 타계했다. "배접해라. 작업할 게 많다." 별세 직전 병원에서 남긴 말이다.

1층 거실에 걸린 하종현의 작품은 캔버스에 그린 것이 아니다. 캔버스를 살 형편이 안됐던 가난한 화가 하종현은 원조 식량을
담던 마대를 캔버스 대신 사용했다. 물감은 하염없이 성긴 올 사이로 빠져나가고…… 사투에 가까운 씨름에 지쳐 원망스럽게 마포
뒷면으로 빠져나온 물감들을 보다가 아예 뒤에서 물감을 밀어내보기로 작정한다. 추상회화 역사상 전무후무한 배압법의 탄생 비화다.

리고 싶은 열망을 누를 수는 없었다. 작가는 미군이 버리고 간 마대를 쉽게 시나칠 수가 없었다. 원조 식량을 담았던 빈 자루를 가져와서는 일단 캔버스처럼 폈다. 뻣뻣하게 펴질리 만무했다. 더 큰 난관은 삼실로 짜 거칠기 짝이 없는 '마포'의 표면이었다. 붓이 제대로 나가지 않았고 물감을 올리는 족족 굵고 성긴 올 사이로 다 빠져나가버렸다. 애가 탄 작가는 마포 뒷면을 원망스럽게 바라보았다. 표면에 있어야 할 물감이 오히려 뒷면에 더 많이 삐져나와 있었다. 그런데 뒤로 빠져나온 물감들이 심상치 않았다. 굵은 놈이 있는가 하면 가는 놈도 있고 직선으로 쭉 뻗은 놈이 있는가 하면 따리를 틀 듯 꼬부라진 놈도 있었다. 이거다. 작가는 아예 마대 뒤에서 물감을 밀어내기로 작정한다. 추상회화의 역사에 전무후무한 독창적 '배압법背壓法'은 이렇게 시작됐다. 그의 '접합' 시리즈는 재료와의 팽팽한 힘겨루기는 물론 가난했던 시대와의 치열했던 싸움까지 담아낸 '행위'의 기록이다. 캔버스를 살 만큼 형편은 나아졌지만 하종현은 여전히 마대를 재료로 새로운 시도를 멈추지 않고 있다. 세계가 감탄하고 있는 단색화의 경지는 어쩌면 멈추지 않는 '수행'의 결과물인지도 모른다.

천국으로 가는 유리 계단

하종현의 깊고 푸른 '접합' 시리즈 맞은편에는 맑고 푸른 유리벽돌이 쌓여 있다. 장미셸 오토니엘Jean-Michel Otoniel의 「천국으로 가는 계단Stairs to Paradise」이다. 유리 장인과의 협업을 위해 인도를 찾았던 작가가 언젠가 집을 짓겠다는 꿈을 안고 계속 벽돌을 쌓아두는 현지인들의 풍습에서 영감을 받아 만든 작품이다. 모두 수작업으로 만들어진 유리벽돌이라 같은 모양은 한 개도 없다. 표면에 생긴 흠집도 그대로 둔다. (우리네 인생 같다.) 인도어로 피로지 블루Firozi Blue라는 푸른색을 사용했는데 투명한 유리가 아니라 거울유리다보니 주변의 빛이 반사되어 푸른빛이 강물처럼 일렁인다. 부서지기 쉬운 삶이 꿈과 희망으

J는 원래 동물보다 식물을 선호한다. 집에서 동물을 키워 본 적이 없다. 그런데 에바 아르미센의 강아지는 그냥 자기를 데려가달라고 쳐다보는 것만 같았다. 제작 연도를 열심히 찾았지만 확인하는 데 실패했다. 생일은 몰라도 입양 날짜(2021년 7월12일)는 정확히 기억한다. 유기견(!) 입양 후 야생화와 꽃나무로 향하던 세심한 손길이 강아지에게도 미쳐, (먼지 하나 없이) 발코니에서 잘 크고 있다.

로 빛난다. 오토니엘이 인도에서 영감을 빌렸다는 사실에 몇 년 전 J와 함께 갔던 인도 인문학 여행이 떠올랐다.

어렵사리 도착한 인도의 바라나시는 한마디로 카오스였다. 소떼와 오토바이떼 사이로 사람과 릭샤가 서로 아무렇지도 않게 몸을 부딪쳤고 이 세상 모든 경적이 한꺼번에 울리는 것만 같았다. 혼이 쏙 빠졌다. 힌두교도들은 바라나시에서 이승을 떠나면 모크샤, 즉 영원한 윤회의 굴레를 벗을 수 있다고 믿는다. 인생의 한 번은 꼭 들르는 성지이며 갠지스강물(힌두어로 강가Ganga)에서 목욕재계하면 모든 죄가 사라지고, 죽은 뒤 유골을 흘려보내면 극락에 간다고 믿는다. 어둠이 내린 갠지스강변 화장터에는 오렌지색 수의를 입은 시신들을 화장하고 있었다. 멀리서도 빈부 차를 금방 알 수 있었다. 두툼하고 잘 말라 불이 활활 타오르는 장작이 있는가 하면 덜 마른 데다 양도 부족해 시신의 다리가 장작더미 밖으로 나와 있는 집도 있다. 유골은 화장 후 강물에 바로 뿌려진다. 재가 뿌려진 바로 그 자리에서 강물을 떠 성수로 머리에 붓고 마시는 사람들이 있고 아무렇지도 않게 빨래하는 사람들도 있다.

'죽음과 신성과 일상'이 나란히 있는 모습을 시차 없이 본 것은 처음이었다. 슬프고도 거룩했다. 거대한 문명도 평범한 사람들이 살아낸 하루하루에서 시작됐을 것이다. 오토니엘의 유리벽돌 계단과 무명씨들이 쌓아올린 삶이 오버랩된다.

J에게 인도 이야기를 꺼내려고 하자 손사래부터 친다. 인도 여행중 일행이 급성질환으로 큰 고생을 했을 때 J는 기꺼이 귀한 여행 일정까지 포기하고 환자를 헌신적으로 돌봐주었다. 일행 모두에게 감동을 준 사건이었지만 정작 본인은 의사로서 너무도 당연한 일이라며 언급 자체를 무척 쑥스러워한다. 지금도 말이 나오기가 무섭게 음악 좀 듣자며 화제를 돌린다. 카더가든의 「명동 콜링」이 흘러나온다. 잔나비나 혁오와 비슷한 시기에 데뷔했는데 카더가든만 안 떠서 속상했는데 지금은 세상이 그의 음악성을 알아주는 것 같아 너무 기쁘단다. J가 쑥스러워할 이야기 하나가 또 떠오른다. 그는 S문화재단의 주니어 후원회장을 맡고 있고 친구들과 함께 트럼펫 신동 곽다경을 후원하고 있다. 어느 날 우연히 유튜브를 통해 연주를 듣고 반했다. 알고 보니 다경이는 네 살

왼쪽 우고 론디노네의 「dreizehnterjulizweitausendundeinundzwanzig」이다. 암호 같은 제목이지만 독일어로 '2021년 7월 13일'이라는
뜻이며 작품의 제작 날짜를 가리킨다. 푸른 하늘에 수증기처럼 옅게 펼쳐진 흰 구름은 따라서 일반적인 풍경이 아니라 단 하나의
개별화된 풍경이 된다. 바깥 날씨와 관계없이 언제나 화창한 하늘을 볼 수 있어 좋고, 보는 사람마다 사적인 풍경을 떠올릴 수 있어서
좋다.

오른쪽 현대미술사에서 중요한 예술가 중 한 명으로 꼽히는 루이스 부르주아의 「커플들」이라는 제목의 작품이다. 부르주아하면 거대한
거미 조각이 먼저 떠오르겠지만, 이 작품처럼 밝은 톤의 판화 작품도 남겼다. 하이힐을 신은 발과 맨발은 누구의 발일까?

때 그래미 수상자이자 현 링컨센터 재즈 부문 예술감독인 윈튼 마살리스 앞에서 연주했고 인정받았다. J는 홈스쿨링 중인 중학생 다경이가 유학을 갈 수 있도록 후원하고 있고 기회가 있을 때마다 무대도 만들고 있다.

"아이 아빠는 홍대 록그룹 블랙테트라 출신이에요. 새벽 배송하며 아이를 얼마나 열심히 키우고 있는지 몰라요. 곽다경이 자신의 꿈을 마음껏 펼치는 모습을 상상만 해도 기뻐요. 의사 친구 중에 음악평론가 유정우라고 있어요. 흉부외과 전문의인데 지금 같이 후원 중이에요. 그 친구가 늘 강조하는 게 있어요. 오늘날 베를린 필하모닉을 만든 건 외국 관객들이 아니라 정기권 끊어서 오는 베를린 시민이라고요. 해외 유명 공연이나 비싼 내한공연 가보는 것도 좋지만 시립교향악단의 정기권을 끊어 자주 가는 것도 중요하다고요. 특히 가능성이 있는 젊은 음악가들을 평소에 후원하는 것이 최고의 공연을 지하철 타고 가서 볼 수 있는 기회를 우리 스스로 만드는 거라고 생각해요. 미술도 마찬가지고요. 우리나라는 유행에 좀 민감한 깃 같아요. 인기 있는 작품에 몰리는 경향이 있다고 할까요. 그런데 누가 박서보가 될지 누가 이우환이 될지 어떻게 알겠어요. 투자개념으로 사면 답이 없는 것 같아요. 값이 안 오르면 초조해지겠죠. 그런데 크든 작든 내가 '꽂혀서' 사면 아무 문제없더라고요. 문성식 작가의 「밤」은 원래 친구 집에 걸려 있었는데 제가 더 아껴줄 자신이 있어서 우리집으로 데려왔어요. 정말 시간이 갈수록 더 깊이 빠져드는 작품입니다. 대작이 주는 감동이 있고 작품 곳곳에 숨어 있는 디테일을 찾아보는 즐거움이 큽니다. 보면 볼수록 왜 작가가 '다시는 시도할 엄두가 안 나는 작품'이라고 했는지 알 것 같아요."

모두가 평등한 밤의 숲으로

숲이다. 그것도 한밤중이다. 칠흑 같은 하늘에 콕콕 박혀 있는 큰 별들이 제 몸

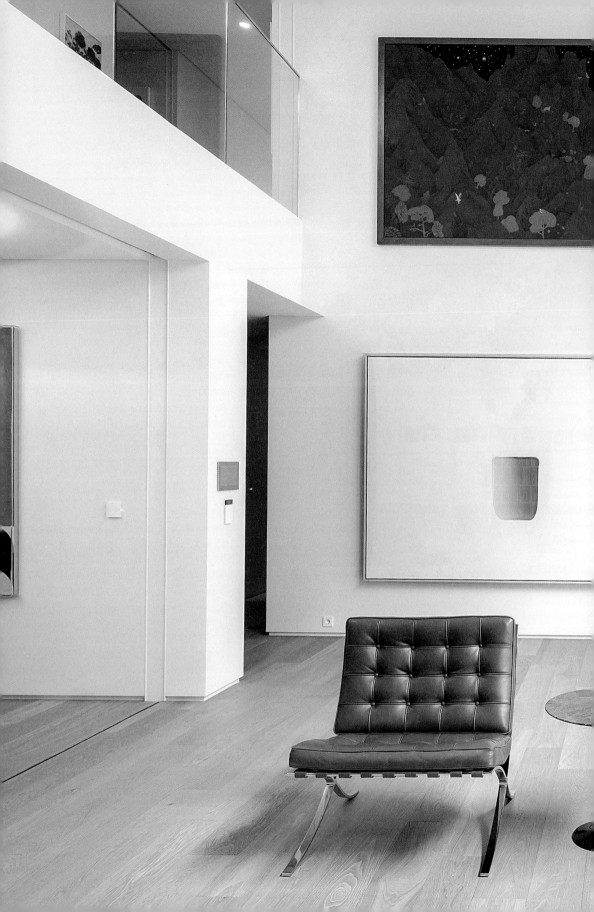

거실 안락의자 뒤로 이우환의 「다이얼로그」가 보인다.
작가는 이성, 논리를 뜻하는 로고스Logos의 틀을 깨부순 것이
다이얼로그(Dialogue=Dia+Logos)라고 설명힌다. 에고Ego가
깨진 상태다. 그림을 그린 부분과 그리지 않은 부분, 만든
것과 만들어지지 않은 부분, 그리고 내부와 외부가 서로
작용하고 울려퍼지는 상태다. 따라서 여백은 비어 있는 것이
아니라 그려진 부분 때문에 더 밀도가 높아진 공간이다.
그 사이 힘의 작용이 느껴진다.

문성식의 「밤」은 원래 친구가 소장했던 작품을 J가 재소장한 작품이다. 대작이 주는 감동과 디테일의 재미가 공존한다. 시간이 갈수록 점점 더 빠져드는 작품이라고.

을 떨며 별 부스러기를 흩뿌리고 있다. 아직 숲의 어둠에 내 눈이 적응이 안 된 것일까. 원근법이 없는 풍경이어서일까. 그림의 중심이 어디인지, 어디에 눈을 두어야 할지 모르겠다. 커다란 날개를 펴고 야간비행중인 소쩍새가 천천히 눈에 들어온다. 어둠의 부재에 익숙한 새여서일까? 숲을 가르는 몸짓이 크고 자유롭다. 절벽에 둥지를 튼 소쩍새 옆에는 귀여운 새끼들이 커다란 눈을 깜박이고 있다. 부드러운 골짜기 사이 올망졸망한 새끼들을 데리고 뛰어다니는 어미 고라니도 보인다. 도망가는 고라니 등짝을 물어뜯고 있는 삵도 보인다. 내장이 벌겋게 드러난 배를 보이고 죽어 있는 짐승도 있다. 무리 지어 사냥감을 쫓는 들개들, 산꼭대기에서 하늘을 보며 울부짖는 늑대까지…… 문성식의 어두운 숲에 이제 눈이 적응한 것일까. 살아 있거나 한때 살아 있었던 생명

들이 하나둘씩 보이기 시작한다. 하늘로 올라가는 크고 검은 연기는 화면을 수직으로 가르며 풍경에 긴장감을 더한다. 가는 막대기로 불쏘시는 두 사람이 한없이 작은 존재처럼 느껴진다. 엽총을 들고 몸을 숨긴 사냥꾼, 나무에 매달린 사람, 손을 놓쳐 절벽으로 미끄러지고 있는 사람까지 숲에서는 그렇게 힘이 세 보이지 않는다. 모두가 평등하게 그려져 딱히 중심이 없는 문성식의 풍경에는 모두가 나름의 삶을 살고 있고 위험에 처해 있고 죽음을 맞고 있다. 연약하지만 결코 초라해 보이지는 않는다. 작가의 눈과 손이 따뜻하게 쓰다듬고 가서일 테다.

문성식이 그린 밤 풍경처럼 세상 어떤 삶에도 변두리는 없다. 작가는 작품을 만들고 세상을 보는 '눈'도 만들어준다는 것을 깨닫는다. 슬픈 마음이 들었고 착한 마음도 생겼다.

병원도 갤러리처럼

머리가 아닌 마음이 움직이는 작품들을 많이 봐서 고맙다고 했더니 내친김에

병원에도 한번 오라는 J. 참, 그는 피부과 의사다. 학부 시절 배우는 내용이 재

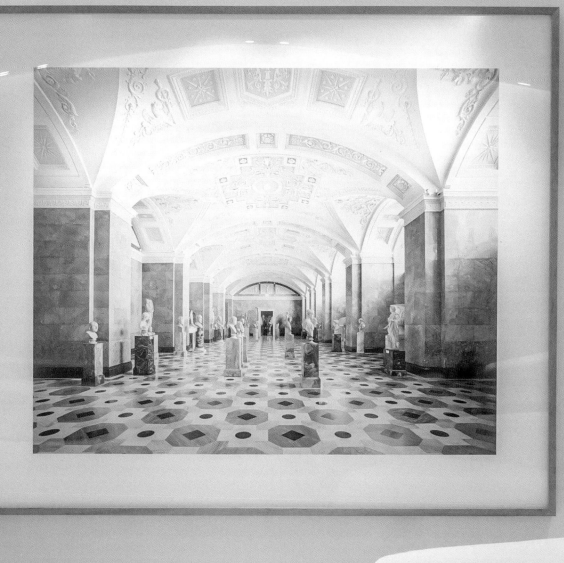

미있었고 성적도 제일 좋게 나와서 피부과를 선택했다. 큰 수술을 하고 위중한 환자들을 다루는 다른 과에 비해서 육체적인 고단함은 덜하지만 주로 미용 관련 환자가 많기 때문에 환자들의 결과에 대한 기대치가 높아 항상 긴장하고 집중해야 한다. 하지만 작품을 빚는 예술가의 심정으로 환자 한 명 한 명에게 정성을 다하면 좋은 결과를 얻을 수 있다는 생각으로 일을 즐기고 있다. 병원 대기실에는 그 흔한 홍보 브로셔 하나 없다. 대신 병원에 설치된 작품을 소개하는 작은 팸플릿이 비치되어 있다. 작품에 최적화된 조명이며 인테리어가 미술관을 방불케 했다. 피부보다 마음이 먼저 깨끗해지는 느낌이다. 칸디다 회퍼Candida Höfer의 아름다운 사진 작품과 부산 아트페어에서 최근에 구입한 안규철의 작품 등, 작품 이야기에 정신이 팔려 이번에도 피부 상담을 놓치고 말았다. 다음을 기약해보지만 아마 그때도 술 한잔에 작품 이야기가 우선이지 않을까 싶다. "지극히 평범하지만 특이하게 살고 싶은 사람"이라고 자신을 소개하곤 하는 J. 언젠가 이상적인 집에 대해 물었을 때의 대답이 떠오른다.

"저희 부부는 집이란 어떤 하드웨어가 아니라 그 안에 사는 사람이 만드는 공간이라고 생각합니다. 내가 이상적인 사람이 되어서 살 때 그곳이 비로소 이상적인 집이 되지 않을까요? 이상적인 인간상이요? 좀 어렵네요. 항상 호기심을 갖고 새로운 것을 추구하는 사람, 그 결과로 주위에 선한 영향력을 미칠 수 있는 사람 아닐까요."

2

ART PICKED BY ARTIST

예술가가 사랑한 예술가

색깔 있는 예술가 부부

KYUNGMI SHIN

&

TODD GRAY

경미와 토드

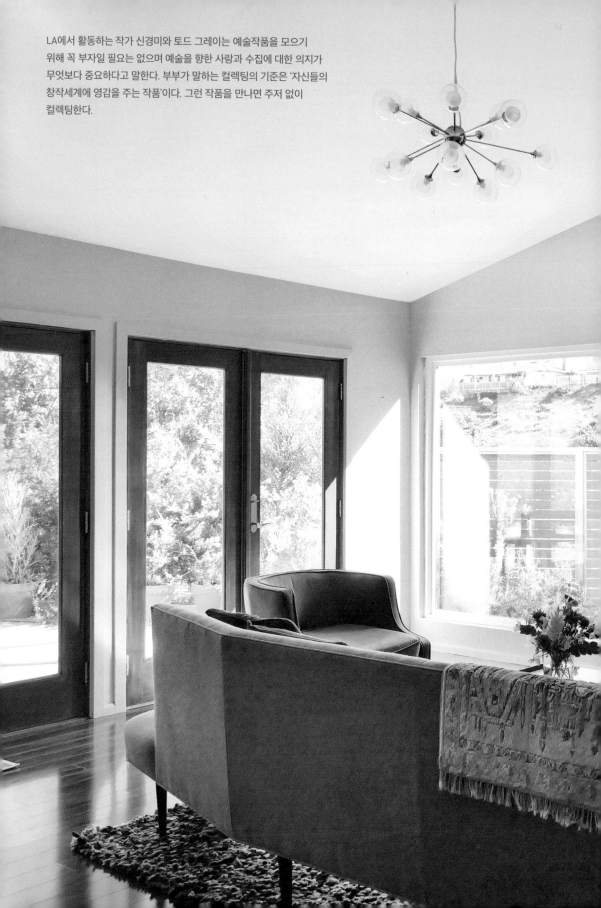

LA에서 활동하는 작가 신경미와 토드 그레이는 예술작품을 모으기
위해 꼭 부자일 필요는 없으며 예술을 향한 사랑과 수집에 대한 의지가
무엇보다 중요하다고 말한다. 부부가 말하는 컬렉팅의 기준은 '자신들의
창작세계에 영감을 주는 작품'이다. 그런 작품을 만나면 주저 없이
컬렉팅한다.

4782점의 작품을 소장하려면 얼마나 큰 집이 필요할까? 또 얼마를 벌어야 이 정도 수집이 가능할까? 이 상상을 초월하는 컬렉터가 사는 집이 40제곱미터(약 13평)가 채 안되는 방 한 칸 짜리 임대아파트이며, 박봉의 우체국 직원과 도서관 사서 부부라면 믿을 수 있을까? 그런데 놀랍게도 진짜다.

수취인 불명 우편물을 새벽 4시부터 정오까지 분류하던 우체국 직원 허버트 보겔과 브루클린도서관의 사서였던 도러시는 댄스파티에서 서로를 한눈에 알아봤다. 예술에 대한 동경이 뜨거웠던 두 사람은 백년가약을 맺고 워싱턴 D. C. 국립미술관으로 신혼여행을 떠난다. 도서관학 석사인 도러시는 고등학교를 중퇴했지만 예술에 대한 해박한 지식과 안목을 지닌 허버트에게 한번 더 반하게 된다. 맨해튼의 임대아파트로 돌아온 부부는 뉴욕의 미술관과 갤러리를 빠짐없이 순회했다. 작품을 컬렉팅하고 싶었지만 1960년대 추상표현주의나 팝아트는 이미 작품값이 치솟아 수집할 엄두가 나지 않았다. 반면, 아예 시장이 형성되지 않아 작품 가격에 부담이 없었던 개념미술은 부부가 도전해볼 만한 장르였다. 작가의 아이디어 즉, 콘셉트가 곧 작품이어서 누가 작품을 구현하든 상관이 없다는 개념미술의 파격성이 어렵게 느껴질 법한데도 부부는 물러서지 않았다. 끊임없이 질문을 던졌고 작가들을 만나 해답을 구했다. 그러다 한 작품이 부부의 마음을 사로잡는데 갤러리가 망하는 바람에 직접 작가를 수소문해 찾아내야 했다. 그렇게 찾아간 작가가 바로, 개념미술의 거장으로 불리는 솔 르윗이다. 「검은색 바닥 구조물 Floor Structure Black」은 젊은 무명작가 르윗이 판매한 첫번째 작품이었다. 이 만남을 계기로 작가는 토요일 아침마다 허버트에게 전화를 걸었고, 두 사람은 평생의 예술적 동지가 된다. 작가들과의 대화는 부부의 컬렉팅에 필수였다. 작품에 대한 이해와 안목이 확장되었고 컬렉팅은 더욱더 실험적이고 파격적이 되어갔다.

이들 부부에게는 컬렉팅의 원칙이 있었다. '월급 범위 안에서 살 것' '아파트에 들어갈 크기일 것' '지하철이나 택시로 옮길 수 있을 것'이었다. 생활비는 도러시의 월급으로, 컬렉팅은 허버트의 월급으로 충당했다. 평생 자동차를 소유하지 않았고 여행과 휴가도 포기했다. 허버트가 작품에 사로잡혀 넋을 잃고 있을 때 뒤에서는 도러시가 감당할 수 있는 예산인지 판단했다. 할부로도 구입했다. 사진작가 크리스토-장 클로드 부부의 고양이를 돌봐주고 작품을 선물로 받기도 했다. 이렇게

박봉의 우체국 직원과 도서관 사서 부부 허버트와 도러시가 처음 구매했던 개념주의 아티스트 솔르윗의 작품이다. 당시에는 시장이
형성조차 되지 않았던 개념미술의 작품 가격이 제일 쌌다. 이 작품을 필두로 부부는 13평의 방에서 평생 4782점의 작품을 모았다.
경미와 토드에게 허버트와 도러시 부부는 누구나 작품 컬렉팅을 할 수 있음을 보여준 모범 사례다.

모은 작품이 침대 밑에 쌓이고 쌓여 침대는 점점 높아졌고 옷장 문은 닫기조차 힘들어졌다. 최소한의 통로만 남긴 채 온 집 안이 작품으로 가득찰 때까지 그들의 직장 동료 중 누구도 내성적인 두 사람이 미술 컬렉터라는 사실을 전혀 몰랐다. 후에 컬렉션 일부를 팔라는 말도 들었지만 그것은 마치 작품을 잘라서 조각조각 팔라는 말로 들렸다. 말만 들어도 가슴이 갈기갈기 찢기는 듯했다. 1992년 이들은 큰 결심을 하게 된다. 신혼여행을 갔던 워싱턴 D. C. 국립미술관에 4782점의 작품을 기증하기로 한 것이다. 입장료를 받지 않고, 작품을 절대 팔지 않는다는 조건하에. 부부의 작품을 옮기기 위해 트레일러 5대가 움직였으며 미술관 엘리베이터는 일주일 동안 일반 사용이 중지되었다. 감사의 뜻으로 미술관측에서 제안한 작은 연금으로 부부는 또 작품을 모았다! 그렇게 모은 작품을 어떻게 했을까? 2008년, 부부는 누구도 생각지 못한 '보겔Vogel 50x50' 프로젝트를 제안한다. 2500점의 작품을 미국 50개 주 50개 미술관에 나누어 기증하고 기증받은 미술관에서 작품을 전시하는 프로젝트였다. 마침내 부부는 50개 주를 돌며 평생 미뤄왔던 여행을 시작한다. 두 사람의 이야기는 다큐멘터리 영화 「허브와 도러시Herb and Dorothy」로 제작되어 많은 사람들에게 놀라움을 안겨주었다. LA에서 활동하고 있는 작가 신경미와 토드 부부 역시 허브와 도러시에게 영감을 받았다고 말한다.

컬렉터가 되는 길

"예술작품을 모으기 위해 꼭 부자일 필요는 없다는 사실, 수집하려는 의지만 있다면 가능하다는 것을 깨닫는 중요한 계기가 되었어요. 마침 그즈음이었을 거예요. 재능 있는 젊은 사진작가 브레나 영블러드Brenna Youngblood의 전시를 보고 큰 감동을 받았던 저는 작품 구입을 위해 작가와 접촉했죠. 그런데 제가 점찍은 작품을 원하는 사람이 또 있다고 하더라고요. 알고 보니 바로 저와 데이트중이던 토드 그레이였어요. 영블러드는 토드의 제자였고요. 한 작품을 사이에 두게 된 우리는 작품을 두고 다투기보다 아예 전시회에 나온 영블러드의 작품 전부를 공동구매하면 어떨까 생각하게 됐고, 그렇게 우리의 첫 컬렉션이

시작되었어요. 토드와 저는 둘 다 작가이기 때문에 허버트 부부처럼 수집에만 열중하기보다는 우리 창작활동에 몰두하되, 강한 영감을 주는 작품을 만났을 때 여력이 된다면 소장하자는 데 의견 일치를 봤지요. 지금까지 이어진 우리의 컬렉팅 과정은 참 재미있었고 작품마다 사연이 없는 작품이 없답니다."

이제는 부부가 된 경미와 토드는 로스앤젤레스 남부 볼드윈힐스에 산다. 예전에는 의사들이 많이 살아 필힐Pill Hill이라 불리던 동네다. 하지만 1965년 와츠 폭동* 이후 백인들이 떠나고 대신 흑인들이 이주하기 시작했다. 대부분 전문직 종사자들이나 유명 가수, 배우들이 거주해서인지 지금은 '블랙 베벌리힐스'라고 불린다. 요즘에는 고령의 흑인들이 세상을 떠나고, 할리우드에서 일하는 젊은 백인 커플이 많이 유입되면서 동네 분위기가 다시금 바뀌고 있

• 백인 경관이 음주운전 혐의를 받던 흑인을 체포하는 과정에서 몽둥이를 사용해 진압한 것이 원인이 됐다. 흑인들은 인종 차별적인 강압적 진압에 분노해 길거리로 뛰쳐나왔고, 이는 폭동으로 이어졌다. 총 6일간 이어진 폭동으로 34명이 숨지고, 무려 1000여 명이 부상을 입었다.

다. 흑백의 역동적이고도 다채로운 문화가 공존하는 이곳에서 12년째 살고 있는 예술가 부부의 컬렉션 역시 남다르다.

"우리의 첫 컬렉션은 앞서 말씀드렸던 브레나 영블러드가 대학원생이었을 때 만든 초기 작품이었거든요. 그로부터 세월이 꽤 많이 흐른 후에 아트페어에서 남편의 작품이 팔렸는데 나중에 알고 보니 어느덧 유명 작가가 된 영블러드가 구입한 것이었어요. 얼마나 감동적이었는지…… 그후에도 영블러드는 토드의 작품을 꾸준히 소장했는데 몇 년 후 개인적인 어려움으로 그녀가 컬렉션을 내놓았다는 소식을 듣고 이 작품들을 되사기로 마음먹었답니다. 토드의 시리즈 중 우리가 제일 좋아하는 작품이었거든요. 작가 손을 떠나 사랑하는 제자를 거쳐 다시 우리 품에 돌아온 작품이라 각별해요."

벽난로가 있는 거실 한가운데에는 부부의 품에 다시 안긴 토드의 「다크 매터Dark Matter」가 걸려 있다. 오른쪽은 토드가 무척이나 아끼는 존 손시니John Sonsini

왼쪽부터 에이프릴 베이의 「무제」, 토크 그레이의 「다크 매터」, 존 손시니의 「복서」.

부부는 아프리카 가나 작업실을 베이에게 빌려주었는데 작가는 여기서 그 유명한 '히타겟 디바인 비너스' 시리즈를 탄생시킨다. 한편 흑인 갱스터와 우주, 아프리카 직물을 병치한 토드의 사진 작품 옆에서 난타당한 복서의 강렬한 이미지가 더욱 부각된다. 인생에서 아픔, 슬픔, 고통을 경험한 사람이라면 누구나 공감할 작품이다.

의 작품「복서The Boxer」다. 살다보면 인생이 자신에게 마구 펀치를 날리는 것 같은 느낌이 들 때가 있다. 그런 느낌을 단순하면서도 호소력 있게 표현한 점이 무척 마음에 든다. 작가를 직접 만나기 전에 구입한 작품인데 지금은 둘도 없는 친구 사이다.

왼쪽에 걸린 작품도 각별하다. 부부는 2005년 아프리카 가나의 바닷가에 작업실 겸 집을 지었다. 하지만 부모님이 노환으로 보살핌을 필요로 하셨기 때문에 자주 갈 수 없게 되었다. 그래서 그 집을 예술가들을 위한 휴식처 겸 작업실로 사용할 수 있도록 했고 첫 입주

자가 에이프릴 베이April Bey였다. 베이는 그곳에서 잘 알려진 '히타겟* 디바인 비너스' 시리즈를 탄생시켰다. 가나에서 시작된 이 시리즈는 더 아름다운 형태로 발전해 지금의 새로운 연작으로 변모했고 이 작품들은 평단과 미술시장 양쪽에서 큰 호응을 얻고 있다. 그러니 작품을 볼 때마다 부부는 흐뭇하기 짝이 없을 수밖에. 많은 예술가들이 경미 부부가 지은 가나의 집에서 작품의 영감과 영혼의 안식을 찾았다. 그런데 부부는 왜 가나에 집을 짓게 되었을까?

• 아프리카 특유의 디자인과 패턴을 담은 직물.

흑인 예술가들의 공동 작업실

"토드는 고등학교 때부터 뮤지션들의 사진을 찍었어요. 롤링스톤스, 마이클 잭슨, 스티비 원더 등. 30년 전인 1992년 토드가 스티비 원더의 뮤직비디오 촬영을 위해 가나에 갔을 때 스티비 원더가 계속 강조했었대요. '여기가 우리 미국 흑인들의 진짜 고향이야. 우리는 모두 이곳에서 온 거란다. 너는 고

향으로 돌아와 집을 지어야 해'라고요. 그때부터 가나에 집을 짓겠다는 열망이 생긴 게 아닐까 싶어요."

너무 오랫동안 잃어버린 고향을 찾은 느낌이었을까? 약 1500년대 초부터 본격적으로 시작된 아프리카 - 아메리카 노예제는 1863년 공식적으로 폐지

롤링스톤스, 마이클 잭슨, 스티비 원더 등 세계적 뮤지션들의 사진 및 뮤직비디오를 찍어온 토드는 훗날 상업적 활동을 중단하고
아프리카성을 드러내는 사진 작업에만 몰두해왔다. 그의 작품에 자주 등장하는 프레임은 노예들을 가두었던 철장을 연상시킨다.

토드의 작품 중 규모가 가장 큰 작품이다. 가로 크기만도 무려 8미터를 넘긴다. 총 14개 부분으로 구성된 이 작품의 제목은 「약탈적 제왕의 호화로운 추억」이다. 유럽 황실 정원과 노예무역선, 나이지리아의 습지, 가나의 야자수 숲과 같은 아프리카 풍경이 병치되어 있다. 유럽 정원은 뒤집히거나 회전되어 있고, 네덜란드 화가 얀 모스타르트의 「아프리카인의 초상」은 얼굴이 가려져 있다. 토드는 이처럼 재구성된 사진을 통해 과거는 물론 현재까지 존재하는 식민지 권력을 선명하게 드러낸다.

되었다. 하지만 수백 년간 지속된 노예제는 일상 깊이 침투한 인종차별을 남겼다. 예술 분야도 예외는 아니었다. 우선 예술의 주제로서 흑인은, 자주 등장하지도 주요 인물로 묘사되지도 않았다. 흑인 예술가의 수도 절대적으로 부족했다. 1920년대 '할렘 르네상스' 혹은 '뉴 니그로'로 알려진 미학운동이 일어나면서 자신들의 삶을 주제로 삼는 흑인 예술가들이 본격적으로 등장하는데, 재즈를 주제로 흑인 뮤지션들을 대형 벽화로 그린 에런 더글러스나 50년 이상 할렘의 풍경과 사람을 찍은 제임스 반 데어 제가 대표적이다. 1980년대 바스키아가 혜성처럼 등장했지만 백인 중심 미술 현장에서는 아주 예외적인 경우였다. 오늘날 프레드 윌슨이나 카라 워커와 같은 미술가들이 자신들의 복잡한 역사와 정체성을 제대로 드러내는 작품으로 활동하기까지는 참 많은 세월이 필요했던 것이다.

토드는 고등학교 때부터 시작한 사진 작업으로 200개가 넘는 음악 앨범 재킷을 만들고 중요한 뮤직비디오도 여러 편 감독한 음악계의 살아 있는 전설이다. 하지만 스티비 원더와 가나를 방문한 지 10년이 흐른 뒤 그는 모든 상업적

활동을 중단하고 아프리카성Africanness, 흑인성Blackness, 무의식 아래에 파고들어 여전히 영향을 미치고 있는 숨겨진 식민주의에 천착하며 미술 작업에만 매진하게 된다. 상업 활동을 접고 작품에만 몰두한 지 15년 만인 2019년 토드는 어느 날 가나의 수도 아크라에서 열린 전시회에 초대되었고 마침 안식년을 맞아 가나에서 살게 된다.

"가나에서 토드가 그렇게 전화를 자주 하는 거예요. 가나에 우리의 집을 지을 곳을 발견했다고. LA에 돌아와서도 계속 그 얘기를 하길래 함께 가보기로 했죠. 토담에 얹은 이엉이며 할머니들의 주름이며 한국의 시골을 연상시켰어요. 게다가 가나의 전통 생선 수프는 한국의 매운탕이랑 어쩌나 비슷하던지요. 가자마자 마음이 고향에 온 것 같았다니까요. 집을 짓기로 결심했어요."

우여곡절 끝에 마련한 가나 바닷가 집은 이제 흑인 예술가들의 작업실이자 되찾은 고향집이고 영혼 치유소가 되었다. 가나 생활은 경미씨의 작품에도 깊은 영향을 주었다. 아름다운 대륙이지

만 다른 나라에서 쓰다 버린 물건들로 넘쳐나는 곳이 아프리카다. 전통 의상보다 훨씬 저렴하게 살 수 있는 미국 스포츠팀 로고가 박힌 1달러짜리 티셔츠를 입은 사람들을 쉽게 볼 수 있다. 덩치 큰 성인 남성들이 '새싹 유치원'이라는 한글 로고가 찍힌 노란 유치원 가방을 메고 다니는 모습도 볼 수 있다.

"밝고 강렬한 색상을 좋아하는 아프리카 사람들이 그 뜻을 모른 채 이국적인 글자와 디자인이 좋아 착용하는 경우가 정말 많아요. 그 말을 이해하는 유일한 사람인 저는 코미디 같은 상황에 정말 '웃프다'고 할 수밖에요. 아프리카에서는 달리는 차량의 대부분이 중국과 한국에서 수입한 중고차예요. '한진고속' 버스를 아프리카에서 보는 것은 정말 초현실적인 경험이었어요. 경제 팽창주의로 인한 상품들의 이동, 식민주의와 이민을 통한 사람들의 이동을 더욱 예민하게 관찰하게 되는 계기가 되었고 문화의 재전유 re-appropriation*/위치 이탈misplacement**은 지금 제 작품의 주요 주제입니다."

아프리카성은 부부의 작품에 영향을 주었을 뿐 아니라 컬렉션의 특징이기도 하다. 경미씨가 부부의 침실을 공개한 순간 나도 모르게 육성으로 이름이 튀어나왔다.

"엘 아나추이El Anatsui!"

가나 출신이면서 나이지리아를 기반으로 활동중인 아나추이의 작품「삼 대륙Three Continents」을 처음 봤을 때의 충격을 어떻게 잊겠는가. 구스타프 클림트의 금빛 회화를 연상시키는 거대한 천은 벽면을 타고 부드럽게 주름져 있었다. 무엇으로 만든 천이기에 이렇게 관능적으로 빛날까 싶어 가만히 들여다본 순간 각종 럼, 진, 위스키의 상표가 눈에 들어왔다. 폐금속 뚜껑을 납작하게 두드린 뒤 구리철사를 이용해 바느질하듯 일일이 꿰어 완성한 금속 천이었다. 아프리카성을 고민해온 작가가 하필이면 술병뚜껑을 재료로 삼은 이유는 무엇일까. 작가는 먼저 아프리카를 비롯한 세

• 전유된 가치나 질서로부터 출발하여 본래의 목적과는 다른 기호와 방식으로 작용하거나 다른 의미 체계를 갖도록 만드는 행위. 이는 억압된 문화에 대한 도전과 위반 의식을 가지는 하위 문화적 특성이다.
•• 잘못된 배치.

신경미의 「괴물의 식욕을 돋우기 위해」다. 의대 1년을 다니다 목사인 부모님을 따라 도미한 신경미는 뒤늦은 나이에 작품을 시작했다. 2022년 LA 첫 개인전을 열 때까지 자신이 진짜 하고 싶은 작업을 지속하기 위해 무수한 공공 설치 작업을 마다하지 않았다. 넷플릭스 본사 앞 조형물도 그녀의 작품이다(「That Child of Fleeting Time」 2016). 신경미는 삼촌 집에서 발견한 가족 앨범 속 흑백사진을 골라 크게 확대한 뒤, 서양의 명화나 다양한 민화 소재를 얹어내는데 서로 다른 시공간에서 생성됐던 아이콘들이 부딪히며 '디아스포라'의 긴장을 화면에 재현해낸다. 하긴 하나의 삶이 다른 환경에 급작스럽게 붙어버리는 이민이라는 다소 과격한 삶의 콜라주를 더 적절하게 구현할 방법이 '콜라주' 외에 달리 또 있을까. 복잡한 주제와 소재를 조화롭고 아름답게 풀어낸 작가의 능력이 감탄스럽다. 한국에서는 '종교적 이방인'으로 미국에서는 '인종적 이방인'으로 살았던 작가의 삶의 올이 끝없이 풀려나오는 작품들은 디아스포라를 개인적-지역적 관점에서 집단적-세계적 관점으로 자연스럽게 확장해나간다. 방대한 디아스포라 도서관을 작품 하나로 압축했다고나 할까.

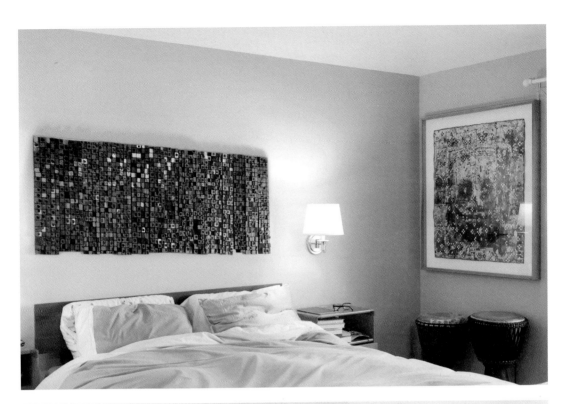

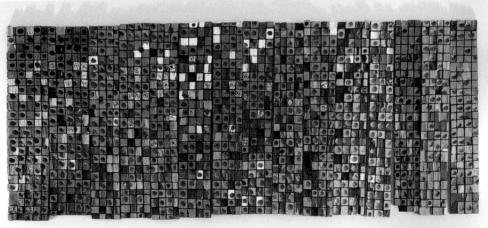

경미 부부의 침실에는 엘 아나추이의 귀한 초기 작품이 걸려 있다. 토드가 수집하는 아프리카 북도 보인다.

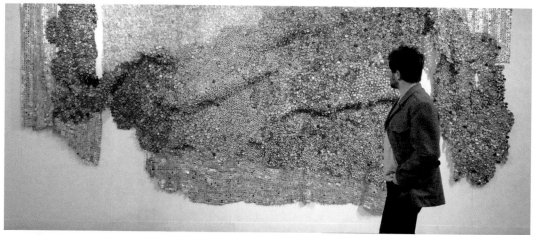

유럽과 아프리카대륙의 약탈과 착취의 역사가 담긴 위스키 폐뚜껑을 주재료로 작품을 만드는 아나추이는 그 속에 아프리카의
역사성은 물론 치유, 재생, 부활의 염원까지 담아낸다. ©Kim JiEun

계의 어떤 지역에서는 재활용품을 재료로 사용할 수밖에 없는 형편의 예술가들이 있음을 강조한다. 또 글로벌 소비주의의 그림자를 거슬러올라가면 결국 '노예제'와 만나게 된다.

가나에 포르투갈이 첫발을 내디딘 것은 15세기 무렵이었다. 금으로 치장한 아샨티족의 발견은 이후 자행된 금 약탈의 시작이었고 후에는 금보다 더 돈이 되는 '노예무역'으로 이어졌다. 네덜란드, 영국, 덴마크의 침략이 잇달으면서 노예무역은 250년 동안 계속된다. 연간 노예 '포획량'이 1만 명을 넘었고 당시 노예와 맞바꾼 것은 유럽산 위스키였다. 유럽과 아프리카대륙의 약탈과 착취의 역사가 담긴 폐뚜껑은 작가의 손을 통해 대형 장막으로 재탄생한 것이다. 아샨티족이 착용하던 화려한 켄트 천을 닮은 거대한 장막은 아프리카의 역사성, 치유와 재생, 부활의 염원까지 담아낸다.

한편 작가는 작품을 만든 뒤 설치는 큐레이터에게 전적으로 맡긴다. 그 어떤 지시도 전달하지 않는다. 바닥에 깔든, 벽에 걸든, 천장에 달든 작품은 얼마든지 유동적으로 설치될 수 있고 그만큼 다양하게 해석될 수 있다고 작가는 믿는다. 회화이자 조각인 그의 작품은 형식과 의미 모든 면에서 유동적이다.

나고 자란 집을 떠나면 고향에 대한 향수가 더 깊어진다. 고향에 머물 때보다 더 강렬하고 열정적인 시선으로 고향을 바라보고 느끼게 된다. 멀어진 고향 땅과의 '거리'는 작품을 탄생시키고 관객은 작품을 통해 한 번도 밟지 않은 대륙과 그 역사에 가까워진다.

"지은씨도 엘 아나추이의 팬이었군요. 이렇게 반가울 수가요! 우리는 2004년에 뒤셀도르프의 쿤스트팔라스트미술관 벽에 걸린 병뚜껑들로 짠 그의 기념비적인 작품을 처음 보고 깊은 감명을 받았어요. 그 전시 이후 점차 세계적으로 작가의 이름이 알려지는 과정도 지켜보았고요. 몇 년 후 가나에 스튜디오를 지은 뒤, 수도 아크라의 작은 갤러리에 그의 작품이 있다는 소문을 들었답니다. 그 갤러리는 아나추이의 초기 작품을 다수 보유하고 있었어요. 우리가 소장한 이 작품은 표면에 병뚜껑을 막 사용하기 시작할 무렵에 만들어졌고 나무에서 병뚜껑으로의 전이 과정을 보여주는 중요한 작품이라고 생각하고 있어요!"

KYUNGMI SHIN & TODD GRAY

우정과 예술, 그리고 컬렉션

안방 침대 옆에 한 쌍의 북이 보인다. 토드가 직접 연주하는 것이다. 얼마나 북을 사랑하는지 가나에서 가져온 북을 포함해 집에 8개나 있단다. 연주하는 모습을 보면 역시 음악적 재능은 타고나는 것이라는 생각이 든다. 북 위로는 베트남 출신 작가 딘 쾅 레Dinh Q Lê의 사진 작품이 보인다. 작가는 1978년 베트남-캄보디아전쟁 때 고향을 탈출했다. 열 살이던 딘 쾅은 어머니와 배에 올랐지만 나머지 형제들은 안타깝게도 탈출에 실패하고 만다. 해변을 샅샅이 뒤지던 어머니가 맏형의 흔적을 찾았을 때의 얼굴을 어떻게 잊을 수 있으랴. 머나먼 길을 떠나 LA에 정착한 작가는 어릴 때 이모에게서 배운 매트 짜기 기법을 사진에 응용한다. 침실의 작품은 부처의 얼굴과 베트남전쟁에서 희생된 사람들의 사진을 직조한 것이다. 사진의 주인공들은 거대한 역사 속으로 사라지고 지금 여기에 없다. 딘 쾅은 역사 속에서 소실되고 누락된 개개인에 대한 기억과 개인의 역사를 불완전한 채로 복원시킨다. 작품에 감동 받은 토드는 작품을 구

입했을 뿐만 아니라 갤러리를 소개했고 딘 쾅은 그 갤러리에 소속되어 활동하게 된다. 좋은 작품은 예술가가 제일 먼저 알아본다. 예술가라면 누구나 겪는 '어려운 시절'은 예술가들의 우정을 더욱 돈독하게 해준다. 예술계의 록스타 마크 브래드포드Mark Bradford와의 우정은 험한 동네에서 시작됐다.

"예전에 우리 부부는 LA 잉글우드에 작업실을 갖고 있었어요. 그 동네는 마약, 살인, 강도 등 강력 범죄가 잦은 대표적인 '치안 사각지대'였는데 바로 근처에 마크의 작업실이 있었어요. 모두 같은 형편이었죠. 우리 작업실에 놀러 올 때마다 마크는 '천장이 이렇게 낮은데서 어떻게 살아?'라고 물었죠. 그도 그럴 것이 그는 2미터 장신이거든요. 키도 작품도 존재감이 확실했다니까요. 집으로 돌아가던 길, 늦은 밤까지 항상 불 켜진 그의 작업실을 흐뭇하게 바라보며 지나가던 기억이 새록새록 나네요. 제가 2005년에 뉴올리언스를 강타한 허리케인 카트리나의 이재민을 위한

자선미술바자회를 조직했을 때였어요. 100명이 넘는 작가가 작품을 기부했고, 마크도 참여했는데 우리가 그의 작품을 낙찰 받았답니다. 이 작품을 제일 좋아했는데 운이 좋았던 거죠! 흰 선으로 그려진 곳이 바로 우리 작업실 근처 건물 모퉁이에 있던 미용실이에요."

35달러 파마를 광고하는 미용실을 주제로 한 작품이 재미있다. 고등학교 시절 미용사 자격증을 땄던 브래드포드는 어머니의 미용실에서 일하다가 서른 살에 미술 작업을 시작했다. 파마에 사용하는 종이인 엔드페이퍼와 쓰다 남은 염색약이 주재료였다. 구하기 쉽고 쌌으니까. 마흔 살에 첫 작품을 3500달러에 판매한 그는 57세이던 2017년에는 미국 대표로 베니스 비엔날레에 참가한다. 미용실에서 낯선 여인들이 털어놓는 은밀한 속내를 얼마나 많이 들었던가. 미용실은 그의 일터이자 소통 기술의 연마장이었고 '정직한 손'을 배운 곳이다.

브래드포드는 재료를 미용실 엔드페이퍼에서 위험 지역 잉글우드 지역에 버려진 광고 전단지와 포스터들로 확장

한다. 전단지의 내용은 이러하다. 저렴한 임시 주택, 압류 방지, 식량 지원, 부채 탕감, 가발, 구직, DNA 친자 확인 검사, 총기 쇼, 빠른 대출, 이혼 및 양육권 분쟁 해결, 이민자들을 위한 법률 상담 등 지역의 고민이 드러나 있다. 주민들의 사회징치적 위상이 담긴 전단지들을 붙이고 찢어내고 다시 붙이고(콜라주와 데콜라주) 사포질을 하는데 보통 10~15겹 정도의 종이를 붙인다. 작품 규모가 워낙 커서 시간도 노동도 많이 필요하다. 이야기꾼으로 유명한 마크는 이렇게 많은 시간이 걸려 탄생한 작품이 말보다 더 솔직한 소통을 가능하게 한다고 믿는다. 2022년 프리즈 서울에서도 그의 작품이 24억 5000만 원에 팔렸다는 소식을 들었다. 하지만 험한 동네에서 작업을 함께하며 나눈 우정과 지극히 개인적인 기억이 담긴 소장품의 가치는 돈으로 환산할 수 없다. 마크의 건물 모퉁이 미용실*은 경미 부부의 집 부엌쪽 가장 조용한 구석에 걸려 있다.

• 마크 브래드포드는 어머니의 미용실이 있던 자리를 인수해 Art+Practice를 설립, 전시 갤러리와 지역주민들을 위한 복합문화센터로 만들었다.

딘 쾅 레의 작품은 베트남전쟁에서 사망했거나 실종된 사람들의 사진을 직조해 부처님의 얼굴을 형상화한 것이다. 처음에는 해골로 보인다.

2미터 장신의 예술계의 록스타 마크 브래드포드는 고등학교 때부터 어머니의 미용실에서 아르바이트를 했다. 35달러 파마를 광고하는 위의 작품은 그가 일했던 어머니의 미용실을 찍어낸 판화다. 첫 작품은 파마에 쓰던 엔드페이퍼와 염색약이었다. 제일 싸고 구하기 쉬웠기 때문이다. 30세에 작품을 시작, 40세에 처음으로 작품을 판매, 57세에 미국 대표로 베니스 비엔날레에 나갔다.

경미 부부는 일반 컬렉터들과는 다른 수집의 기회가 있다. 작가들끼리의 작품 교환이다.

"현관 복도에 걸린 이 아름다운 작품은 숫자와 나무, 동물원 시리즈로 유명한 찰스 게인스 Charles Gaines의 작품이에요. 70대에 접어든 지금, 활동의 정점을 찍고 있는 대단한 작가예요. 하우저&워스 갤러리와 계약한 후 전 세계를 돌며 전시하고 있죠. 몇 년째 작품 교환을 논의하다가 코로나가 한창인 2020년 여름, 드디어 작품을 교환하게 되었답니다. 코로나가 아니었다면 교환이 더 늦어졌을 수도 있을 거예요. 바쁜 스케줄로 서로 만날 시간도 없었을 테니까요. 방역 지침을 준수하면서 찰스의 집 테라스에서 저녁을 함께했는데, 작품도 함께 만난 시간도 어쩌나 소중하게 느껴지던지요. 이렇게 작품을 교환한 또 다른 작가는 캐리 메 윔스Carrie Mae Weems인데요, 토드와 공부도 같이했고 10년 넘게 작품을 교환하자고 이야기했어요. 그런데 토드가 이 작품을 원한다고 했더니 놀라더라고요. 2014년 구겐하임에서 열렸던 회고전 중에 더 유명한 작품들이 많았는데 그런 작품을 안 골랐다고요. 원래 자신을 비롯한 흑인 여성이 마치 연극세트처럼 만들어진 테이블에 앉아 있거나 거울을 보는 사진이 대표작으로 꼽히거든요. 하지만 우리는 유명한 작품이 아니라 우리에게 의미 있는 작품을 원했기에 아프리카 유적을 찍은 이 작품을 선택했어요."

부부의 이러한 컬렉션 기준은 요셉 보이스Joseph Beuys의 「나는 미국을 좋아하고, 미국도 나를 좋아하지I like America, and America likes me」의 퍼포먼스 사진에서도 드러난다. 역사적인 순간을 찍은 사진작가는 두 명이었다. 그중 부부가 소장한 작품은 상대적으로 덜 알려진 에스 에이킨S Aiken의 사진이지만 퍼포먼스의 가장 시적詩的인 순간을 잘 잡아냈다고 평가하고 있다. 보이스는 잘 알려졌다시피 제2차세계대전 당시 공군으로 복무하던 중 러시아군에 의해 비행기가 격추되어 추락한다. 눈 속에 처박힌 채 얼어 죽어가던 그를 구한 것은 타타르족이었다. 기름 덩어리를 온몸에 바른 뒤 펠트 천으로 감싸 몸의 온기를 회복시켜 살려주었다. 보이스는 이후에

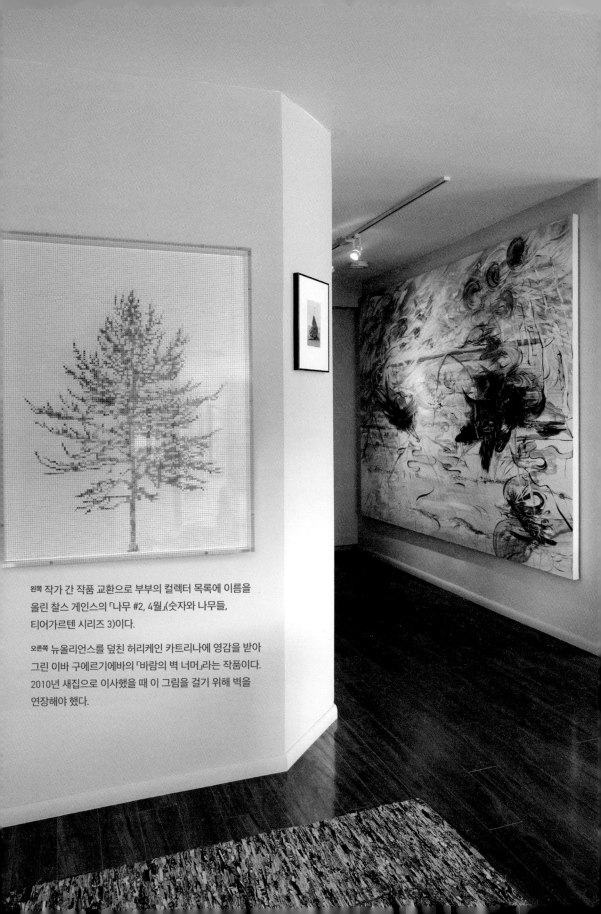

왼쪽 작가 간 작품 교환으로 부부의 컬렉터 목록에 이름을 올린 찰스 게인스의 「나무 #2, 4월」(숫자와 나무들, 티어가르텐 시리즈 3)이다.

오른쪽 뉴올리언스를 덮친 허리케인 카트리나에 영감을 받아 그린 이바 구에르기에바의 「바람의 벽 너머」라는 작품이다. 2010년 새집으로 이사했을 때 이 그림을 걸기 위해 벽을 연장해야 했다.

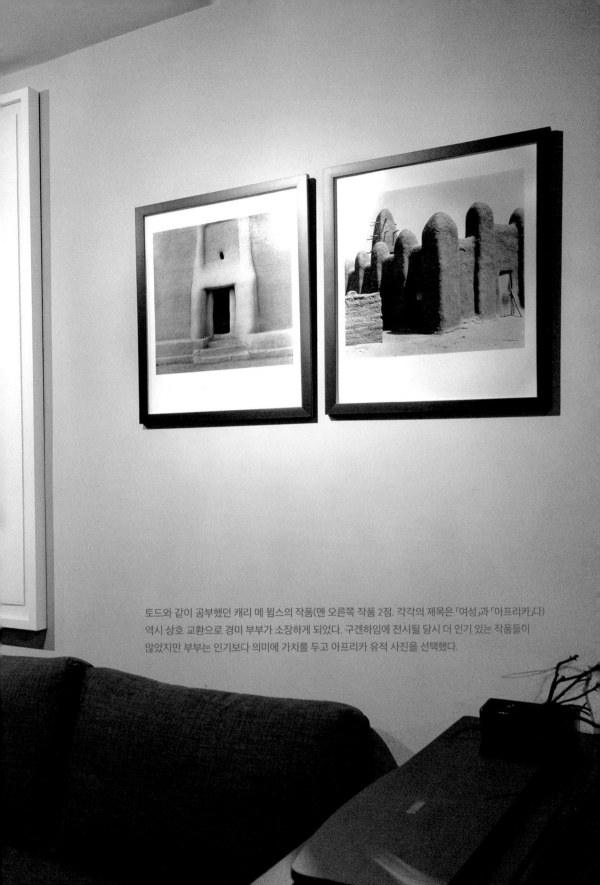

토드와 같이 공부했던 캐리 메 윔스의 작품(맨 오른쪽 작품 2점. 각각의 제목은 「여성」과 「아프리카」다)
역시 상호 교환으로 경미 부부가 소장하게 되었다. 구겐하임에 전시될 당시 더 인기 있는 작품들이
많았지만 부부는 인기보다 의미에 가치를 두고 아프리카 유적 사진을 선택했다.

반복적으로 작품에 펠트 천과 기름 덩어리를 썼다. 따뜻함이 없는 유화물감과는 비교할 수 없을 정도로 강렬한 재료였을 것이다. 이를 계기로 이전에는 사용된 적 없는 이질적 재료가 조각의 역사에 편입된다.

"1974년에 독일의 개념예술가 요셉 보이스는 뉴욕 공항에 착륙하자마자 펠트 천에 싸인 채 구급차를 타고 소호의 르네블록갤러리로 갔어요. 3일 동안 하루에 8시간씩 코요테*랑 보냈고요. 다시 돌아갈 때도 앰뷸런스를 타고 공항으로 갔기 때문에 그는 정말 한 번도 미국 땅을 밟지 않은 거예요. 당시 미국의 베트남전쟁 개입과 인종차별주의에 대한 비판을 읽을 수 있지요. 사진에는 보이스의 몸을 감쌌던 펠트 천과 코요테를 탐색하기 위해 사용했던 지팡이가 조각처럼 서 있어요. 담요 안쪽에는 보이스가 숨어 있고요."

보이스의 말에 따르면 퍼포먼스는 언

어, 생각, 행동, 사물이라는 재료를 이용해 예술가들이 꿈꾸는 사회를 형성하는 '사회적 조각'이다. 더불어 "모든 사람이 예술가다"라는 그의 선언 이후 조각을 포함한 예술은 그 의미가 전무후무하게 확장되었다. 작은 사진이지만 예술사를 다시 쓰게 한 '큰' 사진이다.

거실 선반에는 보이스의 사진보다 더 작은 기발한 작품들이 옹기종기 모여 있다. 실리콘 밸리의 전설, 빌 게이츠의 스승인 피터 노턴이 보낸 선물들이다. 도스dos를 사용하던 시절 노턴 유틸리티를 안 돌려본 사람이 있을까? 팔짱 낀 포즈의 표지로 유명한 『피터 노턴의 도스 가이드』의 책장을 넘겨보지 않은 사람이 있을까? 하지만 그가 예술작품을 엄청나게 수집했고 수집한 작품들을 대학미술관에 아낌없이 기증해왔다는 사실을 아는 이는 많지 않을 것이다. 노턴패밀리재단은 유·무명을 가리지 않고 독창적인 작업을 하는 예술가들에게 작품을 의뢰해 친구, 동료, 여러 예술 관련 기관에 멋진 카드와 함께 크리스마스 선물을 발송했다. 일명 노턴의 '크리스마스 프로젝트'라 불리는 이 연례

* 코요테는 보이스의 작품에서 주로 아메리카 원주민이나 신성한 자연, 야성이 살아 있는 인간 등을 상징한다.

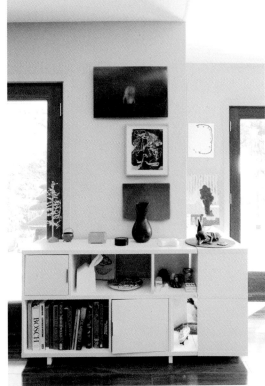

에스 에이킨, 「요셉 보이스, '나는 미국을 좋아하고, 미국도 나를 좋아하지' 퍼포먼스 기록 사진」 1974년 6월 23일, 1989년 인화.

거실 선반에 옹기종기 모여 있는 기발한 작품들. 빌 게이츠의 스승인 피터 노턴이 보낸 선물들이다. 촌철살인의 메시지가 곁들여진 오르골도 눈에 띈다.

노턴재단의 선물 중 경미씨가 가장 애지중지하는 작품은 제프 쿤스의 「파란 풍선 개」다.

행사는 1988년부터 2018년까지 무려 30년 동안이나 이어졌다. 하지만 부부가 모든 선물을 전시해놓고 있지는 않다. 캐비닛에 꼭꼭 숨겨놓은 작품도 있다. 경미가 조심스럽게 꺼내 잠시 포즈를 취한 뒤 사진을 찍자마자 얼른 포장해 다시 제자리로 돌려놓은 선물은 바로 제프 쿤스Jeff Koons의 「파란 풍선 개」다.

"18년 만에 꺼내봐요. 견고한 알루미늄 같지만 실은 도자기로 만들어져서 혹시라도 깨질까 포장한 채로 그대로 두었거든요! 실제로 금이 가서 속상해하는 경우를 봤어요. 노턴재단의 선물은 촌철살인의 메시지가 있어요. '조용하라'고 쓰인 이 작은 상자는 오르골이에요. 뚜껑을 열면 그제야 '들으라'고 합니다. 옆에 놓인 까만 오브제는 흑인의 웃음을 떠오르게 하는데요. 알고 보면 소름 돋는 미소입니다. 작가 샌퍼드 비거스Sanford Biggers는 어떤 흑인들은 사회적·경제적 지위 상승을 위해 백인들이 만들어놓은 전형적 흑인상像을 묵과하고 적극적으로 수용하기까지 한 사실을 보여주고 있어요. 초기 민스트럴쇼부터 오늘날의 힙합에 이르기까지 말이에요.

발랄하지만 도발적인 주제를 가진 노턴의 선물들은 작고 가볍지만 받을 때마다 작가인 우리마저 정신이 번쩍 들게 했답니다. 이거 한번 열어보시겠어요?"

거실 테이블에 놓인 책을 열자 처음 보는 형태의 무지개가 툭 튀어나온다. 피터 코핀Peter Coffin의 작품이다. 각각 다른 동네에서 서로 다른 모습으로 뜬 무지개를 연결해 나선형의 커다란 무지개를 만들었다. 작가가 고물상이나 빈티지숍 등을 돌며 직접 수집한 사진들이다.

날씨 예보는 있어도 무지개 예보는 없다. 우연히 발견하고 탄성을 뱉고 걸음을 멈추고 하늘을 바라보게 된다. 사람들의 반응에 예외는 없다. 작가가 모은 것은 무지개였을까, 경탄의 순간들이었을까? 예술가들의 영감으로 가득한 경미 부부의 컬렉션도 커다란 무지개와 같다. 잠깐 떴다 사라지는 무지개가 아니라 세월이 지날수록 더 뚜렷하게 빛나는 무지개.

경미의 집을 나서면서 린다 노클린이 던진 질문 "왜 위대한 여성 미술가는 없었는가?" 대신 "왜 위대한 흑인 미

원쪽 위 브레나 영블러드의 「전쟁」이라는 작품이다. 이라크전쟁이 한창일 때 만든 것이라고 한다. 경미 부부가 가나에 가 있는 동안 LA의 작업실을 사용한 답례로 준 작품이다.

오른쪽 노르웨이에 사는 미국 작가 찰리 로버츠의 「맘보 잠보」가 벽면을 가득 메우고 있다. 휴스턴 라이스대학 갤러리에 설치했던 설치 작품의 일부다. 작품을 다 걸기에는 벽이 모자랐기에 60퍼센트만 걸어둔 상태다.

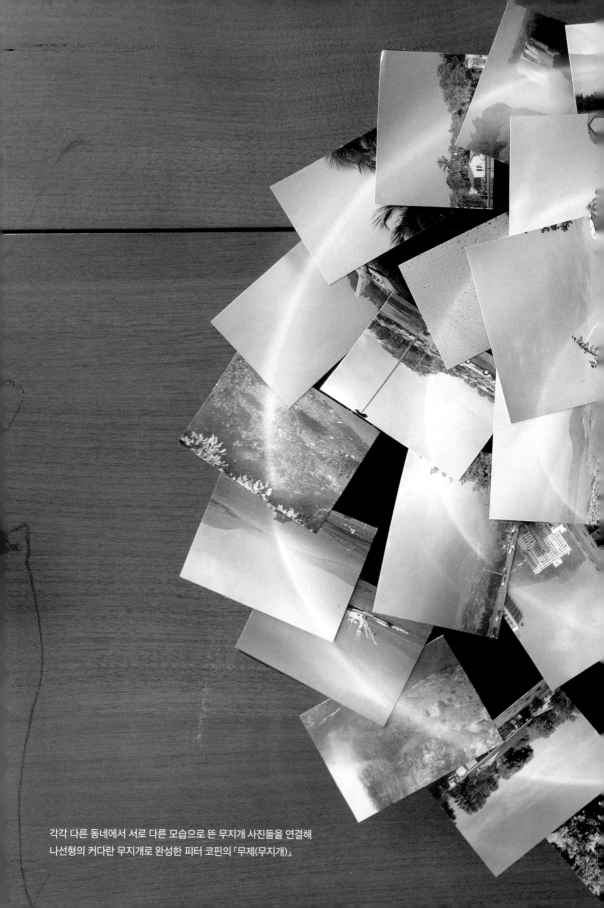

각각 다른 동네에서 서로 다른 모습으로 뜬 무지개 사진들을 연결해
나선형의 커다란 무지개로 완성한 피터 코핀의 「무제(무지개)」.

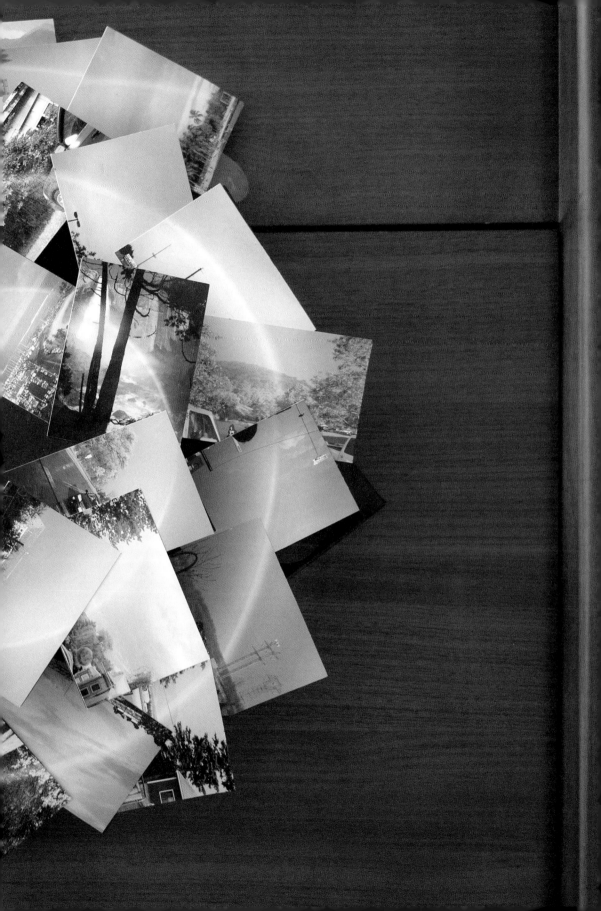

술가는 없었는가?"라는 질문을 던지게 된다. 요절한 바스키아 외에 우리가 아는 흑인 예술가는 얼마나 될까. 경미 부부의 집은 동시대 '흑인' 미술의 보고였다. '그들만의 리그'에서 차별과 소외의 긴 역사를 겪었던 예술가들. 그들이 만들어낸 처절하고도 아름다운 작품들 앞에서 숙연해졌고 '백인' '흑인' '황인'(yellow가 인종차별적 단어라고 해서 아시안으로 보통 부른다)이라는 용어가 함의하고 있는 여러 층위를 들여다볼 수 있는 특별한 계기가 되었다. 얼마만큼의 세월이 흘러야 차별의 자리에 차이가 들어설 수 있을까. 예술가 부부의 작품 그리고 이들이 사랑한 예술가들, 이들이야말로 우리 시대 현대미술의 진짜 얼굴들이 아닐까.

CECILE CHONG

세실 정

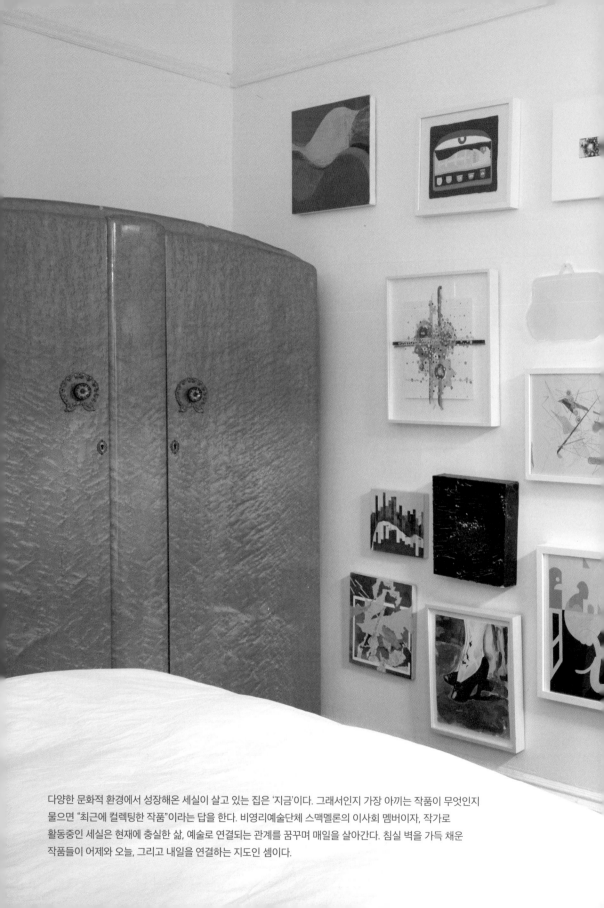

다양한 문화적 환경에서 성장해온 세실이 살고 있는 집은 '지금'이다. 그래서인지 가장 아끼는 작품이 무엇인지 물으면 "최근에 컬렉팅한 작품"이라는 답을 한다. 비영리예술단체 스맥멜론의 이사회 멤버이자, 작가로 활동중인 세실은 현재에 충실한 삶, 예술로 연결되는 관계를 꿈꾸며 매일을 살아간다. 침실 벽을 가득 채운 작품들이 어제와 오늘, 그리고 내일을 연결하는 지도인 셈이다.

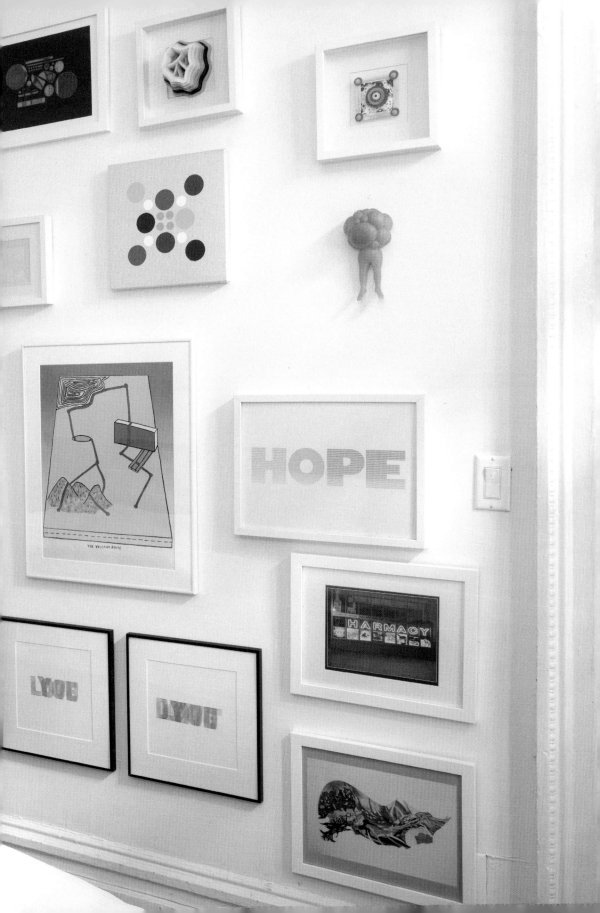

에콰도르 수도 키토에서 태어나 초등학교를 다녔고 열 살부터 열다섯 살까지는 중국 마카오에서 생활한 세실 정. 이후 에콰도르로 돌아가 고등학교를 마치고 열아홉 살 되던 해에 미술 공부를 위해 뉴욕으로 향했다. 그녀의 부모는 중국인이다. 지금은 네덜란드와 페르시아인 혼혈의 라이언 베루지와 결혼해 브루클린 파크 슬로프의 아파트에서 살고 있다. 이런 세실에게 고향은 어디일까?

"심오한 질문이네. 팬데믹에서 엔데믹까지 3년 4개월이 지났어. 벌써 옛날 일 같지만 우리의 일상과 의식을 바꿀 만큼 꽤 긴 시간이었던 것 같아. 그사이 나도 내면에서 그 질문이 떠올랐고 나름 곰곰이 생각하게 되었어. 우선 내 생활패턴에 변화가 생겼는데, 코로나를 겪으면서 동선이 아주 단순해졌어. 거실에서 컴퓨터를 하거나 고양이와 소파에 앉아 책을 읽거나 침실에서 줌미팅을 하는 시간이 절대적으로 늘어났어. 처음엔 답답했는데 제한적인 생활 반경이 오히려 일상 속 군더더기가 무엇인지 보이게 만들더라고. 자연스럽게 물리적 공간인 집과 나, 특히 '물건'들이 어떤 관계를 맺고 있는지 생각하게 되었어. 그러다가 내가 에콰도르에서 열아홉 살 때 가져온 '집' 한 채를 발견하게 된 거야. 옷장에 넣어두고 그동안 한 번도 열어보지 않은 가죽 트렁크였는데, 일기와 편지, 사진 따위로 가득차 있었어. 하나하나 읽고 만져보고 짐을 쌀 당시의 내 심정도 떠올리면서 눈물도 훔쳤다가 결국 거의 대부분을 정리했어. 항상 집을 키토에 두고 왔다고 생각했는데, 그건 내가 더이상 살지 않는 '과거의 집'이었어. 소중하지만 이미 내 안에 있기에 물건으로 증명할 필요가 없는 집이지. 지금 나의 집은 라이언과 살고 있는 이곳이라는 걸 명확하게 알게 됐어. 가죽 트렁크를 계기로 집 안의 모든 물건들을 몽땅 꺼내놓고 '지금' 나의 삶에 꼭 필요한지 아닌지, 답이 바로 안 나올 때는 버리는 쪽으로 가닥을 잡고 정리를 했어. 버린 만큼 내가 가진 것들, 남아 있는 것들에 감사할 시간을 얻었지. 특히 컬렉팅한 작품들에 대해 진정으로 감사하게 되었어. 물건은 '축적'이 아니라 '관계'에 있더라. 물건과 지속적인 관계가 유지되고 있는지가 우리집에 있어야 할 이유가 되는 것 같아. 그런 기준을 세우고 나니 때가 되면 물건들을 자연스럽게 기증하거나 나누게 됐어. 또 물건을 집에 들일 때 아주 신중해졌어. 즉흥적으로 결정하지 않게 되었지. 그동안 잘 파악해둔 집 공간과 이미 있는 물건, 그리고 나의 필요를 빠르게 스캔한 뒤 결정해. 이것도 훈련인가봐. 욕망

과 필요를 잘 구분하게 된 이후, 물건으로 가득찼던 공간이 이제는 상상력과 창의력을 자극하는 훤한 공간으로 재탄생했어. 너의 질문으로 돌아가볼게. 여러 나라에서 살았던 내게 감정적, 심리적 고향은 어린 시절을 보낸 키토라고 생각해. 반면 내가 지금 살고 있고 작품 활동을 하고 있는 뉴욕이 나의 실제적, 예술적 고향이라 할 수 있어. 결국 내 소속은 장소가 아니라 '지금'이라는 시간이더라. 지은, 집을 정리했는데 신기하게도 내가 정리되어 있더라."

다양한 문화적 환경에서 성장해온 세실이 살고 있는 집은 '지금'이다. 세실의 집을 완성해준 중요한 두 생명체가 있다. 라이언과 호미, 남편과 고양이다. 세실과 소파를 가장 많이 공유하는 사이인데, 사용 시간으로 보면 호미가 앞선다. 호미라는 이름은 이전 보호자가 TV 시리즈 「심슨 가족」을 워낙 좋아한 나머지 호머 심슨의 이름을 따서 지었다고 한다. 2006년 세실네 집에 왔을 때가 네 살이었으니 이제 스물두 살이 됐다. 정확한 생일을 모르기 때문에 1년 내내 생일 축하를 받으며 살고 있다. 호미의 무병장수 비결은 2.8킬로그램을 넘지 않는 체중 관리에 있다. 동물병원의 VIP고, 눈치챘겠지만 세실 부부의 유일한 아기다.

남편 라이언과는 '용접' 덕분에 만났다. 2000년에 뉴스쿨대학교의 평생교육 프로그램 중 예술가를 위한 용접 클래스가 있었고, 인생을 보다 예술적인 방향으로 틀고 싶었던 평범한 회사원 라이언은 이 수업을 신청해 들었다. 그즈음 세실은 금속 작업에 관심이 커갈 때였는데, 불과 불꽃이 튀는 현장에서 라이언과 만나 작업하면서 담뱃불(을 붙이는) 대신 사랑의 불꽃이 튀는 경험을 했다. 두 사람은 전혀 다른 성장 배경에도 불구하고, 아니 너무도 달랐기에 오히려 서로를 이해하려는 마음가짐을 처음부터 갖게 되었고 그래서 편했다. 게다가 좋아하는 음악이 상당히 겹치는 등 공통점이 많았다. 라이언은 학창시절 브루스 스프링스틴, 엘비스 카스텔로를 비롯한 클래식 록 음악에 흠뻑 빠져 지냈고 세실 역시 록이라면 죽고 못 사는 학생이었다. 둘 다 1980년대 팝을 들으며 춤추기를 좋아하는데 특히 도나 서머, 퀸, 프린스, 뉴 오더, 듀란 듀란, 더 큐어의 음악이 나오면 누가 먼저랄 것도 없이 자리에서 일어나 춤을 춘다. 용접 클래스에서 처음 만난 두 사람은 6년 뒤 '스맥멜론Smack Mellon'이라는 독특한 예술 대안 공간에서 결혼식을 올린다. 세실은 이곳에서 개인전도 열었고 지금은 이사회 멤버로도 활동중이다.

CECILE CHONG

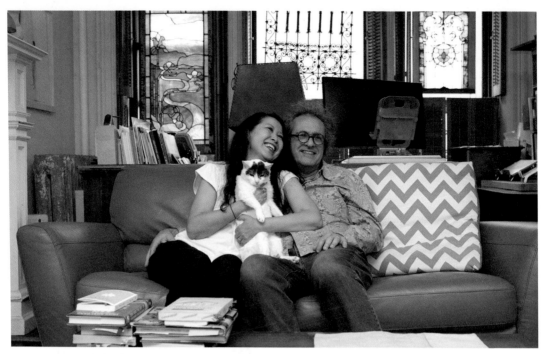

고양이 호미를 안고 있는 세실과 라이언.

스맥멜론 창밖으로 보이는 브루클린다리.

축제처럼 즐기는 아트 컬렉팅

스맥멜론은 1995년 다락방에서 출발한 비영리예술단체다. 시작은 미비했으나 지금은 뉴욕 덤보 인근 해안가에 자리한 건물로 이전했다. 이곳은 과거 고무 공장과 향신료 공장을 거쳐 1880년대 증기를 생산하던 보일러실이 있던 곳이다. 넓이 558제곱미터에 11미터가 넘는 층고를 자랑하는 이곳은 공간의 규모도 규모지만 브루클린 다리와 맨해튼 다리 사이의 숨막히는 스카이라인이 내다보이는 탁 트인 25개의 창문도 빼놓을 수 없는 자랑거리다. 스맥멜론은 이렇게 멋진 공간을 소속 갤러리가 없는 작가들, 인지도가 다소 낮은 중견 작가들, 다양한 커리어의 여성 작가들에게 전시장으로 제공할 뿐 아니라 작업 공간이 없는 작가 중 1년에 6명에게 스튜디오를 제공하기도 한다.

스맥멜론에서 운영하는 '아트 레디Art Ready'라는 고등학생을 위한 예술프로그램도 유명한데, 예술가를 꿈꾸는 학생들과 성공한 예술가들을 연결시켜 멘토와 멘티로서 창작 과정을 지도하고, 새로운 작업 방식도 소개한다. 또 자기 작품에 대한 비판적 성찰을 지속하게 하고 나중에 예술 분야로 진출할 때 기준으로 삼아야 할 지침도 공유한다. 예술가로서의 기초와 실전을 동시에 경험할 수 있는 절호의 기회를 제공하는 셈이다.

한편 전시회 사이사이에는 결혼식, 파티, 기업 행사, 팝업, 사진 및 영화 촬영 장소로 대여하기도 하는데, 공간 사용료가 예술가들을 위한 일종의 기부금으로 사용되는 터라 이용자들의 자부심도 남다르다. 축제처럼 열리는 5월의 연례자선행사도 유명하다. 세실 부부 역시 결혼 후에도 빠지지 않고 매년 스맥멜론 자선행사에 참여해왔고 집으로 돌아올 때는 작품 한 점씩을 꼭 가져온다. 하필이면(!) 그때가 세실의 생일 즈음이다. 대부분은 부부가 잘 아는 친구나 존경하는 작가들의 작품들을 골라오는데 작가의 인간적인 면모나 예술적인 연관성 등이 작품을 선택하는 기준이 된다. 부부는 작품과 함께 집으로 들어오는 온기와 에너지를 사랑한다. 작품 한 점이 집으로 들어올 때마다 공간이 주는 느낌이 달라지니 작품에는 분명 마술적인 힘이 있다고 믿는다.

서로를 이해하고 애정으로 완성하는 컬렉팅

세실이 첫 수집을 시작한 것은 파슨스 스쿨 석사과정에 있을 때였다. 서로의 작품에 대해 몇 시간이고 비평하고 나면 상대의 작품을 이해하게 되고 작품은 물론이고 작가의 생각과도 사랑에 빠지게 된다. 이런 과정을 거치면서 나중에는 친구들과 작품을 맞바꾸게 되는데, 우정의 연장선상에서 교환과 수집을 하다보니 작품 제목이나 제작연도 등을 따로 기록해놓지 않아 희미한 경우가 허다하다(자기 작품이라도 그렇게 정리해두면 다행이라고). 하지만 작가에 대해서만큼은 누구보다 정확히 기억한다. 그렇게 모은 작품이 90점이 넘는다. 많은 수지만 어느 한 작품 소중하게 배치되지 않은 것이 없다. 세실의 집 투어는 거실 한쪽 붙박이 선반 앞에서 출발하기로 했다. 러시아 인형 모양의 조각이 나무 선반 귀퉁이에 나 홀로 서 있다. 선반도 작품도 세월을 발산중이고 세월 속에는 남다른 이야기가 숨어 있는 법이다.

"석사과정에 다닐 때였어. 1년 선배 중 니나 샤넬 애브니Nina Chanel Abney와 서로 작품을 교환하기로 약속했어. 서로의 작품을 사랑하게 되었거든. 그런데 니나는 졸업과 동시에 개인전을 열게 되었고 작업실의 모든 작품은 갤러리로 직행하게 된 거야. 교환할 작품이 없는 상태에서 어느 날 니나가 내 '구아구아Guagua'* 조각을 집어가더니 그 위에 아주 원시적인 힘이 넘치는 그림을 그려서 가져왔어. 우리의 합작품이 탄생하게 된 거지. 항상 재미있고 따뜻한 친구였는데 졸업 후 작품이 크게 인정받으며 승승장구하는 모습을 뉴스에서 볼 때면 얼마나 자랑스러운지 몰라."

니나 샤넬 애브니의 졸업작품 「2007년 클래스Class of 2007」는 스타 탄생의 신호탄이었다. 니나는 석사과정에서 함께 공부했던 친구들에게 동의를 구한 뒤 사진을 찍었다. 사진을 참고해 그린 단체 초상화에서 니나는 친구들에게 오렌지색 죄수복을 입혔고 얼굴은 모두 흑

• 스페인어로 아기라는 뜻인데 세실은 오랫동안 '순수하지만 상처 입기 쉬운 인간'을 상징하기 위해 포대기에 싸인 아기의 모습을 형상화해왔다.

위 왼쪽 선반 위 인형은 작품 교환이 아닌, 공동 작업으로 탄생한 우정의 합작품이다.

아래 니나 샤넬 애브니의 「2007년 클래스」 이면화는 세로 3미터, 가로 4.5미터에 이르는 대작이다. 등장인물들의 실제 피부색을 반전시켜 인종 문제를 담아냈다.

인으로 바꾸어놓았다. 전시회에 온 친구들은 완성작을 보면서도 자기 얼굴을 몰라봤다. 피부색 하나 바꿨을 뿐인데 말이다. 총을 든 간수만이 유일한 금발의 백인 여성이었는데, 바로 니나 자신이었다. 니나는 석사과정의 유일한 흑인이었다. 작품을 본 사람들의 절반은 엄청 웃었고 나머지 반은 아주 불편해했다. 니나가 바라던 반응이었다.

그런데 왜 하필이면 무대를 감옥으로 설정했을까? 당시 미대 석사과정에는 흑인이 거의 없었던 반면 감옥은 흑인 남자 죄수들로 북적였기 때문이다. 니나는 당시 자신이 하고 싶었던 인종에 관한 이야기를 누구도 하지 않은 방식으로 표현하고 싶었다. 흑인으로 살아가는 것은 오렌지색 죄수복을 입고 살아가는 것과 크게 다르지 않다고 느낀 걸까.

한편 작품의 크기는 세로 3미터, 가로 4.5미터가 넘는 대작이다. 너무 커서 작업실에 온전히 다 펼쳐둘 수가 없어 캔버스의 한쪽 귀퉁이를 말아두었는데 나중에는 그 부분이 펴지질 않았다. 동료들로부터 전해들은 비법을 모두 동원해봤지만 헛수고였다. 할 수 없이 말린 부분을 잘라내고, 엉망이 된 부분을 수정해 이면화diptych로 만들었다. 실수에서 비롯한 형태였지만 결과물에 대해 작가는 만족한다고 말한다. 졸업 전시에는 그림이 워낙 커서 한 작품 밖에 걸 수 없었지만 그림의 크기만큼이나 작품에 대한 주목도도 어마어마했다. 졸업 전시를 보러 왔던 갤러리에 지금도 전속되어 있다. 다시 한번 세실과 니나, 두 사람의 작품을 바라본다. 강보에 싸인 갓난아기 같던 니나의 미래를 그때는 누가 알았겠는가. 놀란 듯 동그랗게 뜬 아기의 눈과 포대기를 감싸쥔 힘줄 튀어나온 두툼한 손이 달리 보인다.

나의 뿌리는 창작의 원천

구아구아 오른쪽의 간이 책꽂이에는 책 대신 작품들이 꽂혀 있다. 17점의 작품 배치가 주제, 재료, 색, 기법에 따라 물 흐르듯이 자연스럽다. 먼저 총탄 대신 꽃을 발사하고 있는 총 한 자루가 눈에 띈다. 어떤 재료든 능수능란하게 다루

는 수전 햄버거Susan Hamburger의 작품이다. 재료는 종이 점토. 바로 옆에는 여러 차례 세실과 작품을 교환한 절친 제시 패트릭 마틴Jesse Patrick Martin의 잉크 드로잉이 보인다. 빈틈없이 메운 공간 공포horror vacui적 작품이지만 언제 펜을 멈춰야 할지 정확히 알고 있어 매번 놀란다. 최근에는 더 빽빽해졌지만 이상하게 덜 복잡하고 더 아름답게 느껴진다. 한 작가의 여러 작품을 소장하다보면 시기별 변화와 성장을 지켜볼 수 있는 즐거움이 있다. 앞으로 그의 작품이 또 어떤 변화를 맞이할지 기대가 크다.

남편 라이언의 작품도 소중하게 전시되어 있다. 라이언이 어떤 작품을 했는지 맞혀보려 했지만 아쉽게도 나는 실패했다. 비록 직업 예술가는 아니지만 세실은 남편이 놀랍도록 창의적이며 동시에 분석적인 '타고난' 예술가라고 말한다. 게다가 이것저것 물건도 잘 고치니 더할 나위 없다고. 다양하게 설치된 책장 위 작품들은 아기자기한 외형과는 달리 품고 있는 의미가 깊어 저마다 한 권의 장서라고 해도 손색이 없다. 특히 세실의 이민 경험 때문일까? 이주, 이민에 대한 고민이 담긴 작품이 눈에 띈다.

선반 세번째 칸 작은 사각형을 바둑판 모양으로 채운 로니 케베도Ronny Quevedo의 작품은 일견 단순해 보이지만 작가의 제작 의도를 살펴보면 미니멀리즘이라는 서구의 현대미술 개념에 강하게 저항하는 의미를 담고 있음을 알 수 있다. 케베도의 어머니는 에콰도르의 재봉사, 아버지는 프로 축구 선수이자 심판으로 활약했다. 케베도는 어머니에게서 바둑판 모양의 직조 패턴이 안데스 잉카문명 때부터 존재했다는 역사를 배웠는데 미니멀리즘이라는 개념이 생기기 훨씬 전부터 이 같은 패턴이 있었다는 사실에 놀랐다. 어디 직물 디자인뿐이랴. 서구에 정복되기 전부터 존재해왔지만 역사 속으로 사라지거나 용어 선점에서 밀려난 라틴아메리카의 문화를 인식한 후 케베도는 이를 세상에 알리기 위해 자신의 작품에 모티프로 활용하기 시작했다. 아버지가 뛰던 축구장처럼 농구, 배구, 핸드볼과 같은 스포츠 구장의 아웃라인을 닮은 네모 패턴은 '오늘날의 세계'에 대한 은유다. 케베도가 재구축한 운동장에서 주요 선수는 콜럼버스의 신대륙 발견 이전의 라틴아메리카인들과 오늘날의 이민자들로 교체되고,

157

간이 책꽂이에는 책 대신 17점의 작품이 놓여 있다.

'역사와 문화는 다양한 씨줄과 날줄의 복잡한 직조물'임을 드러낸다. 에콰도르에서 미국으로 건너온 이민 1세대이자, 이중국적자, 다중언어자인 그의 정체성에 대한 깊은 고민이 담긴 작품이다.

미국 인구 중 이민자수는 약 4500만 명이다. 전체 인구의 15퍼센트에 해당하는 수다. 과연 이민자의 나라답다. 이민자들의 출신 국가를 보면 멕시코가 가장 많고, 그 뒤를 인도, 중국, 필리핀이 잇는다(한국은 10위다). 필리핀 이민 가정에서 태어난 마이아 크루즈 팔릴레오Maia Cruz Palileo는 미국 사회에 정착한 필리핀계가 적지 않음에도 주류 현대미술에서 제대로 묘사된 적 없다는 사실을 깨닫는다. 주류 문화에서도 마찬가지 신세다. 미디어에서는 필리핀 전통어인 타갈로그어를 사용하는 사람들을 가정부 혹은 해적들로 묘사한다. 이러한 태도는 필리핀의 역사에 대한 인식과도 맥을 같이한다.

스페인과 필리핀, 미국과 필리핀의 식민 역사는 양쪽 입장이 제대로 기술되지도 널리 알려지지도 않았다. 팔릴레오는 주변 가족들의 이야기를 직접 수집하기 시작했다. 특히 이민을 거부하고 필리핀에 살고 계시던 할머니와 긴 편지를 주고받으며 할머니의 어린 시절부터 할아버지의 참전에 이르기까지 기억에 의존한 이야기들을 들을 수 있었다. 하지만 전체적인 그림은 여전히 흐릿했다. 그러다가 2017년 필리핀 사람들을 찍은 수천 장의 사진을 보게 된다. 필리핀 사람은 야만인으로 미국인들은 한없이 자비로운 문명인으로 묘사한 사진들은 제1차세계대전 이전 필리핀의 미국 식민 행정관의 이름을 딴 딘우스터기록보관소에 전시되어 있었다. 팔릴레오는 비로소 당시 자기 조상들의 실제 모습을 상세히 볼 수 있었고 그들을 바라보던 '시대의 눈'과도 마주하게 된다.

작업실로 돌아온 팔릴레오는 기록보관소에서 찍은 사진을 인쇄했고, 사진에 등장한 인물들을 그 배경에서 분리하는 작업을 한다. 고정된 식민 상황에서 그들을 해방시키고 새로운 비전을 입히고 싶었던 것이다. 세실이 소장한 두 점의 초상화는 필리핀-미국전쟁(1899~1902) 당시 사진에 등장하는 인물들이다. 흐릿하고 희미하지만 식민과 전쟁의 역사에서 분리된 '독립' 초상이다.

"사랑하는 친구 팔릴레오"가 얼마 전

『긴 이야기Long Kwento』라는 멋진 책을 냈어. '퀜토'는 이야기라는 뜻의 필리핀 말인데, 편지 쓰실 때마다 '에구, 내가 글이 너무 길었구나. 말이 많았다'라고 하시던 할머니의 말씀에서 제목을 뽑았더라고. 하긴, 얼마나 하실 말씀이 많으셨겠어. 팔릴레오의 작업을 한눈에 볼 수 있는 귀중한 책이야. 팔릴레오는 가족의 구술 자료와 사진 자료 그리고 사료를 바탕으로 인물을 그리되, 원래 배경 대신 필리핀의 열대우림, 전형적인 가정집 실내, 식민시대의 건축물 등을 배경으로 그려넣거든. 사실과 기억, 구전과 상상이 결합된 팔릴레오만의 하이브리드적 서사가 생겨나면서 필리핀 역사에 대한 일방적, 착취적 시선이 깨지기 시작하지. 필리핀뿐만 아니라 세계사를 보는 관점에 대한 반성을 불러일으키는 작품들이라고 생각해."

• 세실과 팔리레오는 아시아계 예술가들의 모임, 아시아니시Asianish를 함께 결성하기도 했다. 2018년에 4명으로 출발한 이 모임은 현재 170명으로 크게 늘었다. 이민 작가들은 태생적으로 정체성에 민감하고 소속감에 취약한데 아시아니시를 통해 만난 작가들은 강한 소속감과 연대감을 갖게 됐다. 세실이 공동 기획하고 아시아니시 작가 45명이 참여한 전시 〈모임GATHERING〉에서는 요즘 빈번히 일어나고 있는 아시아인들에 대한 혐오 범죄 등 인종차별을 정확히 인식하고 이를 해소하는 데 도움이 되는 작품들을 선보였다. 이 모든 활동의 바탕에는 '우정'이 있다.

한계의 벽을 뛰어넘은 연결

우리 시대 전 지구적 현상이 된 '이주'와 이를 강렬하게 체험한 작가들의 고민은 거실 중앙 벽난로 위 프란시스코 도노소Fransisco Donoso의 작품에도 고스란히 담겨 있다. 그의 트레이드마크는 '울타리'다. 종이를 체인 모양으로 오려 종이나 마일러mylar 위에 콜라주한 작품으로 유명하다. 울타리는 국경 사이의 장벽과 철조망을 은유한다. 일자리와 교육의 기회 등 더 나은 삶을 찾아 선택한 '이민'일지라도 새로운 환경 적응에는 상당한 고통이 따른다. '차별'과 '정체성 혼란'이라는 장벽에 부딪히며 출신국과 거주국 양쪽 문화 사이에서 소외된 채 이중 이방인으로서의 혼란이다.

작가는 특히 2020년 미국과 멕시코

더이상 사용하지 않는 벽난로는 작품을 설치하는 장소로 활용하고 있다. 세실의 납화 작품이 맨 위에 걸려 있다.

접경지역에서 국경을 넘던 어린아이들이 부모와 떨어진 채 철조망에 짐승처럼 갇혀 있던 모습, 아이티 난민에 대한 잔인한 폭력 등을 다룬 뉴스를 보고 큰 충격을 받는다. 그 역시 여덟 살에 에콰도르에서 미국으로 건너온 이민 2세로서 새로운 삶의 출발지여야 할 국경을 둘러싼 참담한 현실에 작품으로 응답하기로 결심한다. 난공불락의 울타리는 작품 속에서 느슨하게 해체되고 부드럽게 연결된다. 작가 자신의 표현대로 마치 '유령, 그림자, 꿈'처럼 아련한 모습으로 표현된 울타리는 화사한 색채를 배경으로 끊임없이 움직이며 '한계'가 아닌 '연결'이라는 새로운 연상 고리를 만든다. 지금 우리 시대를 관통하고 있는 이주 현상을 작가는 더이상 먼 나라 뉴스로 지나치지 않게 한다. 그의 작품은 눈에 보이는 국경과 눈에 보이지 않는 심리적 장벽 — 우리 안에 있는 차별적 시각 — 을 두루 살피며 국경을 넘는 유대의 가능성을 꿈꾸게 한다.

벽난로 맨 위에 걸린 작품은 세실 자신의 작품이다. 도자기 같아 보이지만 밀랍을 이용한 납화蠟畫다. 납화는 기원전 4세기부터 시작된 고대 회화기법으로, 안료를 벌꿀이나 송진에 녹여 불에 달군 인두로 화면에 색을 입힌다. 세실은 밀랍이나 합성수지에 열을 가해 형태를 만들고 그림을 새기기 때문에 손은 항상 열풍기를 쥐고 있다. 안료이자 접착체 역할을 하는 밀랍/합성수지의 반투명한 특징이 매력적이다. 밀랍 위에는 에콰도르의 화산재, 모로코, 인도, 이집트산 안료 가루, 종이, 컴퓨터 전자회로 부품 등 그 자체에 서사가 있는 재료를 섞어 25겹에서 30겹의 층을 만든다. 그 위에 에콰도르에서의 어린 시절과 고대 중국의 인물과 풍경을 뒤섞는다. 이러한 재료는 다양한 정체성, 중첩된 역사, 문화의 상호작용이라는 그녀의 작품관을 잘 구현한다.

"작가는 작품을 통해 과거를 수정하고 복구할 수 있는 기회가 있어. 과거의 나와 지나간 시간에 대해 '축하할 수' 있음에 감사해. 예술은 의문을 제기하면서 출발해. 의문을 해소하기 위해 부딪히다보면 어느새 같은 고민을 하고 있는 동료들을 만나고 '나'는 '우리'로 확장되고 그렇게 '시대'와 연결될 수 있더라고. 사실 작가들은 혼자 고립되기 쉽

거든. 그래서 사랑하는 작품을 꼭 소장하라고 말해주고 싶어. 작가에게는 어마어마한 격려와 응원이 되거든. 작품 활동을 계속해달라는 신뢰감의 표현이기도 하고."

작가의 마음은 작가가 안다. 그녀는 교사로 일하면서도 작업을 놓지 않았다. 어쩌면 너무 지루하고 큰 인내가 필요한 작업 과정을 세실은 잘 견뎌냈다. 은퇴한 이후 작가와 기획자로서 세실을 찾는 사람들이 오히려 더 많아진 이유를 미루어 짐작할 수 있다.

세실의 작품에서 시선을 내리다가 벽난로 한가운데 걸린 텍스트 페인팅에 '풋!' 하고 웃음이 터진다. 「당신 이빨에 뭐 껴었어요There's something in your teeth」. 라디오 진행자이자 코미디언인 리사 레비Lisa Levi의 작품이다. 재료는 거울이다.

대략 난감했던 여러 상황들이 떠오른다. 대화 도중 상대의 앞니에 고춧가루가 떡하니 끼어 있는 걸 발견한다. 하필이면 그날따라 상대는 목젖이 보일 정도로 크게 웃는다. 친한 사이라면 바로 얘기하겠지만 그렇지 않을 경우라면 이 사이에 낀 고춧가루가 계속 신경쓰여 대화에 집중하기 힘들 테다. 어떻게 상대가 민망하지 않게 말해줄까를 고민하다가 타이밍을 놓치기도 하는데, 그럴 땐 그냥 거울을 보여주고 싶다. 제일 황당할 때는 집으로 돌아와 거울 앞에 서서야 이물질을 발견하게 되는 경우다. 별일도 아닌데 말해주지 않은 사람이 원망스럽고 중간 점검하지 않은 본인을 책망하게 된다. 이 사이에 낀 고춧가루처럼 남의 눈에는 보이는데 자신은 볼 수 없는 것들이 참 많다. 나를 비출 거울이 그래서 필요하다.

세상을 비춰주는 작품들

세실네 화장실에는 나와 세상을 비춰주는 작품들이 재미있게 걸려 있다. 4점으로 이루어진 비비안 롬발디 세피Viviane Rombaldi Seppey의 판화 「미용실Beauty Salon」이 화장실 벽의 중심을 이루고 있다면, 그 위에는 다양한 빗으로 구성한

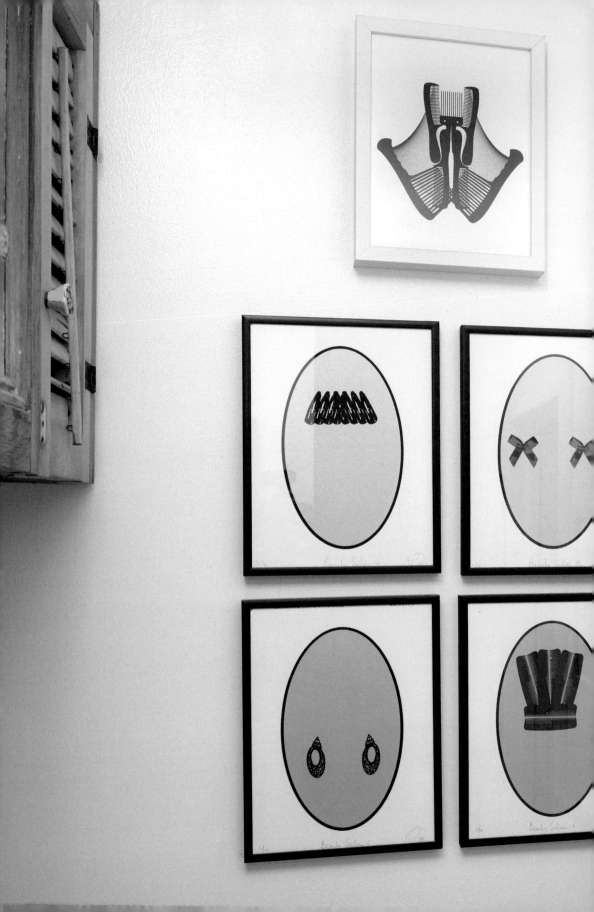

화장실 벽을 장식한 작품들은 미용과 관련된 주제가 많다. 다채로운 빗, 머리핀과 장신구, 립스틱 등 주로 '여성의 꾸밈 노동'에 속하는 기존의 시선을 의심하고 해체한다.

벽난로 한가운데를 장식한 「당신 이빨에 뭐 꼈어요」.

양손으로 동시에 그린 모건 오하라의 드로잉과 베스 데어리의 따개비. 유점토로 만든 따개비 덕분에 세실의 벽에서는 파도소리가 들리는 듯하다.

케냐 로빈슨Kenya Robinson의 「저명 인사personage」가, 옆으로는 캐런 마이넨디Karen Mainenti의 「립 서비스는 이제 그만no more lip service」이 걸려 있다. 저마다 미의 기준에 대해 말하고 있는 작품이다. '누구 스타일로 해주세요'는 미용실에서 흔히 하는 말이다. 대개는 미디어의 셀러브리티들이다. 그렇다면 그 '누구'는 '누가' 만든 것일까? 로빈슨은 뒤늦게 진학한 예일대학 석사과정에서 '남성, 백인, 서구'라는 특권이 일상화되어 있음을 인식하게 되었고, 반대로 본인은 '성별, 인종, 계급, 나이'를 기준으로 차별당하는 경험을 했다. 이전에는 의식하지 못한 '흑인 여성'으로서의 정체성에 대해 깊이 생각하게 된 로빈슨은 빗과 머리카락, 머리장식을 작품의 소재로 애용하며 자신의 방식으로 '사회문화적 특권'을 건드리기 시작한다. 분필로 조각한 손가락만한 백인 남자들을 주머니 속에 넣고 다니는 '주머니 속의 백인 남자#WHITEMANINMYPOCKET' 프로젝트를 인스타그램에 공개해 큰 화제를 모으기도 했다. 아무도 자신에게 특권을 부여하지 않았기에 스스로 특권을 한번 만들어보았다는 로빈슨은 피부색과 성별에 따른 우월적 지위는 결국 '인위적인 것'에 불과하다고 말한다.

한편 2019년에 열린 마이넨티의 개인전 타이틀이기도 한 텍스트 페인팅 「립 서비스는 이제 그만」도 중의적 의미가 뛰어난 작품이다. 작가는 이 전시에서 화장품 브랜드 '컬러 미 뷰티풀'에서 나온 실제 립스틱 제품명을 그대로 가져와 썼다. 각각 붉은색, 복숭아색, 베이지색을 가리키는 제품명들은 묘하게 백인 남성의 성적 선호가 묻어난다. 이에 작가는 립스틱에는 거의 쓰이지 않는 금색을 일부러 고른 뒤 여성성의 관습적 사용에 대해 이제 그런 립 서비스는 그만하라고 뼈 있는 농담을 던진다.

화장실을 나와 세실의 집 구석구석을 구경했다. 알고 보면 신기하고 재미있는 작품들이 곳곳에 놓여 있다. 양손으로 동시에 드로잉을 하는 보건 오하라Morgan O'Hara의 작품 옆에는 유점토Oil Clay로 만든 따개비가 자라고 있다. 이 따개비는 매사추세츠 케이프코드에서 나고 자란 베스 데어리Beth Dary의 작품으로 그녀는 어릴 때부터 해안과 바다의 변화를 민감하게 의식하며 자랐다.

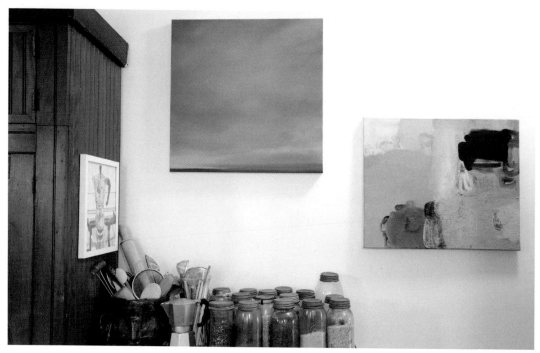

가운데에 걸린 하늘 그림은 셰일라 크래머의 작품이다. 그녀는 직접 비행기를 몰아 하늘을 날며 관찰한 풍경을 화폭에 담는다.

찰스 클래리와 마이클 벨리켓 두 작가는 일생 '종이'라는 재료에 매달렸다. 클래리는 여러 겹의 종이를 겹쳐 퇴적암처럼 쌓는 작업으로 유명하다. 음파 혹은 바이러스를 염두해두었다. 만질 수 없고 보이지 않는다는 공통점이 있고 긍정적, 부정적 '감염'의 운반자라고 생각한다. 2주 간격으로 부모님을 암으로 여읜 개인적 슬픔이 녹아 있다. 작업을 하는 동안 '감염'의 두려움은 사라지고 '성장'만이 남았다. 한편 벨리켓은 가볍고 쉽게 손상되는 성질을 가진 종이로 요새와 같은 견고한 형태의 구조물 만든다. 작품 크기에 따라 500시간 이상이 걸리기도 하고 1미터가 훌쩍 넘는 정교한 조각 작업에는 말도 못하는 세심함이 필요하다. 과정 자체가 명상이요, 수행이다. 이 작품은 마음의 본질을 가리키는 만다라를 연상시킨다.

집 안 곳곳에 작품이 걸려 있어
한시도 심심하지 않다.

자연의 패턴이 작업의 중심이 되었고 지구온난화의 위기 속에 해양생물과 그들의 생명력을 닮은 설치 작업은 자연의 회복력에 대한 작가 자신의 믿음과 소망을 담고 있다.

부엌 귀퉁이에 걸린 아름다운 하늘 풍경은 지상에서 올려다본 하늘과는 느낌이 사뭇 다르다. 아니나 다를까. 작가 세일라 크래머Sheila Kramer는 파일럿 자격증이 있어 비행기 조종석에 앉아 상공을 날며 관찰한 하늘을 그렸다. 빛과 색의 오묘한 변화를 한 화면에 담아낸 솜씨가 남다르다. 하늘 그림 아래에는 향신료와 허브들이 다양하게 구비되어 있는 선반이 있고, 그 바로 옆에는 메리디스 맥닐Meridith McNeal이 드로잉한 모카포트 그림이 실제 모카포트와 짝을 이루며 재치 있게 걸려 있다.

"음식은 우리 부부에게 정말 중요해. 우선 우리는 음식을 안 가려. 뉴욕에 살다보면 전 세계 음식을 다 먹어볼 수 있다는 장점이 있는데, 에티오피아, 팔레스타인, 필리핀은 물론이고 최근에는 한국 음식까지 엄청 즐기고 있어. 나는 보통 메뉴 중에 제일 낯설고 특이한 음식을 시키는 걸 좋아하는데, 그러다 발견한 게 한인타운의 곱창이야. 한국 사람들 곱창을 정말 좋아하더라. 요즘은 나도 그래. 닭내장탕도 정말 맛있었어. 우리 친정 식구들은 다들 에콰도르 키토에 살고 남편 라이언의 가족은 뉴욕에 살잖아. 시댁이 페르시아계이다보니 명절이 되면 우리 부부는 '고메 사브지'라는 이란 전통 허브 스튜나 석류, 호두를 넣은 닭고기 스튜 '페젠 준'을 즐겨 먹어. 튀긴 누룽지 요리인 '타디그'도 빼놓을 수 없지. CNN 선정 세계 최고 쌀 요리로 선정되기도 했지. 그런가하면 시누이가 키토에 사는 우리집을 방문했는데, 우리 엄마표 '칸그레호스'에 중독됐더라고. 원래 에콰도르 음식인데 엄마가 중국 스타일로 변형해서 검은콩 소스로 만든 거야. 그런 소스를 뿌린 홍합요리도 아주 맛있게 먹었대. 정말 다국적이지? 난 양쪽 집 음식 스타일이 이 시대의 특징이라고 생각해. 전통에 이국적 풍미가 첨가되면서 익숙하면서도 새로운 맛이 나는 거야. 나는 문화도 그렇다고 생각해. '이주'를 통해 원래의 문화가 더욱 풍성해진다고."

침실 벽에 걸린
다양한 작품들.
작은 집에 90점이
넘는 작품들이 걸려
있다. 꼭 큰 작품만
모으라는 법은 없다.

THE VOLCANO ROUTE

HOPE

HARMACY

LOVE

LOVE

이국적인 소스나 요리법을 두려워하지 않는 두 사람의 취향은 작품 컬렉팅에서도 그대로 드러난다. 하나뿐인 침실에 모두 22명, 23점의 작품이 걸려 있다. 입이 떡 벌어진다. 라이언과 결혼하면서부터는 컬렉팅할 작품을 함께 결정하는데 둘 중 한 명이 '이거 어때?' 혹은 '나 그 작품 계속 생각나'라고 운을 떼는 것이 신호가 된다. 나중에는 동시에 '우리 그 작품 살까?'라는 말이 튀어나오면서 자연스럽게 집으로 모셔온다. 컬렉팅한 작품이 갑자기 유명해져서 감히 살 엄두를 못 낼 만큼 가격이 오르는 경우가 생기는 건 아닌지 가끔 상상해보곤 한다. 그렇게 되면 작품은 집이 아니라 은행 금고에 보관해야 하지 않을까.

두 사람이 가장 아끼는 작품을 물어보자, "최근에 컬렉팅한 작품"이라는 말이 돌아온다. '신상'에 한껏 몰두한다는 의미다. 따라서 모든 작품은 부부의 사랑을 듬뿍 받은 작품들이다. 벽이 꽉 찬 것 같은데 추가하고 싶은 작품은 여전히 넘친다. 세실은 최근 알게 된 비앙카 네멜크Bianca Nemelc의 작품에 꽂혀 있단다. 작품을 사면 어디다 걸어둘까 장소를 물색하는 재미로 살고 있다.

요즘 SNS에 올라오는 미술관과 갤러리 방문 인증샷은 그 자체가 예술이다. 작품과 맞춘 드레스 코드, 포즈, 사진의 구도까지 거의 작품 수준이다. 하지만 맛있게 차려진 작품들 앞에서 잠옷 바람으로 왔다갔다하는 세실의 들뜬 뒷모습만 하랴. 물건 대신 작품과 집을 나눠 쓰며 파자마룩으로 작품을 즐기는 세실 스타일, 가끔 친구들도 불러서 나도 따라해보련다.

고독은 나의 집

KEER TANCHAK

&

GREG SUNMARK

키어와 그레그

키어 부부의 소장품 대부분은 부부와 연이 있는 작가들의 작품이다. 만든 사람을 알다보니 작품 하나하나에서 삶의 무게가 느껴진다. 매일 봐도 무심히 허투루 보게 되지 않는다. 턴테이블이 놓인 진열장 위 벽면에는 멜 데이비스의 '캘리포니아 휴가' 시리즈를 비롯해, 피터 리곤, 앨리슨 카츠, 에리카 제이글리의 작품이 걸려 있다.

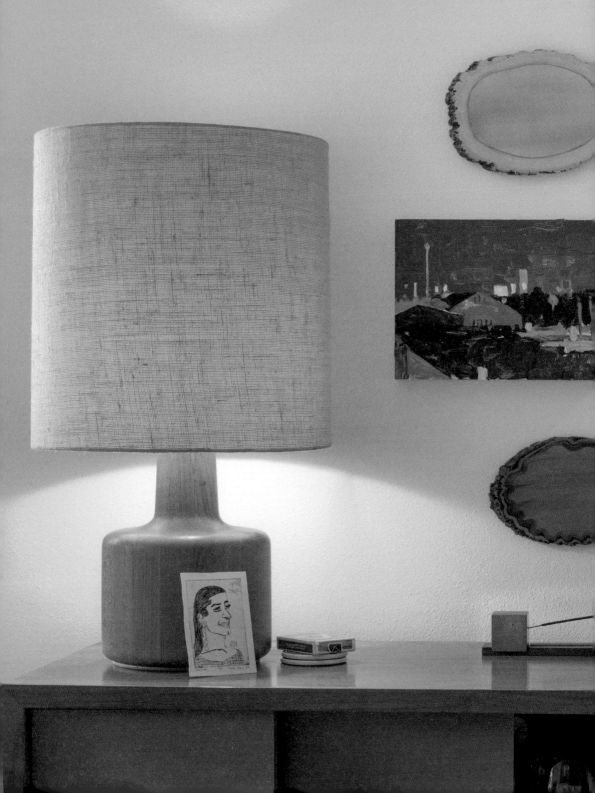

어떤 도시를 소개할 때 그곳에 사는 사람들은 다소 억울해도 언급을 피해 갈 수 없는 사건들이 있다. 댈러스가 그렇다. 이곳은 1963년 11월 22일, 존 F. 케네디가 암살당한 곳이다. 리 하비 오스왈드가 총을 쐈던 6층짜리 교과서 보관창고는 식스플로어박물관The Sixth Floor Museum으로 개조되어 케네디를 추모하는 미국인들의 발길이 끊이지 않는다. 바로 앞 3차선 도로, 두 발의 총탄이 떨어진 자리에는 X자 표시까지 되어 있다. 댈러스의 주요 관광 상품인 '암살 투어'가 시작되는 장소다. 물론 암살자 오스왈드가 살았던 집도 뮤지엄으로 보존되어 있다. 케네디 암살 사건을 언급한 뒤에야 비로소 댈러스의 '오늘'을 설명할 수 있다.

물론 오늘날의 댈러스를 카우보이가 누비던 황량한 사막, 암살로 얼룩진 음습한 도시로만 생각하면 오산이다. 루브르박물관의 유리 피라미드를 설계한 유명 건축가 I. M 페이의 랜드마크가 무려 5개나 우뚝 서 있을 뿐 아니라 미국에서 제일 큰 예술특구인 댈러스예술특구에는 박물관, 미술관, 콘서트홀, 오페라극장이 한곳에 모여 있어 짧은 방문에도 다양한 예술을 한꺼번에 맛볼 수 있다. 그중에서도 내셔조각센터Nasher Sculpture Center와 댈러스미술관은 반드시 방문해야 할 곳으로 손꼽힌다. 댈러스미술관에 작품이 소장된 작가 키어 탄책은 케네디 암살 현장인 그래시놀에서 멀지 않은 곳에 살고 있다.

"아무래도 암살 얘기는 빠질 수가 없다니까! 오스왈드가 잡힌 텍사스극장은 로비의 아르데코 스타일만 그대로 두고 완전히 새 단장을 했어. 꼭 영화를 보지 않더라도 동네 사람들의 만남의 장소로 요즘 인기 만점이야."

키어의 말에 성우이자 프리랜서 비디오 편집자인 남편 그레그 선마크도 한마디 거든다.

"암살 다음으로 유명한 건 우리 동네가 좀 저속한 1980년대 스타일의 드라마 배경으로도 자주 등장한다는 거야. 전형적인 미드 스타일. 하지만 진짜 댈러스는 아트 커뮤니티가 활발하고 맛있는 식당도 많고 정치적, 인종적 다양성으로 도시 전체가 다이내믹하거든. 아쉬운 건 막상 오기 전에는 다들 잘 모른다는 사실…… 시카고나 멕시코까지 비행기로 2시간이면 도착하지, 4시간이면 동부 해안이든 서부 해안이든 어디든 갈 수 있는 교통의 요지이기도 한데 말이야!"

키어 부부는 다운타운 근처의 언덕배기에 있는 튜더양식으로 지어진 2층집에 살고 있다. 1928년에 지은 고택이다. 큰 빌딩도 들어설 수 없고 수리 외에는 마음대로 외관을 바꿀 수도 없는 보존지구 안에 있다. 그래서 독특한 개성을 가진 오래된 집들이 많고, 모더니스트 건축의 모범 사례가 될 만한 집들도 눈에 띈다. 사람들도 조금은 보수적이고 지역에 대한 자부심이 강하다. 처음 이사왔을 때는 워낙 옛날 집이라 전체적으로 어두침침했고 작은 방들로 쪼개져 있었지만 지금은 1층과 계단참을 개방해 훨씬 더 넓어 보이고 햇빛이 몇 겹씩 들어오는 환한 집으로 탈바꿈했다. 무엇보다 키어 부부와 함께 살고 있는 작품들 덕에 이전보다 훨씬 돋보이는 집이 되었다. 소장품들은 키어가 예전에 함께 공부했던 작가들이나 부부가 요즘 들어 함께 만나는 작가들의 작품이 주를 이룬다. 만든 사람을 알다보니 작품 하나하나에서 삶의 무게가 느껴진다. 매일 봐도 무심히 허투루 보게 되지 않는다.

삶이 깃든 작품들과 함께 사는 집

그레그는 키어를 만나기 전에는 미술에 거의 무지했다고 한다. 박물관에 가는 것을 좋아하긴 했지만, 특별히 의미를 부여하면서 보지는 않았다. 그런데 키어가 그림을 하나씩 설명해주기 시작하면서 작품과 더 깊이 교감하고 감상하는 법을 알게 되었다. 정말 고맙게 생각하는 부분이다. 세상을 바라보는 방식뿐 아니라 자신의 비디오 작업에 접근하는 방식도 훨씬 풍부하게 해줬기 때문이다. 정말 근사한 선물을 받은 셈이다.

"예술이란 인간 영혼의 물리적 실현이라고 생각해. 작품들이 내게 말을 걸 때면 인간의 영혼이 시간을 초월해서 존재한다는 것을 느껴. 특히 집에 있는 작품들은 객관적으로도 가치가 있고 아름답지만, 작가들을 사적으로도 잘 알기 때문에 작품에서 또다른 감정이 느껴져. 그림이나 조각들은 그 사람의 일부이고 그렇기 때문에 친구들과 함께 있는 것 같은 기분이 계속 들어. 코로나 동안 그다지 외롭지 않았던 이유도 이와 관련이 있지 않을까? 특히 물리적 심

어두침침했던 옛날 집을 햇빛이 쏟아지는 구조로 개조했다. 현관을 거쳐 거실로 이동할 때까지 작품들이 먼저 손님들을 반긴다.

리베카 카터는 실로 만든 그림 조각으로 유명하다. '오!oh' '꽝BUMP!' '기쁨Pleasure' '예술art' 등의 텍스트나 이미지를 수용성 직물에 각종 실로 수놓는다. 직물이 물에 녹으면 실로 바느질한 텍스트와 이미지만 남는다. 공중에 떠 있는 작품은 자세히 보면 식물의 뿌리처럼 텍스트와 이미지에서 섬세한 실들이 가닥가닥 뻗어나와 있다. 마치 공기 속을 파고들어 자라고 있는 것처럼. 진짜 실뿌리다. 평소 카터는 해외나 자신이 사는 동네의 간판 사진을 모은다고 한다. 간판의 텍스트가 주변 환경과 충돌할 때 흥미를 느낀다. 작가의 작품도 설치 환경과 충돌하고 예상치 못한 감각의 충격을 준다.

리적으로 답답했던 우리를 아주 먼 곳으로 데려다주곤 했던 현관 바로 옆에 걸린 이 작은 드로잉 한 쌍 좀 봐봐. 마이크 누들먼Mike Nudelman은 원래 뉴욕 출신인데 뉴멕시코 산타페로 이주했어. 짧은 하이킹을 하면서도 천년 넘은 암각화를 볼 수 있는데다 UFO와 외계생명체의 잔해가 발견됐다는 일명 '로즈웰 사건'에 매료된 것 같아. 비록 미공군은 추락한 물체는 핵실험 감시 풍선이라는 보고서를 내놓았지만 믿지 않는 사람들도 꽤 많아. 골든 글러브 상 후보까지 올랐던 TV 영화 「로즈웰」 「인디아나 존스 — 크리스탈 해골의 왕국」 등에도 많은 영향을 끼쳤지. 미술 쪽에서는 누들먼이 거의 독보적으로 외계인과 외계 공간에 대한 현대판 구전설화를 작품에 담아내고 있는 작가가 아닐까 싶어. 게다가 벨벳처럼 풍성하고 부드러운 표면이 볼펜으로 그려졌다는 걸 알면 더욱 놀랍지. 색볼펜으로 이 정도의 작품이 나온다는 건 거의 명상에 가까운 작업이라 할 수 있을 것 같아. 늘 왼쪽 하단에서 그림을 시작해서 오른쪽 상단으로 올라가며 작품을 완성시키는데 그에게도 우주의 운행처럼 그만의 규칙이 있는 셈이야. 이 작품은 보고 그린 우주 풍경이 아니기 때문에 마이크가 만든 환상 풍경이라 하는 편이 낫겠지?"

그레그는 자신의 시선을 끌어당기고 말을 붙이고 감탄을 불러일으키는 작품들과 함께 살 수 있는 자신을 행운아라고 생각한다. 집에 그림을 걸 때도 신중하다. 집의 얼굴이라고 할 수 있는 1층에는 샌프란시스코에서 주로 활동하는 가구장인 토머스 월드Thomas Wold의 화려한 색감의 진열장과 작품들이 손님을 반긴다. 작품을 살롱스타일로 배치한 것도 그레그의 아이디어다. 실제로 작품을 걸기 전에 진열장과 벽면을 사진으로 찍고 포토샵으로 가상 배치한 후 프로젝트로 벽면에 쏘아 정확히 그 위치에 작품을 걸었다. 물론 키어에게 콘셉트를 먼저 보여주고 동의를 구한다. 작품의 위치가 정해지고 난 뒤 작품 간격을 오차 없이 재서 미세 조정하는 것도 그레그의 몫이다. 작가의 전 인생의 무게를 느끼며 그림을 거는 것이라 결코 간단한 작업이 아니다. 하지만 눈이 예민한 키어가 봐도 늘 '완벽한 설치'라

화장실에 걸린 피터 리곤의 「피츠휴의 누릅나무 골목」 댈러스를 걷다 트럭 안에서 스케치를 하고 있는 사람을 발견하면 그가 바로 리곤이다. 동네의 익숙한 풍경에 트럭을 대놓고 빛의 변화를 오랫동안 관찰한다. 그러다가 이때다 싶을 때 즉석에서 그림을 완성한다. 빛이 주는 분위기를 놓치지 않기 위해 작은 화폭을 선호한다.

마이크 누들먼의 「차원의 환상」이다. 우주와 UFO에 매료된 작가의
벨벳처럼 보드라운 우주 풍경화는 볼펜으로 그려졌다.

고 느낀다고 한다. 벽면 가득 어쩐지 햇살이 가득한 느낌이다.

"아하! 제목을 말해주면 깜짝 놀라겠는 걸? 멜 데이비스Mel Davis의 '캘리포니아 휴가California Holiday' 시리즈야. 무슨 설명이 더 필요하겠어. 뭐든 상상해볼 수 있어서 좋은 작품이야. 날씨, 장소, 기분, 풍경…… 저기 왼쪽, 멜 데이비스 추상 작품 사이로 보이는 피터 리곤Peter Ligon의 풍경화도 내가 아주 아끼는 작품이야. 동네를 지나다 트럭 안에서 재빠르게 스케치하고 있는 사람을 만나게 되면 십중팔구 피터일 거야. 다소 작은 패널을 사용하는 건 빛이 던져주는 순간의 색채를 잃지 않고 싶어서겠지. 피터가 친근감을 느끼는 건물이며 집, 창고 등은 동네 풍경들이지만 완벽한 순간을 잡아내기 위해 얼마나 많은 관찰을 하는지 몰라. 오랫동안 관찰한 뒤, 대부분 그 자리에서 작품을 완성해. 살짝 덜 그린 것 같아 보이는 그의 붓질 덕분에 피터의 풍경화는 '지금'이라는 시제를 잃지 않는 것은 물론 추상과 구상 양쪽 스타일 모두 담아낸 것 같아. 화장실에도 그의 작품이 걸려 있는데 댈러스

의 한 골목집을 그린거야, 우리도 아는 곳이지. 그런데 집에 어른거리는 빛과 그림자는 쓱 지나치면 결코 볼 수 없는 장면이야."

벽면 오른쪽에는 2022년 베니스 비엔날레 아르세날레Arsenale에 참여하는 등 왕성한 활동을 벌이고 있는 캐나다 출신의 작가 앨리슨 카츠Allison Katz의 작품이 걸려 있다. 작품 속 배경은 캐나다 토론토다. 무려 20여 년 전, 옛 남자친구와의 모습을 그린「토론토에서 조지프와 나Joseph and I in Toronto」는 강렬한 양배추와 수탉 그림이 트레이드마크인 지금과는 사뭇 다른 스타일을 보여준다. 어떤 작가의 초기 작품을 볼 수 있다는 것도 키어 컬렉션의 매력이다. 키어는 앨리슨이 예전 남자친구 조지프와 데이트하던 시절부터 그녀와 쭉 알고 지냈다. 스카이라인으로 표현된 토론토 도심에도 자주 갔었다. 조지프와 앨리슨 카츠의 젊은 날이 어스름한 배경 위로 (유령처럼) 떠다니는 것만 같은 그림 속에는 지금은 사라져버린 키어의 그리운 젊은 날도 함께 있는 것이다.

영국 작가인 케이트 욜런드Kate Yoland

K. 욜런드의 「보더 스톰」 속 한 여인은 미국과 멕시코 국경에 있는 치와 사막의 황량한 땅에 붉은색 종이로 땅의 경계를 나누고 있다. 종이 국경이라는 이 황당한 발상은 국경의 자의성, 인간의 소유 본능을 들여다보게 한다.

키어가 20년 전에 살았던 캐나다 몬트리올의 낡은 아파트에서 바라본 풍경을 담은 「몬트리올 아파트」가 부엌 싱크대 맞은편 벽에 걸려 있다.

는 텍사스에서 레지던스를 하면서 미국과 멕시코 국경을 탐방했다. 텍사스 토지의 95퍼센트가 개인 소유라는 사실을 알게 되면서 소유에 대한 인간 본능 그리고 오늘날 넘지 말아야 할 정치적 경계인 국경의 자의성에 주목하게 된다. 사진에서는 왜소한 한 여인이 미국과 멕시코 국경에 있는 치와와사막의 황량한 땅에 붉은색 종이로 땅의 경계를 나누고 있다. 이 종이 국경은 일견 황당하지만 인간의 소유 본능을 들여다보게 한다.

톱 셰프 키어

코로나 봉쇄 기간 동안, 그레그는 비디오 제작과 녹음할 때 사용하는 홈스튜디오에서 대부분의 시간을 보냈다. 코로나 이전과 이후가 크게 달라지진 않았다. 혼자 하는 작업이어서 그랬을 것이다. 예전에는 본인이 '집돌이'가 될 수 있을지 의심하기도 했지만 코로나 이후 확실해졌다. 집에 있는 게 너무 익숙해져서 가끔 밖에 나가면 오히려 비현실적인 느낌이 들더란다. 다행히 집이 쾌적하고 조용해서 은둔생활하기에는 좋았다. 코로나 이전에도 거의 대부분 집에서 밥을 직접 해먹었지만, 록다운중에는 예전보다 부엌에서 더 많은 시간을 보냈다. 작지만 배의 조리실처럼 최적의 동선과 효율성을 자랑하는 부엌 디자인 덕을 많이 보았다. 요리에 재능이 뛰어난 키어가 대부분 요리를 하지만, 그레그도 아내가 지치지 않도록 곁에서 보조 역할을 한다. 그레그는 뒤뜰에서 하는 바비큐에 자신이 있고 키어는 「톱 셰프」라는 프로그램을 즐겨보면서 스미튼 키친의 레시피를 따라 하는데, 작가여서 그런지 혀와 눈을 동시에 즐겁게 하는 요리꾼으로 친구들 사이에서도 명성이 자자하다.

키어가 '요리도 하는 작가'로 각광을 받는 한편, 음식과 청소 등 집안 살림이 일상인 주부들의 노력은 간과되거나 보상받지 못하는 경우가 허다하다(물론 시대가 많이 바뀌긴 했다). 살림이 깔끔해질수록 마음이 쩌든다는 여성도 꽤

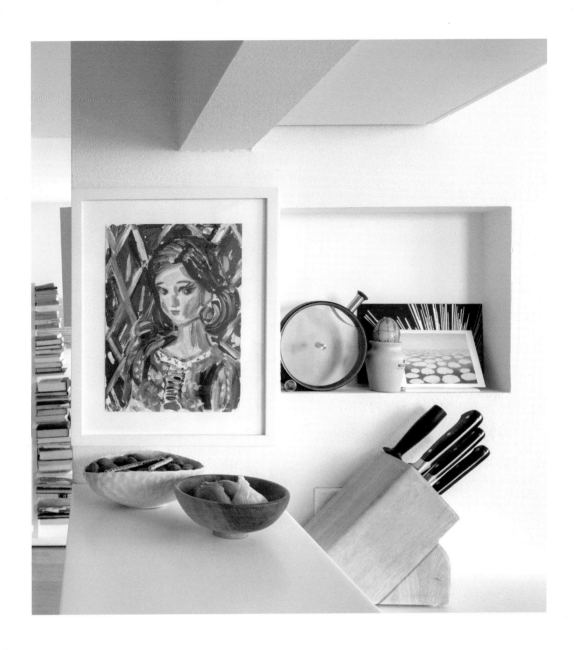

제마 브라운의 「무제」 인형처럼 예쁜 이 초상화의 주인공은 실은 인형의 집에 갇힌 여성이다.

있다. 아일랜드 작가 제마 브라운Gemma Browne은 이를 놓치지 않는다. 그녀가 자주 그리는 꽃, 드레스, 리본, 정원, 궁전 같은 집은 너무나 호화롭고 장식적이어서 비현실적이고, 그래서 현실과의 괴리감을 강하게 드러낸다. 가식적인 미소, 과한 인조 속눈썹, 우아한 웨이브 머리 역시 사람보다는 진열장의 인형을 떠올리게 한다. 한때 사랑받았으나 오랫동안 잊힌 존재로서의 여성도 상기시킨다. 배경의 장미 울타리가 창살처럼 보인다면 저변에 흐르는 불안(과 분노)까지 느껴질지도 모르겠다. 하지만 작품의 화려한 색감은 부엌을 더없이 산뜻하게 만들고 아리따운 인형-소녀-여인은 키어보다 더 화사한 미소로 손님

들을 맞는다. 인형의 속내를 손님들이 어떻게 알겠냐마는.

부엌 싱크대에서 고개를 들면 바로 맞은편에 작은 그림이 하나 걸려 있다. 키어가 20년 전에 살았던 캐나다 몬트리올의 낡은 아파트에서 보던 풍경이다. 그림에는 당시 그림을 그리면서 했던 고민들, 미래에 대한 불안 등이 고스란히 담겨 있다. 오랜 시간이 흘러 이제는 스트레스를 받지 않고 이 그림을 볼 수 있는 단계까지 왔다. 너무나 소중한 추억이면서 과거를 기억하는 기념품 같은 그림이다. 키어는 그림을 볼 때마다 그녀가 사랑했던 시간을 들춰보는 기분이 든다고 한다.

당신이 있는 곳이 곧, 집

키어는 사실 캐나다 벤쿠버에서 태어나 몬트리올과 독일 뮌스터에서 자랐다. 스웨덴 고틀란드섬에서도 살았다. 어릴 때 여기저기 옮겨다녔기 때문인지, 집은 그녀에게 추상적인 개념이다. 자신이 녹아들 수 있는 안정적인 장소에 늘

굶주려 있었다. 하지만 끊임없이 이사 다니는 삶이 결국 그녀의 자아를 형성했다. 키어는 언제나 집의 의미를 헤아려본다. 분명한 것은 특정 도시에 깊은 유대감을 갖고 있지는 않다는 사실이다. 시카고에서도 오래 살았고 댈러스

로 이사온 지도 벌써 12년이 되었지만 어느 도시에도 특별한 애착이 남아 있지는 않다. 지리적으로 그 어디에도 매여 있지 않는 느낌이다. 돌아갈 곳을 갈망하지도 않는다. 그렇기에 '집에 있다'는 느낌을 결정하는 것은 사람이다. 사랑하는 사람과 함께 있는 공간이 곧 집이다.

그레그 역시 집이란 키어가 있는 곳이다. 두 사람이 있는 장소가 집이기 때문에 '현재'의 '두 사람'이 가장 쾌적하게 살 수 있도록 집의 물리적 구조를 분위기 전환이 용이한 모듈식으로 바꾸었다. 때에 따라 영화관이 되기도 하고, 헬스장, 노래방, 혹은 조용한 서재로도 변신 가능하다. 키어는 작은 서재로 변신한 공간에서 재택근무를 한다. 줌을 이용해 드로잉 그룹을 결성했고 매주 만날 수 있도록 도왔다. 꾸준히 연습함으로써 작업에 대한 집중력을 유지할 수 있었다.

"예술은 내 일상이고 내 직업이야. 코로나 기간에도 다행히 스튜디오에서 혼자 일하는 내 작업 과정에 큰 영향은 없었어. 물론 더 고립되었지. 예전만큼 즉흥적으로 살 기회가 없다는 게 힘들게 느껴졌어. 다시 돌아가고 싶다."

그레그가 맞장구를 치며 푸른 바다를 배경으로 사람들을 쳐다보는 귀여운 염소 한 마리를 가리킨다.

"정말 여행이 그리워. 2009년 초에 바베이도스에 갔었어. 거기서 결혼을 결심했는데 우리가 머물던 오두막 주변에 염소들이 와서 어슬렁대며 풀을 뜯었지. 집으로 돌아와서는 내가 찍은 이 사진을 107센티미터, 120센티미터의 큰 나무판에 인화해줄 작가를 찾았고. 짜잔, 그 덕분에 사람들이 우리집에 올 때마다 바베이도스의 염소가 반겨주게 되었어."

예전처럼 여행이 자유롭시 않아 답답하지만 부부에게는 숨통을 틔워주는 자전거가 있어 다행이라고 말한다. 마침 댈러스는 자전거 친화적 도시로 변모중이다.

"자전거 타기 정말 좋은 동네야. 바람도 쐬고 운동도 되고. 예전에는 자전거를 지하창고에 보관했었거든? 얼마나

지하창고에 보관하던 자전거를 벽걸이형 선반으로 옮기면서 삶의
질이 높아졌다. 오른쪽 벽에는 키어와 그레그가 결혼을 결심한
바베이도스 오두막 근처에서 찍은 염소 사진이 걸려 있다.

캐럴 스웬슨로버츠의 「고래」와 그레그의 「바베이도스 염소」가 여행지를 떠올리게 한다. 키어는 작가 캐럴과 스튜디오를 공유한 적이 있다. 캐럴의 고래 작품을 구매했을 때, 그녀는 "어딘지 알겠어?"라고 물었다. 키어는 멕시코나 시애틀이라고 생각했지만 정답은 뉴저지였다.

공군이었던 브랜든 톰슨은 독학 예술가다. 댈러스 외곽의 작은 마을 시더 힐의 거리에서 흔히 볼 수 있는 옷과 머리 스타일, 음악, 속어 등 '그냥 시골스러운 것들을 다 모아' 이를 모티프로 작업한다고 말한다. 그의 작품에서는 힙합 리듬이 느껴진다.

(텐트)

불편했는지 몰라. 끌고 나오고 끌고 들어가고…… 큰일이었지. 그러다가 이렇게 벽걸이형 선반을 온라인에서 구매하고 우리 삶의 질이 상당히 높아졌지."

집 안이 작품들로 둘러싸여 있어 그런지 자전거마저 설치 작품처럼 느껴진다. 자전거 벽을 지나 안쪽으로 들어가면 부부만의 작은 거실이 나오는데 푹신한 소파 위로 텐트가 걸려 있다. 아니, 텐트 그림이 걸려 있다. 키어가 작가 마이크 에릭슨Mike Erickson을 만났을 때, 그는 갤러리 한 층을 스튜디오로 사용하고 있었고, 바로 그 스튜디오에 이 그림에 묘사된 텐트를 치고 실제 그 안에 살고 있었다.

"내가 이 작품을 좋아하는 이유는 영화 프레임 장치를 그림의 프레임으로 쓰고 있기 때문이야. 가장자리를 유심히 보면 프레임이 그려진 게 보일 거야. 그 때문에 마치 영화 필름처럼 보이거든. 영화 속 한 장면처럼 창문을 통해 내부를 들여다보는 느낌이지. 그렇게 들여다본 텐트에는 또 동그란 문이 하나 있어. 자연스럽게 텐트 속을 들여다보게 만드는 또하나의 창이야. 관람자들은 두 개의 창을 통해 텐트가 쳐진 외부 공간과 텐트의 내부 공간을 동시에 목격하게 되는 거야. 이중창을 통과한 관람자의 시선이 어떤 장면을 목도할 수밖에 없도록 연루시키는 아주 스마트한 '순간 이동 장치'라고 생각해."

텐트처럼 스스로 평생 '이동'하며 살아왔던 키어는 이 그림을 볼 때마다 집의 의미와 집이 주는 안정감에 대해, 외부와 내부의 공간에 대해 많은 생각을 하게 된다. 그림에는 등장하지 않지만 거기 살고 있을 사람과 그들의 심리에 대해서도.

예술가들은 이미 고독에 뿌리를 둔 직업을 가진 사람들이다. 고독이야말로 모든 예술가의 변치 않는 '집'이다. 다른 작가의 작품을 집에 두는 건, 그 고독을 바라보고 연민하고 연대하는 것과 같다. 그렇게 키어 부부는 중첩된 고독이라는 집 안에서 살고 있다. 고독 속에 나고 자란 작품들은 키어의 작업에 영감을 주는 스승이자 동료다. 키어는 정작 자신의 작품에 대해서는 말을 아끼는 편이다. 초록 잎들을 통과한 햇빛이

195

눈부시게 쏟아져 들어오는 창문 옆에 키어의 작품 「헤링본Herringbone」이 걸려 있다. 속도감이 느껴지는 빠른 붓놀림으로 그려낸 것은 부엌에서 포즈를 취하고 있는 슈퍼모델이다.

"나는 프랑스 로코코양식의 영향을 많이 받았어. 유희적이고 쾌락적이면서 화려한 장식이 특징인 로코코의 테마는 '멜랑콜리와 코미디'인데, 아주 현대적인 주제라고 생각해. 시대의 대유행을 주도했던 로코코처럼 나 역시 현대의 유행을 빠른 속도로 간파할 수 있는 패션 잡지나 인테리어 잡지, 영화 장면에서 아이디어를 많이 얻어. 이 작품은 슈퍼모델 신디 크로포드가 하이힐에 이브닝 드레스를 입고, 그것도 대리석 아일랜드 위에 올라가 포즈를 취하고 있는 광고에서 착안했어. 주방 상판 마감재를 홍보하는 광고였는데, 처음 든 생각은 '아니 이 여인이 부엌의 용도를 알기는 할까?'였어. 부엌이라는 장소와는 전혀 상관없는 전형적인 모델 포즈가 우스꽝스럽게 느껴졌거든. 코미디 같았어."

키어의 설명을 듣고 다시 그림을 바라본다. 늘씬한 모델, 값비싼 대리석 마감재…… 그러나 부엌. 순간적으로 관람객을 유혹하지만 이내 완전한 몰입을 방해하고 오히려 관람객을 뒷걸음치게 만든다. 한 겹의 베일처럼 얇고 투명한 물감은 사각형의 캔버스가 아니라 불규칙하게 자른 알루미늄판 위에 그려 얻은 효과다. 잘린 면이 날카롭다.

"알루미늄판을 톱이나 전용 가위로 직접 잘라서 그 위에 그림을 그리고 있어. 이게 다 프리다 칼로 덕분이야. 재빠른 속도의 내 붓질이 캔버스 천의 거친 조직과 질감이랑 영 맞지 않아서 고민이 많았었어. 그런데 어느 날 칼로가 봉헌 그림ex voto*의 엄청난 수집가였다는 사실을 알게 되었는데, 대부분 값싼 양철판 위에 그려진 그림들이었어. 이거다 싶었지! 매끈하면서 단단한 표면 위에 속도감 있게 미끄러지는 붓! 게다가 작업하는 도중에 언제라도 즉석에서 철판을 잘라서 그림판을 만들 수 있고, 다시 그릴 수 있으니 아이디어가 달아날

• 라틴어로 서약을 의미한다. 기독교의 성인이나 종교적 기적에 대한 감사를 묘사한 그림이다.

키어의 「헤링본」이라는 제목의 작품이다. 모델 신디 크로포드가 대리석 싱크대 위에 올라가 찍은 광고에서 영감을 받아 그렸다.

키어는 알루미늄을 톱으로 잘라 작업한다.

연주장이자 녹음실 및 편집실로 멀티 기능을 갖춘 작업실에서 기타 연주를 하고 있는 그레그. 그는 코로나 기간 동안 거의 대부분의 시간을 이 홈스튜디오에서 보냈다. 비디오 제작 및 편집 등 일하는 틈틈이 피아노와 기타를 연주하며 견뎠다.

틈이 없더라고."

손으로 직접 자를 때 재료가 주는 저항의 에너지를 느끼며 완성해나가는 키어의 작품은 회화이자 조각, 나아가 설치의 영역까지 아우른다. 전통적인 구성과 재료, 형식을 거부하는 키어의 작품은 크기도 아주 작다.

"작은 사이즈로 작업을 하게 된 것은 캐나다 풍경화로 유명한 세븐그룹Group of Seven* 그리고 프랑스 나비파의 영향이야. 대체로 이들의 커다란 유화만 보다가 어느 날 이들이 남긴 작은 스케치들을 보게 됐는데, 오 마이 갓! 큰 크기의 '심각한' 작품을 그리기 전에 그들이 풍경을 보면서 받은 인상을 곧바로 담은 손바닥만한 스케치들은 나중에 완성된 큰 그림에서는 볼 수 없는 엄청난 임팩트가 있었어. 내가 너무나 존경하고 언젠가 소장하고픈 작가인 프랭크 아우어바흐가 왜 그렇게 이미 그린 그림을 강박적으로 지우고 다시 그리기를 반복하

• 1920년부터 1933년까지 캐나다의 풍경 화가들로 이루어진 그룹.

는지 이해가 되더라니까. 제빨리 포착한 첫 순간의 강렬함을 캔버스에 담아두고 싶기 때문이야. 크게 그리다보면 필연적으로 시간이 흐르고 그러는 사이 사라지는 부분들이 생기거든. 내가 작은 크기를 선호하는 이유는 한 가지 더 있어. 등장하는 인물의 이야기를 다 들려주지 않아도 된다고 여기기 때문이야. 아주 일부만 이야기하면 되거든. 삶의 단 한 순간만 드러내는 거야."

그래서 관능적이고도 세련된 이 작품은 강렬하지만 비밀스럽다. 가볍고 느슨한 붓질, 감각적인 채색 때문에 작품에 편하게 접근할 수 있지만 작품은 관람자의 틀에 박힌 해석을 강한 표면으로 반사한다. 친절하게 유혹했다 갑자기 입을 닫아버리는 연인 같다. 갑작스러운 밀당에 관람자들은 곰곰이 생각에 잠긴다. 보는 대로 보던 방식을 잠시 내려놓게 된다.

"우리 눈에 익숙한 그림이라는 건 시선의 권력자였던 화가들에 의해 만들어진 작품일지도 몰라. 그런 의미에서 난 키어의 예술을 진심으로 사랑해. 주제,

KEER TANCHAK & GREG SUNMARK

12.26 갤러리 〈A stranger every time〉 전시 광경.

재료, 형식 어느 것 하나 배운 대로 따르지 않거든. 처음엔 그저 귀엽고 예쁜 그림 같지만 볼수록 낯선 느낌을 받는다고들 해. 키어뿐만 아니라 예술가들은 나름의 깊은 고민 끝에 창작된 자기 작품과 오래 함께 있는 것을 힘들어해. 그래서 나는 집 안에 키어의 작품을 둘 때면 항상 그녀의 의견을 전적으로 따라."

노끈을 엮어 만든 의자와 작품 속 헤링본 무늬 바닥의 색상과 질감이 잘 어울린다. 무심히 놓인 듯한 의자 하나도 알고 보면 섬세한 배치의 결과다. 아직도 소개할 작품이 많다며 걸음을 옮기면서도 앞으로 집에 소장하고 싶은 작품들을 열심히 읊는다. 키어는 자신과 공동으로 전시를 했던 제닛 워너, 꿈이 이뤄진다면 하워드 호지킨과 프랭크 아우어바흐의 작품을, 그레그는 캐나다 작가 완다 쿱 그리고 마저리 노먼 슈워츠의 작품을 곁에 두고 싶단다.

극성스러운 코로나가 다소 꺾일 무렵 그렇게 애타게 가고 싶어했던 콘서트와 즉흥 여행을 다녀왔느냐고 부부에게 안부를 물었다. 그레그는 콘서트에 가지는 못했지만 콘서트를 열었다고 전해왔다(사실 그레그는 예전에 앨범까지 낸 뮤지션이다). 집에 있는 홈스튜디오에서 관객 없는 1인 기타 연주를 했는데, 이번에 자신이 기타에 소질이 없다는 걸 깨달았다고!

한편 키어는 즉흥 여행을 꿈꿨지만 개인전에 매달리느라 꿈쩍도 못했다고 한다. 하지만 오프닝을 끝내고 나니 세계 일주를 오랫동안 다녀온 기분이란다. 키어가 보내준 사진을 보고 이전의 작품과 확연히 달라진 모습에 깜짝 놀랐다. 손바닥만 했던 인물들이 갤러리 천장에 닿을 만큼 거인이 되어 있었다. 그녀의 작품들도 평생을 유목민으로 살아온 키어처럼 고정된 스타일에 영구 거주자가 되기를 거부하고 있었다. 예술가는 집을 짓고 부수고 다시 짓고 또 다시 허문다. 같은 집에 결코 안주하지 않는다. 전시회 제목처럼 스스로를 언제나 '이방인'으로 남겨둔다. 그것이 예술가들의 변치 않는 유일한 삶의 방식인 것이다.

MARC HUNGERBÜHLER

큐레이터이자 작가인 마르크
홍거뷜러는 예술가들을
지원하는 든든한 지원군이자
독특하고 확고한 신념으로
컬렉팅을 일구는 '문제적
컬렉터'이기도 하다. 한국인
어머니와 스위스인 아버지
아래서 자라 동서양의 관점을
융합하고 유연하게 활용하며
작업과 컬렉팅을 이어가고 있는
마르크의 집을 찾았다.

스위스에 대해 아는 건 수도가 취리히 그리고 '세계의 지붕' 융프라우가 있다는 게 전부였던 내가 스위스 북동부 장크트갈렌St. Gallen에 가게 된 것은 한 권의 책 때문이었다. 대학 시절 독일어 어학연수를 위해 스위스로 떠날 계획을 하고 학과 교수님께 말씀을 드리자, 교수님은 내게 양손이 아니라 양팔로 안아야 할 만큼 커다란 책을 누군가에게 꼭 전해달라는 부탁을 해왔다. 책은 조선시대 회화, 금속공예, 도자기 등 대표적인 작품들의 큼직한 도판과 상세한 설명이 영문으로 수록된 것이었다. 심상치 않은 책의 품새와 교수님의 진지한 표정 때문에 나는 결국 일정을 조정해 예정에 없던 취리히발 장크트갈렌행 열차에 몸을 실었다. 취리히에서 1시간 10분 남짓 걸려 도착한 역에는 강한 이북 사투리의 전영숙씨와 남편 막스 홍거빌러 씨가 마중나와 있었다.

기차역에서 나를 맞은 부부는 집으로 가는 길에 구舊시가지를 먼저 둘러보자고 했다. 부부의 안내를 받으며 찾은 구시가지는 어찌나 보존이 잘 되어 있는지 9세기 중세 도시로 걸어들어가는 것만 같았다. 군데군데 남아 있는 아름다운 프레스코 벽화는 물론 111개나 되는 퇴창은 화려함과 정교함의 극치였다. 엄청난 부를 쌓은 귀족이나 상인들은 창을 바깥으로 돌출시키고 사람, 동식물, 전설 속 괴수 등을 조각해 장식함으로써 자신들의 부를 과시했다. 때문에 퇴창의 규모와 조각 솜씨로 부의 정도를 가늠할 수 있었는데, 당시 제일가는 부호의 퇴창이 아주 흥미로웠다. 섬유무역상이었던 그는 무역을 했던 유럽, 아시아, 아프리카, 아메리카대륙을 창에 자랑스럽게 새겨넣었다. 창에 새겨진 문양을 보고 있노라니 세계를 누비는 거상으로서의 자부심과 장크트갈렌의 황금기를 동시에 느낄 수 있었다. 유럽 최고의 섬유산업 중심지이기도 했던 이곳은 19세기에 최초의 자수기계가 발명된 후 전 세계 자수 생산의 절반을 차지할 정도로 레이스와 자수의 명산지로 자리잡았다. 지금도 장크트갈렌 자수는 파리의 오트 쿠튀르 디자이너들에게 가장 인기 있는 품목이다.

전영숙, 막스 부부의 안내로 들른 직물박물관은 입장권부터 남달랐다. 종이가 아닌 헝겊으로 만든 입장권을 받아 1878년에 설립된 박물관 안으로 들어서자 섬유산업의 역사가 한눈에 들어왔다. 또한 자동차의 차체와 실내에 쓰이는 탄소합성섬유, 우주선용 안전벨트에 사용되는 초경량 자일론Zylon, 인공장기에 사용되는 나노섬유 등 천연직물에서 최첨단 신소재 직물 개발에 이르기까지 기상천외한 소재와 디자인의 작품들이 전시되어 있었는데, 이날의 관람으

로 옷과 인테리어 소재로만 생각했던 직물의 개념이 크게 확장되었다.

그런 섬유의 도시 장크트갈렌에 한국산 유도복 2만 6000벌을 수입한 사람이 바로 막스였다. 그는 1963년부터 한국 상품을 직거래한 최초의 스위스 수입상이었다. 제일 먼저 수입한 품목이 유도복이라니 흥미로운데, 알고 보니 막스는 유도 4단의 유단자였고, 그의 스승은 다름아닌 항일운동단체 맹호단의 단원이었던 독립투사 이한호 지사*였다. 만주, 상해 망명정부, 시베리아, 그리고 독일을 거쳐 스위스 취리히, 장크트갈렌에 정착하기까지 이 지사의 피어린 이야기는 한국 사람들조차 잘 모르는 천일야화라며 막스는 안타까워했다. 마치 무용하듯 가볍고도 완벽했던 이한호 지사의 유도 기술은 그전에도 그후에도 본 적이 없다고 했다. 부드러움이 강한 것을 제압한다는 유능제강柔能制剛, 상대를 존중하고 배려하는 마음으로 경기를 시작하고 끝내는 예시예종禮始禮終을 몸소 보여주었던 이한호 지사를 두고 막스는 동양의 지혜를 함께 가져왔노라 회상했다. 이한호 지사가 한국 유도를 스위스에 처음 소개한 이후 스위스에는 80여 개의 유도클럽이 생겼고 장크트갈렌에서 눈을 감을 때까지 어느 외교사절보다 한국을 알리는 데 크게 기여했다. 장크트갈렌 유도클럽회장이었던 막스가 1966년 주관했던 이 지사의 추모식에는 한국산 유도복을 입고 한국인이 가르친 스위스 제자들이 유도 시범을 보였고 700여 명이 넘는 시민들이 참여해 이 지사를 애도했다고 한다.

이 지사의 절친이었던 전규홍**씨의 딸이 바로 부인 전영숙씨. 상상도 못했던 역사의 한 자락을 스위스의 낯선 도시에서 듣게 될 줄이야. 구시가지를 지나가는 거의 모든 사람과 반갑게 인사를 나누는 부부의 모습에서 그들의 친화력 넘치는 성격이 엿보였다. 이 도시에는 부부를 모르는 사람이 없는 듯했다. 마지막으로 747년에 건립되어 '세상에서 가장 아름다운 도서관'이라 불리는 세계 유네스코 문화유산인 장크트갈렌 수도원 부속 도서관에서 넋을 잃었다가 정신을 수습하고 떨어지지 않는 발걸음을 겨우 옮겼다.

• 이한호(1895~1960). 그의 유해는 2022년 62년 만에 국내로 봉환되어 국립대전현충원에 안장되었다. 1955~56년 주독일 총영사를 역임했던 시기를 제외하고는 스위스를 비롯한 유럽에 유도를 전파하는 데 전념했다.

•• 전규홍 박사는 대한민국 초대 국회사무총장과 주서독 대사를 역임했다.

구시가지를 나와 오르막길을 걸어 도착한 막스 부부의 집 외관은 수수했다. 하지만 집 안으로 들어서자 완전히 딴 세상이 펼쳐졌다. 반가사유상을 비롯한 금동 불상, 고려 철종, 시대 미상 왕관, 신윤복과 김홍도의 그림 등 교과서에서나 보던 국보급 작품들이 즐비해 박물관을 방불케 했다. 유도를 인연으로 한국과 무역을 시작하면서 부부는 한국전쟁 종전 후 제대로 보존되지 못한 한국의 고미술품을 정성들여 모아왔던 것이다. 하지만 한국 고미술에 대한 제대로 된 조명이 턱없이 부족한 시절이었다. 소장한 작품들의 정보를 얻을 수 없어 답답해하던 차에 관련 서적이 나오기만 하면 세계 어디서든 우편과 인편으로 부탁해 받아봤다. 내가 교수님의 부탁으로 책 배달을 가게 된 이유가 그제야 풀렸다.

나는 마침 뉴욕으로 유학을 떠나 비어 있던 아들 마르크의 방에 며칠 머물면서 한국 고미술로만 된 박물관을 짓고 싶다는 부부의 꿈 이야기를 들었다. 특히 방대한 고서화 컬렉션은 감정이 시급했다. 한국에 돌아온 나는 여러 전

문가들을 찾아 감정을 의뢰했다. 하지만 기대와 달리 감정 결과는 거의 모든 고서화가 위작이었다. 이 사실을 어떻게 알려야 할지 난감했다. 하지만 부부의 답장은 오히려 나를 위로해주었다. "지은, 설사 지금 소장하고 있는 작품들이 신윤복이나 김홍도의 작품이 아닐지라도 대가들의 작품을 모사한 것이니, 어쨌든 그 안에 그들의 정신과 숨결이 남아 있다고 믿고 있어. 평생 그 작품들 덕분에 행복했고 그래서 여한이 없어. 위작 박물관을 세울까도 생각중이야"라고 농담까지 덧붙였다. 진정한 컬렉터의 모습을 깨닫게 해준 놀라운 경험이었다.

바로 다음해 막스는 아들 마르크와 함께 서울 우리집을 방문했다. 모시고 살던 할머니께 처음 인사드릴 때는 부자가 무릎을 꿇었고 특별한 것 없는 집밥을 차릴 때에도 식탁보다는 자개 밥상에 앉아 먹기를 좋아했다. 나는 위작의 충격에서 헤매고 있었지만 정작 막스 가족은 여전히 한국의 문화를 사랑했고 서울을 방문할 때마다 고미술과

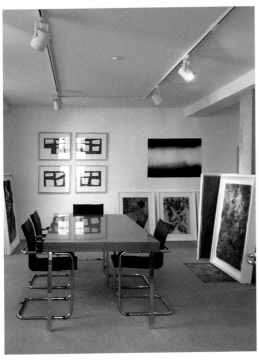

장크트갈렌에 처음 갔을 때 묵었던 마르크의 방은 최근 작업실과 쇼룸으로 변신했다.

현대미술 모두를 골고루 둘러보았다. 세월에 따라 진품 리스트도 길어졌으리라. 그사이 할머니와 아버지, 막스는 세상을 떠났지만 독립예술가 조직 '디:아티스트:네트워크the:artist:network'를 창립하고 작가이자 큐레이터로 활동중인 아들 마르크와는 장크트갈렌, 서울, 베이징, 뉴욕에서 '전시'와 '작품'을 매개로 다시 만났다. 모두 한 권의 책에서 시작된 인연이었다.

친구야, 문 좀 열어줘

마르크에게 긴 메일을 쓴 것은 영화 「지니어스」를 본 직후였다. 영화는 천재 작가와 천재 편집자의 이야기다. 모든 출판사에서 거절만 당해 누구라도 물어뜯을 태세인 무명 작가는 주 드로가, 과묵하고 숨막힐 정도로 완벽을 추구하는 최고의 편집자는 콜린 퍼스가 연기했다. 명배우들의 명연기와 영화 속 두 천재가 뱉어내는 명대사는 명화를 만들기에 손색이 없었다. 가장 인상에 남는 장면은 '이야기'에 미쳐 있는 두 사람이 소설의 기원에 대해 추측하는 대목이다. '늑대들이 사납게 울부짖는 한밤중, 허기와 추위에 떨던 원시인들은 작은 모닥불을 피워놓고 눈앞에 놓인 공포를 잠시 잊기 위해 이야기를 시작했을 것이다. 깊어지는 밤, 한 사람씩 돌아가면서 하던 이야기에 다시 이야기가 보태지면서 그렇게 서사는 시작됐을 것'이다. 가장 설득력 있는 소설의 기원이 아니던가. 그 어둠 속에서도 사람들은 이야기를 짓고, 동굴벽화를 그렸으며 손바닥을 찍어 자신의 흔적을 남겼다.

영화 「지니어스」를 본 것은 팬데믹의 공포가 세계를 엄습했을 때다. 당시에는 바이러스의 발생지도 원인도 몰라 걷잡을 수 없는 불안에 사로잡혔다. 감염자들의 동선이 실시간으로 공개됐고 바이러스를 옮긴다는 비난이 쏟아졌다. 손가락질 받는 것이 두려워 '먼저' 걸리지만 않기를 바랐다가 확진자가 늘어나면서부터는 차라리 '빨리' 걸리는 게 낫겠다고들 했다. 무리 속에 속하지 않는

마르크가 주로 머물고 있는 뉴욕 브루클린의 집. 지하에는 판화 공방이, 1층에는 사무실, 2층에는 주방과 다이닝 룸, 거실이 있고, 3층에는 침실과 드로잉 스튜디오가 있다.

것이 코로나만큼 공포스러웠던 때다.

우리는 때로 비난받지 않기 위해 먼저 남을 비난하곤 한다. 타인에 대한 증오로 자신의 공포를 잠시 잊는다. 문득 궁금해졌다. 꼼짝없이 갇힌 채 현대판 모닥불인 넷플릭스에 의지하며 현대판 들짐승인 코로나 공포와 싸우고 있는 우리는 지금 어떤 '이야기'가 필요한 걸까? 마르크에게 제일 먼저 메일을 썼고, 바로 답장을 받았다. "각자의 동굴에 걸린 작품들을 우선 찍자. 그리고 우리가 사랑한 작품들이 던졌던 질문과 우리에게 주었던 위안을 공유하자." 나의 말에 그도 동의했다. 예술은 사회불안을 반영하면서도 시대를 헤쳐나갈 수 있는 힘을 주기 때문이라고 믿었기 때문이다. 그것이 우리가 서로의 안부를 묻는 방식이었다. 그렇게 마르크를 필두로 21명의 친구들이 자신의 집을 열어주었다.

문제적 작가, 알프레도 마르티네스

마르크가 자신의 소장품 중 가장 좋아하고 앞으로도 컬렉팅을 계속해나가고 싶은 작품으로 꼽는 것은 모두 알프레도 마르티네스Alfredo Martinez의 작품이다. 드라마틱한 인생으로 보자면 마르티네스는 평생 도망자로 숨어 지냈던 카라바조에 버금간다. 그는 1988년 바스키아 사망 후 작품값이 치솟을 무렵인 2000년대 초반부터 5년 동안 바스키아의 작품을 전문적으로 위조해서 유통시킨 장본인이다. 작품을 똑같이 위조한 건 물론이고 진품 소장자에게 보증서를 빌려서 '가짜 보증서'를 만든 다음 원래 소장자에게 가짜 보증서를 돌려주는 수법으로 작품을 유통시켰다. 큰 돈을 벌어들였지만 훗날 FBI에 붙잡혀 21개월 복역했다. 감옥에서는 그림 그릴 도구를 달라며 55일 동안 단식투쟁을 벌이기도 했다. 출소한 뒤에는 일명 바스키아 작품 따라 하기 클래스인 '웜업스Warm-Ups'를 운영하며 바스키아의 그림이 얼마나 따라 그리기 쉬운지 위조 과정을 낱낱이 공개했다.

얼마 전 이 악동은 재미있는 그룹전

을 기획하기도 했다. 넷플릭스에 공개된 「애나 만들기Inventing Anna」의 실제 인물인 애나 소로킨이 감옥에서 그린 작품들을 섭외한 것이다. 독일 상속녀로 자기 신분을 속이고 손쉽게 뉴욕 상류층을 유혹해 감쪽같이 사기를 친 사기범인 애나가 그린 그림은 소녀풍의 다소 아미추어적이지만 날카로운 사회풍자가 있다는 게 마르티네스의 평가다. 자신의 인생을 위조해 진짜 인생들을 보기 좋게 속인 애나 소로킨의 가짜 인생과 그녀의 그림이 '유명세'가 곧 '선善'이 되어버린 시대의 민낯을 보여준다고 생각한 것일까.

위조와 투옥의 예술가, 모마에 입성하다

10대 시절 마르티네스는 이미 귀족 예술가 반열에 오른 키스 해링과 바스키아를 거리에서 갤러리에서 자주 마주쳤다. 어느 날 그는 우연히 깨져서 작품 가치가 없는 해링의 마스크 조각을 손에 넣게 되는데, 비록 팔 수 없는 물건이었지만 오리지널을 소장했다는 기쁨에 가슴이 벅찼다. 이후 해링의 작업실 근처에서 배출되는 쓰레기더미를 뒤져야겠다는 데 생각이 미친 마르티네스는 해링이 쓰다 버린 재료를 모아, 자신이 소장하고 있는 깨진 작품과 똑같은 마스크를 만들었다. 그렇게 만든 위작을 딜러에게 보여주었을 때 진짜와 가짜를 구분 못하는 모습을 본 마르티네스는 인기 작가만을 원하는 컬렉터들의 욕망을 읽었고 이를 활용해 위작을 만들어 팔기 시작했다. 결국 딜러나 컬렉터들에게 중요한 것은 작품의 완성도보다 누가 만들었는지, 제작자의 '이름'이었던 것이다. 해링의 작품을 위조하던 그의 다음 목표는 생전에도 사후에도 이름값이 높았던 바스키아였다. 그라피티 아티스트로서 바스키아는 존경했지만, 마르티네스에게 바스키아는 자신의 가장 친한 친구의 여자친구를 빼앗은 장본인이었고, 그로 인해 친구는 절망과 우울에 빠져 폐인이 되고 말았다. 더군다나 바스키아의 사랑은 아주 짧았다. 감수성 예민했던 10대의 마르티네스에게 복잡하

마르티네스의 그림 앞에서 마르크의 아내 알렉산드라가 포즈를 취하고 있다.

2007년에 열린 798 베이징 비엔날레 전시 광경. 마르티네스의 「총」이 공간과 어우러져 독특한 분위기를 자아내고 있다.

게 얽힌 치정 관계는 잊히지 않는 기억으로 남았다. 이런 사적인 감정적 배경이 있는데다 어떻게 특정 예술이 과대 포장되어 값이 부풀려지는지, 또한 '요절'이라는 타이틀이 사후에 어떻게 작동하는지 예술 생태계를 간파한 마르티네스는 바스키아의 위작을 만들기 시작했고, 판매를 지속하다가 FBI에 덜미를 잡히게 된다. 출소 후 그는 대놓고 '가짜 바스키아'라는 제목을 붙인 드로잉 시리즈와 '총'과 '로봇' 시리즈를 발표했다.

위작자의 말로는 비슷하다. 르누아르, 피카소, 마티스, 모딜리아니까지 여러 대가의 작품을 위조해 유통시킨 전설적인 위작자 엘미르 드 호리를 비롯해 대부분의 위작자들은 유명 작가를 따라 그렸을 때는 엄청난 각광을 받지만 정작 자신의 작품을 내놓았을 때는 철저히 외면당하는 쓰라림을 겪는다.

위조의 늪에서 빠져나오지 못하는 이유이기도 하다. 가짜여도 원작자의 명성을 사람들은 더 좋아했던 것이다. 그렇다면 마르티네스의 경우는 어떨까. 자신의 관객은 200년 뒤에나 태어날 거라고 말해왔지만 마르티네스의 서명이 들어간 진짜 그의 작품들은 위조와 투옥이라는 '스토리'의 날개를 달고 많은 컬렉터들을 불러모았다. 우리에게 잘 알려진 디자이너 카스텔바작도 그의 '로봇' 작품을 소장중이고 영화 피아니스트의 주연배우이자 작가인 에이드리언 브로디도 그와 작업을 같이할 정도로 그를 인정한다. 마지막으로 뉴욕 모마에도 그의 권총 한 자루(「감옥 드로잉Prison Drawing (Gun) MDC4JF53814054 G18W5」)가 소장되어 있다. 하지만 그의 작품을 가장 많이 컬렉텡한 사람은 단연 마르크일 것이다.

예술계 지니어스, 마르크와 마르티네스

"마르티네스는 항상 빈털터리였어. 돈이 생기면 자기보다 처지가 안된 사람들을 위해 다 써버렸거든. 돈이 떨어질 때마다 우리집 문을 두드렸고 그때마다 그의 비범한 작품들이 우리집에 들어오게 됐어. 서로의 작품을 중심으로

전시를 기획해왔고 우리 둘 다 '잘 알려지지 않은 작가들'의 전시회를 여는 것에 관심이 많았지. 손님이 별로 없는 동네 가게나 작가 스튜디오처럼 갤러리가 아닌 대안공간을 전시 장소로 물색하곤 했어. 전설적인 싱어송라이터 데이비드 보위와 작가 줄리언 슈나벨 같은 유명인뿐 아니라 뉴욕의 모든 작가, 비평가 중 그를 모르는 사람이 없어. 그의 급진적인 예술 제작 방식과 예측 불가능한 성격은 감탄과 비난을 동시에 불러일으키지만 말이야. 갤러리스트나 딜러들은 그를 많이 힘들어해. '시장'이 제일 두려워하는 게 '예측 불허'니까. 게다가 가짜로 시장을 교란한 전적도 있고. 마르티네스는 오랫동안 기존의 질서를 무너뜨리는 '불법적'인 요소, 즉 불법무기로서의 특징이 예술을 더 흥미롭게 만든다고 생각했어. 따라서 '가짜 바스키아'는 개념적 작업으로 해석될 수도 있을 것 같아. 나는 그를 언제나 위험한 드라마를 동반하는 예술 그 자체라고 생각해."

가짜는 시장을 교란시키고 한 시대의 역사와 현실을 왜곡시킨다는 비난을 면하기 힘들다. 하지만 작품을 향한 시장의 관심과 욕망의 방증이라는 점도 인정할 수밖에 없다. 마르티네스는 자신의 작품이 최고를 원하는 현대적 욕망의 진짜 모습을 담고 있는 가짜이고, 그러한 진실 때문에 사람들을 불편하게 만드는 것이 바로 자신이 예술가로서 해야 할 일이라고 생각한다. 마르크는 마르티네스의 과격한 작품세계와 다루기 힘든 성격을 진심으로 이해한다. 그가 미쳐 있을 때나 정상일 때나 의리 있게 곁에 남아 있다. 영화「지니어스」의 편집자 퍼킨스 같다.

마르크는 미친 예술을 사랑하지만 전시를 기획할 때는 냉정함을 잃지 않는 완벽주의 큐레이터다. 내가 직접 본 2007년 798 베이징 비엔날레에서도 25개국 85개 예술가 팀은 물론이고 정부 및 민간재단, 후원기업에 이르기까지 수많은 참여 주체들이 그의 탁월한 논리력과 조율 능력 덕분에 첫 회임에도 불구하고 예상 밖에 조화롭고 협력적인 축제를 만들어냈다. 이후 40개 이상의 국제 전시를 조직하고 큐레이팅한 이력이 큐레이터로서의 그의 성과를 뒷받침한다.

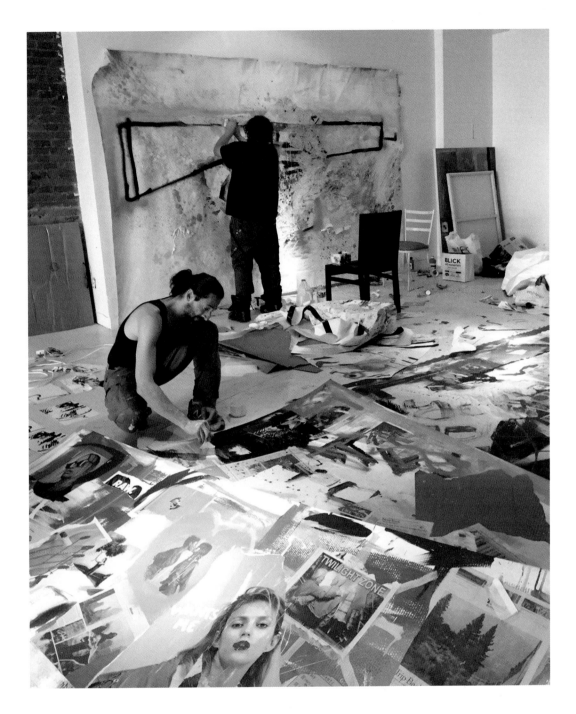

뒷모습이 본인이니 헷갈리지 말라고 농담하곤 했던 마르티네스와 함께 작업중인 배우 에이드리언 브로디. 저작권 문제로 이 사진을
찍은 실비아 플래치Sylvia Plachy와 여러 루트를 통해 어렵사리 연락이 닿았다. 헝가리 출신의 사진작가인 그녀는 사진집으로 1990년,
2004년에 각각 인피니티 어워드, 골든 라이트 상을 수상했고, 모마 등 유수의 미술관에 작품이 소장되어 있다. 항상 카메라를
들고 다닌다는 실비아는 메일에서 "도시의 다양한 거주자들을 주로 찍고, 아들의 초상도 자주 찍는다"라고 말해서 아들이 누굴까
궁금했는데, 영화 「피아니스트」로 아카데미 남우주연상을 수상한 바로 그 에이드리언 브로디였다. 엄마가 아들과 친구가 작업하는
모습을 직접 찍었다는 사실을 뒤늦게 알게 된 것이다. 또 한 가지 인정받는 작가로서도 활발히 활동하고 있는 브로디가 첫 개인전을
연 곳은 다름 아닌 린다의 아버지가 운영하는 갤러리 데이비드 벤리몬 파인 아트David Benrimon Fine Art 였다. 세상 참 좁다.
「에이드리언 브로디와 알프레도 마르티네스Adrien Brody and Alfredo Martinez」 2016 ©Sylvia Plachy

생전 마지막 작품이 되고 만 '로봇' 드로잉. 마르티네스에게 왜 총과 로봇을 그리느냐고 물었더니 "아직 철이 덜 들어서"라는 재치 있는 답이 돌아왔다. 이 대화가 마지막이 될 줄은…… 며칠 후 2023년 8월 21일, 그가 숨을 거두었다는 소식을 마르크가 전해왔다. Rest in peace. My dear Alfredo.

레인 드로잉

마르크는 뉴욕 브루클린의 20세기 초에 지어진 건물에서 주로 지내고 있다. 지하는 판화 공방이 있고, 1층에는 컴퓨터와 프린터 등이 있는 사무실이, 2층에는 주방, 다이닝 룸, 거실, 서재가, 3층에는 침실과 드로잉 스튜디오가 있다. 집 안 곳곳에 마르크의 대표작인 '레인 드로잉Rain Drwaings' 시리즈기 걸려 있다. 마르크는 특정 장소를 선택하고 종이 위에 안료를 얹은 뒤 비가 내리기를 기다리는 방식으로 작업을 하는데, 여기까지는 마르그의 선택이다. 이후 비가 내리고 바람이 불면 안료는 마치 비가 땅에 스며들 듯 종이에 번지고 흐르며 자취를 남기는데 이 과정은 전적으로 날씨가 관장한다. 다시 안료가 추가되고 그다음 비는 이전에 내린 비가 만든 자취를 변형시키고 새로운 풍경을 그린다. 종이는 그것이 놓였던 땅의 일부가 되고 날씨의 기록이 된다. 지형도이자 기상도인 「레인 드로잉」의 진정한 작가는 누구일까(물론 나는 자연을 끌어들이기로 결정한 주체, 작품의 시작과 완성을 결정하는 마르그에게 한 표를 던진다), 생각하며 작품을 자세히 들여다본다. 표면에는 물이 흐르고 협곡이 갈라지고 폭풍우가 몰아친다. 안료와 비, 시간이 켜켜이 쌓이면서 만들어진 지층이 투명하게 들여다보인다. 「레인 드로잉」은 작품이 태어난 시공간을 그림이 걸리는 새로운 공간으로 이식시킨다.

젊은 예술가들의 베이스캠프, 핀카

거실에 걸린 푸른색 「레인 드로잉」은 스페인에서 제작됐다. 대학을 막 졸업한 해에 마르크는 지중해 연안 알리칸테 칼페에 다 쓰러져가는 핀카finka를 발견하고 수리를 시작했다. 핀카는 스페인어로 보통 과수원이 딸린 '농가'를 의미하는데 마르크가 리모델링을 결심한 핀카는 아몬드 수확 창고였다. 아몬드 수

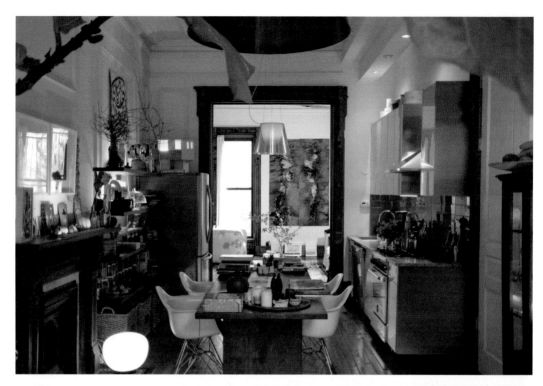

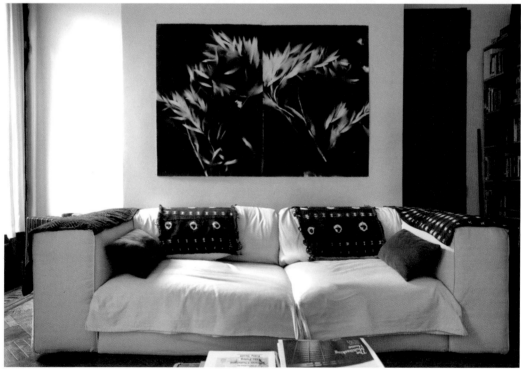

소파 뒤로 보이는 마르크의 또다른 작품 「무제」는 얼핏 '레인 드로잉' 시리즈의 하나로 보이지만, 종이에 잉크로 작업한 것이다.

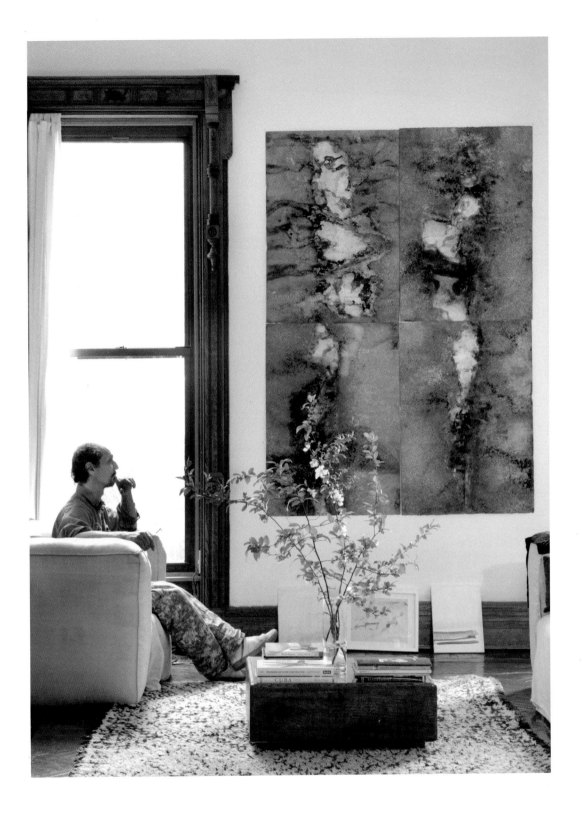

「레인 드로잉」앞에 앉은 마르크. 그는 40개 이상의 국제 전시를 조직하고 큐레이팅한 이력을 가진 큐레이터이기도 하고, 직접 작품을 하는 작가이기도 하다.

컬러를 이용한 레인 드로잉, 「라스 아델파스」가 화사한 꽃을 연상시킨다.

확 철이 되면 일꾼들과 인근에 사는 동물들이 함께 머물다 가는 소박한 장소로, 원래는 단층 구조였다. 하지만 마르크는 핀카를 복층으로 개조하고 싶었고 궁리하기 시작했다. 처음에는 계단을 설치할 위치가 마땅치 않았고 농가에 어울리는 새 계단을 만들기도 녹록지 않았다. 건축적으로 상당히 도전적인 이 과제를 해결한 것은 '행운' 덕이었다. 우연히 언덕 위 골동품가게 주인의 헛간에서 독특한 나무 계단을 발견한 것이다. 정확히 5미터의 높이를 센티미터 단위로 재서 한 치의 오차도 없이 계단을 설치하는 데 몇 주가 걸렸다. 이후 해마다 추가 공사를 조금씩 하면서 오늘날의 핀카가 완성됐다. 유학 시절 생계를 위해 건축 현장에서 일했던 경험이 큰 도움이 됐다. 이곳은 자금이 넉넉지 않은 젊은 예술가들이 머물 수 있는 피난처이자 유럽 전시를 기획하고 생산하는 예술 기지로 발전하게 되었다. 특히 마르크네 가족이 가장 힘들었던 시절, 바로 이곳에서 딸 노엘과 아들 세바스치앙을 키웠다. 성인이 되어서도 아이들은 시골집을 즐겨 찾는다.

극도로 수줍은 성격의 아들 세바스치앙은 뉴욕 주립패션공과대학(FIT) 재학중에 근처 모델 에이전시의 스카우트 제안을 받고 많이 망설였다. 하지만 심신이 편안한 장소를 떠나 낯선 장소에서 내가 아닌 다른 사람이 되어보기로 결심한다. 그것이 예술가의 기본 태도라고 배웠기 때문이다. 아직도 가끔은 자신이 왜 여기 촬영현장에 있는지 자문하기도 하지만 벌써 여러 패션 브랜드와 함께 일했다. 패션 잡지 『에스콰이어』에는 아버지 마르크와 함께 실리기도 했고 미드타운 빌보드에 어마하게 큰 이미지로 등장하기도 했으니 수줍은 예술가의 '모델 도전기'는 성공한 듯하다. 지금은 전공을 살려 디자인과 브랜딩 스타트업을 시작했다. 팬데믹으로 투자 기회를 잃는 시련도 맞았지만 일하는 스타일이 입소문을 타면서 다양한 프로젝트를 제안받고 있다. 목도 못 가누던 갓난아기 세바스치앙이 이렇게 훌쩍 커 청년이 되었다니 믿어지지 않는다.

그가 졸업논문의 일환으로 제출한 작품이 벽에 걸려 있다. 바로 「핀카 계단」이다. 빙글빙글 오르내리던 계단은 어

가난한 예술가들에게 창작 기지가 되어주고 있는 스페인 지중해 연안의 핀카. 마르크의 아들 세바스치앙은 졸업논문의 일환으로
「핀카 계단」이라는 작품을 제출했다. 예술을 사랑하는 아버지의 끊임없는 노력과 가족의 추억이 깃든 장소를 상징하는 계단이다.

아들 세바스치앙과 함께 있는 마르크.

린 시절의 소중한 추억일 뿐 아니라 자신의 부모가 예술가로서 선택한 길과 그 길이 어떻게 세상과 연결되어왔는지를 보여주는 상징이다. '기억과 인식'의 관계를 탐구하는 자신의 논문 주제로 딱이었던 것이다.

절망으로 핀카를 찾았던 수많은 젊은 예술가들이 희망으로 핀카를 떠났다. 여기에 머물지 않고 마르크는 맨해튼에 위치한 1524제곱미터의 공장 건물을 12개의 스튜디오와 갤러리 공간으로 개조해 전 세계 예술가들을 불러모으기도 했다. 얼마 전에는 유목민 후예들의 삶과 예술을 연구하기 위해 고비사막으로 떠났다.

새로운 길을 걷되 주변 예술가들을 잊지 않고 함께 걸었던 마르크. 나는 친구 마르크에게서 세상을 안는 '품'을 배웠다. 세상을 바라보는 새로운 '관점'이

예술이라는 사실도 이해하게 됐다. 한국인 어머니와 스위스인 아버지 사이에서 태어나 엄격한 스위스 사회에서 자랐지만 양쪽 문화를 모두 자양분 삼아 세계 시민으로 성장한 친구가 자랑스럽다. '디어 컬렉터' 프로젝트를 호기롭게 시작했지만 예상치 못한 변수들 앞에 맥없이 주저앉는 나에게 친구는 말했다.

"좋은 책은 나오는 데 시간이 걸려. 모든 방해 요인은 우리 같은 사람들을 더욱 창의적으로 만들 뿐이야. 생각하던 대로, 행동하던 대로 살던 너의 오래된 습관을 깨주는 변수는, 그러니 오히려 행운인 거야! 행운을 즐겨, 지은."

나에게 더 큰 행운은 돌발 변수보다 바로 마르크였다는 것을 친구는 알고 있을까?

3

EVERYDAY MUSEUM

일상 미술관

치즈 사냥꾼

JENNIFER LOPEZ

제니퍼 로페즈

작은 오아시스 같은 젠의 원 베드룸
아파트. 시카고 아트 인스티튜트에서 미술
석사과정을 마치고 지금은 치즈 회사에서
제품을 큐레이팅하는 일을 하지만, 여전히
미술을 사랑한다. 왼쪽부터 브리애나
퍼저의 「로스트 파인」, 제임스 설스의 「손」과
「아낌없이 주는 사람」이다. 최근에 젠이 가장
관심을 기울이는 것은 아웃사이더 아트로,
컬렉팅에도 힘을 쏟고 있다.

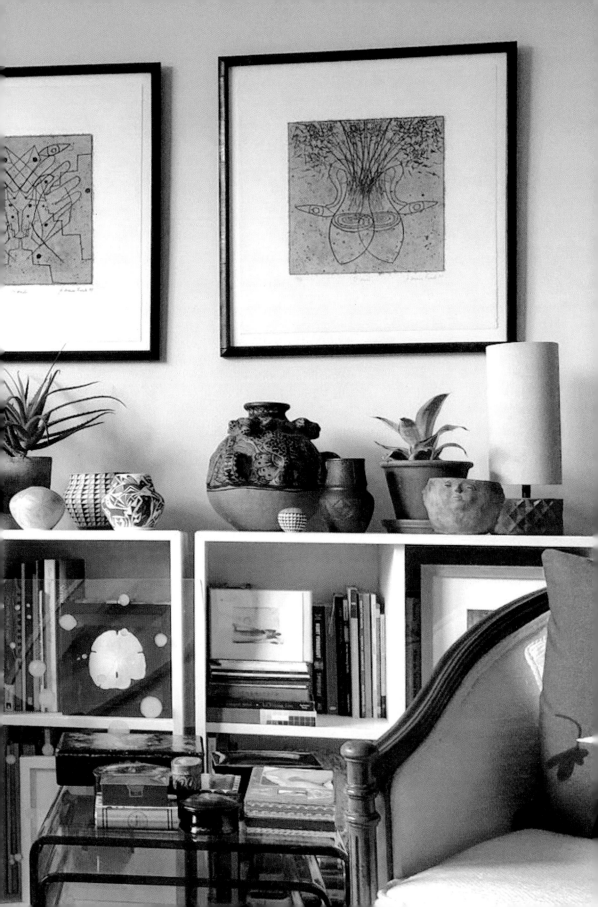

제니퍼 로페즈는 출입국 심사대를 통과할 때마다 사과부터 한다. 푸에르토리코 출신의 동명의 팝스타가 아닌 것에 대해서. 그러면 출입국심사관들은 상냥하게 대답한다. "당신도 아름답다"고. 젠(친구들은 보통 제니퍼를 젠이라고 부른다)이 웃으며 감사하다고 말하면 대화는 훈훈하게 마무리된다. 뉴욕 퀸스에 사는 젠은 치즈 회사에서 일한다. 가수가 아니라 치즈 판매상이다. 변호사, 의사, 기업 CEO 등 많은 이들이 젠의 직업을 부러워한다. 영화 같은 일이 벌어져 직업을 맞바꿀 수 있다 해도 젠은 바꿀 생각이 전혀 없다. 정신없는 월초에만 그런 제안을 하지 않는다면 말이다. 특이한 약력 ― 건축가, 작곡가, 엔지니어, 특수교육교사, 변호사 ― 을 가진 치즈 판매상이 실제로 많다. 젠도 그중 하나다. 이전에 했던 모든 일들이 자신을 치즈 판매상이라는 길로 인도했다고 믿는다.

젠은 열여섯 살 때 백화점에서 아르바이트로 크리스마스 선물을 포장하는 일을 시작했다. 테이프를 사용하지 않고도 종이 자른 면이 보이지 않게 포장하는 기술을 이때 익혔다. 지금도 크리스마스트리 밑에 놔둘 치즈를 멋지게 포장할 수 있다. 포장 기술을 섭렵한 뒤 좀이 쑤셨던 젠은 신발 매장을 기웃거리다가 신발 판매 아르바이트를 하게 된다. 판매 기술은 이때 터득했다. 그뒤 유럽과 미국에서 엄선된 수제 장난감가게에 취직한다. 채용된 결정적 이유는 선물 포장을 잘했기 때문이란다. 그곳에서 파는 고급 수제 장난감은 어릴 때만 갖고 노는 장난감이 아니다. 대대로 전해질 것이라는 믿음으로 만들어지고 똑같은 믿음으로 소장되는 '작품'이다. 젠은 장난감가게에서 장인정신과 수공예품의 가치를 배웠다. 치즈 제조도 똑같이 장인정신이 필요하고 그 맛을 아는 사람이 마니아가 된다.

다음 직업은 갤러리스트였다. 갤러리에서 젠은 면장갑을 끼고 경외심을 담아 작품의 의미와 형식적 관계가 강조되도록, 더 나아가 새로운 문맥을 창조하도록 배치하는 일을 했다. 치즈 판매도 결국 치즈를 큐레이팅하는 일이다. 좋은 치즈를 찾아내고 어떤 치즈를 선보일지 신중하게 선택하고 군침 돌도록 진열해야 하니까.

"미술 석사과정을 마치고 시카고 아트 인스티튜트에서 학생들을 가르칠 때 늘 강조했어. 미술관에 직접 가는 게 중요하다고. 검색한 마크 로스코의 작품을 노트북으로 보는 게 무슨 의미가 있겠어. 작품은 우리가 그 앞에 설 때만 살아나는 거야. 치즈 전문 책을 수백 권 읽은들

뭘 할 수 있겠어? 치즈를 한 입 베어 먹어야 그 관능미를 이해할 수 있잖아. 수천 년 동안 전해져온 치즈를 먹는다는 건 고대 음식을 먹는 거야. 지금 시대까지 전해지는 고대의 맛이라니! 만끽해야지. 치즈의 기나긴 역사를 공부할수록 치즈는 예술과 비슷하다는 생각이 들어. 둘 다 만든 사람의 특징을 드러내고, 사고파는 교환 가치가 있지. 사회와 문화의 일부이자 정치적인 성격도 있고. 내가 이 매력적인 치즈 분야에 빠진 것은 너무나 당연한 것 같아."

젠의 설명인 즉, 치즈에 붙는 명칭이나 레이블은 치즈생산국끼리 자국의 산업을 보호하기 위해 사용하는 다분히 정치적인 장치라고 한다. 이처럼 치즈의 매력에 흠뻑 빠진 젠에게 치즈를 보다 맛있게 먹는 방법을 물었다. 젠의 추천은 치즈에 로제 와인을 곁들이는 것. 레드 와인보다는 맥주나 사이더cider가 치즈의 풍미와 궁합이 훨씬 잘 맞는다고 한다. 여행중 맛있는 치즈를 먹고 싶은데 어디서 사야 할지 모르겠다면, 그 일대에서 가장 맛있는 빵집에 가서 물어보라고 조언하는데, 치즈와 맛있는 빵은 완벽한 결혼과도 같아서 빵집 주인은 맛있는 치즈를 어디서 파는지 알고 있다는 것이다. 직거래 장터도 지역 특산 치즈를 찾을 수 있는 좋은 곳이다. 그런 장터에서는 종종 농부 겸 치즈 제조자를 만날 수 있고 진짜 치즈 이야기를 들을 수 있다.

뉴욕 퀸스의 진짜 오아시스

피곤에 절어 퇴근하면서도 다음날 벌떡 일어나 출근하게 만드는 자신의 직업에 후회 한 점 없다는 젠. 그녀가 살고 있는 뉴욕 퀸스의 잭슨하이츠에는 지구상에서 가장 다양한 언어들이 들린다. 다양한 인종 덕분에, 동네 어디를 가도 여러 나라 음식을 맛볼 수 있다. 평론가들이 잭슨하이츠의 음식부터 평가하기 때문에 미식가들의 성지이기도 한 활기 넘치는 이 거리로 이사온 것은 코로나가 터지기 불과 6개월 전이었다. 건축역사로 보자면 미국에서 정원형 주거 단지가 처음 지어진 곳이 바로 잭슨하이츠다. 아파트들이 모두 정원을 보유하고 있어 신종 전염병 시대에 오아시스가 되어주었다. 하지만 젠의 원 베드룸 아

JENNIFER LOPEZ

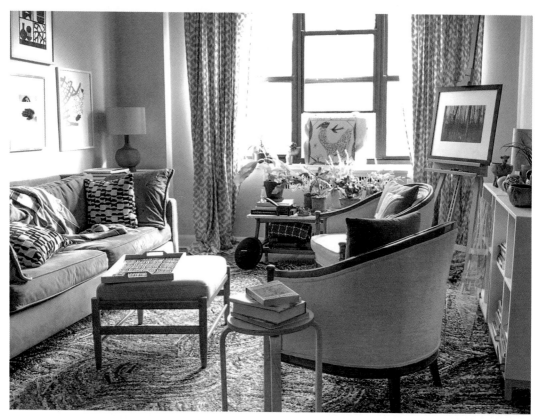

안락함이 느껴지는 젠의 아파트 거실. 화분과 작품들이 화사함을 자아낸다.

돈 바움의 「도무스」는 대학 졸업 기념으로 소장한 작품이다. 숫자 따라 조립할 수 있고 조각조각 분리되기 때문에 보관도 용이하다.

파트를 한 번이라도 들어가본 사람이라면 오아시스 속의 진짜 오아시스를 발견한 기분이 들 것이다.

"아직도 정리할 게 많네. 찬장이나 스토브, 싱크대, 붙박이장은 원래 있던 걸 그대로 쓸 예정이야. 나는 집 분위기를 바꾸고 싶을 때, 빈티지와 새 가구를 믹스매치하거나 재배치해. 계절에 따라 화분도 이리저리 옮겨보고. 하지만 집을 다른 세계로 변화시키는 것은 역시 작품인 것 같아. 그래도 현관 앞에 저 작은 집은 항상 같은 자리를 지키고 있어."

젠의 현관 바로 옆에 놓인 집 오브제는 대학 졸업 때 가족이 준 용돈으로 시카고 아트페어에서 샀다. 집에 가져온 첫날과 다름없이 지금도 생기를 뿜어낸다. 시카고 이미지스트Chicago Imagists의 주요 멤버이자 대부로 불리며 초현실주의와 팝을 기반으로 작업하는 돈 바움Don Baum의 대표작으로 그의 작품은 여러 미술관에 소장되어 있다. 석판화 조각들을 숫자에 맞춰 조립해 완성한 입체 작품이다. 이 한정판 작품은 조각조각 분리되기 때문에 보관하기도 쉽다.

"어릴 때 숫자 순서대로 색을 칠하거나 퍼즐을 맞추던 기억들을 모두 갖고 있잖아. 숫자 이어 그리기/만들기는 모든 것이 단순했던 시절에 대한 향수를 불러일으켜. 작가는 당시 뉴욕 주류 예술에 편승하지 않고 시카고를 중심으로 비주류예술을 후원하고 활성화하는 데 큰 기여를 한 인물이야. 정식으로 그림을 배운 적은 없지만 그래서 더 독창적인 아마추어 작가들, 민속적이거나 지역적 색채가 진하게 드러나는 예술가들을 열심히 발굴하고 전시회도 열어줬어. 이러한 유산이 남아 있는 시카고에서 내가 공부했다는 사실에 항상 자부심을 갖고 있어. 나 역시 '아웃사이더 아트Outsider Art'*를 사랑하고 컬렉팅의 주요 목록에 올려놓고 있지."

• 미술사에서 주류를 이루는 흐름과는 무관하게 존재하는 경향을 통칭하는 폭넓은 개념. 특정 집단에 구속되지 않으므로 풍부한 창조성을 마음껏 발휘할 수 있고, 기성의 가치관이나 세계관을 벗어나 틀 밖에서 사물을 보고 표현할 수 있는 자유로움 등을 공통적인 특징으로 꼽을 수 있다. 드라마 「우리들의 블루스」에 출연했던 정은혜 작가의 작품도 아웃사이더 아트에 해당한다.

배우지 않고도 그린다, 아웃사이더 아트

미술을 독학으로 배운 비주류 예술가, 아웃사이더 아티스트들은 관람객을 의식하고 그리지 않는다. 관람객은 오직 한 사람, 자기 자신뿐이다. 따라서 주류 예술가들의 '배운 그림'과 달리 자기만의 독특한 언어가 있고 재료도 기발하다. 타인의 시선을 의식하지 않기 때문에 제작 의도가 명료하고 신선하다. 직관적인 자신감과 유머 감각 또한 큰 매력이다. 아웃사이더 아티스트 루벤 에런 밀러Reuben Aaron Miller의 작품을 처음 봤을 때는 젠의 조카가 그린 것인 줄 알았다.

"밀러는 원래 조지아에서 돼지를 키우던 사람이야. 녹내장으로 눈이 잘 안 보이게 되면서 일을 그만둘 수밖에 없었지. 그냥 집 주변에서 쉽게 구할 수 있는 양철이나 나무 같은 재료를 가지고 작품을 시작한 게 68세였다니까! 그렇게 만든 작품을 동네 길거리에서 팔기 시작했고. 그러다가 우연히 록그룹 REM의 뮤직비디오 배경으로 작품이 등장하면서 유명해진 거야. 그림은 마치 어린아이가 그린 것처럼 천진난만한 분위기를 풍기지만 볼수록 결코 만만치 않아. 닭의 위로 날고 있는 작은 새는 원근감을 주면서 수수한 닭을 거대한 기념비처럼 보이게 해. 그리고 부채꼴 장식의 테두리 좀 봐봐. 극장의 커튼 같은 요 장치 때문에 멀리 있는 새가 더 멀리서 나는 것처럼 보이지 않니? 작가가 평면을 어떻게 가지고 노는지 보는 건 참 재미있어."

젠이 사랑하는 또다른 아웃사이더 아티스트는 마이클 르벨Michael LeVell이다. 젠은 그의 작품을 보자마자 바로 사랑에 빠져버렸다. 작품이 전부 마음에 들어 선택을 못하고 한참 망설이다가 집 인테리어에 어울리는 작품으로 겨우 골랐다. 르벨은 앞을 거의 볼 수 없는 시각장애인이다. 평소 앤티크 가구점을 찾는 것이 취미인 그는 촉각으로 가구의 모양을 파악한다. 그가 즐겨 보는 책은 1920년부터 발행되고 있는 인테리어 잡지 『아키텍처럴 디지스트Architectural Digest』다. 오래된 잡지를 찾아 중고서점이나 벼룩시장을 뒤지는 일은 엄마와 여동생의 몫이다. 어렵사리 구한 잡지

창가에 놓인 「수탉과 붉은 새」는 68세에 녹내장으로 시력을 잃어갈 무렵 그림을 시작한 루벤 에런 밀러의 작품이다. REM의
뮤직비디오에 등장하면서 유명해졌다. 천진난만하고 과감한 구성이 특징이다.

비주류 예술을 사랑하는 젠은 북미와 아프리카 조각도 수집한다.

소파 뒷벽에는 크고 작은 작품들이
걸려 있다. 그중 아웃사이더
아티스트 마이클 르벨(가장 왼쪽)과
존 몰(르벨의 작품 아래)의 작품은
특히 젠의 마음을 사로잡았다.

를 코가 닿을 정도로 바싹 갖다대고 본다. 작품을 시작하면 눈으로 더듬은 잡지 이미지와 손으로 더듬은 가구의 이미지가 만난다. 시력은 흐릿하지만 작품은 놀랍도록 선명하다. 공간에 대한 직관적 센스가 남다르다. 익숙하고도 낯선 인테리어는 보는 이에게 시각적 아름다움을 제공할 뿐 아니라, 저런 공간에는 누가 살까, 작품에 등장하지 않은 사람들을 상상하는 즐거움도 선사한다. 컬렉터들은 거꾸로 그가 어떤 사진을 참조해 작업했는지 잡지를 열심히 뒤져가며 찾아본다.

르벨의 작품 밑에는 젠이 아웃사이더 아트페어에서 발견한 작가 존 몰John Maull의 작품이 걸려 있다. 볼펜과 색연필로 자유롭게 겹쳐 그은 선에는 생생한 에너지가 넘쳐난다. 작가가 얼마나 신이 나서 그렸는지, 그의 몸짓과 손짓이 느껴지는 듯하다. 멀리서 보면 추상 같지만 가까이 들여다보면 산비탈에 비스듬히 서 있는 나무와 꽃들을 그렸음을 알 수 있다. 존 몰은 발달장애를 갖고 태어났다. 어머니를 비롯한 가족들은 집 안과 주변의 다양한 사물들을 그리도록 그를 격려했다. 자라면서 존 몰은

꽃과 나무, 동물, 기찻길에 집착하게 됐고 같은 주제를 쉬지 않고 그리게 된다. 반복을 거치면서 대상들은 점점 추상화되어 오늘날의 스타일에 이른다. 미술관에 소장되고 팬덤까지 생긴 존 몰이 지적장애인과 자폐스펙트럼장애인 가족들에게 얼마나 많은 영감과 용기를 주었을지 짐작이 간다. 장애로 인해 막힌 소통이 예술을 통해 열리는 것이다.

비주류 예술가와 몽상가들을 사랑하는 젠 역시 비주류 컬렉터이자 몽상가다. 앞으로 북미 원주민의 도예작품, 20세기 트램프 아트Tramp Art, 아프리카 콩고의 조각품들로 컬렉션을 확장하고 싶단다. 거실에도, 책꽂이 옆에도, 화장실에도 야성미 넘치는 콩고 조각들이 보인다. 미드나잇 아워Midnight Hour색으로 칠한 화장실도 남다르다.

"특히 화장실 벽 색깔을 고르는 데 시간을 많이 썼어. 신비한 색깔이지 않니? 물론 어떤 작품을 걸지 먼저 생각하고 골랐지. 폴 워커스Paul Wackers는 첫눈에 반한 사랑이야. 언제나 내 시야가 닿는 곳에 걸어두는 작가인데 이 작품은 한

미드나잇 아워색으로 벽을 칠한 화장실은 단순한 기능적 공간을 넘어 일상과 맞닿은 미술관이 되어준다. 젠의 마음을 단번에
사로잡은 폴 워커스의 작품 「당면한 상황」은 포스터다. 워커스의 작품 속 잡동사니 가득한 공간을 볼 때면 마치 거울을 보는 것 같은
느낌이라고.

정판 포스터야. 판화도 몇 점 소장하고 있는데 언젠가는 유화 작품을 사고 싶어. 잡동사니로 가득찬 실내공간이 마치 거울을 보는 것 같아. 작은 화분과 꽃병이 항상 등장하는데, 화분 많은 우리 집을 보는 것 같거든. 워커스가 그린 공간은 언뜻 보면 친숙하지만 자세히 보면 특정 물건을 그린 건 아니야."

젠의 말을 듣고 포스터를 다시 보니 선반 위 사물들은 오히려 기호에 가깝다. 16~17세기 유럽에서 유행한 호기심의 방, 분더카머가 연상된다. 당시 유럽인들이 세상의 진귀한 물건들을 수집했다면 작가는 미술사의 중요한 회화 언어를 수집해 자신이 고안한 선반 위에 올려놓았다. 그의 작품에서 네덜란드 정물화, 인상주의, 미니멀리즘, 추상표현주의의 코드를 찾아내는 것도 작품을 감상하는 큰 재미다. 그의 작품은 거실에도 걸려 있다. 찍어낸 판화 위에 색연필로 그은 선, 수채물감을 이용한 번짐 효과, 그리고 스프레이로 뿌려 만든 작은 점들까지 작가의 손맛이 그대로 묻어난다. 꽃과 줄기, 잎새, 꽃병 같은 일상의 정물도 그의 손을 거치면 신성한 사물이 된다.

예술로 남은 친구

워커스의 판화와 짝꿍처럼 잘 어울리는 강렬하고도 슬픈 초상화가 눈길을 사로잡는다.

"엘리야 버거Elijah Burgher가 우리 친구 빌 피사리Bill Pisarri를 그린 초상이야. 빌은 플라잉 루텐배처스Flying Luttenbachers라는 재즈밴드의 멤버였는데, 공연할 때 딱 저 분장과 옷차림을 했어. 첫 공연 일주일 전에 베이스를 배우기 시작한 천재 아티스트였지. 미술에도 재능이 뛰어났고 영화에도 박학다식했어. 유머와 아이디어가 화산처럼 터져나왔지. 게다가 얼마나 상냥한 마음씨를 지녔던지. 은근히 다른 사람에게 상처도 많이 받았고. 그러던 빌이 2007년 35세의 나이로 갑자

엘리야 버거가 그린 친구
빌 피사리의 초상. 갑작스럽게
세상을 떠난 빌을 그리워하는
젠와 엘리야의 마음은 변함이 없다.

아웃사이더 아트페어 스티커 옆에 엘리야 버거와 함께 찍은 사진을 냉장고에 붙여놓은 젠.

엘리야 버거는 젠의 생일에 월트 휘트먼의 시집『풀잎』의 여러 판본을 선물했는데, 새로운 판본을 구하지 못한 해에는 직접 표지와 휘트먼의 초상을 그려 선물했다.

기 세상을 떠나서 얼마나 충격 받았는지 몰라. 나는 영원히 빌을 그리워할 거야."

세 사람은 시카고 아트 인스티튜트에서 함께 공부하던 친구 사이다. 빌은 세상을 떠났지만 두 사람의 마음속에는 여전히 살아 있다. 엘리야 버거는 무명이었을 때부터 명성을 얻은 지금까지도 젠의 변함없는 절친이다. 이들의 우정은 냉장고 위에 붙은 다정한 사진에서도, 젠이 받은 선물에서도 확인할 수 있다.

"내가 대학원에 다닐 때부터 월트 휘트먼의 시집 『풀잎Leaves of Grass』의 판본을 수집했었거든. 엘리야는 내 생일 때마다 새로운 판본을 구해서 선물을 했는데, 어느 해인가는 구하지 못했나봐. 대신 직접 표지와 휘트먼의 초상을 그려줬어. 생일선물이라 내가 태어난 곳과 태어난 해를 적어서."

이보다 더 특별한 선물이 어디 있을까. 젠의 집에는 귀한 이야기가 담긴 작품이 가득하다. 벽에 미처 걸지 못한 작품들은 아파트 건물 작은 창고에 순환 보관하고 있다. 벽장 안에도 몇 점 있고, 큰 작품은 역시 침대 밑이 안전하다. 작품을 보관하는 기술도 프로지만, 무엇보다 작품을 고르는 안목, 작품을 배치하는 솜씨는 혼자 보기 아까울 정도다. 젠의 큐레이팅 감각은 침실에서도 여실히 드러난다.

원 베드룸 미술관

왼쪽 위에 있는 사진은 애덤 브래들리Adam Bradley의 작품이다. 그의 손이 프레임 안으로 들어와 아내 로라의 손을 잡고 있다. 오른쪽에는 음악가이자 미술가인 테리 앨런Terry Allen*의 판화 작품, 「그녀가 그의 팔 위에 떠 있는 배에 입맞춤할 때When She Kisses the Ship on His Arm」가 걸려 있다. 음악사에 남을 획기적인 앨범으로 손꼽히는 『후아레스』를 발표한 가수이자 개념미술 작가이기도 한 그가 자신의 판화 작품에 붙인 제목도 대단히 문학적이다. 바로 아래에는 안

왼쪽 위부터 시계 방향으로 애덤 브래들리의 「로라」, 테리 앨런의 「그녀가 그의 팔 위에 떠 있는 배에 입맞춤할 때」, 앨릭 소스의 「브르타뉴, 프랑스」, 오귀스트 로댕의 「슬픔의 두상」 인쇄물이 걸려 있다. 내미는 손-뻗는 팔-팔 위의 배 한 척-바다-파도가 침식한 조각 같은 절벽-로댕의 조각으로 연결되는 흐름이 한 편의 시 같다. 큐레이팅이란 바로 이런 것.

개 자욱한 브르타뉴 해변가에 파도가 조각한 절벽을 포착한 앨릭 소스Alec Soth의 사진 작품이, 왼쪽에는 오귀스트 로댕의 조각「슬픔의 두상」인쇄물이 나란히 걸려 있다. 내미는 손-뻗는 팔-팔 위의 배-바다-파도가 침식한 조각 같은 절벽-로댕의 조각으로 이어지는 배치로 인해 마지 작품으로 써내려간 한 편의 시 같다는 생각이 든다.

"나는 로댕의「슬픔의 두상」에 언제나 깊은 공감과 사랑을 느껴왔어. 이건 로댕에 관한 옛날 책에 실렸던 사진을 오려서 액자한 거야. 보다시피 내게 컬렉팅의 경제적 가치는 중요하지 않아. 이미지들이 어떻게 조화를 이루는지가 내 관심사지. 작품을 볼 때마다 질문을 해. 이 작가는 왜 이렇게 했을까? 질문하다보면 어느덧 일상이 아닌 다른 세계에 도착해 있어. 매일매일 작품에 대

• 그의 별명은 무법자다. 자고로 예술가는 세 가지 캐릭터를 내면에 갖고 있어야 한다고 주장했는데 '천진한 어린아이, 규범을 어기는 무법자, 다른 세계에 사는 미친 사람'이다. 그는 역사적 사건, 개인의 추억, 대중문화, 미국의 풍경을 버무려 음악, 글, 미술 등 여러 매체를 드나들며 천진 난폭한 아름다움을 구현해냈다.

한 해석이 달라지고 나와 맺는 관계도 달라져. 어떤 때는 내면을 바라보게 하고 또 어떤 때는 내면으로부터 탈출하게 해줘."

잠입과 탈출의 아트벙커, 센의 집에는 코로나 때문에 급조한 한 뼘짜리 사무실이 있다. 현관 벽 책꽂이에 컴퓨터와 의자 하나를 놓았다. 이메일, 줌으로 업무를 처리하고 일주일에 한 번 치즈 테이스팅을 위해 사무실에 나간다. 책꽂이 가장 높은 곳에 제일 크게 써놓은 이름, 닐 영. 재택근무의 지루한 고요를 깨우는 목소리다.

"닐 영의 퉁명스러운 태도가 재밌고 정이 가. 그의 노래를 듣노라면 아빠가 떠오르기도 하고. 제일 좋아하는 앨범은『온 더 비치』야. 좋아하는 곡은 끝도 없이 댈 수 있어.「모션 픽처스」「라이크 어 허리케인」「언논 레전드」「미스터 소울」…… 그 외에도 티나 브룩스, 존 콜트레인, 에티오피아 재즈도 완전 좋아해. 스포티파이의 라디오 기능도 좋더라. 아침이면 KEXP를 듣고 모르는 음악을 접하기 위해서 WFMU도 즐겨 들

젠의 재택근무 장소. 그녀가 가장 좋아하는 가수를 단박에 알 수 있다.

어. 코로나 기간에는 원 없이 음악을 들었고 소파에서 정말 많은 시간을 보냈어. 스트리밍 서비스를 여러 개 구독하면서 볼 수 있는 거는 거의 다 봤어. 암이라도 걸릴 것 같은 미국의 정치 때문에 시사 잡지 『뉴요커』는 끝까지 다 읽을 수가 없더라고. 차라리 어린 시절로 돌아가는 기분으로 스티븐 킹 소설을 읽었다니까. 현실의 공포를 공포소설로 잊었다고나 할까. 올해 가장 좋았던 책은 미셸 자우너의 『H마트에서 울다』였어."

입에는 침이, 눈에는 눈물이

코로나로 중단된 치즈 사냥 여행이 그립다는 젠. 하지만 치즈를 찾으러 가는 여행이 사실 항상 재미있는 것은 아니다. 꼭두새벽에 일어나 먼길을 운전해 가야 하고 가능한 한 많은 곳을 방문하다보면 늦은 저녁을 먹어야 하기 일쑤인 빡빡한 일정이다. 하지만 치즈 생산자를 직접 만나 제조 과정에 대해 듣고 만드는 모습을 보는 건 특별한 경험이다. 엄청난 육체노동이 요구되는 일이고, 우유가 날마다 들어오기 때문에 멈출 수도 없다. 매일, 모든 감각을 깨워 치즈를 만드는 일은 헌신적인 행위다. 이 모든 과정을 직접 본 뒤, 생산된 치즈에 그들의 이야기를 담아내는 것은 영광스럽기 짝이 없는 일이라고 생각한다.

"수없이 봤지만 응유 과정은 언제나 마술 같아. 하루는 아침에 파마자노 레지아노를 만드는 과정을 본 후였어. 우유에서 막 걷어낸 크림으로 바로 만든 버터를 주는 거야. 갓 구운 빵에 발라 먹었을 때 맛이 어땠겠어! 이런 기쁨을 공유하다보니 이제는 치즈 산업 종사자들이 친척처럼 느껴져. 그분들과 함께한 시간이 정말 그리워. 사실 출장이 잦다보니 따로 여행은 잘 못했거든? 항상 출장중 짬을 내서 갤러리나 미술관을 찾아보곤 했는데 코로나 때 폐쇄되는 바람에 그마저도 갈 수 없었지. 그 부분이 가장 힘들었던 것 같아. 메트로폴리탄 미술관이 재개장한다는 뉴스를 듣고 바로 그날 아침부터 달려가서 먼저 내가

249

JENNIFER LOPEZ

젠의 침실에는 린 섀프턴의 「다른 수영 선수들」이라는 제목의 그림을 비롯해 침대 머리맡에는 젠 자신의 작품을 걸어두었다. 회화처럼
보이지만 「보니의 튤립」은 사진 작품이다. 식물과 과일, 주방도구들이 아기자기하게 놓인 부엌 벽면에도 작품이 빠지지 않는다.

COTTON PUFFS, Q-TIPS, SMOKE AND MIRRORS:
THE DRAWINGS OF ED RUSCHA

ROWELL

1977
2002

DALLAS MUSEUM OF ART
YALE UNIVERSITY PRESS

AMISH THE ART OF THE QUILT Knopf Collins

제일 좋아하는 작품들을 둘러본 후, 미술관 한구석에 앉아서 사람들을 구경했어. 몇 개월 동안이나 거리두기를 하다가 사람들이 많은 곳에 있으려니 처음에는 어색하더라. 코로나 감염의 위험이 여전히 도사리고 있었지만 다시 일상으로 돌아간 기분을 몇 시간 동안 만끽했어. 치즈 사냥, 작품 감상을 자유롭게 하던 시간이 얼마나 그리웠는지, 그리고 맛과 아름다움에 대한 열망만큼은 코로나도 멈추게 할 수 없다는 걸 깨달은 시간이었어."

젠의 아트벙커를 방문한 이후 나는 『H마트에서 울다』를 읽었다. 입에는 침이, 눈에는 눈물이 고였다. 한 번도 본 적 없는 젠의 친구 빌 피사리의 앨범을 들으며 그의 죽음을 애도했다. 처음으로 맥주에 치즈 안주를 곁들여봤다. 왜 진작 안 해봤을까? 치즈를 먹을 때마다 젠의 집이 아른거렸다. 그럴 때면 집에 있는 작은 그림과 엽서, 사진들을 벽에 걸었다. 신중하게 위치를 바꿀 때마다 새로운 이야기가 생겨났다. 찰나지만 큐레이팅의 희열이란 이런 것이구나를 느꼈다.

자유로운 여행이 재개된다면 어딜 가든 빵집부터 들러 그 동네 최고의 치즈를 추천받고 맛볼 것이다. 하지만 그보다 먼저 젠을 알기 전에는 몰랐던 작가들의 전시부터 찾아볼 것이다. 그들의 작품 앞에서 나는 예술에 경의를 표하는 법을 알게 해준 헌신적인 컬렉터, 젠을 다시 떠올릴 것이다.

옥탑방 펜트하우스

MATTHIAS SCHÄFER

마티아스 셰퍼

마티아스는 상하이의 엘리베이터 없는 건물의 6층 꼭대기, 비둘기를 키우던 새장을 개조한 옥탑방에 살고 있다. 사라져가는 '과거'와 '미래'의 첫 삽을 뜨는 '현재'가 공존하는 중국의 거대 도시 상하이의 과도기적 풍경 속을 거닐기 좋아한다고 말하는 마티아스. 그는 어떤 예술을 컬렉팅하고 있을까?

펜트하우스와 옥탑방의 공통점이 '전망'이라면 가장 큰 차이점은 엘리베이터의 유무有無일 것이다. 마티아스와 처음 만난 곳은 파리 북쪽 18구였다. 사크레쾨르대성당까지 도보로 불과 7분, 영화 「아멜리에」에 등장해 유명해진 뷔트 슈퍼마켓까지는 3분도 안 되는 거리지만 관광객과 거의 마주치지 않는 호젓한 동네였다. 200년도 넘은 아파트의 철문은 줄다리기하듯 양손으로 힘껏 당겨야 겨우 열렸다. 하지만 그게 끝이 아니었다. 가파른 3층 나무 계단이 또 기다리고 있었다. 숨이 턱까지 차오르게 오른 뒤에야 마티아스 커플이 사는 집이 나왔다. 침대와 책장으로 꽉 찬 침실 하나, 게스트가 오면 1인용 매트리스를 깔아주는 피아노 방 하나(자다보면 페달이 손에 닿았다), 화장실 하나, 한 사람도 움직이기 빠듯한 부엌으로 이루어진 구조였다. 식탁은 방과 부엌 사이 통로에 놓여 있었다. 큰 짐은 웬만하면 들이지 않았고 청소기도 필요하면 맞은편에 사는 바람둥이 올리비에에게 빌려 썼다. 냉장고는 1인용이라 꼭 필요한 만큼만 장을 봤기에 식사는 늘 신선했다. 식탁은 소박했지만 대화는 풍성했다. 그리고 거기에는 기가 막힌 전망이 함께했다. 부엌 싱크대 위로 작은 창문이 하나 나 있었는데 파리 시내가 한눈에 내려다보였다. 노을이 질 무렵이면 황금빛으로 변하는 에펠탑도 매일 볼 수 있었다. 하얀 창틀 너머의 전망은 매일 바뀌는 풍경화였다.

이후 10년이 지난 어느 날이었다. 마티아스가 끝내주는 전망의 사진 한 장을 보내왔다. 이번에는 상하이였다. 파리의 옛날 집보다 3층 더 높은 6층에 살고 있으며 엘리베이터는 여전히 없는 곳이라고 했다. 파리에서 오랫동안 함께 살던 여자친구가 이탈리아 시인과 사랑에 빠져 자신을 떠난 뒤 다시는 사랑 따위 하지 않으리라 다짐했건만 파리를 잠깐 방문한 상하이 여성과 사랑에 빠지고 말았다. 워낙 단출했던 몽마르트르의 짐은 맞은편에 사는 바람둥이 올리비에에게 맡기고 가방 하나 달랑 들고 상하이로 날아왔다. 직업도 다시 구했다. 하지만 관계는 오래가지 못했다.

그녀와 헤어진 뒤 그는 1930년대에 지어진 아르데코 빌딩으로 이사를 하는데, 현관 입구에 QR코드가 붙어 있을 정도로 유서 깊은 건물 코르디에아파트*였다. 마티아스는 이 건물 옥상에 둥지를 튼다. 정말로 비둘기를 키우던 새장을 개조한 옥탑방이었다. 침대를 들이면 옥탑방의 60퍼센트를 차지하기 때문에 화장실 위에 가까스로 틈(!)을 만들어 매트리스를 깔고 생활한다. 낮은 천장 탓에 침대에서는 앉을 수조차 없고 내려올 때는 사다리 방향으로 몸을 굴

려 조심조심 내려온다. 이런 협소한 공간이 불편할 만도 한데, 마티아스는 문만 열면 탁구대 10개는 둘 수 있을 정도의 넓은 테라스가 있고 그곳에서 탁 트인 360도 파노라마 전망을 즐기며 운동도 하고 산책도 할 수 있다면서 만족스러워한다. 어떻게 올라왔는지 신기할 뿐인 다람쥐들에게 먹이를 주기도 하고 늦여름까지 최면을 걸듯 울어대는 플라타너스 위 귀뚜라미(매미 아님) 소리를 들으며 의자 위에서 쌈빽 쏠기노 한다.

"상하이의 동서남북을 다 조망할 수 있는 이곳에 있다보면 구름 위에 사는 기분이야. 빅3로 불리는 상하이타워, 상하이월드파이낸셜센터, 진마오타워가 우뚝 솟은 풍경만 본다면 미래도시에 와 있는 것 같지만 몇 계단만 내려가 거리로 나시면 골목골목 개와 닭들이 막 돌아다니고 말린 소시지나 생선, 오리가 집집마다 널려 있어. 2300만이 사는 상하이 중심부인데도 시골에 사는 느낌이 들어. 우리집에서 100미터 정도 걸어가면 후난거리가 나오는데, 옛날식 건축물이 즐비하고 양쪽으로 플라타너스 나무들이 늘어서 있거든? 결혼앨범 촬영중인 예비부부들과 기념사진을 찍는 관광객들로 바글바글해. 상하이의 몽마르트르라고나 할까?"

• 프랑스의 유명 중국학자 앙리 코르디에(1849~1925)는 1869~1976년까지 상하이에 머물렀으며 귀국한 뒤에도 중국 역사와 언어에 대한 많은 기사를 썼다. 상하이시는 그의 업적을 기리기 위해 상하이 쉬후이 지역에 그의 이름을 딴 거리를 조성했으며 2017년에는 코르디에아파트를 문화유산 보호 대상으로 지정했다.

상하이 보헤미안의 기록

어디든 몽마르트르에 살 운명인 마티아스는 걷거나 자전거를 타고 지도 없이 롱탕**까지 가는 코스를 가장 좋아한다.

** 골목이라는 뜻으로, 1920~30년대 유럽 건축 양식과 중국식 주택이 혼합되어 있는 지역이다.

요즘은 사람들이 떠난 빈 집들이 많다. 한쪽에서는 포크레인이 옛날 집들을 부수고 있고 맞은편에서는 새로운 마천루 기초 공사가 진행되고 있다. 마티아스는 사라져가는 '과거'와 '미래'의 첫 삽을 뜨는 '현재'가 공존하는 과도기적 풍

위 엘리베이터 없는 6층 계단을 올라가면 360도 전망의 옥탑방 테라스가 나온다. 옥탑방 창문 너머로 상하이의 풍경이 한눈에 들어온다.

가운데 마티아스 초상 사진만 봐도 장난치기 좋아하는 그의 성격을 알 수 있다.

아래 「풍선」이라는 제목의 사진 작품이 놓인 침실은 화장실 위 틈에 만들었는데 천장이 너무 낮아서 몸을 굴려 내려와야 한다.

경을 배회하며 예전에 살던 사람들을 상상하곤 한다. 아기 울음소리, 아이들의 웃음소리, 아주머니들의 수다 소리, 아저씨들의 마작하는 소리가 북적였던 이곳에 지금은 불도저 소리만 들린다. 어떤 사람들은 위생적이고 편리한 현대식 건물에 살게 되지만 운이 나쁜 사람들은 정든 곳을 떠나 낯선 곳에서 다시 삶을 시작해야 한다. 도시의 급격한 팽창으로 사라져가는 상하이의 사적私的 통로들을 더듬는 마티아스를 공사장 인부들은 특이하게 생각했다고 한다. 외국 관광객이라면 결코 오지 않을 곳이기 때문이다. 그는 (2004년에 단종되었지만 집 냉장고에 아직도 많이 쟁여놓은) '아그파 울트라 100' 필름을 넣은 구식 카메라로 인부들과 이주를 거부하는 주민들을 찍었다. 나중에 인화해서 가져다주었을 때 정말 기뻐했다고. 무미건조한 삶을 살던 그들에게는 특별한 이벤트였기 때문이다.

"내 파란 자전거를 타고 여느 때처럼 철거 현장을 찾았을 때야. 어디선가 '타다탁 펑펑' 하는 요란한 소리가 들려서 고개를 돌려보니 어떤 아주머니 한 분

이 줄줄이 엮인 폭죽 뱐파오鞭炮에 불을 붙여서 자기 집 여기저기에 던지고 있더라고. 춘제에 중국인들이 '녠'이라는 악귀로부터 집을 보호하기 위해 하는 흔한 행동이었지만 곧 철거될 운명의 집을 지키려는 절박한 마음이 전해져서 서 있던 자리에서 꼼짝도 할 수 없었어. 그런데 아주머니 뒤로 조용하게 천천히 움직이는 사람이 더 있더라고. 한눈에 모녀 관계라는 걸 알았지. 자그마한 체구의 노인은 뼈대가 거의 드러난 집 안에서 작은 분재를 하나씩 들고 나와서는 아직 무너지지 않은 담장 위에 조심스럽게 올려놓아 분재들이 따뜻한 햇볕을 쬐도록 했어. 두 사람의 모습을 찍고 싶었지만 그 기묘한 하모니를 방해하면 안 될 것 같았어. 그로부터 일주일이 지나고 다시 갔는데 분재가 있던 그 집을 도무지 찾을 수가 없는 거야. 순간적으로 내가 길을 잃었나 싶었지. 거대한 빗자루가 쓸고 간 것 같은 풍경이었어. 아, 그런데 깨진 유리, 부스러진 벽돌, 찌그러진 알루미늄 주전자가 나동그라진 땅바닥 위로 붉은 꽃종이들이 이리저리 흩어져 있는 거야. 폭죽이 터질 때 공중으로 날아올랐던 복을 기원하는 종이들

재개발 현장에서 발견한 어느 여인의 젊은 시절 사진. 마티아스는 이 사진에 「신텐디의 모나리자」라는 제목을 붙여주었다. 오른쪽 눈에 흠이 간 것 외에는 완벽한 상태로 발견됐다. 작은 선반을 제단 삼아 액자를 올려둔 마티아스는 그 곁에 꽃과 행운의 오브제를 함께 두어 사진 속 주인공에게 행운이 늘 함께하기를 기원한다.

이었어. 이렇게나 빨리 삶이 바뀔 수 있다는 현실에 망연자실한 채 이제는 모든 것이 사라지고 만 무녀의 집터를 살펴봤어. 두 사람의 삶이 담긴 흔적이라면 무엇이라도 좋으니 발견하고픈 마음으로. 갑자기 가슴이 쿵쾅거렸어. 햇빛에 무엇인가 반짝거렸거든. 액자였어. 몸을 구부려 뒤집었더니 20대 초반의 젊은 여자의 사진 액자였어. 불꽃을 붙이던 여자의 젊은 날의 초상이었지. 드레스며 찻잔을 손에 든 포즈며 사진 옆에 붙은 플라스틱 리본이며…… 흑백사진에 옅은 장밋빛을 입힌 키치하기 짝이 없는 1990년대 사진이었어. 상하이가 내게 준 더 없이 소중한 깜짝 선물이었지."

마티아스는 20세기 말이 남긴 이 귀한 액자를 집으로 데려와 흙을 조심스레 털어냈다. 정성을 다해 작은 의자와 꽃을 함께 올려놓았는데 유럽 제단화의 형식을 따라 설치한 것이다. 성모 마리아처럼 그녀의 위상을 드높여주고 싶은 마음에서였다. 사진 가까이에는 천으로 만든 호랑이, 작은 종 8개, 꽃잎 8개 등 전통 금고에는 꼭 넣어둔다는 행운의 오브제들을 배치해두었다. 사진은 비록 폐허에서 발견됐지만, 사진의 주인공에게마큼은 어디에서나 행운이 함께하기를 바라는 마음에서다. 언젠가는 공개된 장소에서 전시하고 싶다고 말한다. 액자에는 「신톈디新天地의 모나리자」라는 이름을 붙여주었고, 흙더미에서 발견된 오브제는 그렇게 작품으로 재탄생했다.

이것이 마티아스의 상하이 첫 수집품에 얽힌 사연이다. 오브제를 발견하고, 이름 붙이는 행위가 곧 작품이라는 발상은 소변기에 리처드 머트R. Mutt라는 이름으로 서명을 한 뒤, 「샘」이라는 제목을 붙여 뉴욕 독립미술가협회전에 출품해 논란을 낳은 초현실주의 예술가 마르셀 뒤샹 덕에 얼마간 자연스럽게 여겨진다.

"나는 소장이나 투자를 목적으로 하는 전통적인 의미의 컬렉터는 아니야. 예술은 내게 금전 이상의 가치가 있어. 세상 곳곳의 도시와 자연을 돌아다니면서 발견한 매혹적인 오브제들의 형태, 색깔, 표면, 재료가 주는 실재감 또 그것들과 대면했을 때의 내 감정들을 보존

하고픈 욕구가 생기는데, 가끔은 설치할 생각으로 집에 가져오기도 하지만 보통은 사진을 찍고 오브제는 그 현장에 두고 와. 다른 사람들과 그 오브제 사이에 또 어떤 마주침이 생길지 모르니까. 나는 오브제들, 혹은 그 장면을 '자연적 조각' '즉흥적 정물화'라고 생각하는데 그게 바로 나의 수집품들이야. 내게 컬렉팅은 '발견' '축적' 그리고 '보존'의 욕구라고 할 수 있을 것 같아. 사진은 그걸 기록하는 매체이고. 상하이 컬렉팅을 시작한 지 벌써 12간지가 돌았어."

이처럼 사라져가는 상하이를 기록하는 마티아스의 사진은 도시 건축 기록 사진으로 의미를 갖는다. 이렇게 찍은 사진들은 보존 전문가들과 정기적으로 공유하고 있다. 하지만 사진에 얽힌 사연은 밝히지 않을 예정이다. 설치미술은 수많은 버전의 이야기를 관람객에게 전달할 수 있고 작품은 관람객의 상상으로 완성된다고 믿기 때문이다.

독일인인 마티아스는 지금 상하이 프랑스 국제학교에서 독일어와 문화를 가르치고 있다. 대부분 프랑스 학생들이지만 5년 전부터 중국인 학생들이 늘었

다. 그에게 가장 고통스러웠던 시기는 2020년 모든 학교가 문을 닫았던 때였다. 줌으로 수업을 해야 했는데 불안정한 사이트 사정으로 실시간 수업을 못할 것에 대비해 예비용 숙제를 따로 만들어야 했고, 학생들이 푼 문제를 고쳐서 다시 보내는 등 거의 하루종일 수업에 매달렸다. 노트북을 올려놓은 동그란 탁자와 그의 몸무게를 용케 지탱해준 안락의자가 교단이었다. 마티아스는 아이들을 가르치는 일 외에도 프랑스 학교와 독일 학교 사이의 연락업무를 맡고 있다.

마티아스는 인구 4000명으로 거의 모든 사람들이 서로 알고 지내는 독일의 소도시 나사우에서 나고 자랐다. 로렐라이 언덕과 가까운 이곳은 강줄기를 따라 수많은 계곡, 들, 숲이 이어지는데다 12세기에 건축된 나사우성까지 있어 중세 영화의 한 장면을 그대로 옮겨놓은 듯한 풍광으로 유명하다. 말발굽 소리가 들려도 이상하지 않을 마을에서 마티아스는 말 대신 자전거와 나무를 타며 어린 시절을 보냈다. 고등학교를 졸업하고 군대 대신 공익근무를 했는데 요양원 어르신 돌봄과 구급차 운전을

했고 이즈음 장래에 뭘 할 것인지 부모님이 묻기 시작했다.

"또래의 다른 친구들과 달리 나는 이 무런 계획이 없었어. 딱 하나, 집을 떠나야겠다는 굳은 결심만 있었지. 당시에 어째서인지 시골 생활이 숨막혔고 가족들에게서 벗어나고 싶다는 생각뿐이었어. 그러다가 내게 딱 맞는 직업을 찾아냈지. 오페어au-pair!* 아기를 돌보며 언어를 배울 수 있는 프랑스의 문화교류 제도였는데 집안일도 해야 해서 대부분 여자들이 지원했지. 당시 알베르 카뮈나 시몬 드 보부아르, 앙투안 생텍쥐페리, 장 폴 사르트르, 오노레 드 발자크, 앙드레 브르통 같은 작가들의 책을 많이 읽었기 때문에 내 무의식이 프랑스로 방향등을 켜준 건지도 몰라. 지원서 경력란에 노인 돌보미, 구급차 운전 외에 동생 둘을 책임감 있게 돌본 장남이라는 사실을 강조한 것이 주효했는지, 파리 근교 브루노 부부의 집에 입주해 다섯 살배기 그레고아르를 돌보게 됐어. 내 쪽에서도 조건이 있었는데 '비흡연 가족과 반려동물 없는 환경'을 분명히 명시했었어. 그런데 브루노는 골초였고 복시 품종의 덩치가 산만한 개 엘리엇도 있었어. 하지만 브루노는 3주 뒤인 35세 생일 때 담배를 딱 끊었고 그사이 나와 엘리엇은 정원에서 함께 뛰노는 사이가 되었지."

아이를 유치원에 데려다준 사이 프랑스어학원에도 다녔기 때문에 프랑스어 실력은 빠르게 늘었다. 물론 가족과 함께 살고 이웃 아이들과 많이 놀아준 것도 프랑스어를 모국어만큼 유창하게 배울 수 있는 계기가 되었다. 가족이 휴가를 떠난 첫해 소르본대학의 여름학기를 수강하면서 예술사와 고고학을 전공으로 택했다.

"내가 브루노 부부의 집에 몇 년이나 있었는지 알아? 무려 6년이야! 나중에 학업 때문에 오페어를 그만두고 파리 남부 14구역으로 이사하게 되었지만 주말만큼은 그레고아르와 새로 태어난 빅토리아를 돌봐주는 일을 계속했어. 또

* 18~30세의 외국인이 프랑스 가족에게 숙식을 제공받고 아이를 돌보는 제도로 보험 및 어학연수의 혜택이 주어진다. 보통 집안일도 병행하기 때문에 여성이 많이 지원한다.

한 달에 한 번은 그레고아르 집에서 1킬로미터 떨어진 농장에서 우유, 채소, 달걀, 닭을 파는 일을 정기적으로 도와주기도 했지. 전공 덕분에 예술 잡지와 전시 카탈로그에 글 쓰는 아르바이트도 시작했고 여름이면 2~3주 정도 고고학 발굴 현장에서도 일했어. 어느 해 여름을 떠올리면 지금도 웃음이 나. 금요일이면 발굴 현장에서 부리나케 브루노 집으로 달려가 아이들을 돌보다가 일요일에는 농장에 가서 닭들을 쫓아다니다가, 월요일에는 오트 쿠튀르 가을겨울 시즌 무대를 찍기 위해 파리로 달려갔지. 웬 패션 사진이냐고? 독일을 처음 떠날 때 아버지가 건네준 수동카메라 덕분이었어. 소르본대학의 수업이 취소된 어느 날, 한 친구가 루브르박물관에서 열리는 프레타포르테 패션쇼를 보러 가자고 했어. 우주에서 몇만 광년 떨어져 있다고 생각했던 패션쇼를 그것도 루브르박물관에서, 심지어 평범한 옷차림으로 간다는 것은 상상도 못했지만 초대장은 마법의 티켓이더라고. 완벽하게 치장하고 향수 구름을 안고 맨 앞좌석을 향해 걸어가는 VIP들은 정말 다른 세상 사람들 같았어. 나는 누군가 안내해준 대로 자리에 앉았는데 우연하게도 무대 끝자락 바로 앞자리였어. 그곳은 모델들이 걸어오다가 잠시 멈춘 뒤 백스테이지로 돌아 들어가는 지점이었지. 나중에야 알았지만 그날도 평소처럼 목에 걸고 온 아버지의 수동카메라 덕분에 사진가로 오해를 받은 거야. 내 뒤로 엄청난 사진작가 무리들이 있더라구. 프로들이 앉는 줄에 끼어든 어리바리 신참에 대해 궁금해하는 그들과 말을 트게 되었는데 그 작가들은 수년 동안 모든 쇼에서 함께 일해왔기 때문에 서로를 알고 있었어. 커다란 줌렌즈가 달린 현대식 디지털 카메라를 들고 있던 그들은 내 수동 장비에 큰 관심을 보였고 쇼가 끝날 무렵에는 젊은 아시아 여성 사진가가 조수가 필요한데 같이 일해보자고 제안까지 했어. 그렇게 웅가로, 발렌티노쇼를 시작으로 1년에 네 번씩 6년 동안이나 클라우디아 쉬퍼, 나디아 아우어만, 나오미 캠벨의 포즈를 카메라에 담았어. 나중에 최신 카메라를 장만했지만 자동 모드에서 수동 모드로 전환 버튼 누르는 법을 몰라서 완벽한 포즈를 취한 카를라 브루니가 눈앞에서 떠나는 뒷모습을 바라만 봐야 했던 적

도 있었지. 패션 사진작가가 재미있는 일이기는 했지만 고객에 따라서는 개인직인 창의성을 전혀 발휘할 수 없다는 사실도 알게 되었고. 그래도 시골에서 소박한 삶을 사시던 부모님께 파리의 패션쇼 티켓을 구해드렸을 때는 어쩐지 감동이었어. 지금 생각해도 나는 참 행운아야. 온갖 사람들이 살고 있는 특별한 세계에서 멋진 경험들을 많이 했으니까. 정말 감사한 일이야."

몸이라는 기억의 방

마티아스는 이후 장을 보러 갈 때를 제외하고는 1년을 꼬박 집에 머물며 완벽한 고독 상태에서 500쪽에 달하는 박사논문을 완성한다. 몇 달 후 구두 면접이 있었고 책을 출판하자는 제안 두 건이 있었지만 더 오래 칩거 생활을 해야 할 것 같아 과감히 거절하고 사진 갤러리에서 오랫동안 일하다가 갤러리라는 세계의 사정을 속속들이 알게 될 무렵 상하이로 온 것이다. 미술사와 고고학 박사 마티아스의 귀한 패션쇼 사진 자료와 파리 집에 걸렸던 동시대 아티스트들의 작품들은 안타깝게도 바람둥이 올리비에 집에 머물고 있다. 하지만 언젠가는 '신텐디 모나리자'와 함께 세상에 공개될 날이 오리라고 믿는다.

다행히 나를 포함한 친구들이 제일 좋아하고 반응이 좋아 전시회까지 열었던 '숲' 시리즈는 상하이 옥탑방까지 잘 따라와 있었다. 지금도 축축한 숲의 냄새가 나는 듯하다. 마른 채 얼어버린 나뭇잎으로 뒤덮인 숲길에서는 바삭바삭한 소리도 들리는 것 같다. 그도 그럴 것이 전시 당시 바닥을 나뭇가지와 나무 둥치로 덮었는데 조심스럽게 걷던 관람객들이 나뭇잎이나 가지를 밟게 되면 바스락 소리와 부러지는 소리가 나무향과 함께 전시장에 퍼졌다. 관람객들은 작품의 일부가 되어 일정한 역할을 수행한 셈이었고 덕분에 사진은 2차원 평면에서 3차원으로 확장되었다.

"'숲' 시리즈를 찍었을 때는 나사우가 아니라 파리에 살 때였어. 가까이 살

마티아스가 태어난 독일 나사우의 깊은 숲을 찍은 '숲' 시리즈 중 일부다. 울창한 침엽수림을 걷다 포착한 자연경관은 우연이 낳은 결과물을 안겨주었다. 이 시리즈를 전시할 당시 마티아스는 관람객이 마치 숲에 와 있는 것처럼 느끼기를 바라면서 전시장 바닥에 나뭇잎과 가지를 두어 관람객이 자연스럽게 숲의 일부가 되도록 했다.

때보다 오히려 거리가 생기니 익숙했던 숲이 다르게 보이더라고. 부모님을 뵈러 갈 때마다 찍었지. 나사우의 겨울은 영하 10도는 예사고 영하 20도까지 떨어져 인근 강이 얼어붙기도 해. 하지만 경사진 숲을 오르다보면 금세 더워지지. 울창한 침엽수림에 들어가면 나무 높이와 수십억 개의 뾰족한 잎들 때문에 혼합림보다 훨씬 더 어둡게 느껴지는데, 빽빽한 밀도 때문에 바람도 통과할 수 없고 시야도 제한적이지. 양치식물들이 카펫처럼 덮여 있어서 맨발로 걸어도 될 정도로 얼마나 폭신하고 부드러운지 몰라. 심장과 몸, 그리고 영혼에 좋은 운동이 되지. 그렇게 걷다가 살얼음 낀 시냇물에 반사되는 아침햇살에 눈이 부시기도 하고, 도토리나 구근을 찾느라 진흙바닥을 헤쳐놓은 멧돼지들의 흔적도 발견하게 돼. 거인 같은 소나무들이 만들어내는 엄격한 수직성과 가지들의 기하학적 리듬에 눈을 빼앗기기 일쑤고. 멀리서 '딱딱딱' 나무를 쪼는 딱따구리의 희미한 소리, 이따금씩 들리는 새의 날갯짓 소리만이 고요함의 깊은 정적을 깨뜨릴 뿐, 거의 완벽한 고요 속에서 계속 걸었어. 더워서 옷을 벗어야 할 정도로 오래 걸었던 것 같아. 그러다 어느 순간 좌우로 쫙 펼쳐진 수직의 파노라마가 눈앞에 나타났어! 현기증이 날 정도로 아찔했지. 우뚝 선 나무에 기대어보기도 하고 주름투성이의 껍질을 어루만져보기도 했어. 강렬한 개성과 일종의 지혜가 느껴질 정도로 깊은 경외심을 불러일으키는 나무들이었어. 심장이 요동치기 시작했지만 차분하게 아버지의 삼각대를 펼치고 카메라를 고정했어. 가능한 한 많은 공간을 담기 위해 와이드 렌즈를 끼우고 숲의 깊은 곳으로 카메라를 향했지. 빛의 양이 워낙 적어서 셔터 스피드는 1초 반 정도로 설정했어. 그리고 잠시 기다렸지. 수많은 수직선이 착시현상을 일으켜 나무가 걸어가는 것처럼 보이더라고. 마치 몬드리안의 추상화를 오래 들여다보면 선들이 떨리기 시작하고 그림의 깊이감이 느껴질 때와 비슷한 경험이었어. 갑자기 내 왼쪽 앞에서 따스한 바람이 천천히 일어나 오른쪽으로 불다가 이내 사라지더라고. 이때다 싶어 바로 셔터를 누르기 시작했지. 어떻게 집에 돌아왔는지 모르겠어. 나중에 필름을 현상하고 나서야 나무 외에 엄청나게 빨리

움직이는 무엇인가가 포착됐다는 것을 알게 됐어. 그들의 정체를 알 수는 없었어, 여전히. 우리가 한 번도 본 적 없는 이상한 생명체처럼 보이기도 하고 안개나 구름처럼 보일 때도 있어. 디지털카메라로 찍었다면 이런 느낌이 났을까 싶기도 해. 현상하는 데 많은 단계를 거쳐야 했지만 예싱을 뛰어넘는 깊이감이 나오더라고. 고향 마을의 숲과 들, 계곡과 언덕이 만들어놓은 초록 풍경을 떠나 결국 회색 투성이 낯선 도시로 왔지만 나는 내 안에 숲이 존재한다는 것을 느껴. 내 기억을 간직한 몸이야말로 진정한 '디어 컬렉터'라고 말할 수 있지 않을까. 내가 어디를 가든, 몸이라는 기억의 방 속에 수집된 경험들은 생생하게 살아 있으니까 말이야."

마티아스는 요즘 우리 사회에 중요한 것이 너무 많아서, 아니 많다고 느껴지게 만들어서 오히려 매사 둔감해지는 것 같다고 말한다. 볼 것이 넘쳐 감성에 진입하기도 전에 많은 것들이 획획 표면을 스쳐갈 뿐이다. 그래서 현대미술의 사명은 관람객에게 '각성의 순간'을 창조하는 것이라고 생각한다. 작가는 예술적인 매체를 하나의 '암시'로서 세상에 내놓고 관람객은 능동적인 수용으로 작품을 완성시킨다. 이 과정에서 작가와 작품, 관객을 하나로 만들어주는 일종의 '유대감'이 생긴다고 믿는다. 그는 거창한 주제를 찾아 헤매기보다는 주변 사물들을 매일 기록하면서 유대감을 쌓아가고 있고, 시간이 지나면 소중한 '이미지의 도서관'이 될 것이라 믿는다. 자신처럼 교사든, 주부든, 구직자든 직업은 상관없다. 감각의 기록이 켜켜이 쌓여 누구도 침범할 수 없는 나만의 방들이 생긴다면 어디에 살든 무슨 일을 하든 중요하지 않다.

"나에게 '집'이란 특정 장소나 고정된 의미가 아니야. 내 고향만 해도 내가 태어난 나사우 한 곳이라고는 생각하지 않아. 한동안은 파리가 내 고향이었고, 이제는 상하이가 내 고향이라고 생각해. 고향의 의미는 내가 인생의 새로운 챕터를 열 수 있도록 준비하고 시작하는 장소라고 하는 편이 맞을 것 같아. 지금 숨쉬고 살면서 일하고 새로운 문화와 새로운 사람들의 가치관을 배울 수 있는 곳도 나의 집이겠지. 나는 인생을

269

MATTHIAS SCHÄFER

스페인 바스크 출신의 세계적 조각가 에두아르도 칠리다의 작품 「무제」와 이를 오마주한 마티아스의 사진 작품.

사라져가는 상하이를 기록하는 마티아스의 사진은 도시 건축 기록사진으로 의미를 갖는다. 이렇게 찍은 사진들은 보존 전문가들과 정기적으로 공유하고 있다.

믿어. 장기 계획을 세우지 않았던 것이 오히려 인생이 열어준 많은 기회의 문으로 들어갈 수 있는 유연함을 준 것 같아. 계획에 매달리면 '이루지 못한 계획'을 '실패'라고 생각하고 스트레스를 많이 받을 테니까 말이야. 집은 떠나는 곳도 영원히 정착하는 곳도 아닌, 지금 내가 삶을 긍정할 수 있는 바로 여기야."

아직 코로나에 걸리지 않은 것이 기뻤던 반면 중국 출입국법이 너무 엄격해 독일의 부모님을 예전처럼 자주 만나러 갈 수 없고, 360도 파노라마 전경의 옥탑방 펜트하우스로 서울과 파리에 사는 친구들을 초대할 수 없어 슬프다고 말하는 마티아스. 인생에는 지금 당장 하지 않으면 다시는 할 수 없는 것들이 있다는 생각이 드는 요즘이다. 삶의 희열이나 고통 같은 강한 감정 때문에 잘 보이지 않던 평범한 감정들, 예를 들면 친밀함이 깃든 우정에 대해서도 자주 생각한다. 그래서 각 도시에 사는 친구들에게 쉽고 간단한 챗 대신 전화로 직접 안부를 전하며 언제 만날지 묻기로 한다. 나사우, 파리, 밀라노, 도쿄, 서울에 전화벨이 울리고 국제 발신 번호가 뜨면 한 톤 올라간 목소리로 친구들은 반갑게 그의 이름을 부른다.

"마이타스!"

집 짓는 컬렉터

JANG YOONGYOO

장윤규

건축가 장윤규가 자신의 집이라고 주장하는 사무실을 찾았을 때 동네 가출 고양이 '아라'가 제일 먼저 반겨주었다. 이어 건축적 요소가 강한 김정주의 「더 시티 4」와 무의식을 건축적으로 구성한 이진주의 「훔친 일요일」이 방문객을 반겨준다.

나는 장윤규를 정미소 주인으로 먼저 알았다. 대학로 3층짜리 낡은 목욕탕 건물을 개조한 정미소였는데 쌀을 찧는 정미소精米所가 아닌 예술 찧는 '정미美소'였다. 소극장, 공연장, 갤러리 등을 운영하는 복합문화공간으로 실험적인 작품들을 과감하게 무대에 올리는 곳이다. 특히 세상 눈치보지 않는 젊은 작가들의 작품들이 전시되던 2층 갤러리에 나는 자주 다녔다. 이번에는 그를 정미소 주인장이 아닌 건축가로 만났다. 곳곳에 장윤규의 건축물이 올라가고 있고 논란과 찬사도 함께 올라가는 중이었다. 집 짓는 사람의 집은 어떨까? 그는 또 어떤 작품을 소장하고 있을까? 궁금했다. 집 주소를 알려주는데 '운생동韻生動', 그의 건축사무소 주소였다. '디어 컬렉터' 프로젝트의 취지를 다시 한번 설명했지만 자신의 '진짜 집'은 사무실이니 그곳에서 보자는 답변이 날아들었다.

"집에서는 정말 잠만 자거든요. 젊은 시절에는 아예 사무실에서 살았어요. 새벽까지 설계하다가 사무실에서 잤는데 직원들이 제발 나가달라고 애원하는 바람에 할 수 없이 근처에 방을 하나 구해 잠깐 눈만 붙이고 왔어요. 저에게는 오랫동안 사무실이 집이었고 지금도 사무실에서 보내는 시간이 제일 많기 때문에 이곳으로 오시는 게 맞아요."

건축문화대상을 받은 예화랑을 비롯해 이집트 대사관, 서울대학교 건축대학, 광주디자인센터 등을 설계한 장윤규는 일본의 건축 저널 『10+1』에서 선정하는 '세계 건축가 40인'에 이름을 올렸고, 『아키텍처럴 레코드』의 '디자인 뱅가드 2006'과 『아키 리뷰』의 '커멘디드 어워드 2007'을 수상한 한국의 대표적인 건축가다. 그런 그가 자신의 정체성이 깃든 '집'이라고 말하는 곳을 찾았다. 성북동 주택가에 자리잡은 운생동 대문에는 '입춘대길'이 큼직하게 붙어 있다. 그가 직접 쓰고 작은 사람들로 채운 입춘방立春榜이다. 돌계단을 올라가니 가슴 확 트이는 정원이 나온다. 아직 초록은 희미하지만 정원이 품은 사계절이 눈앞에 절로 펼쳐졌다.
"야옹". 아, 상상에 고양이 한 마리를 추가해야 할 것 같다. 고양이 '아라'다. 원래 근처 카페에서 키우던 고양이인데 주인이 다른 반려동물을 데리고 온 날 가출해버렸다. 며칠 후 나타난 장소가 장윤규의 사무실이다. 이후 8년 동안 그와 출퇴근을 같이 해왔기 때문에 엄연한 가족이다. 주말에는 나타나지 않는다. 평일에는 칼출근, 칼퇴근이다. 직원들이 지각을 하면 빨리

문을 열라고 운다는 아라, 자세히 보니 귀 한쪽이 없다. 피부암 수술을 세 번이나 한 결과다. 동네 고양이와 싸우다가 생긴 옆구리의 깊은 상처도 치료하는 데 시간이 꽤 걸렸다. 나이들어 생긴 치주염 때문에 부드러운 음식만 준다. 고양이가 집사를 선택한다는 말은 맞는 것 같다. 인사를 마친 아라가 느긋한 걸음으로 사무실 안으로 사라진다.

도심에 나타난 매트릭스

사무실 입구 운생동 현판 아래 눈에 많이 익은 스테인리스 조각 작품이 놓여 있다. 어디서 봤더라. 영화 「매트릭스」의 장면 하나가 떠오른다. 주인공이 몸을 90도로 젖힌 채 총알을 피하는데 고속으로 날아오던 총알의 속도가 갑자기 느려지면서 공기 중에 연속으로 파동을 만들어내는 장면 말이다. 일명 '불릿 타임Bullet Time' 촬영에는 70대의 카메라가 동원됐고 '슈퍼 슬로모션'이라는 최첨단 기법이 사용됐다. 덕분에 어쩌면 공기는 기체처럼 성근 물질이 아니라 액체처럼 밀도 있는 물질일 수도 있겠다는 생각이 들었다. 언젠가 운전을 하고 가다 「매트릭스」의 정확히 같은 장면을 떠올린 적이 있었다. 대치동 한복판에 초현실적으로 서 있던 건축물 크링Kring을 봤을 때다. 처음에는 건물이 아

닌 거대한 설치 작품이라고 생각했다. 신기했던 건 볼 때마다 건물 외관이 달리 보였다는 점인데, 건물을 파고드는 동심원들은 어느 날은 빗방울이 떨어지면서 쉴 새 없이 만드는 동그란 파문이었다가 어느 날은 스피커에서 공간으로 울려퍼지는 소리의 파장 같기도 했다. 호기심이 생겼다. 알고 보니 모델하우스, 주택 전시관이었다. 모델하우스는 다 거기서 거기라는 편견을 깬 것은 외관만이 아니었다. 다양한 론칭쇼, 패션쇼, 강연회, 전시가 열리는 홀과 극장, 카페, 컨퍼런스 룸은 물론 4층 꼭대기에는 계절을 느낄 수 있는 스카이 가든까지 갖췄다. 게다가 밤에는 LED를 활용해 건물 외벽을 대형 스크린처럼 꾸며 행인들이 화려한 미디어 파사드를 즐길 수 있도록 했다. 정작 3층에 위치한 주택

서울 곳곳에 자리한 건축가 장윤규의 작품들. 왼쪽부터 '크링' '예화랑' 그리고 '한남더힐갤러리'(아래)다. ⓒ운생동

전시관은 분양 때만 사용되는 한편, 건물 자체는 동네 주민들은 물론이고 호기심 많은 젊은이들이 찾는 명소가 되었고, 드라마의 인기 촬영장소가 되기도 했다. 한 번 보면 잊히지 않는 파격적인 건물이기도 했지만 더 파격적인 것은 모델하우스 안에 '문화 콘텐츠'를 상주시키겠다는 야심찬 '디자인'이 아니었을까. 네덜란드어로 원圓을 뜻하는 '크링'의 의미처럼 '도시의 울림통'으로 주변과 제대로 공명하고 있는 이곳은 까칠한 첫인상과 달리 덩치 크고 성격 좋은 친구처럼 주변과 어울리고 있다.

다시 운생동 사무실 입구. 거대한 건축물의 100분의 1 축소 모형을 본다. 누가 이 모형이 그대로 건물로 올라갈 줄 상상이나 했을까. 장윤규의 모든 작품들이 그렇듯 말이다.

계단 갤러리에서 만나는 도시

현관을 지나 사무실 안으로 들어서니 2012년 여수 엑스포 주제관 응모작 모형인 '바다의 상상'이 방문객을 맞이한다. 모형 뒤에는 달콤하디 달콤한 김들내의 작품이 오래된 살림살이처럼 아무렇지 않게 걸려 있다. 장윤규는 정미소를 운영하면서 젊은 작가들을 지원하고 싶은 마음에 작품을 많이 구입했다고 한다. 새로 건축한 공간에 선물로 작품을 설치해주기도 하고 젊은 작가들의 작품전을 열기도 했다. 새로 지은 건물이든 기존 건물이든 강한 의지와 좋은 기획만 있다면 장소 불문 어디든 갤러리가 될 수 있다는 게 그의 생각이다.

통나무를 그대로 반듯하게 깎아 만든 옛날 스타일의 계단을 그의 안내에 따라 올랐다. 발바닥과 단단한 나무의 질감이 기분좋게 맞닿는다. 2층으로 올라가는 층계참은 운생동의 갤러리다. 건축적 요소가 강한 작품들을 아주 가까이서 감상할 수 있다. 정면에는 안세권의 대형 사진 작품이 걸려 있다. '2010 성곡미술관 내일의 작가상' 수상자인 그는 서울, 부산 등 대도시의 재개발 전후 모습을 사진과 영상으로 꼼꼼하게 담아왔다. 카메라 렌즈가 필요할

층계참 벽면에도 젊은 작가들의 작품을 걸어두어 계단을
오르내리는 사이사이 작은 갤러리를 들락날락하는 기분이 든다.

때는 작품을 슬며시 두고 가기도 했다니 막역한 두 사람 사이가 그려진다. 운생동에 걸려 있는 작품은 2005년 5월 2일, 청계천 철거가 한창일 때의 기록이다. 폐허처럼 드러난 교각과 돌무덤 사이사이에는 산발한 철근이 마른 잡초처럼 엉켜 있다. 청계천의 내장이 고스란히 드러난 이곳은 (도시가 꿈꾸던) 욕망의 출생지이자 (도시가 간직한) 추억의 안치소다. 지금은 발까지 담글 수 있는 5.84킬로미터의 내가 흐르고 청계 8경이라 불리는 아름다운 산책로까지 갖춘 도심 속 생태공원으로 변신한 터라 과거의 모습은 상상할 수조차 없다. 다만 안세권의 작품에서 청계천 주변의 노후 아파트와 상가, 노점과 함께 철거된 사람들의 '삶'의 흔적을 더듬어볼 뿐이다.

"안세권은 화려하게 변화하는 도시의 이면에는 과거의 추억과 삶이 존재했고 이 또한 도시를 이루는 중요한 본질이라는 것을 기록으로 보여줍니다. 작품이 찍힌 시간을 보면 사람 없는 새벽 시간을 골라 얼마나 자주 청계천을 방문했는지 짐작이 갈 거예요. 도시 문명에서의 '속도'에 대한 꿈을 담은 영상 작업 「꿈 III, 속도」를 찍기 위해서 비가 쏟아지는 날 와이퍼를 작동하지 않고 청계 고가도로를 스무 번 이상 왕복 질주했다네요. 교통사고 안 난 게 천만다행입니다. 작업에 대한 작가의 의지를 읽을 수 있는 대목이죠. 그리고 여기 이 작품 김정주의 「더 시티 4」의 재료가 뭔지 짐작이 가세요?"

'도시'라는 제목을 들어서인지 디자인에 나름 신경쓴 멀티플렉스와 아파트, 타워크레인 옆 한창 올라가고 있는 고층 빌딩도 보인다. 하지만 회색 메탈의 단일한 재료를 써서일까, 사람의 흔적이 없어서일까? 미래형 도시임에는 틀림없는데 풍경이 삭막하다. 인간이 더이상 필요 없는, 완전히 자동화된 기계 도시 같다. 그런데 아무리 봐도 작가가 쓴 재료가 짐작이 가지 않는다. 골몰하는 중에 '스테이플 철침'이라는 정답이 들렸다. 접착제로 철침을 하나하나 붙여가며 쌓았다고 한다. 세상에, 얼마나 많은 시간이 걸렸을까. 긴 시간을 통해 도시가 만들어지듯 작가 역시 인간의 '수직 본능'을 손으로 재현하고 사진으로 기록했다. 즐거운 놀이이자 고통

위 안세권은 욕망의 출생지이자 꺾인 꿈의 안치소인 도시를 기록한다. 안세권이 찍은 청계천 철거 현장에는 마른 잡초처럼 엉켜 있는 산발한 철근과 사람 떠난 상가와 노점들이 을씨년스럽기 짝이 없는 풍경을 연출한다.

아래 오른쪽 김정주의 「더 시티 4」는 스테이플 철침으로 쌓아올린 도시를 촬영한 것이다.

스러운 노동을 수반하는 김정주의 도시 만들기는 난개발된 현대 도시, 특히 서울에서 영감을 받았다고 한다. 사전 계획 없이 마구잡이로 진행된 택지조성, 공장건설, 도로건설은 환경과 삶의 질을 모두 훼손시켰다. 이질적 요소들이 뜬금없이 '접착'되었던 난개발형 도시들은 작가의 손을 거치면서 깔끔하게 정비되었다. 작가의 작업 과정을 동영상으로 찍어 작품을 전시할 때 영상도 함께 틀면 재미있을 것 같다고 생각했는데, 안타깝게도 작가는 현재 작품 활동을 잠시 접고 요양원에서 환자 돌보는 일을 생업으로 삼고 있다.

"심한 욕창으로 고생하는 환자의 몸을 뒤집어줄 때마다 화가 프란시스 베이컨이 왜 인간의 살을 짓이기고 피부색을 죽은 보랏빛으로 썼는지 알 것 같다고 하더라고요. 어디서 일하든 작가의 눈을 잃지 않는 그녀는 천생 작가입니다. 지금의 생업이 훗날 어떤 작업으로 그녀를 이끌지 궁금해요. 포기만 하지 않았으면 좋겠어요."

재난을 대하는 작가와 건축가의 자세

김정주가 가상의 도시를 견고하게 쌓는다면 하태범은 견고했던 도시의 무너진 현장을 기록한다. 우선 그의 대표작 '화이트White' 시리즈의 제목부터 보자. 「뉴욕 911」「아이티 지진」「쓰나미」「파키스탄 폭탄테러」「연평도」「전쟁놀이」등 인류가 맞닥뜨린 재해와 전쟁이 주요 주제다. 하태범은 가볍고 구겨지기 쉬운 흰 종이나 얇은 플라스틱으로 뉴스 영상과 보도사진에 등장했던 피해 현장을 모형으로 만든 다음 미디어에 나온 각도로 촬영한다. 운생동 계단에 걸린 사진 작품 「연평도」도 마찬가지 과정을 거쳤다. 재앙으로 파괴된 현장은 재현되었으나 그의 사진에는 기자들의 긴박한 목소리도, 삶을 송두리째 빼앗긴 희생자들의 비명도 들리지 않는다. 음소거된 흑백 정지 화면 같은 그의 작품에는 공포, 분노, 절망 등 인간의 고통은 어느 것 하나 남아 있지 않다. 영화

하태범의 「연평도」 작가는 가볍고 구겨지기 쉬운 흰 종이나 얇은 플라스틱으로 뉴스 영상과 보도사진에 등장했던 피해 현장을 모형으로 만든 다음 미디어에 나온 각도로 촬영한다.

와 게임에서 하나의 스펙터클로 손쉽게 소비되는 재난과 전쟁 장면들은 미디어에 차고 넘친다. 탈색된 그의 작품처럼 인류의 불행에 대한 우리의 연민도 무뎌질 대로 무뎌져 있다.

"비참한 사건 사고를 대하는 현대인들의 무감각을 잘 보여주는 작품이라고 생각해요. 저는 아무래도 건축가이다 보니 전쟁과 재난에 대비하는 건축 시스템에 대해 많이 생각하고 있습니다. 재난 키트를 미리 만들어놓으면 어떨까요. 일명 '트럭 컨테이너 키트'인데요, 트레일러 한 대마다 다양한 구호 기능이 갖춰진 컨테이너를 미리 실어놓고 필요한 목적지에 도착하면 바로 컨테이너를 펼치는 거예요. 즉석에서 응급실이 될 수도 있고 임시 숙소도 될 수 있어요. 이동이 용이하니 재난 현장에 바로 투입할 수 있는데다 트레일러끼리 연결하면 피해 주민들을 위한 임시 커뮤니티로도 이용할 수 있습니다. 뉴스에서도 자주 보지만 재난 발생시 학교 체육관이나 관공서 등이 임시 대피처로 이용되는데, 사생활 침해와 공중 시설 사용의 불편함이 이만저만한 게 아니더라고요. 필요한 곳에 '트럭 컨테이너 키트'를 출동시키면 휑한 체육관에서 뜬 눈으로 밤을 새는 불편은 없을 겁니다. 움직이는 건축의 예는 꽤 있어요. 예컨대 1920년대 캐나다 새스커툰호수 주변의 작은 주택가에 철도가 들어오면서 지역 공동체가 무너질 지경이 되자 주민들은 집과 상점을 썰매에 싣고 말에 달아서 다른 지역으로 이사해버렸습니다. 나무로 만든 집은 말뿐 아니라 철도로도 쉽게 옮길 수 있었는데, 20세기에 이런 주택 이동 방식은 일반적인 현상이었어요. 집을 비롯한 건물이 땅에 붙박이로 고정되어 있는 것이 아니라 필요할 때 최적의 장소로 이동할 수 있다는 실례를 역사 속에서 찾을 수 있어요. 지금은 말 대신 차에 집을 달고 옮겨다니고 있지 않습니까. 머지않아 인공지능과 사물 인터넷이 결합된 이동식 첨단 주택, 일명 '자율주행 집'이 탄생할 겁니다. 5대 정도의 자동차가 충전 기능을 갖춘 허브에 연결되어 하나의 집을 형성할 수도 있고, 아예 커다란 자동차 한 대가 집이 될 수도 있을 거예요. 어디든 이동할 수 있고 접속할 수 있어 언제나 새로운 동네 풍경을 만들어낼 거예요.

이런 개념은 개별 주택을 넘어서 도시적 스케일로 확장될 수도 있다고 생각합니다."

건축하면 일단 멋진 외관과 특이한 공간 구성이 우선 떠오르곤 했는데(아마도 잡지 영향 탓일 게다) 각종 사건·재해가 잇따르는 위험 사회 속에서 구성원 전체를 떠받치는 건축의 본질을 장윤규를 통해 새삼 깨닫게 된다.

사진을 시험하는 사진가

하태범의 「연평도」가 걸린 계단참을 지나 2층으로 올라가니 기다란 복도가 나오고 양쪽으로는 각종 모형들이 아슬아슬하게 쌓여 있다. 다가구 주택들이 모여 있는 동네의 좁은 골목 사이로 들어서는 기분이다. 건축 아이디어가 적힌 커다란 화이트보드 아래에는 초록 식물들이 옹기종기 자라고 있다. 빨간 냉장고 문에 그려진 낙서는 그가 창작한 캐릭터다. 눈이 양쪽으로 나란히 달리지 않고 위아래로 달려 있다. 저런 눈으로 보는 세상은 어떤 풍경일까? 생각이 꼬물거리던 참에 노출 콘크리트 벽 한가운데 초록색 동공의 특이한 눈동자와 눈이 마주쳤다. 주도양의 '사진' 작품이다. 바싹 얼굴을 대고 보니 가운데 길게 자란 잔디밭을 두고 나무들이 빙 둘러싸고 있다. 고개를 위로 치켜들고 내 몸을 회전해야 볼 수 있는 풍경이다. 세상이 빙글빙글 돈다. 흐릿한 사진의 가장자리가 빠른 속도감까지 느끼게 한다. '세상을 바라보는 나'에서 '세상이 바라보는 내'가 되어본다.

작가는 직접 만든 6개 구멍의 핀홀 카메라에 대형 시트필름을 말아넣은 뒤 한 장소를 360도로 촬영했다. 세상을 돌돌 말아 크리스털 볼 안에 압축해버린 것 같다. 요즘에야 수많은 사진앱이 나오니 세상을 올록볼록하게 얼마든지 변형해서 볼 수 있지만, 벌써 20년도 전에 세상을 보는 '다시점' 렌즈를 제시한 주도양의 시도는 파격적이라 할 수 있겠다. 그런가 하면 2021년에 시작한 '내 친구 프로젝트'도 재미있는 기획이

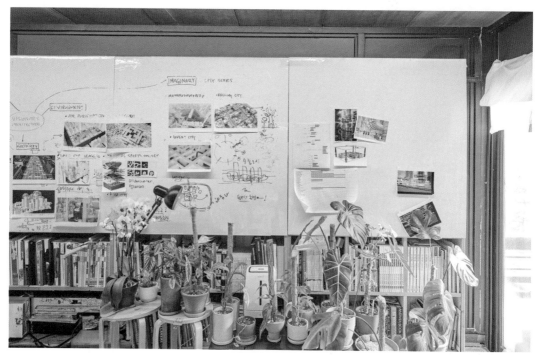

건축 아이디어가 적힌 커다란 화이트보드와 싱그러운 식물들, 그리고 각종 모형이 아슬아슬하게 쌓인 사무실 한구석은 다가구 주택들이 모여 있는 동네의 좁은 골목 같다. 빨간 냉장고 문에 그려진 낙서는 장윤규가 창작한 캐릭터다. 눈이 양쪽으로 나란하지 않고 위아래로 달려 있다. 저런 눈으로 보는 세상은 어떤 풍경일까?

노출 콘크리트 벽에 주도양의 「공원 4」가 걸려 있다.
마치 빙글빙글 돌아가는 세상을 바라보는 눈동자 같다.

다. 같은 기술 복제 시대의 예술이지만 책, 영화, 음악에 비해 미술은 비용과 접근성 면에서 가장 어려운 분야라고 생각한 주도양은 미술의 저변을 확장하기 위해 친구의 초상을 찍기 시작했다. 작업 과정에 드는 적지 않은 비용은 모두 작가가 지불한다(이 대목에서 정부의 예술지원제도가 꼭 공평하지만은 않다는 것도 짐작이 간다). 참여한 친구에게는 찍은 사진을 선물로 주고 그 친구는 자신의 친구를 다음 사진의 주인공으로 추천한다. 다게르가 카메라를 발명한 1837년 이전부터 사용됐던 검 프린트 방식으로 인화된 작품은 한 편의 회화를 보는 듯하다. '내 친구 프로젝트'의 '참여, 소유, 전시, 감상'의 주체는 모두 평범한 사람들이다. 2021년부터 시작한 이 프로젝트가 그가 목표한 대로 2041년까지 매년 무탈하게 진행되기를 기원해본다.

세상에 단 한 그루

"여기는 제가 가장 많이 시간을 보내는 곳이에요. 저 앰프는 1960년대 양옥집에 한 대씩은 있던 빈티지 매킨토시고요, 푸른색 JBL4343 스피커는 둥근 소리를, 검은색 골드문트는 날카로운 소리를 내요, 수학자와 물리학자들이 만든 스피커답게요. 설계할 때는 우주적 스케일이 필요하거든요? 그래서 음악을 많이 들어요. 보통 음악평론가가 되신 분들은 9만 시간을 듣고 난 뒤 귀가 트인다던데, 저는 1만 시간 정도 들은 것 같습니다. 여기서 가장 자주 듣는 음반은 구스타프 말러예요. 저를 '자유' 그 자체로 만들어주는 음악입니다."

아끼는 클래식 LP와 CD가 빼곡한 선반 위에는 직접 그린 드로잉들이 놓여 있다. 누구나 작가가 될 수 있다고 그는 생각한다. 틈날 때마다 붓 가는 대로 그린다. 직접 쓴 글귀 '자유'도 있다. '더 이상의 한계는 존재하지 않는다. 더이상의 현실도 구속하지 않는다. 꿈꾸는 자유만이 가슴 속에 고동친다'고 쓰여 있다. 운생동 건축의 정신일 것이다. 그

왼쪽 장윤규가 가장 많은 시간을 보낸다는 음악 회의실. 오래된 빈티지 앰프와 주도양의 또다른 사진 작품 「꽃 13」이 시선을 끈다. 원래 가로 작품인데 마땅히 걸 공간을 찾지 못해 우선 세로로 두었다.

오른쪽 구스타프 말러의 음악은 자신을 자유롭게 한다고 말하는 장윤규. 말러의 앨범과 김기창 화백의 판화가 정답게 나란히 놓여 있다.

의 기 센 산문적 드로잉들 사이로 이명호의 사진이 한 편의 시처럼 서 있다. 쓸쓸한 풍경을 배경으로 나무 한 그루를 그린 캔버스가 홀로 서 있는 듯하지만 사진 속 나무는 실제 나무다. 작가 이명호는 한 그루의 나무를 찾아 세계 곳곳을 누빈다. 그렇게 나무를 발견하면 그 뒤에 거대한 흰색 캔버스(광목 천)를 설치한다. 풍경에서 분리된 나무는 이제 세상에 단 하나뿐인 '오직 한 그루의 나무'가 되어 그의 카메라에 담긴다. 오랜 미술의 역사에서 화가들은 현실 세계를 '똑같이' 재현하고 싶어했다. 카메라오브스쿠라도 그런 열망에서 화가들이 발명한 것이다. 이후 카메라가 발명되면서 재현은 온전히 사진의 몫이 되었다. 그 어느 화가가 그려낸들 이명호가 캔버스에 재현한 나무만큼 똑같을 수 있으랴. 하지만 재현을 사이에 둔 회화와 사진의 오랜 논쟁에서 살아남은 건 이명호의 '관점'이다. 이명호는 사진이 발명되었을 때는 힘이었으나 이후 무겁게 짓눌러온 '재현'의 굴레를 '재연'으로 맞받아쳤다. 사진에 '행위'를 적극 개입시킴으로써, 사진의 영역을 확장했다. 풍경 속에 스며 존재감이 없던 사물을 드러내는 그의 작업은 해외에서도 큰 호응을 얻고 있다.

"이명호 작가가 여리여리한 들꽃 뒤에 명함만한 카드를 세우고 찍은 초기 작품들이 생각납니다. 세상에 보잘것없는 존재는 없다는 것, 모든 사물은 그 자체로 존재 가치가 있다는 것을 보여주었어요. 얼마 전 들은 와인 레이블 작업에 얽힌 에피소드도 재미났어요. 프랑스 보르도 지방의 샤또 라로크 소유의 포도밭 일곱 군데를 1년에 한 번씩 돌아가며 하는 작업이었는데 막상 포도나무 뒤에 광목천을 설치하니 그렇게 왜소하고 볼품이 없더래요. 긴 고민 끝에 포도나무의 가치는 생김이 아니라 좋은 와인의 재료가 되는 포도의 질에 있다는 데 생각이 미쳤고, 배경으로 세울 예정이던 광목천을 와인으로 염색하기로 결정합니다. 이 과정에는 동네 주민들과 어린아이들, 농부들까지 기꺼이 참여했고요. 이렇게 그의 '나무' 시리즈는 현지인들의 손길과 지역 고유의 떼루아*

• 보통은 포도나무가 자라는 토양을 가리키지만 광의적으로는 포도농사에 영향을 주는 일체의 환경적 요소를 가리킨다.

이명호의 작업에는 생각보다 많은 스태프가 필요하다. 크레인까지 동원된다. 큰 규모의 지지대를 설치할 때도 있다. 궂은 날씨, 벌판에 부는 바람은 기본값이다. 중첩된 '행위'들이 담긴 사진이다.

가 고스란히 담긴 '와인' 시리즈로 이어지게 됩니다. 덕분에 아무에게나 주어지지 않는다는 쥐라드 Jurade 와인 작위까지 받은 기사가 되었다네요. 앞으로 국내 문화재뿐 아니라 세계 문화재를 주제로 작업할 계획을 세우고 있다는데 어떤 문화재를 선택할지 또 어떤 변주로 문화재들을 감추고 드러낼지 궁금합니다."

자연이 말을 거는 집

크지 않은 음악실 겸 회의실에서 이리저리 잔짐들을 옮기며 책에 실을 사진을 찍는 우리에게 미안했는지 장윤규가 한마디 거든다.

"아휴, 치우느라고 치웠는데 고생이 많으십니다. 예전에 스티브 잡스의 사무실 사진을 본 적이 있는데 선반이며 책상이며 가리지 않고 쌓여 있는 자료들이 그야말로 쓰러지고 있다고나 할까요? 그에 비하면 저는 양반이더라고요."

장윤규의 말을 듣고 떠올려보니 애플의 군더더기 없는 디자인만 봐서는 상상할 수 없는 어수선하기 짝이 없는 사무실 풍경이긴 했다. 깔끔하게 잘 정돈되어 있는 곳은 스티브 잡스와 장윤규의 사무실이 아니라 그들의 머릿속인지도 모르겠다. 사진 촬영을 위해 이쪽저쪽으로 밀어놨던 짐들을 제자리로 옮기다가 귀여운 공룡과 자동차 그림을 발견했다. 그린 지 시간이 좀 흘렀는지 종이 양끝이 안쪽으로 조금 오그라들어 있었다. 공룡 뒤쪽의 사진 속에 갓난아기가 작가다. 어릴 때 장난감을 안 사줬더니 장난감을 만들어 놀더란다. 아이가 자라는 동안 꿈을 물어본 적도 없다. 아이의 꿈을 제한하고 싶지 않아서였다. 대신 마당 있는 지금의 운생동 사무실에 자주 데리고 왔다. 자신의 아들에게 집이 곧 아파트는 아니라는 것을, 집에는 자연이 포함되어 있다는 점을 보여주고 싶었다. 지금 보는 정원의 경치

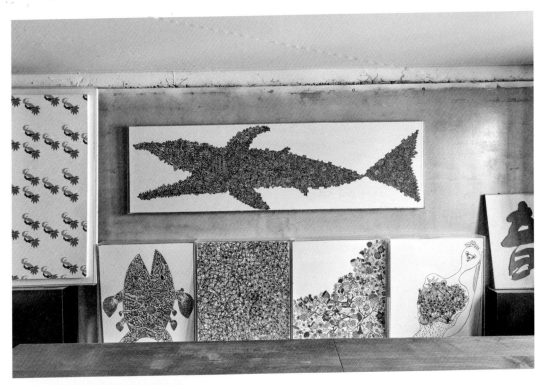

2미터에 가까운 크기의 「도시를 삼킨 상어」, 빨강, 노랑, 파랑 세 가지 색으로만 그린 「꽃」 등 사무실 벽을 장식한 그림들은 모두 장윤규의 아들이 그린 것이다. 초등학생이 그렸다고는 믿기지 않는 작품들이다. 아래 사진 속 포동한 얼굴이 아들 이안이다.

를 말로 옮기면 시라고 말했더니 어느 날부터 시를 쓰던 아들이 언젠가부터는 그림을 그리기 시작했다. 2미터에 가까운 「도시를 삼킨 상어」, 빨강, 노랑, 파랑 세 가지 색으로만 그린 「꽃」 등 초등학생이 그렸다고는 믿기지 않는 작품들이다. 왜 꽉꽉 채워서 안 그리냐고 물었더니 기계는 꽉 차 있어도 되지만 자연은 비어 있어야 한다고 답했다고 한다.

장윤규는 어린 시절 화장실을 가려면 마당을 가로질러 가야만 했던 집에 살았다. 지금 보면 불편한 요소들 덕분에 뜻밖의 선물처럼 볼 수 있었던 풍경들이 아직도 생생하다. 새카만 하늘에 촘촘하게 박혀 있다 머리 위로 마구 쏟아지던 별들이며 한밤을 대낮처럼 환하게 밝히며 춤추듯 내리던 새하얀 눈까지…… 사실은 불편한 게 아니라 아름다웠다고 추억한다.

"조금 편리해지려고 너무 많은 것을 소유하며 살다보니 풍경이 우리 생활에서 밀려나고 있다고나 할까요. 자연이 들어설 공간이 부족해지고 있어서 안타깝습니다. 원주에 세워진 뮤지엄산을 설계해 우리에게도 익숙한 안도 다다오

는 아무리 작은 집을 짓더라도 마당을 잊지 않았어요. 오사카의 노후 목조주택 세 채를 노출 콘크리트로 재건축한 협소주택 '스미요시'도 마찬가지였어요. 안 그래도 좁은 주택인데 거실과 주방 사이에 마당을 떡 하니 배치했어요. 하루에도 몇 번씩 마당을 가로질러야 했겠죠? 비라도 오면 우산 쓰고 화장실을 가야 했죠. 눈과 비, 더위와 추위는 피해야 할 요소가 아니라 생활의 일부가 되고, 사는 사람을 서서히 자연에 스미게 해주었습니다. 열린 하늘을 통해 쏟아지는 햇살은 오전에는 거실로 오후에는 주방으로 장소를 옮기며 하루의 시간과 계절의 변화를 알려주었고요. 그를 길러주었던 외할머니집 마당에서 영감을 받았다고 해요. 계절이 말을 거는 집, 제가 생각하는 이상적인 집이기도 합니다."

스미요시가 완공되자 집주인에게 "더운 여름에는 옷을 하나 벗고 추운 겨울에는 하나 더 껴입고, 최선을 다해서 생활해주십시오"라고 부탁했다는 다다오는 자신의 모든 건축 철학을 스미요시 주택이 다 담고 있다고 말하곤 한다.

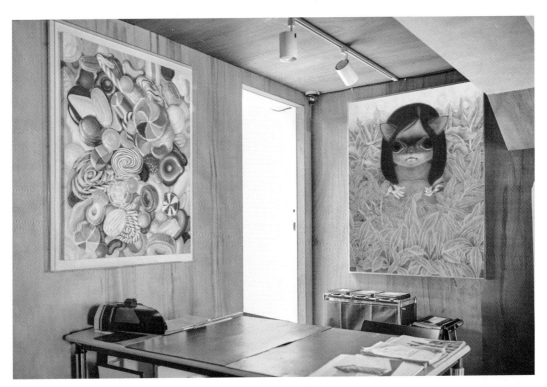

위 왼쪽 김들내의 「Love」라는 작품이다. 캔버스를 채운 온갖 아이스크림, 생크림, 캔디, 막대사탕 들을 보노라면 너무 달아 입이 아릴 지경이다. 진저리가 쳐진다. 사랑은 참 이상하다. 빠진 사람과 빠져나온 사람들의 반응이 극과 극이니 말이다.

위 오른쪽 성유진의 「작은 땅 위의 더 큰 세상」이다. 작가에게는 두 가지 고민이 있다. 웃기고 싶은데 항상 진지하게 자리가 끝난다. 식물을 좋아하는데 기르는 화분마다 일찍 죽는다. 그래서일까. 작가의 고양이 인간이 등장하는 캔버스에는 영원히 시들지 않는 식물들이 무성하다.

아래 운생동의 정원에 봄 햇살이 따사롭다.

짓고 부수고 다시 올리는 영감이라는 집

고등학교 졸업 후 권투 대전료로 겨우 먹고 살던 안도 다다오의 학교는 동네 목공소와 제철소 그리고 현대 건축의 아버지인 르 코르뷔지에에 관한 중고 책이었다. 책 살 돈이 없어 책이 팔리기 전에 도면을 일일이 빠르게 베껴 그린 일화는 유명하다. '고군분투했으나 지어지는 것은 아무 것도 없던 30대를 보냈다'는 장윤규도 기계공고 졸업 후 건축 공부를 시작했다. 건축계에서는 드문 이력의 소유자로 순수 국내파다. 달랑 직원 한 명과 운생동을 세웠지만 일이 들어오질 않아 다른 건축사무소에서 아르바이트를 하며 버텼다. 퇴근한 뒤에는 언젠가 실현될 '가상 프로젝트'에 몰두했다. "가능하겠어?" 그가 가장 많이 듣는 말이었다. 그래서인지 그는 불가능한 건축물 같은 이진주의 작품을 아낀다. 사무실에 두 점이나 소장하고 있다. 마치 무의식을 반듯하게 잘라내거나 삽으로 푹 뜬 것 같은 형식이 눈에 띈다.

먼저 「풀밭 위의 식사」는 건축의 기초 단위인 블록을 닮았다. 경첩으로 꼭꼭 닫힌 무의식의 상자는 투명한 재질 덕분에 내부가 훤히 들여다보인다. 남성으로 추정되는 인물이 긴 집게로 여성에게 뭔가를 먹이고 있다. 똑같이 생긴 여성들이 입을 벌리고 차례를 기다리고 있는데 절반의 여성들은 몸이 희미하게 거의 지워져 있고 어떤 여성은 유체 이탈하듯 몸의 뒤편에서 또다른 몸이 분리되고 있다. 주체적으로 삶을 경영하는 것 같지만 의식적/무의식적으로 사회문화적 관습에 의해 우리 삶의 방식이 결정된다는 비판적 시선을 담고 있는 작품이다. 성인에게는 당연히 능동적 행위인 '식사'가 알고 보면 타자가 강제로 먹이는 행위일 수도 있다는 것인데, 처음 이 그림을 보고 긴 집게로 잔인하게 혀를 빼내는 장면인 줄 알았다는 반응부터 유리볼에 담긴 액체가 벌건 핏물 같아 진저리를 쳤다는 사람들도 있었다. 작가는 뭔가를 주는 대로 받아먹기 위한 적극적인 제스처를 표현한 것이지만 어떻게 해석해도 좋다고 말한다. 예술의 영역에서는 '오독'도 이해의 일부이고 작품을 더욱 다양하게 해석하고 즐길 수 있는 방법이라 생각

이진주의 「풀밭 위의 식사」와 「훔친 일요일」(세부)이다. 작가는 전통 안료인 분채를 물과 아교에 개어 두꺼운 장지나 천 위에 그린다.
유화나 아크릴이 줄 수 없는 투명한 깊이가 구현되는데, 무의식의 바닥에서 올라오는 이미지들을 그리기에 더없이 좋은 재료다.
꿈속에 등장하는 알 수 없는 인물과 사물들처럼 작품에 등장하는 이미지들은 서로 멀찍이 떨어져 있고 그 거리만큼 외로워 보인다.

하기 때문이다. 정답을 찾아내라고 관람객을 다그치기보다 작가가 던진 단서를 통해 관람객이 자신만의 통로를 만들고 각자 다른 세계에 도달하기를 바라는 것이다.

긴장을 풀고 작품을 찬찬히 살펴본다. 상자 안의 고무호스는 어느샌가 상자 밖으로 나와 상자 위에 놓여 있다, 실제로는 불가능하지만 그림 속 고무호스는 상자 내외부에 동시에 존재한다. 자연스러운 공간 착시를 통해 현실과 비현실이 섞이는 모호하고도 모순적인 세상에 대한 우리의 인식을 시각화한다.

한편 「훔친 일요일」은 작가가 강원도 여행중 우연히 본 실제 풍경의 일부를 그린 것이다. 당시 큰 나무와 바위, 새 등이 연출하는 생경한 분위기에 압도되었고 시간이 흘러도 잊히지 않았다. 압도적인 광경은 작가 개인에게 남아 있던 기억, 그 기억이 불러일으키는 강렬한 감정들과 오버랩되었다. 어린 시절 겪었던 납치 사건, 대학 때 친구의 갑자스런 피살 등 오랫동안 누구에게도 말하지 못했던 트라우마를 무대 위로 올렸다. 공중에 매달린 붐마이크가 '무대적' 요소를 강화한다. 사람이 누웠던 흔적만 남은 빈 침대, 침대 아래 떨어진 책 한 권, 까마귀, 흑염소, 노을 비친 연못, 연못에 빠진 의자, 자루에서 기어나오는 뱀 두 마리, 전자 모기향, 먹다 버린 사과들, 한쪽 하이힐이 벗겨진 채 커다란 나무에 빨래처럼 반으로 접혀 널려 있는 여인, 무대 밖으로 날아가 어딘가로 떨어지는 중인 구두 한 짝, 그리고 개미집 같은 땅굴 속에 웅크린 태아들.

작가는 표면에서는 보이지 않는 땅밑을 알기 쉽게 표현하기 위해 백과사전에서 자주 사용하는 부등각不等角으로 잘라낸 지형을 이용했다. 겉으로는 드러나지 않는 불가해한 심리적 풍경의 내부를 향한 작가의 태도를 보여준다. '정말 일어난 일일까?' 세월이 흐르며 변형 혹은 왜곡됐을 가능성을 안고 있는 불완전한 기억의 무대에 작가는 '훔친 일요일'이라는 제목을 직관적으로 붙였다.

"등장하는 이미지 하나하나보다는 그 이미지들이 촉발하는 감각들이 서로 충돌하며 구축해내는 심리적 풍경이 흥미롭습니다. 한번 올린 건축물은 수정하거나 철거하기가 쉽지 않지만 이진주의 작품은 보는 사람마다 수많은 이야기의 집

지하 주차장을 설계사무실로 개조했다. 저렴한 합판으로 벽을 쳤다. 제1회 뮤지엄산 판화공모전 입상 작가 한지민의 「꿈속의 시」 작품 아래 걸린 옷과 우산도 초현실적인 분위기에 한몫한다. 작품이 걸려야 할 장소가 따로 있는 것은 아니다. 어디든 걸 수 있다.

을 지었다 부수었다 다시 올릴 수 있어요. 화면의 빈 공간은 관람자가 지은 해석의 집으로 가득차게 됩니다. 작가들의 작품은 건축가의 설계도면 같습니다. 그 도면을 바탕으로 각자의 '집'을 짓는 것은 감상자라고 생각해요, 보다 적극적으로 집 짓는 사람은 컬렉터이고요. 먼저 자신이라는 집, 지금 살고 있는 집, 그리고 언제든 상상 속에 변형이 가능한 '작품'이라는 집. 집이 벌써 몇 채입니까?"

집 짓는 집

집 짓는 사람의 '집'에 대한 정의가 재미있다. 사람이 살면서 밥풀떼기 하나라도 붙어 있어야 '홈home'이 된다. 집에는 삶의 호흡이 필요하고 그래서 '모델하우스'는 있어도 '모델홈'은 없다. 작품도 마찬가지다. 미술관이나 갤러리에 걸린 작품은 아직 뜸이 안 든 밥이라고 생각한다는 장윤규. 예술은 결국 사람의 마음을 움직이게 만드는 일이고 (모든 사람은 아니더라도) 누군가의 마음에 감동이 깃들게 할 때 비로소 작품으로 완성된다고 생각한다. 젊은 작가들의 작품은 소장할 때마다 언제나 건축의 출발점을 다시 생각하게 한다.

"집은 크기가 문제가 아니라 무엇을 담느냐가 중요하다고 생각합니다. 세상을 바꿔놓은 건축가 르 코르뷔지에도 말년에 프랑스 남부 해안 도시 로크브륀카프마르탱에 4평 남짓한 통나무 집 '카바농'에서 살았어요. 그는 4평을 인생의 본질을 만날 수 있는 크기라고 했지요. 정말 중요한 것만 남게 되니까요. '태양을 향해 헤엄치다 죽는 것은 멋진 일'이라고 말하곤 했던 그는 정말 지중해를 헤엄쳐 자신의 작은 집으로 돌아오다 숨졌습니다. 저 역시 비록 작고 허름한 창고일지라도 사방으로 창을 내고 사이사이 손바닥만하더라도 작가의 세계관이 담긴 작품 몇 점 걸린 집에서 살고 싶습니다. 바깥 풍경 한 번 바라보다 작품 한 번 바라보다 건축 스케치를 할 수 있는 곳, 쏟아지는 태양빛에 까무룩 눈 감을 수 있는 곳, 제가 꿈꾸는 이상적인 집과 삶입니다."

友구 집이 내 집

PARK CHULHEE

박철희

중국 현대미술계를 주도하는 작가들과 호형호제하며 한중 미술계 가교 역할을 자처하는 박철희 대표.
그가 제주에 있는 펑정지에 작가의 스튜디오에 머물고 있다는 소식을 듣고 제주를 찾았다. 새로운 아트
허브로서의 가능성을 보고 여러 활동을 하고 있는 박철희 대표 등 뒤로 펑정지에의 '플로팅 플로라스'
시리즈와 '중국의 초상' 시리즈가 시선을 압도한다.

"선배님, 중국 미술이라면 이분을 추천하고 싶어요. 10여 년 이상 봐왔는데 주변에서 변함없이 '한결같다'는 평가를 하는 사람이에요. 특히 중국 작가들로부터 절대적 신뢰를 받는 걸 현지에서 많이 봤거든요. 베이징에서 작은 갤러리를 운영하는데요, 이 사람 꿈은 작지 않아요."

후배 방현주는 2008년 베이징올림픽 개폐막식 진행은 물론 배우 성룡, 장쯔이의 섭외부터 인터뷰까지 척척 해낸 아나운서다. 뿐만 아니라 시진핑 중국 주석 방한 한중경제포럼을 한국어와 중국어로 동시 진행한 그야말로 대한민국 방송계 최고의 중국통이다. 최근에는 68년된 망원동의 한 이발소를 인수, 말과 마음을 다듬는 '마음이발소' 소장으로 변신했다. 신장개업으로 바쁜 와중에도 현주는 우리 시대 '예술과 집'의 의미를 짚어보고 싶다는 나의 말에 격하게 공감하더니(격한 공감이 현주의 특징이다) 며칠만 시간을 달란다. 상대의 입장에서도 '디어 컬렉터'라는 기획이 의미 있게 와닿으려면 어떤 부분을 강조해야 할지 곰곰이 생각한 뒤 연락해보겠다고 하면서 말이다. 일주일 만에 아시아예술경영협회 박철희 대표에게서 정중한 답장이 왔다. 마침 제주도 친구네 집에 머물고 있다고 했다. 바로 제주행 비행기를 타고 몇 년 만에 그를 다시 만났다.

"2011년에 지은 이곳은 베이징과 싱가포르를 오가며 작업하는 펑정지에俸正杰의 제주 집이자 작업실입니다. 스스럼없이 서로의 집을 오가면서 편하게 사용하고 있습니다. 저는 지금까지 300번 넘게 베이징과 제주도를 왕복했는데요, 3주씩 여섯 번이나 꼼짝없이 중국 호텔에서 격리를 당하기도 했어요. 격리 초기에는 미술로 세계지도를 그리면서 우주까지 날아가는 원대한 꿈을 꾸다가, 시간이 흐르면서 답답해지니까 그동안 저를 섭섭하게 했던 사람들이 불쑥불쑥 떠올라서 열받았다가, 나중에는 손바닥만한 창문에 코를 갖다대고 밖을 내다보면서 사람들 목소리가 들리나 귀를 기울이게 되더라고요. 결국 격리가 해제돼서 호텔 방문을 열고 밖으로 나갈 수 있다는 사실 하나만으로도 감사한 마음이 들더군요. 사람과 예술에 대해 많은 생각을 하게 됐지요. 코로나가 영원히 사라지지 않는다 하더라도 저는 계속 작가들을 만나러 다닐 사람이라는 생각이 들었어요. 목숨을 걸고 나타난 사람에게 예술가들도 다르게 대하더라고요. 관계성, 중국어로 '꽌시'라는 건 결국 주고받는 건데, 중요한 건 크고 작고의 문제

가 아니라 정성의 문제더라고요. 어려운 상황에서도 만남을 지속하려는 의지가 관계성을 유지한다고 믿습니다. 사실 전시 대부분이 취소되거나 반쪽짜리로 겨우 진행되는 상황인데요, 이때 활동하는 작가들이 진정한 선수라고 생각합니다. 이 시기에 작가도, 컬렉터도, 기획자도 다 판가름난다고 생각합니다."

박대표가 호형호제하는 중국 작가들은 펑정지에뿐만이 아니다. 저우춘야周春芽, 쩡판즈曾梵志, 장샤오강張曉剛 등 모두 중국 현대미술의 쟁쟁한 대표주자다. 개인적으로는 2013년 제주현대미술관에서 열렸던 펑정지에 전시회와 뒤풀이 자리에 중국 작가들만 80여 명이 넘게 온 것을 보고 깜짝 놀랐다. 모두 박대표의 초대에 응한 작가들이었다. 이러한 '꽌시'의 비결은 무엇일까.

작가도 컬렉터도 기본기는 전통의 이해

"기존 교육에 대한 반발로 고등학교를 그만두고 고시촌에서 검정고시를 준비할 때였어요. 당시 학교에서는 이름을 안 부르고 '야, 거기 27번!' 이렇게 번호로 부르는 게 예사였는데 우연히 들른 고시촌 서예학원에서 저를 '자네' '박군'이라고 불러주더라고요. 아버지 이름도 한자로 못 쓰면서 제임스는 배워서 뭐 하나 싶은 생각을 하던 차에 호칭부터 시작해 상대를 지극히 존중하는 태도에 그만 붓을 들게 되었지요. 먼저 한 시간 먹을 갑니다. 붓끝의 탄력을 느끼고 먹이 종이에 번지며 내는 소리가 들리기 시작하고 만호제력萬毫齊力, 즉 만개의 털을 가지런히 하나의 연필촉처럼 다룰 수 있는 경지를 맛보고는 아예 서예로 대학을 진학하게 됐어요. 결혼하자마자 제2의 추사 김정희가 될 결심으로 중국으로 유학을 갔지만 형편은 어려웠지요. 결혼 축의금을 빼먹으며 겨우 생활했거든요. 당시 60원, 한화로 1만 원 하던 삼겹살을 생일 때에만 먹을 정도로 빠듯하게 살았습니다. 그러던 어느 날 798지구 예술전문서점에서 이미 월드스타였던 펑정지에와 우연히 마주쳤어요. 사인을 받으면서 주소를 물었고 곧

이어 무작정 그 주소로 찾아갔습니다. 남대문에서 산 카메라를 들고요. 많은 사람들이 연락처나 주소를 묻지만 직접 찾아온 사람은 드물다면서 반기더군요. 그런데 세상에. 유화로 작품을 하는 작가의 책상에 지필묵이 있는 겁니다. 중국어 반, 필담 반 섞어가며 대화했고 사진도 찍었죠. 그다음 방문 때는 인화한 사진을 들고 갔고요. 다른 작가들에게도 그렇게 했습니다. 인화 비용마저 부담스러워질 무렵에는 알사탕을 들고 찾아갔어요. 나중에 보니 중국 작가들의 화집에 제가 들고 간 알사탕이 자주 등장하더라고요(웃음). 펑정지에는 영국 사치갤러리 개인전 때 제가 찍어준 사진을 사용하기도 했습니다. 그렇게 꾸준히 작가들을 만나면서 알게 된 건 작업실에는 반드시 지필묵이 있다는 사실이에요. 빨간 조각으로 유명한 첸 웬링도 앉은 자리에서 당시唐詩 3백수를 초서草書로 써내려가더라고요. 중국 현대미술의 뿌리는 전통이라는 걸 알게 됐습니다. 서예를 근간으로 핀 꽃이 현대미술인 거죠."

전통을 버리지 않는 작가들과 마찬가지로 중국 컬렉터들의 전통 사랑도 깊고 단단하다. 학비와 생활비를 충당하기 위해 중국 고서화 매입, 감정, 통관 관련 아르바이트를 시작하면서 미술 경매장을 자주 드나들게 된 박대표는 2012년 중국 근대 전통화가 리커란 李可染의 작품「만산홍편萬山紅遍」이 2억 9325만 위안(한화 약 544억 원)에 낙찰되는 광경을 현장에서 지켜봤다. 이후 2020년에도 명나라 말기 화가 오빈의 27미터짜리「십면영벽도권十面靈璧圖卷」이 5억 1290만 위안(약 850억 원)에 낙찰됐는데, 그런 바탕 위에 오늘날의 중국 현대미술이 다양한 얼굴을 갖게 되었음을 피부로 느꼈다. 전통 시서화에 대한 이해도 부족하고 시장 규모도 작은 우리나라 현실이 그래서 더욱 안타깝단다. 국보가 나와도 그걸 알아보고 사는 컬렉터가 점점 사라지고 있는 것이다.

"컬렉터들도 대체로 단계가 있어요. 처음에는 팝아트로 갔다가 그림을 많이 볼수록 추상으로 가죠. 그러다가 고미술에 푹 빠집니다. 마지막 고수의 단계는 뭔지 아세요? 작자 미상의 작품의 진가를 알아보고 즐기는 거예요. 바로 이

웃 스튜디오에 계셨던 박서보 작가님이 그 예입니다. 박 작가님 침실에는 작자 미상의 고서화가 걸려 있어요. 작가로서도 컬렉터로서도 최고 경지에 오르신 거죠. 박서보, 윤형근, 이우환 같은 대가 분들은 모두 '필筆'에서 시작해 나중에는 쓰거나 그리지 않는 단계 즉, 수행 행위가 곧 작품이 되는 경지에 이른 분들이죠. 저기 평정지에의 대작 옆에 걸린 단출한 두 글자 '미전美展'이 서예에서는 그런 경지입니다."

'서예'라는 용어를 만든 소전素箋 손재형孫在馨의 글씨다. 소전체까지 만든 그는 누구인가. 좋은 집 한 채가 1000~1500원 하던 시절 추사의 「죽로지실竹爐之室」을 1000원에 사들인 인물이다. 겨우 10대에 날이다. 태평양전쟁이 한창이던 때, 42세의 손재형은 「세한도」를 찾기 위해 경성에서 기차를 타고 부산에 도착, 다시 배를 타고 시모노세키로 간 뒤 기차로 갈아타고 추사 연구자이자 컬렉터인 후지쓰카 지카시의 집 근처 여관에 짐을 풀었다. 병석에 있던 후지쓰카를 매일 찾아가 간곡히 부탁하기를 몇 달, 결국 손재형의 진심에 감복

한 그는 「세한도」를 비롯해 7점의 작품을 넘겨주었다. 석 달 뒤 연합군이 쏜 포탄이 후지쓰카의 집에 떨어지고 말았으니, 목숨과 전 재산을 건 손재형이 「세한도」를 구하지 않았더라면 우리는 「세한도」를 영영 볼 수 없었을 것이다. (겸재 정선의 「인왕제색도」 「금강전도」 역시 그의 소장품이었고 30대였던 이건희 전 삼성그룹 회장 부부가 구입했다.) 후지쓰카는 평생 추사를 열정적으로 연구한 학자다. 전쟁통에도 작품을 지켜냈고, 마지막에는 소유까지 포기하고 손재형에게 넘겨주었다. 그는 비록 이국의 학자였지만 진정한 컬렉터였고 손재형의 뜻을 알아보았다. '미전'이라는 두 글자에 담긴 예술의 의미와 역사가 참으로 깊다. 추사가 제주도 유배중에 그린 「세한도」를 일본에서 구출한 손재형의 글씨 옆에는 평정지에의 「중국의 초상 M 시리즈Chinese Portrait M series No.01」이 걸려 있다. 시대를 초월한 세 명의 고수들이 이곳 제주에서 만난 셈이다.

평정지에는 '베이징에서 전시하고, 제주에서 저녁 먹고, 다음날 직항으로 가족이 있는 싱가포르로 날아갈 수 있는' 제주를 제2의 고향으로 여기고 있

서로 다른 방향을 보고 있는 '양쪽으로 벌어진 눈동자'를 트레이드마크로 작품 활동을 하는 펑정지에의 「중국의 초상 M 시리즈 No.01」.
그 옆에는 소전 손재형의 「미전」과 양태근의 「나들이 가는 오리 가족」 조각이 있다.

압도적인 스케일로 중국의 사회적 정치적 혼란을 직설적으로 전달하는 왕칭송의 「임시 병동」과 세부 이미지.

다. 유명한 경매회사들이 홍콩에 지점을 두고 있지만 지나치게 상업화된 홍콩보다는 제주도가 아시아의 예술 허브가 될 수 있다고 믿는다. 그의 트레이드마크는 서로 다른 방향을 보고 있는 '양쪽으로 벌어진 눈동자'다. 갑작스럽게 들이닥친 현대화로 휘둥그레진 중국인의 눈을 전통 민화 색깔인 핑크와 청록으로 대담하게 그려낸다. 도무지 집중할 수 없는 스펙터클한 현대 소비사회에서의 우리의 눈과 닮았다. '빨리 부자 되기'의 부작용인 '화려한 소외'를 그려내는 작가의 태도는 비판적이라기보다는 객관적 성찰에 가깝다. 펑정지에와 나란히 걸린 사진작가 왕칭송王劲松은 보다 냉소적이다.

동시대를 투영하는 예술

왕칭송은 원래 회화로 출발했다. 하지만 문화혁명 이후 중국이 겪는 대혼란을 잡아내기에 회화는 너무 느리다고 판단, 사진으로 전향했다. 스케일이 어마어마한 중국스러운 사진들이다. 합성도 마다하지 않는다. 내가 작가를 알게 된 것은 「안전한 우유Safe Milk」(2009)라는 작품을 통해서였다. 2008년 중국에서 발생한 '멜라민 분유 파동'을 풍자한 작품이다. 또하나 잊히지 않는 작품은 「팔로우 유Follow you」(2013)다.* 거대한 교실에서 학생들은 모두 책을 베개 삼아 엎드려 자고 있다. 링거를 맞으며 유일하게 깨어 있는 학생은 시험 치를 나이가 지나도 한참 지난 늙수그레한 학생(?) 한 명뿐이다. 물론 이 인물 역시 작가 자신이다. 교실 벽에는 중국 정부의 각종 교육 구호와 교훈이 빼곡한데 문장 뒤에 붙은 느낌표를 작가는 모두 물음표로 바꿔버렸다. '매일 진보?' '백년대계?'처럼 말이다. '정말? 진짜 그런 거야?' 하고 정색하고 되묻는 듯하다. 촬영을 위해 벽면을 각종 슬로건들로 채우는 데만 꼬박 5년이 걸렸다고 한다. 물론 실제 모든 교실에 걸려 있던 구호들이

 • 왕칭송의 「팔로우 유」 작품 이미지 보기.

다. 입시에 대한 과도한 중압감을 사진 속 학생뿐 아니라 관람자도 고스란히 느낄 수 있다.

압도적인 스케일로 중국의 사회적 정치적 혼란을 직설적으로 전달하는 왕칭송은 자신의 작품에 빠지지 않고 직접 등장하는 것으로도 유명하다. 자신의 얼굴이 중국 사회의 전형적인 밑바닥 인생을 보여주기 때문이란다. 일반인도 다 하는 세련된 보정도 하지 않고 날것의 조야함을 그대로 보여주는 작가는 스스로를 예술가라기보다 사회의 어두운 이면을 파헤치는 저널리스트라고 여긴다. 하지만 지금 평정지에 스튜디오에 걸린 작품 「임시 병동」을 보노라니 그는 저널리스트라기보다 감독에 가깝다는 생각이 든다. 영국 뉴캐슬 노던스테이지극장에서 촬영된 이 작품은 시민 300여 명의 자발적 참여로 완성됐다.* '극장'이라는 장소성에 주목한 작가는 객석을 '임시 병동'으로 만들었다.

극장은 어떤 곳인가. 사람들이 정신적 치유, 카타르시스를 기대하며 찾는 곳이다. 왕작가가 병원과 극장을 합체한 이유는 무엇일까. 작가는 자신의 어머니가 병원의 오진으로 치료시기를 놓치는 바람에 사망한 2000년 이후부터 '병원'의 '치료' 기능에 대해 의구심을 갖게 된다. 작가의 카메라는 환자들의 무력함에 초점을 맞춘다. 끔찍한 사고로 중상을 입고 피를 흘리는 환자들, 이들을 실어 나른 구급대원들, 지병으로 지쳐 있는 환자들, 환자에 비해 턱없이 부족해 보이는 의사와 간호사들…… 모두 무력해 보이기는 마찬가지다. 팬데믹을 겪으며 우리는 집, 학교, 사무실 등 일상의 공간이 임시 병동으로 바뀔 수 있음을 경험했다. 극장을 임시 병동으로 만든 이 작품이 2008년, 그러니까 인류가 코로나를 경험하기 훨씬 전에 촬영되었다는 점이 놀라울 따름이다. 이처럼 예술은 동시대를 꿰뚫고 시대를 앞서나가 '우리가 함께 처한/처할 상황'을 '미리' 직시하게 만든다. 이 작품에도 작가는 어김없이 등장하니 잘 찾아보길 바란다. 아침 8시부터 자발적으로 촬영에 임한 자원봉사자들은 촬영이 끝난

* 뉴캐슬은 시민들이 예술 프로젝트에 자발적으로 참여하는 곳으로 유명하다. 2005년 주민 1700여 명이 스펜서 튜닉의 작품 「뉴캐슬 게이츠헤드 Newcastle Gateshead」를 위해 모두 옷을 벗었다. 한동안 뉴캐슬은 '누드캐슬'이라는 별명으로 불렸다.

웨민쥔의 「큰 앵무」다. 현대 중국 사회를 강요된 '강박 웃음'이라는 키워드로 꿰뚫어본다.

저우춘야의 「초록 개」 작가가 키우던 독일 셰퍼드를 모델로 현대인의 불안과 부푼 욕망을 표현했다.

뒤 특수분장 그대로 집으로 돌아가 가족을 놀라게 하기도 했고 동네 선술집으로 직행해 사람들의 간담을 서늘하게 만들기도 했다는 후문이다.

왕칭송의 작품은 정작 중국에서는 검열 끝에 전시 불가 판정을 받는 경우가 왕왕 있다. 하지만 해외에서는 어제의 전시가 내일의 전시를 물고 온다. 이미 200여 개의 미술관에 작품이 소장되어 있다. 자신이 중국 작가라는 선입견을 없애고자 최근에는 중국인들이 아닌 외국인들이 참여하는 촬영을 주로 한다. 누가 등장하든 그가 우리 얼굴에 바싹 들이미는 현실은 지나치게 적나라한 나머지 오히려 초현실적으로 보일 것이며 그렇게 해서 역설적이지만 우리는 현실을 제대로 바라볼 적당한 거리를 확보하게 될 것이다.

천혜의 자연, 그리고 예술

테이블 위에는 2017년에 한중수교 25주년, 제주 유네스코 세계자연유산 등재 10주년 기념으로 시작한 아시아 작가 교류전 〈제주, 아시아를 그리다〉의 도록이 놓여 있었다. 이 교류전은 박 대표가 기획해 벌써 6회째를 맞이했다. 그와는 별도로 2022년에는 한중수교 30주년 기념 〈제주, 아시아 중심〉 전도 개최했다. 있던 전시도 취소되기 일쑤던 팬데믹 와중이라 더 특별했다. 이우환, 김동유, 홍경택, 장샤오강, 우밍중武明中, 저우춘야 등 한중 대표 주자들이자 세계가 인정한 작가들이 참여했다. 나의 제주도민 친구들은 〈제주, 아시아를 그리다〉가 제주도의 명함이라며 자부심이 대단했다.

"전시회에 참여한 김동유 선생님의 경우 무명 시절부터 1500원짜리 낙원상가 국밥을 같이 먹던 사이고요, 지금도 만나면 목욕탕에 같이 갑니다. '초록 개'로 유명한 저우춘야 작가는 만나면 항상 여러 서체로 제 이름을 써주십니다. 형제 이상의 관계였던 우밍중 작가는 항상 부인과 장모가 집밥을 손수 차려주셨죠. 가족과 제주도에 자주 놀

러오기도 했고요, 하지만 2019년 제가 기획한 〈제주, 아시아를 그리다〉기 마지막 전시*가 되어 슬픔이 오래갔습니다. 돌이켜보면 저는 일로 작가를 먼저 만나지는 않았던 것 같아요. 작가이기 이전에 사람 내 사람으로 만나고 일은 나중에 저절로 됐다고 하는 편이 맞을 것 같습니다. 긴 인연 끝에 일로 연결되어 제주를 찾은 아시아 작가들은 파리나 베니스보다 아름답다고 입을 모읍니다. 세계 어디서도 보기 드문 특별한 자연에 반하지 않을 작가는 없더라고요. 여기에 강력한 문화 폭탄 '예술'만 탑재한다면 제주가 세계 예술지도에 주요 도시로 자리매김할 거라 확신해요. 저는 우리 국민이 베니스까지 안 가더라도 최고 수준의 작품을 보고, 오히려 세계인들이 제주도에 모여드는 꿈을 꾸고 있습니다. 예술은 사람을 끌어당기는 강력한 자석이에요. 중국에서 저는 실제로 봤거든요. 만리장성은 안 가도 798예술지구는 가더라니까요. 798의 힘이 좀 떨어지니까 송좡예술지구가 뜨고, 지금은 복합쇼핑몰인 파크

뷰그린으로 젊은이들이 몰립니다. 살바도르 달리의 「돌고래를 타는 남자Man Riding a Dolphin」을 비롯한 세계적 작가들의 조각품을 쇼핑몰에 들어가지 않고도 볼 수 있어요. 물론 안에 들어가면 더 어마어마한 작품들을 볼 수 있고요. 창립자이자 컬렉터였던 고 황젠화의 소장품 500여 점이 설치되어 있는 백화점이자 미술관, 호텔이자 갤러리입니다. 결국 아름다움, 즉 예술이 있는 곳에 사람들이 몰려듭니다. 제주도는 모든 조건을 갖췄다고 생각합니다. 예술경영인들의 경험과 아이디어는 이미 제주도를 향해 있어요. 이제는 정부, 도청의 적극적인 의지가 필요한 때입니다."

이야기를 이어가며 박대표는 찻물을 끓이고 중국 쿤밍에서 직접 가져온 40년 된 보이차를 우려낸 뒤 능숙하게 따른다. 자기 종교는 허차교喝茶敎**라고 하더니 솜씨가 보통이 아니다.

"저는 하루에도 몇 번씩 차를 마셔요. 이렇게 차 마시듯, 밥 먹듯, 음악을 듣듯

* 우밍중은 2019년 10월10일 암으로 타계했다.

** 차를 마시는 종교

제주 돌담과 황소 조각이 어우러진 펑정지에 스튜디오.

펑정지에는 '중국의 초상' 시리즈를 회화뿐만 아니라 청동 조각으로도 제작했다.

차를 내리는 박철희 대표 등 뒤로 펑정지에의 「플로팅 플로라스-클래식 시리즈 No.06」이 걸려 있다.

작품도 생활의 일부가 되어야 한다고 생각해요. 사람들 모여서 하는 얘기가 온통 정치, 주식, 부동산, 연예인 뒷얘기뿐이라면 참 허허롭지 않겠어요? 제주에 온 중국 작가들과 자주 찾던 톤대섬이라는 소박한 횟집이 있어요. 혼자 회 뜨랴 서빙하랴 바빴던 주인장이 작가들 나누는 이야기를 귀동냥으로 들으시다가 어느 순간 미술에 대한 심리적 장벽이 없어진 거예요. 미술은 정말 딴 세상 이야기라고 생각했던 사장님이랑 지금은 소주 한잔 기울이며 펑정지에 이야기를 나눠요. 새벽 사우나탕에 몸을 담그고 자코메티 이야기를 하기도 하고요. 대화중 어려운 단어는 하나도 없어요. 그냥 자신이 궁금한 점을 편하게 물어보시고 작품에 대한 느낌도 솔직하게 얘기하십니다. 대화에 오르는 작가에 따라 횟집은 베이징도 됐다가 뉴욕도 됩니다. 지금 내가 있는 시공간을 초월하게 만들어주는 힘, 모든 예술에는 그런 '초현실성'이 존재합니다. 지금은 횟집 벽에 제주 출신 젊은 작가들 작품을 걸어놓고 계세요. 갤러리 횟집이 된 거예요. 얼마 전에 갔더니 새로운 작품으로 좀 바꿔 걸어달라고 하시더라고요.

저는 예술은 시간과 맞바꾸는 거라 생각합니다. 작품을 하는 사람도, 보는 사람도요."

이야기를 나누는 중에 박대표의 등 뒤로 김덕한의 작품이 눈에 들어온다. 언뜻 보면 평면이지만 깊이감이 남다르다. 그가 주로 사용하는 재료는 '옻'이다. 스스로 상처를 치유하기 위해 옻나무가 흘린 진액인 '옻'은 인류 최초의 천연플라스틱 성분이라 할 수 있다. 부패, 습기, 열에 강해 옻을 사용한 물건은 아주 오랜 시간 곁에 두고 쓸 수 있다. 옻을 너무 많이 채취하면 나무가 고사하기 때문에 극소량만 채취 가능하고 그래서 아주 귀하게 쓰인다. 작가는 20년 넘게 옻으로만 작업했다. 패널에 옻을 칠하고 마르면 사포로 갈아낸다. 그 위에 또 옻을 입히고 다시 긁어낸다. 마치 의식을 행하듯 켜켜이 쌓고 무수히 갈아낸다. 강렬했지만 시간이 마모시킨 기억들, 희열, 슬픔, 절망 등의 감정과 돌이킬 수 없는 선택들을 패널 위에 겹겹이 올린다. 그 상처들 사이로 깊이 묻혀 있던 나의 일부가 천천히 올라온다. 희미했던 어떤 본질들이 조금씩 뚜렷해

김덕한의 '오버레이드' 시리즈다. 작가가 주로 사용하는 재료는 '옻'이다. 패널에 옻을 칠하고 마르면 사포로 갈아낸다. 그 위에 또 옻을
입히고 다시 긁어낸다. 마치 의식을 행하듯 켜켜이 쌓고 무수히 갈아내기를 반복해 완성하는 작품은 수행의 결과물이다.

지고 마주하기 고통스러운 심연까지 내려간다. 나무의 상처가 흘린 진액이 인생의 상처를 조금씩 아물게 한다. 지문이 다 없어질 정도의 고통스러운 노동을 마다하지 않는 작가의 우직함에 숙연함이 몰려온다. 작품은 작가들의 고독과 맞바꾼 시간들이다. 스튜디오에 걸린 글귀 일묵여뢰一默如雷(침묵은 우뢰와 같다)가 눈에 비로소 들어와 남다른 울림을 준다. 창밖으로 보이는 현무암 돌담 위의 노을도 소리 없이 불타오른다.

제주 친구네 집을 자신의 집처럼 쓰던 박철희 대표는 어느 날은 인도에서, 어느 날은 인도네시아에서 또 어느 날은 베이징에서 안부를 전해왔다. 그에게는 이미 아시아가 하나의 홈타운, 집인 것이다. 소식을 들을 때마다 세계지도를 아시아를 중심으로, 제주를 중심으로 다시 그려본다. 국경 없는 미래의 지도에는 세계 항공 노선들의 붉은 포물선들이 제주에 집중적으로 모여 있을 것이다. 현대미술의 향방이 궁금한 사람들은 그 궤적을 따라 해마다 제주를 찾으리라.

**ART DIRECTOR
Y**

아트 디렉터 Y

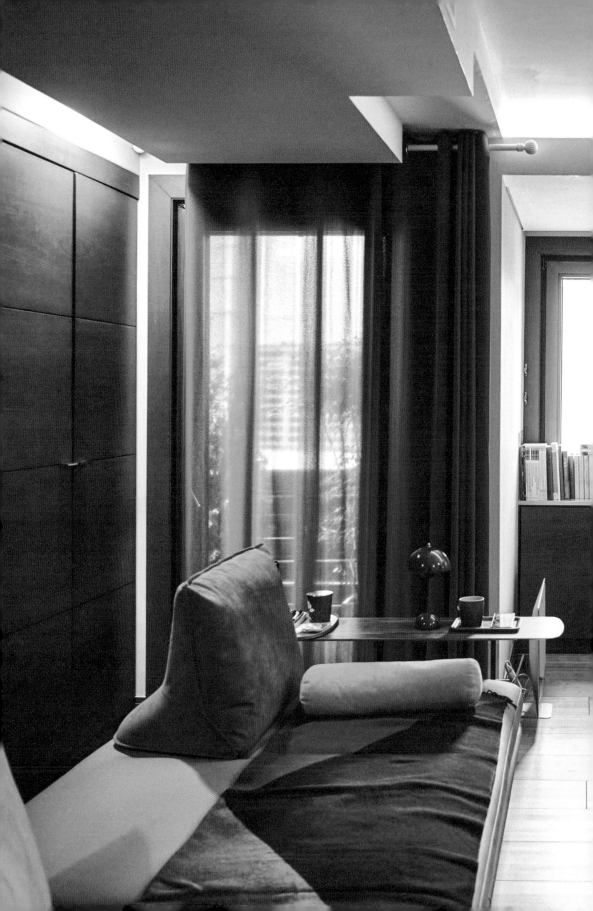

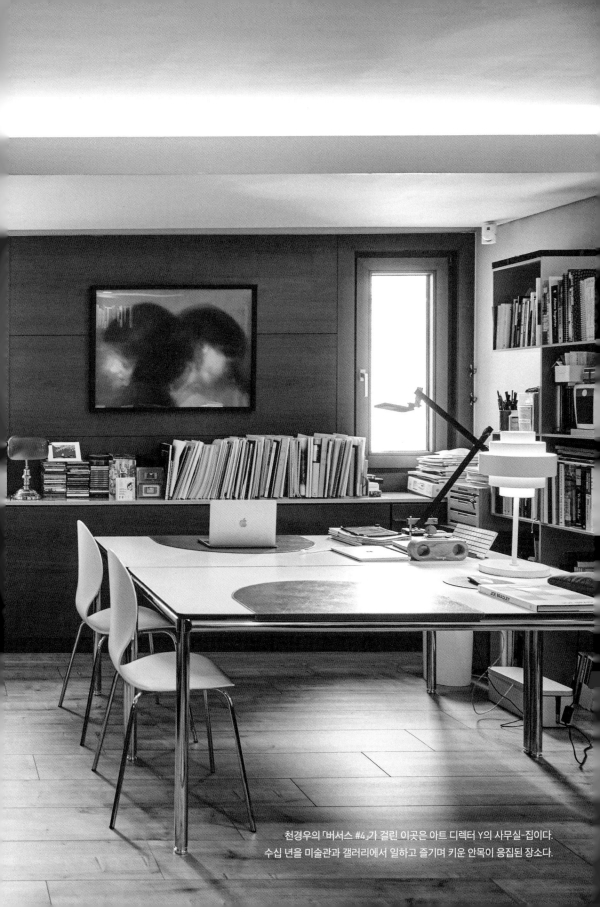

천경우의 「버서스 #4」가 걸린 이곳은 아트 디렉터 Y의 사무실-집이다.
수십 년을 미술관과 갤러리에서 일하고 즐기며 키운 안목이 응집된 장소다.

"지금은 어느 하늘 아래 있어요?" 아트 디렉터이자 큐레이터인 Y가 제일 많이 듣는 질문일 테다. 전 세계 도시를 오가며 아티스트를 발굴하고 세상에 없던 전시를 기획하는 그녀에게 과연 집은 어디일까?

"어디서 일하든, 지금 어디에 살든 저에게 집이라고 하면 영국 런던 퍼트니 매너 필즈가 언제나 떠올라요. 빨간 벽돌 건물, 초록 잔디 위를 물들이던 보랏빛 크로커스, 바람에 실려 오던 라벤더향, 오래된 밤나무 그늘 아래 벤치, 그 앞의 연못, 촉촉이 내리던 비, 구름 사이로 비치던 햇살⋯⋯ 800여 종이 넘는 장미가 촘촘했던 산책로는 또 어떻고요. 아직도 그 이미지와 향이 생생합니다. 제일 오래 살기도 했고 무엇보다 사랑하는 두 아들을 키운 곳이라 '집' 하면 제일 먼저 매너 필즈가 떠올라요."

눈코 뜰 새 없이 바쁜 와중에도 곱게 부친 달걀지단까지 준비해 가서는, 런던에 도착하자마자 아들들에게 새해 떡국을 끓여 먹이는 살뜰한 엄마이기도 한 그녀다. 하지만 코로나 기간만큼은 서울을 떠나지 않았다. 그렇다고 특별히 어렵게 보냈다고 생각하지는 않는다. 오히려 바쁠 때는 시간에 쫓겨 진행하던 일들을 더욱 섬세하게, 집중해서 할 수 있었다. 밀린 책들을 찬찬히 읽을 수 있어서 장서 컬렉터이기도 한 그녀 개인적으로는 좋은 시간이었다. 다만 대학에서의 비대면 강의는 아쉬웠던 부분이다. 학교가 단지 지식 습득의 장소가 아니라 사람과 관계 맺는 법, 새로운 문화와 세계관을 배워야 하는 곳임에도 불구하고 그 소중한 시간을 놓치는 상황이 발생했던 것. 특히 3년 동안 비대면 수업을 할 수밖에 없었던 학생들에게는 너무나도 미안한 마음이었노라 회상한다. 거리두기 해제 후 다시 바쁜 일상으로 돌아와 대륙을 수시로 이동하며 일하고 있는 그녀를 운좋게 서울에서 만났다. 삶과 일의 구분이 원래 제대로 안 되는 사람이라 사무실이 집이나 다름없단다.

'사무실-집'에 일단 출근해서 모닝커피를 한잔해야 하루가 시작된다. 제일 먼저 책장 앞으로 간다. 예술 관련 장서는 물론, 귀한 전시도록까지 책의 무게에 책장이 휘어지지 않도록 책장만큼은 원목으로 튼튼하게 짰다. 현장에서는 사진만 찍고 돌아와서 해외 주문을 해도 될 텐데 Y는 항상 그 자리에서 당장 구입해야 직성이 풀리는 터라 그야말로 책을 이고 지고 돌아온다.

돌아오자마자 표지 디자인, 수많은 도판, 작가 소개를 한 장 한 장 훑어보고, 책의 무게를 느끼며 책장에 분류하는 즐거움은 무엇과도 맞바꿀 수 없다. 함께 일하는 5명의 큐레이터들에게도 좋은 참고 문헌이 되고 세월이 지날수록 소중한 희귀본으로 남는다.

Y의 안내로 사무실에 들어섰을 때 눈을 사로잡은 것은 벽 한 면을 차지하는 책장뿐만이 아니다. 그 옆에 걸린 배병우 작가의 소나무 대작은 공간의 분위기를 압도한다. 실은 여동생의 소장품인데 언니인 본인이 즐기고 있단다. 두 자매의 우애는 사무실-집 곳곳에서 느껴진다. 아르네 야콥센이 1961년에 내놓은 램프의 빛이 나직이 드리워진 테이블은 그 어디서도 볼 수도 구할 수도 없는 이 공간의 대표 얼굴이다.

'개념'을 입은 테이블

건축 외관에 장식적인 패턴, 과감한 선과 선명한 컬러를 입히는 작가로 이름을 알린 영국 작가 리처드 우즈Richard Woods는 Y가 기획한 비영리재단 '아트클럽 1563' 개관전에 참여한 인연이 있다. 우즈가 작업한 건물은 마치 만화에서 툭 튀어나온 듯 비현실적이다. 그는 어린 시절 노동자 밀집 지역인 체셔에 살았다. 그런데 어느 날부터인가 너도나도 집 외관을 가짜 튜더양식으로 바꾸는 것을 목격했다. 1950년대였다. 15세기에 유행했던 튜더양식을 500년이 지난 후 차용하는 모습을 흥미롭게 지켜본 우즈는 사람들이 비록 가짜 튜더양식으로 집을 꾸미지만 그 안에는 노동자 계급에서 벗어나고자 하는 욕망이 있음을 일찍이 간파했다. 이후 흑백의 가짜 튜더 패턴을 작품에 활용해온 그는 「서울 튜더」(2011)라는 제목으로 1970년대 낙후된 서울의 한 빌딩을 과감히 바꾸어놓았다. 강렬한 대비의 흑백 패턴 건물을 동네 사람들은 '얼룩말 빌딩'이라고 불렀다. 작가는 튜더양식이 서울로 오는 순간 영국의 사회적·역사적 맥락이 사라지고 새로운 의미가 덧입혀지는 점을 흥미로워했다.

한편 한국을 여러 번 방문한 그는 리움미술관에서 만난 고려청자에 큰 영

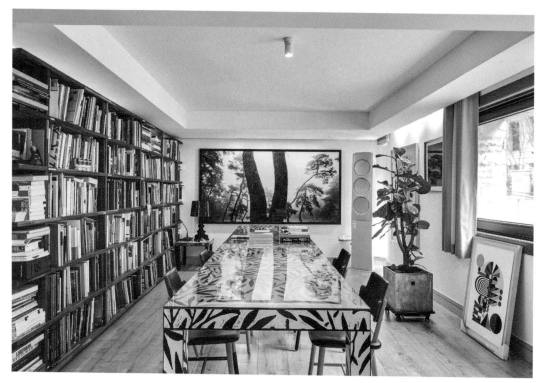

벽 한 면을 차지하는 어마어마한 장서도 장서지만, 배병우 작가의 소나무 대작과 리처드 우즈의 개념을 입은 커다란 테이블은 이 집의 정체성을 상징한다고 할 수 있다.

튼튼한 원목으로 만든 책장 곳곳에 자리한 오브제들.

벽을 무대로 열광적인 춤을 선보이는 호안
미로의 판화 작품 「크레올 댄서」와 민병헌의
사진 작품 「새」가 묘한 조화를 이끌어낸다.

창문 아래에는 NFT 작가 빠키의 「불완전한
층의 형상 no.1」이 놓여 있다. Y는 2003년부터
미디어작가들과 협업하고 있는데, NFT
자체보다는 NFT를 활용한 새로운 큐레이팅이
더욱 중요해질 것이고 NFT와의 연계를 통해
예술시장도 아주 다양하게 확장될 것이라
생각한다.

감을 받았다. 청자 표면에 부드러운 양감으로 새겨진 버드나무에 매료된 그는 목판 한 장 한 장에 버들잎 패턴을 찍어낸 뒤 벽에 붙이는 설치 작업을 선보였다. 전시가 끝나고 일일이 벽에서 떼어낸 목판으로 작가는 세상에 단 하나뿐인 테이블을 제작해 Y에게 선물했다.* 나무판에 물감을 입혀 손으로 찍어낸 흔적이 그대로 드러나는 손맛 일품 테이블이다. 배병우의 소나무가 버드나무 위로 비치는 모습도 환상이다.

• 리처드 우즈처럼 전시가 끝나 작품을 폐기할 경우, 컬렉터는 작품의 패턴을 소장하게 되는데, 컬렉터가 원할 경우 다른 장소에 재료비만 추가해서 다시금 설치를 할 수 있다. 미국의 개념미술가 솔 르윗의 말처럼 '개념'을 소장하게 되는 것이다.

"작가가 미대에 다닐 때 마루 까는 아르바이트를 했다는 점도 재밌어요. 영국 전통의 목판화를 이용한 작품을 정교하게 짜맞추는 기술이 괜히 나온 게 아닌 것 같거든요. 너무도 영국적인 튜더 패턴이 세계 곳곳의 장소에 입혀지면서 순수미술과 건축, 실제와 허구, 자연과 도시의 경계를 넘나듭니다. 건물 외관과 바닥, 벽에 패턴을 입히는 건 주변의 공간을 새롭게 바라보도록 만들고 '평범한 장소'를 '특별한 장소'로 만들지요. 그 와중에 그의 트레이드마크였던 튜더 패턴만을 고집하지 않고 청자 버드나무 패턴을 재해석하는 작가의 문화적 유연성에도 놀랐습니다."

많이 보고, 많이 볼 것

테이블 오른쪽 벽에는 호안 미로의 「크레올 댄서Creole Dancer」가 열광적으로 춤추고 있다. 엄청난 속도로 회전하는 댄서의 몸에서 검은 물감과 붉은 물감이 원심력을 못 이기고 화면 밖으로 튈 것만 같다. 짜릿한 댄스다. 50개의 판화 에디션 중 49번째 작품이다. 시간이 지나면서 점점 바래는 종이의 느낌도 Y가 사랑하는 요소다. 처음 작품을 컬렉팅할 때는 드로잉, 사진, 판화처럼 상대적으로 저렴한 에디션 작품으로 시작하는 것도 좋다고 조언한다. 유명한 작가의 작품을 합리적인 가격으로 소장할 수 있기 때문이다. 물론 구입에 앞서 '나는 정

말 예술을 좋아하는가?'를 반드시 고민해봐야 한다. 전시를 많이 가보는 것도 좋은 방법인데 의외로 체력 소모가 많기 때문에 관심과 열정 없이는 지속하기 힘들다. 일단 예술을 사랑한다는 판단이 서면 무조건 더 많이 볼 것을 권한다. 볼수록 안목이 생기고 수집하고픈 작품의 취향도 키울 수 있기 때문이다. Y는 대부분 대학생들의 졸업작품전에서 작품을 많이 사는 편이다. 자신의 눈을 믿기 때문이다.

"눈동자 이론Retina Theory이 있잖아요? 좋은 것을 많이 볼수록 뛰어난 '감'이 생긴다는 건데 안목이라는 단어도 결국 많이 보면眼 통찰력目이 생긴다는 말입니다. 제 사무실-집에 와본 분들은 하루 아침에 제가 이 공간을 꾸몄다고 생각하시지만 실은 조금씩 조금씩 5년 동안 작은 변화들이 모여서 지금의 분위기가 탄생한 거랍니다. 이전에 수십 년을 미술관과 갤러리에서 보낸 경험도 포함해야겠지요? 그런데 미술관처럼 큰 공간에 걸린 작품만 보다가 실제 제가 사는 작은 공간으로 돌아와 그림을 걸 때는 당황스러웠어요. 하지만 정말 좋아하는 작품이 생기면 방법을 연구하게 되더라고요. 여기 센 정Sen Chung의 작품도 벽면 하나를 꽉 채워 건 뒤, 혹시 답답할까 싶어 옆면에 거울을 설치해서 공간이 확장되는 느낌을 주었어요. 아트 디렉터로서 25년을 살다보니 나와 인연을 맺은 작품을 평생 곁에 두고 싶다는 생각이 먼저 들어요. 투자라는 개념은 머릿속에 아예 없고요. 그러다보니 작품이 스스로 새로운 공간을 만들어낼 때까지 참을성 있게 지켜보다가 이때다 싶을 때 설치를 하는 편입니다. 물론 바로 척척 제자리를 찾아가는 작품도 있지요. 구사마 야요이처럼요."

나는 수많은 점 중 길 잃은 점 하나

마리메코 의자 옆 붉은 호박. 부엌 앞이 아니라 파도 소리 들리는 휴양지 같다. 요즘은 구사마 야요이의 '호박' 전성시대다. 나오시마의 상징이었던 100억짜

벽면 하나를 꽉 채울 만큼 큰 센 정의 작품을 걸 때 혹시 답답함을 줄까 싶어
바로 옆면에 거울을 설치해 공간이 확장되는 느낌을 주었다.

마리메코 의자와 구사마 야요이의 호박 작품
사이의 화분이 마치 휴양지의 파라솔 같다.
작품의 센스 있는 배치가 돋보인다.

리 「노란 호박」이 2021년 8월 9일 태풍 루핏으로 세 동강 나고 말았다는 뉴스가 생각난다. 복구가 불가능해 반년 동안 재제작해서 설치했다고 한다. 인증샷 필수 코스다. 지금은 나오시마를 가지 않더라도 그녀의 호박 작품을 볼 수 있는 '핫플'이 많다. 그녀의 시그니처인 물방울무늬는 바야흐로 전 세계 주요 도시를 점령중이다. 루이뷔통과의 협업 덕분이다. 얼마 전 파리 여행에서 돌아온 친구는 건물 외벽에 점을 찍는 거인ㅌ사 구사마와 로봇 구사마를 찍느라 정신이 팔려 귀국하고 보니 파리의 상징 개선문 앞에서 사진 찍는 것조차 깜빡했더란다.

인기 절정의 점박이 호박은 어떻게 시작되었을까. 구사마는 어릴 때 할아버지와 함께 봤던 호박 씨받이(채종) 작업이 머릿속에 각인된데다 도매업을 하던 부모님 집 창고에 늘 쌓여 있던 호박의 풍만하면서도 부드러운 비대칭적 형태, 야성적이면서도 잘난 척하지 않는 속성에 이끌렸다고 한다.

점의 기원에는 여러 가지 설이 있지만 개인적으로 가장 설득력 있다고 생각한 것은 어린 시절 집 근처 들판에서 제비꽃이 말을 걸어온 이야기다. 이내 다른 꽃들도 말을 걸어오기 시작했는데 너무 무서워 집에 뛰어들어와 엄마에게 말했지만 믿어주지 않았다. 혼자 방 안에 있자니 말을 걸던 꽃들이 수많은 점이 되어 자신을 덮치는 환상이 시작됐다. 자신이 소멸할지도 모른다는 공포에 사로잡힌 어린 구사마는 주변에 닥치는 대로 점을 찍기 시작했다. 점의 공포를 극복하는 유일한 방법이었다. 한없이 작은 존재로서의 자신을 경험했던 어린아이가 일생 공포에 질려 세상에 점을 찍었고 어느 날 무한의 우주까지 만들어내다니…… 구사마의 강박적인 점을 보면서 관람자들은 그녀가 얼마나 그 집착에서 벗어나고 싶었을지 이해하게 된다. 점의 공포에 점으로 맞섰던 그녀는 결국 그 강박에서 해방되었을까? 피하지도 포기하지도 않았던 그녀가 남긴 말은 내면의 벗어날 수 없는 집착 때문에 괴로워하는 어떤 이들에게는 큰 위로가 된다.

"나는 수많은 점 속에 길을 잃은 점 하나다."

길을 잃은 점은 하나가 아니다. 그

Y

곁에는 수많은 길 잃은 점들이 존재한다. 그러니 외롭지 않다. 상처 입은 내면에 대한 공동의 이해가 시작되었기 때문에.

한 가지 안타까운 것은 그녀가 '부드러운 조각Soft Sculpture'의 창시자라는 사실이 물방울무늬에 완전히 가려졌다는 점이다. 물론 1916년 마르셀 뒤샹의 타자기커버 작품이 있었지만 사실 레디메이드인지라 이를 두고 부드러운 조각의 효시라고 하기에는 다소 애매한 구석이 있다. 대리석, 청동, 알루미늄 외에는 조각의 재료로 상상조차 하지 못했던 시절, 구사마는 천, 고무, 캔버스, 가죽, 종이처럼 단단하지 않은 재료를 조각에 도입했는데 그 첫번째 작품이 1962년 그린갤러리에서 선보인 「축적 Accumulation No.1」이다. 남근 모양의 돌기로 표면을 덮은 소파 형태의 조각이

다. 하지만 명성은 당시 그룹전에 함께 참가했던 크리스 올덴버그가 가져갔다. 구사마는 그린갤러리에서 제안한 개인전을 돈이 없어 포기했지만 올덴버그는 곧바로 개인전을 열었고, 그때까지 종이로만 작업하던 방식에서 천, 플라스틱 등 재료를 다양화한다. 이후 올덴버그는 거대 아이스크림, 햄버거, 케이크 조각을 선보이며 단숨에 '부드러운 조각'의 아버지로 등극한다. 잭슨 폴록, 제임스 로젠퀴스트 James Rosenquist, 더코닝 등 백인 남성 작가들의 전성기에 영어 한마디 못하고 정신질환으로 다시 일본으로 돌아가 '경단녀'가 되고 만 구사마의 명예회복이 쉽지 않았음을 짐작할 수 있다. 이제는 전 세계에 '땡땡이'를 찍는 데 성공했으니 그녀의 억울함이 조금은 덜해졌을까?

서로의 체온과 무게를 나누는 과정

"1929년에 태어난 구사마 야요이가 회화, 조각, 퍼포먼스를 넘나들며 왕성한 활동을 보여주는 모습 자체가 젊은 작가들에게는 물론 관람객들에게도 '버티는 힘'을 준다고 생각해요. 지금 보이는 천경우의 작품도 예사롭지 않습니다.

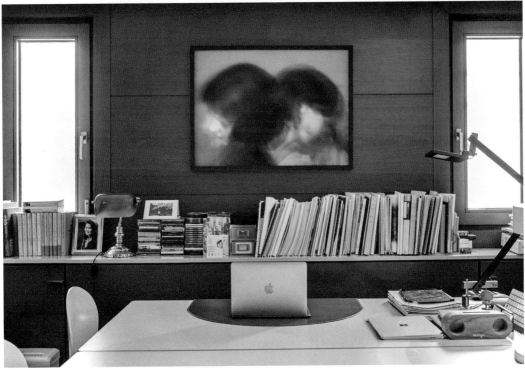

천경우의 「무게 #1」과 「버서스 #4」다. 회화 작품으로 오해받지만 실은 장시간 노출한 사진 작품이다,

대부분의 사람들이 회화 작품이라 생각하지만 실은 사진 작품이에요. 작가는 특별한 퍼포먼스를 연출한 뒤 장시간 노출 기법으로 사진에 담는 작업을 일관성 있게 해왔습니다. 시간을 갖고 들여다보면 희미한 윤곽 사이로 어떤 실체가 보이기 시작해요. 지금 이 작품의 경우 어떤 사람이 누군가를 업고 있는 모습이 서서히 보일 겁니다."

이 작품은 파리 근교의 한 고등학교에서 촬영한 퍼포먼스 장면이다. 부모를 따라 막 이주해 프랑스어를 못하는 학생들만 모인 특별반. 작가는 학생들에게 같은 반 친구를 한 명 선택한 뒤 가장 편안하게 오래 업을 수 있는 자세로 서로를 업도록 요청했다. 비록 의사소통은 잘 안 되지만 서로를 업는 동안 체온과 체중을 느끼며 생기는 신체적 밀착감과 감정적 연대가 작품의 핵심이다. 작품의 제목 '무게'가 묵직하게 다가온다.

또다른 작품 「버서스Versus」는 낯선 사람을 둘씩 짝지어 서로의 어깨에 머리를 기대게 한 후 사진을 찍었다. 서로의 맥박, 숨소리, 냄새를 느끼는 침묵의 20분을 담았다. '버서스' 시리즈는 서울, 뉴욕, 리스본 등 7개 도시에서 진행됐다. 어색함, 두근거림, 따스함, 머리카락의 감촉, 말없는 연대…… 사진 속 그들이 나눴을 '보이지 않는 말들'*이 고스란히 전달된다. Y는 '버서스' 시리즈 중 우애 좋은 자매를 연상시키는 이 작품을 특히 좋아해 하루 중 가장 많은 시간을 보내는 방에 걸어두었다. 평소에도 자신에게 없는 모든 장점을 가졌고 무엇이든 상의할 수 있고 언제든 기댈 수 있는 동생 이야기를 자주 하던 Y. 서로에 대한 애틋하고도 다정한 두 사람의 '자매애'가 주변 사람들에게로 확장되어 더 큰 공감과 연대에 이르게 하고 싶은 소망을 갖고 있다.

• 천경우가 2017년에 펴낸 에세이 『보이지 않는 말들』과 동명의 프로젝트다. 독일 브레멘에서 시민 100명에게 요청해 도시의 생명선인 전기 케이블과 수도관 위에 '타인에게 힘이 되는 말'을 새겨 넣도록 했다. 2011년에 시작해 4년 만에 끝낸 지난한 작업이었다. 눈에 보이지 않는 땅 밑 파이프라인에 흐르는 에너지처럼 누군가의 마음도 우리 곁에 흐른다. 발견되는 데는 오랜 시간이 걸리겠지만.

생의 조각을 붙이는 작업

방 안 곳곳 소중한 작품에 대한 설명을 마친 Y가 두 손을 다소곳하게 모으며 거실로 다시 나가자고 하더니 의자를 꺼내 라운드테이블 앞에 앉으라고 한다. 오랫동안 소장을 원했고 긴 기간 돈을 모은 뒤 마침내 집으로 데려온 이수경 작가의 작품 「번역된 도자기」가 오롯하게 앉아 있다. 46세에 처음으로 작품을 판 작가라고 귀띔해준다.

"지금은 대작을 주로 하는 작가라, 그 중에서는 아주 소품에 해당하지만 제겐 보물단지보다 귀해요. 불완전하다는 이유로 깨버린 도자기 파편들을 조합하고 금으로 이어 붙여 새로운 도자기로 탄생시킨 작품입니다. 하지만 '번역된 도자기' 시리즈의 처음은 지금과는 좀 달랐어요. 2001년 피카소나 폰타나 같은 거장이 도자기 작업을 한 곳으로 유명한 지역에서 알비솔라 비엔날레가 열렸었죠. 이수경 작가는 한 번도 조선백자를 본 적 없는 도공에게 백자를 찬미한 김상옥 시인의 시 「백자부」를 들려줍니다. 도공은 오직 시와 상상만으로 도자기 12점을 제작해냈지요. 조선백자와는 전혀 다른, 얼마나 키치한 작품이 나왔는지 몰라요. 번역에는 어느 정도 오역의 가능성이 있다는 것이 분명해졌지요. 그 오역이 판타지의 영역일 수도 있고요. 어쨌든 작가가 기획하고 이탈리아 도공이 번역한 조선백자의 탄생, 처음에는 아주 개념적인 작업으로 출발했어요."

작가 이수경은 이 프로젝트 이후 본격적으로 백자 연구에 들어갔다. 그러던 어느 날 불가마에서 나오자마자 완벽하지 않다는 이유로 도공의 손에 무참히 깨져나가는 도자기들을 목격하게 된다. 햇빛 아래 눈부시게 반짝이던 버림받은 파편들이 가슴을 찔렀다. 허락을 구하고 깨진 도자기 조각들을 가득 담아왔다. 파편들을 만지작거리다가 우연히 파편 두 개가 마치 한 몸이었던 것처럼 착 들어맞았다. 또다른 단계의 '번역된 도자기'의 시작이었다. 이천, 여주, 강진, 문경은 물론 중국 단둥을 통해 북한산 도자기 파편까지 구해왔다. 파편

들은 깨졌다는 공통점 외에는, 연대, 지역, 색, 두께, 문양, 그리고 깨진 모양조차 다 달랐다. 그 모습이 신기해 오랫동안 들여다보고 깨진 년을 손끝으로 어루만져보았다. 그러다가 깨진 조각을 서로 연결하고 금이 간 부분을 금으로 메우기 시작했다. 아니, 파편에 금테를 둘러주었다는 표현이 낫겠다. 골드 프레임을 한 파편은 한 점 한 점이 이미 자신만의 역사성과 고유함을 지닌 세상에 단 하나뿐인 작품이 되었다.

"작가는 이때까지 킨츠기 기법을 전혀 몰랐다고 해요. 킨츠기는 깨진 도자기를 복원하는 일본의 문화인데요, 도자기의 깨진 부분을 숨기지 않고 오히려 흠집이 나버린 그 부분을, 물건의 유일무이한 역사로 소중하게 생각하는 거예요. 깨진 부분을 금이나 은 같은 귀한 재료로 메워서 예전의 그릇보다 더 아름답고 화려한 모습으로 다시 태어나게 해주는 것입니다. 하지만 일본의 킨츠기가 사물의 원래 기능을 복원하는 데 초점을 맞추었다면 이수경 작가의 작품은 기능의 복원과는 전혀 상관이 없어요. 사용할 수 있는 도자기가 아니니까요. 이 작가의 작품은 원래 기능을 완전히 상실한 쓸모없는 파편들에게 새로운 생명을 부여했다고 생각해요. 사물을 생명체로 부활시킨 거죠!"

평소에도 죽음 공포에 시달리곤 했던 이수경 작가에게 코로나는 엄청난 시련이었다. 문밖에는 죽음이 우글대는 것 같았고 도저히 문을 열고 밖으로 나갈 용기가 나지 않았다. 오직 작품에만 매달려 하루하루를 견뎠다. 그런데 작품이 마음대로 되지 않았다. 원래 생각했던 형태대로 만들어지지 않았다. 눈물도 많이 쏟았다. 그러다 지쳐 힘이 빠졌다. 의지를 버리고 파편들이 자연스럽게 저절로 모양을 만들어가는 대로 내버려두었다. 마음을 내려놓으니 뜻밖의 형태들이 나왔다. 퍼즐 맞추듯 파편들을 잇는 데 집중하다보니 파편 사이의 선도 서예의 필선처럼 유연하고 자유로워졌다. 농담濃淡도 생겼다. 조각에서 출발했지만 시간이 지날수록 회화성이 두드러졌다. 이수경 작가는 스스로를 '파편들의 중매쟁이'라고 겸손하게 말하곤 한다. 하지만 파편들을 이어붙였다고 생명력이 그냥 생기는 것일까? 마음속

완벽하지 않다는 이유로 깨진 도자기 파편을 모아
조합하고 금간 부분을 금으로 메운 이수경의
「번역된 도자기」가 은은한 조명 아래서 빛난다.

의문을 풀어준 것은 다테하타 아키라 도쿄 구사마야요이미술관 관장이었다.

2017년 베니스비엔날레에 출품됐던 5미터에 가까운 대작 「이상한 나라의 아홉 용」*을 서울에서 볼 수 있다는 소식을 듣고 한걸음에 달려간 전시에는 마침 'The Art in the age of Crisis : 위기 시대의 예술' 주제하에 아티스트 토크가 진행됐다. 3시간이 넘는 동안 자리를 뜨는 사람이 없을 정도로 열띤 분위기였다. 이 자리에서 아키라 관장은 "파편은 도자기의 끝이지만, 이를 생명의 씨앗으로 만든 것은 이수경 작가"라고 강조했다.

"엄청난 서사를 담고 있는 도자 파편에 대한 통찰력과 뛰어난 조형 감각이 없었다면 절대 나올 수 없는 작품입니다. 비색을 내기 위한 피나는 노력, 스스로 만든 도자기를 자기 손으로 깰 수밖에 없었던 완벽을 위한 몸부림 등 명장들의 눈물과 땀이 이수경 작가의 손끝

에서 생명으로 폭발한 것이라고 생각합니다. 파편 하나에 담긴 완벽한 도자기를 향한 인류의 노력과 그 노력을 현대에도 이어가고 있는 도예가들에 대한 존경 없이는 나올 수 없는 작업입니다. 예술가는 사회적인 문제를 그 누구보다 빨리 간파해 예술이라는 도구로 사회에 필요한 메시지를 던져주는 역할을 반드시 해야 하는데, 이수경 작가는 수많은 생명을 앗아갔던 단절과 죽음의 코로나 시기에 오히려 시대와 지역을 넘어 세상 만물을 연결하는, 생명으로 가득한 작품을 탄생시켰습니다. 전 세계적으로 매우 드문 예라 하겠습니다."**

도자기 숲을 방불케 한 이 전시회에 약속도 하지 않았는데 Y가 밝게 웃는 얼굴로 손을 흔들며 나타났던 모습이 기억난다. 작품이 사람을 부른 것이리라. 나는 파편 그 자체의 아름다움에 사로잡혀 몇 번이나 전시장을 돌아봤다. 깨지기 쉬운 운명을 타고난 것이 어디 도자기뿐일까. 망가지고 부서지고 무너지

• 이수경의 「이상한 나라의 아홉 용」 작품 이미지 보기.

•• 3시간의 아트 토크를 편집해 인용했음을 밝힌다.

왼쪽 위부터 강임윤의 「맘마미아」, 그 아래는 김주현의 「기억의 회로를 위한 드로잉」, 귀여운 곰 인형이 옹기종이 모여 앉은 의자 뒤 벽에는 나탈리 뒤 파스키에의 「다음에」라는 제목의 회화 작품이다.

응크린 자세의 청동조각은 배형경의 작품(「무제」)으로 작가는 원래 대규모 청동조각을 주로 하지만 Y는 웅크리고 있는 모습의 이 작은 조각에서 연민을 느껴 소장하게 되었다고 한다. 항상 가까이 두고 있다.

는 것이 어쩌면 우리의 운명일지도 모른다. 이수경의 작품 덕분에 삶의 불완전함을 받아들이고 그 불완전함을 아름다움으로 느끼며 감사하게 된 시간이었다.

테이블 위의 백자 작품을 바라보는 Y의 눈이 촉촉하다. 안목이란 남들이 미처 보지 못한 아름다움을 발견하는 눈이다. 한국인으로서는 유럽에서 가장 많은 전시를 기획한 큐레이터이기도 한 Y는 작품이 공간을 정의한다는 지론을 갖고 있다. 그동안 공간이 곧 작품이 되는 설치 중심의 기획을 많이 해온 이유이기도 하다. 현실과 판타지 그사이 제3의 공간에 우리를 머물게 하며 세상과 내면을 동시에 바라보게 만들었던 많은 공간들이 스쳐갔다.

Y에게 이야기해주고 싶다. 지금 함께 앉아 있는 이곳 역시 그녀가 기획한 수많은 전시 공간 그 어디와 비교해도 손색없을 만큼 멋진 작품이 되었다고.

4

TIME MIX & MATCH

시간의 예술

브라운스톤 하우스

JENNY SALOMON

제니 샐러먼

조 허멜의 「캔들」 회화 작품, 열대 식물 사이로 검은 고양이 쿠키가 그림처럼 앉아 있는 이곳은 뉴욕의 아주 오래된 브라운스톤 하우스를 매입해 미술과 음악을 접목한 하우스 콘서트를 비롯해 흥미로운 전시를 선보인 바 있는 제니의 집이다. 진취적인 컬렉터이자 사랑이 넘치는 예술가 제니는 자신의 집을 완성하는 것은 다름 아닌 예술이라고 말한다.

18~19세기 산업혁명을 겪고 있던 도시들의 가장 큰 고민거리는 무엇이었을까? 바로 말똥이었다. 런던의 경우 산업혁명으로 일자리와 교역이 급속히 늘면서 1890년대에는 하루에 말 5만여 마리가 사람과 물건을 날랐다. 이로 인해 날마다 680톤이 넘는 말 배설물이 런던 거리를 뒤덮었다. 약간의 시차는 있었지만 뉴욕도 못지않았다. 말이 포화 상태에 이른 '피크 호스 Peak Horse' 시기에 사람들의 공포는 엄청났다. 말똥에 파묻혀 질식하는 악몽에 시달렸다. 오늘날 뉴욕의 고급 주택으로 손꼽히는 브라운스톤의 특징인 현관 계단은 사실 19세기에는 멋이 아니라 거리의 오물이 집 안으로 들어오지 못하도록 필요에 의해 설계된 형태다. 그만큼 말 배설물 처리 문제는 심각했다. 하지만 절대 해결 불가능해 보였던 오물 문제는 증기기관차가 최신 교통수단으로 등장하면서 일시에 해소됐다. 거리에서 말과 말똥이 사라진 것이다.

제니 샐러먼이 사는 아름다운 브라운스톤 하우스 계단을 오르며, '피크 휴먼Peak Human' 즉, 인간 포화 상태인 지구에 닥친 여러 난제 — 쓰레기 배출, 기후변화 등 — 도 어쩌면 혁신적인 기술로 일시에 해결되지 않을까 하는 낙관적 소망을 품어본다. 현관 계단 아래 아름드리나무가 우거진 널찍한 길을 따라 아이들은 신나게 뛰어놀고 스쿠터는 바람 가르는 소리를 내며 씽씽 달린다.

제니를 처음 알게 된 것은 또다른 친구가 보내준 『뉴욕타임스』의 기사를 통해서였다. 처음에는 화보 같은 집과 깊은 눈매를 지닌 제니의 사진이 눈길을 끌었지만 기사를 다 읽은 뒤에는 제니의 놀랍도록 솔직한 성격과 남다른 예술 사랑이 깊은 인상을 남겼다. 기사에 따르면 제니는 오래 사귄 남자친구와 함께 살 집을 구했는데 100년 넘은 브라운스톤 하우스였다. 하지만 '죽어가던 집을 살리는 동안 남자친구와의 관계가 죽어가고 있었'다. 결국 남자친구와는 결별. 하지만 집은 반대로 제니의 심폐소생술로 멋지게 부활했다.

지하실보다 어두웠던 현관 입구, 무너져내린 마호가니 계단, 수십 번도 넘게 덧칠해 원자재를 알아볼 수 없었던 덧창, 긁어내고 긁어내도 끝없이 올라오던 마룻바닥의 먼지 더께가 사라졌다. 대신 세월 벗은 벽돌이 장밋빛을 되찾고 3미터가 넘는 높은 천장은 비로소 신고전주의 양식의 우아한 양각 무늬를 드러냈다. 마룻바닥도 전나무의 원래 결을 되찾았고 삐걱대며 무너져내리던 계단은 비명을 멈췄다. 하지만 제니의 집을 완성한 것은 따로 있었다. 바로 '예술'이다.

『뉴욕타임스』가 사랑한 집

제니는 자신의 집에서 전시를 두 번이나 열었다. 모두 직접 기획한 전시였다. 첫번째 전시는 〈싱글 레이디Single Lady〉였다. 여성을 주제로 구상, 추상, 멀티미디어 등 다양한 예술 분야 33명의 작품을 전시했는데 동네 마실가듯 편한 마음으로 제니네 집에 갔던 사람들은 화장실, 부엌, 침실 등 집 구석구석에 설치된 기발한 작품들을 발견하고 탄성을 연발했다. 작품 판매도 이루어졌던 이날의 전시에서 수익의 반은 작가들에게, 나머지 반은 아프간여성리더협회에 기부해 아프가니스탄 여성들의 교육과 경제적 자립에 쓰였다.

두번째 전시는 〈브라운스톤Brownstone〉이었다. 비영리 전자-어쿠스틱 오케스트라이 메트로폴리스 앙상블이 집 안 곳곳에 흩어져 연주를 하는 동안 관객들은 음악을 들으면서 자유롭게 집 안 구석구석에 설치된 작품을 감상하며 자기만의 미적 체험을 하게 한 전시였다. 이 〈브라운스톤〉 전시는 미술관과 갤러리, 콘서트홀, 집의 경계를 허문 과감한 시도였다는 평과 함께 지금도 회자되고 있다.

"사람들이 가벼운 마음으로 집에 놀러와서 어디서나 편안하게 작품을 감상할 수 있도록 하고 싶었어. 〈브라운스톤〉 전시 때는 정말 모든 벽에서 떨림이 느껴졌지. 방마다 다른 목소리가 들렸고 집 전체가 노래하는 것 같았어. 아이를 갖기 전에는 전시 공간으로 집을 많이 활용했었지."

제니는 남편 토산 오마베호의 아내이자 벤과 조 두 아이의 엄마고, 고양이 두 마리의 집사다. 검은 고양이 쿠키는 화장실 휴지를 찢는 게 취미고 회색 고양이 비스킷은 하루종일 늘어지게 자는 게 낙이다.

과학자인 토산과 예술가인 제니는 교집합이 많다. 과학과 예술은 둘 다 시각적이고 창의적이다. 갈릴레이도 하늘을 관측했고 뉴턴도 사과 떨어지는 것을 관찰했다. 물론 동시대인과는 완전히 다른 창의적인 시선으로 말이다. 그러고 보니 위대한 과학은 '보는 것'에서 시작하고 과학 이론을 시각화해 증명한다. 다른 점이라면 과학은 정답을 찾고 예술에는 정답이 없다는 점이리라. 아니, 예술은 오히려 세상에 질문을 던진다.

351

JENNY SALOMON

제니의 집에서 열린 하우스 콘서트 당시의 모습과 늘어지게 자는 것을 가장 좋아한다는 회색 고양이 비스킷.

"미술에서 초현실주의가 태동할 무렵 물리에서 양자역학이 탄생한 것은 우연일까? 보이지 않는 무의식의 세계와 보이지 않는 양자의 세계에 대한 발견은 현대인의 삶과 기술을 바꾼 두 개의 커다란 바퀴라고 생각하거든. 보이지 않는 세계를 눈앞에 그려냈잖아. 그렇다고 우리 부부가 이런 대화만 한다고 생각하면 오해야. 우리는 부엌에서 많은 시간을 보내는 걸 좋아해. 남편과 아이들이랑 함께 요리하고 밥을 먹다 보면 저절로 좋은 대화거리가 생기거든. 우리 애들은 뒤돌아서면 배고파하기 때문에 남편과 내가 요리를 엄청 많이 한다니까. 애들이 제일 좋아하는 건, 튀긴 플랜테인과 샐러드를 곁들인 스테이크야. 직접 만든 사과파이에 바닐라 아이스크림 얹은 디저트도 빼놓을 수 없고!"

제니에게 집은 편안하고 안전한 장소를 의미한다. 아이들이 학교에 간 사이 남편과의 오붓한 점심시간을 보내는 장소이기도 하다. 청소와 정리 정돈, 요리를 하는 생활공간에서 도자기도 빚고, 휴식도 하며 생각의 날개를 펼친다. 특히 팬데믹 동안 이 모든 일상은 집에서 이루어졌고 그런 의미에서 집은 이 모든 물리적 행위를 포함하는 보다 큰 심리적 장소다.

"팬데믹 동안 집에 있는 시간이 많아지다보니 이전보다 작품들을 더 자주 가까이에서 보게 됐고 작품이 담고 있는 의미를 더 깊이 헤아려보게 됐어. 예술은 평소 생각지 못한 지점까지 우리를 끌고 가서 사고의 지평을 벽 너머로까지 확장시켜주더라고. 덕분에 집 안에 갇혀 있다는 느낌보다는 오히려 사방의 벽이 열리고 더 많은 세상과 호흡한다는 느낌을 받았어."

집이 곧 예술

제니의 손길이 닿지 않은 곳이 없는 브라운스톤 하우스는 그 자체가 작품이다. 2층 계단 모퉁이 부분 벽에 움푹 들어간 벽감을 '코핀 니치coffin niche' 또는 '코핀 코너coffin corners'라고 한다. 이름의 유래는 이렇다. 대부분의 사람들이 집

에서 생을 마감하던 시절, 침실은 주로 위층에 있었기 때문에 관을 들고 계단을 내려와야 했다. 하지만 모퉁이를 돌아내려오기가 쉽지 않았다. 이 때문에 빅토리아시대의 건축가들은 회전각이 나오도록 벽에 틈새를 만들었고 벽감을 활용해 관을 쉽게 돌려서 내려올 수 있게 되었다는 얘기다. 그런데 대부분의 사람들이 믿고 있는 이 이야기는 사실이 아니다. 코핀 니치는 사실 온전히 장식적인 목적을 위해 만들어진 것으로 오브제나 꽃병을 두기 위한 공간이다. 제니도 철석같이 믿었던 옛이야기가 거짓이라니 조금 상심했지만, 이내 이곳을 작품 설치 공간으로 활용하기 시작했다. 비어 있을 때나 작품이 설치되어 있을 때나 특별한 아름다움을 선사한다.

세월이 느껴지는 대리석 벽난로도 마찬가지다. 입구 한가운데는 땔나무 대신 제니의 시아버지인 빌리 오마베호 Billy Omabegho의 작품 「오마주Homage」가 놓여 있다. 오마베호는 뉴욕 맨해튼에 공공 조각을 설치한 최초의 나이지리아 조각가다. 1992년에 완성된 「주마Zuma」는 지금도 앙골로 2번가 44번 스트리트

에서 볼 수 있다. 오마베호는 젊은 시절 소호에 위치한 아크릴 제작업체에서 일한 적이 있다. 1960년대에는 작가로부터 대금 대신 작품을 받는 경우가 왕왕 있었던 터라 그 역시 아크릴 제작 비용으로 작품을 받기도 했다. 그렇게 받은 작품 가운데에는 팝아트의 거장 제임스 로젠퀴스트의 판화 작품 「유진 루친을 위한 휘핑 버터Whipped Butter for Eugen Ruchin」도 있다. 이 작품 역시 지금은 며느리인 제니의 집에 걸려 있다.

돈과 안목이 있다면 누구든 작품을 소장할 수 있지만 작품이 간직한 '스토리'는 마음대로 살 수 없다. 조부모님과 부모님이 주신 작품들을 제니는 그 어떤 고가의 작품보다 아끼고 사랑한다. 밝은 에너지를 뿜으며 제니네 집을 따뜻하게 만들어주는 「러브LOVE」도 마찬가지다. 불타는 '사랑' 아래 프랑스 패션 디자이너 이브 생로랑의 서명이 또렷하다.

"아, 이 작품은 할아버지 댁에 걸려 있던 거야. 우리 할아버지•는 패션업계

• 랑방찰스 오브 더 리츠의 회장이었던 리처드 B. 샐러먼이다. 브라운대 총장을 역임하기도 한 그는 사업가이자 박애주의자로 이름을 널리 알렸다.

제니의 집에 걸려 있는 로젠퀴스트의 판화 작품 「유진 루친을 위한 휘핑 버터」는 시아버지 오마베호가 아크릴 제작업체에서 일할 때 제작 비용 대신 받은 것이라고 한다.

2층으로 연결되는 계단 벽면에 코핀 니치가 설치되어 있다. 그대로도 아름답고 작품을 설치했을 때도 아름답다. 계단 아래 벽면에는 리즈 콜린스의 바느질 작품 「통로」가 걸려 있다. 통로로써의 계단의 의미는 물론 이미지의 유사성까지 고려한 작품 배치로 보는 재미가 쏠쏠하다.

패션 디자이너 이브 생로랑의 '러브' 시리즈 중 1972년에 제작한 작품이다.
그해 생로랑은 이글대는 태양 같은 사랑을 했던 것일까?

Yves Saint Laurent

대리석 벽난로는 이제 작품을 설치하는 공간으로 활용하고 있다. 줄리아 해프트캔들의 도자기 작품 「라벤더와 슬레이트(회색)색의 우븐 킥」과 비키 셔의 「스프링 포멀, 레드」가 벽난로 위에 자리하고 있고, 그 아래에는 제니의 시아버지인 빌리 오마베호의 조각 작품 「오마주」가 놓여 있다.

에서 일하셨는데 이브 생로랑과 비즈니스를 하다가 나중에는 아주 막역한 친구가 되셨어. 할아버지는 해마다 「러브」 판화를 생로랑에게 받으셨다고 해. 이 작품은 할아버지의 유품 가운데서 내가 물려받은 거고. 생로랑은 1970년부터 2007년까지 38년간 매년 '러브' 시리즈를 판화로 만들었는데, 자신이 영감을 받은 작품들에서 모티프를 얻었대. 연도별로 그가 관심을 가졌던 작가가 누구였는지 유추하는 재미도 쏠쏠해. 그가 '러브'를 보내지 않은 해가 딱 두 번 있어. 1978년과 1993년. 그는 이 두 해를 가리켜 '사랑이 없는 해'라고 말했지. 내가 고른 1972년은 사랑이 이글댔던 해였겠지?"

하트 대 하트

2층 벽에도 사랑의 하트가 걸려 있다. 남편과 약혼하기 직전 제니가 직접 그린 작품이다. 두 사람의 앞날에 대한 여러 가지 인생 소원을 적은 다음 그 위를 꼬불꼬불한 선으로 빼꼭히 덮었다. 수많은 선들은 사랑에 대한 맹세이자, 약속을 지키겠다는 제니의 서명처럼 보인다. 얼마나 시간이 많이 걸렸을지 한눈에도 짐작할 수 있다. 그야말로 사랑이 잉태한 작품이다.

아이들 방에도 사랑의 상징, 하트가 걸려 있다. 하지만 알고 보면 편하게만 볼 수 있는 작품이 아니다. 「심장마비 Heart Attack」라는 제목처럼 과격한 퍼포먼스의 결과물이기 때문이다. 이 작품을 만든 케이트 길모어Kate Gilmore는 비디오아트를 비롯해 다양한 매체를 활용한 작품을 선보이는 작가다. 그녀의 트레이드마크는 하늘거리는 원피스와 뾰족한 하이힐, 그리고 도끼다. 언제나 여성스러운 차림을 한 그녀가 도끼나 망치, 혹은 맨주먹으로 무엇인가를 부수고 어딘가로부터 탈출할 때, 우리는 함께 발버둥치고, 함께 질식하고, 함께 상처 입는다. 그 과정에서 우리를 둘러싼 장애물을 인식하고 함께 부수며 여성에게 부과된 부당한 역할에 함께 저항한다. 제니의 아이들 방에 걸린 「심장마비」는 하트 모양으

제니가 볼펜으로 직접 그린 「하트」(왼쪽)와 아이들 방에 걸린 절친 케이트 길모어의 「심장마비」(오른쪽). 두 작품 모두 하트를 모티프로 삼고 있지만 전혀 다른 의미를 가진다.

로 뚫린 너덜너덜한 벽체를 찍은 사진이다. 도끼로 부수고 맨손으로 벗겨낸 회색 벽 아래 드러나는 핑크 하트는 그래서 단순히 예쁘기만 한 진부한 하트가 아니다. 투쟁, 인내, 파괴, 창조의 에너지로 박동하는 강심장이다. 파괴가 곧 창조인 것이다. "예술은 사회를 목격하고 증언하고 설명하고 묘사하고 비판하는 기능을 한다"는 제니의 말이 꼭 들어맞는 작가 케이트 길모어는 제니의 절친이기도 하다.

"미술을 전공한 나는 지금까지 평면 회화 작업에 매달려왔거든? 그런데 어느 날 핸드메이드 종이를 찢고 굵고 온갖 실험을 다하고 있을 때 내 작업이 갈 길을 잃은 것 같다며 케이트가 도예를 권하더라고. 그녀의 조언 덕분에 도예를 시작했고 지금은 내가 사랑해마지 않는 작업이 되었어. 대지의 일부인 흙을 내 손으로 직접 만져 새로운 것을 창조해내는 일은 원초적이고도 본질적인 작업이라는 생각이 들어. 도자기는 조각, 회화, 드로잉을 모두 아우르지, 작업하는 동안에는 표면과 질감을 민감하게 느낄 수 있어. 무엇보다 다른 예술과 달리 손에 들고 만질 수 있고, 실용성까지 겸비했으니 얼마나 매력적인 매체야."

제니's 하우스 최고의 걸작

자신의 회화 작업을 도예에 접목시키고 있는 제니는 도예야말로 아름다움과 실용성이 완벽하게 결합된 장르라고 말한다. 그녀의 두 아이, 벤과 조는 뛰어난 조수들이다. 함께 흙을 만지고 빚고 깎아내고 그린다. 작업에 열중하는 아이들의 모습이 그저 사랑스럽다. 제니도 어렸을 때 그래픽디자인 학위를 따기 위해 다시 학교로 돌아간 엄마의 숙제를 도와드리곤 했다. 엄마가 머리를 짜내고 프로젝트를 실행하는 모습을 옆에서 보면서 디테일을 살피는 방법을 익혔고 실험에 대한 호기심을 키웠다. 온종일 방바닥에 엎드려 앙리 마티스의 말년 작품 — 색종이를 오려 붙이는 컷 아웃 작품 — 을 크레파스로 따라 그렸던 제니는 지금도 마티스의 작

품을 추앙한다. 그중 「피아노 레슨」은 그녀가 가장 좋아하는 마티스의 작품이다. 세상에 마법이 존재한다면 마티스의 작품을 소장할 수 있게 해달라고 빌겠다는 제니. 그런 제니의 집에서 내가 제일 좋아하는 작품은 아이들의 화장실에 있다.

2020년 처음 록다운이 시행되었을 때 제니는 실내에 갇혀 지내는 동안 아이들의 에너지를 창의적으로 발산시킬 방법을 모색하다가 화장실을 자유 구역으로 지정하고 무엇이든 마음껏 그리게 했다. 딸 벤이 아빠가 읽어주던 『반지의 제왕』을 먼저 그리기 시작하자 그 위로 아들 조가 지그재그 선을 그려넣었고, 그다음부터는 두 아이가 누가 먼저랄 것 없이 앞다투어 그림을 계속 겹쳐 그리면서 오늘날의 작품이 탄생했다. "벤, 제발 내 그림 위에 그리지 말아줘, 내 그림이 안 보이잖아"라고 쓴 조의 낙서에 미소를 짓지 않을 수 없다. 바스키아도 울고 갈 명작이다. 화장실 벽에 걸린 부엉이가 아이들의 그라피티 작품을 흐뭇하게 바라보고 있다. 제니의 할머니 댁 욕실에 걸려 있던 부엉이 판화다. 제니는 아이들의 그림이 할머니의 추억과 함께 있는 모습을 보는 것을 좋아한다.

세상에 보탤 것은 오직 낙관뿐

이야깃거리로 가득찬 제니네 집은 상대적으로 단순하고 소박한 디자인의 가구를 최소한만 들여놓았다. 가구를 많이 장만하는 대신 이제 막 커리어를 시작한 작가들을 지원하고 그들이 발전하는 모습을 지켜보는 것이 더 큰 기쁨이다. 비영리갤러리에서 열리는 경매에도 즐겨 참여한다. 작품을 소장할 때는 전문가의 조언도 적극적으로 구한다. 컬렉션의 방향을 잡아주는 훌륭한 친구이자 조언자인 갤러리 대표 캔디스 매디와도 많은 이야기를 나눈다. 지금 제니가 제일 좋아하는 작가로 손꼽는 줄리아 해프트캔델Julia Haft-Candell의 작품을 소개한 것도 매디다.

때로는 작품을 직접 의뢰하기도 하는데 동짓날 태어난 아들의 생일을 기념해 캐런 헤이글Karen Heagle에게는 같

제니 하우스 최고의 걸작,
화장실 벽화와 부엉이

제니의 뛰어난 조수들, 벤과 조

벤과 조의 고양이 판화

아들 조의 생일을 기념해 캐런 헤이글에게 의뢰한 「호루스」다. 매의 머리를 한 호루스는 이집트 최고의 신이자, 조의 생일처럼 동짓날 태어났다고 전해진다.

고양이와 함께 자신의 도자기 작품 앞에서 포즈를 취한 제니.

아이들 방에는 캐런 헤이글의 또다른 작품, 「쐐기풀과 여우」가 걸려 있다.

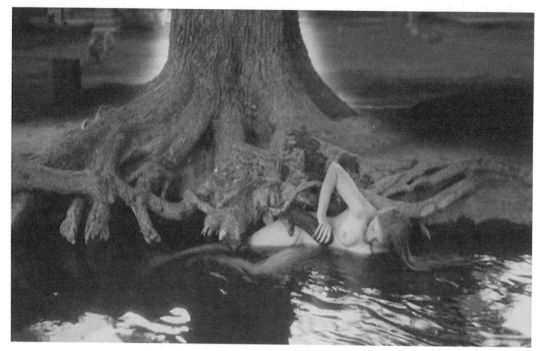

프란체스카 우드먼의 사진 작품이다. 물 속에 잠겨 있는 누드 인물이 작가 자신이다. 당시 17세였다. 사진작가로서 인정을 받길
갈망했지만, 예술지원금 신청을 거절당한 직후 22세의 나이에 스스로 목숨을 끊고 만다. 사망 5년 뒤 현대 사진의 신동으로 뒤늦게
인정받는다.

수잰 매클런드의 「그저 왼쪽, 막 떠난, 막 홀로된」

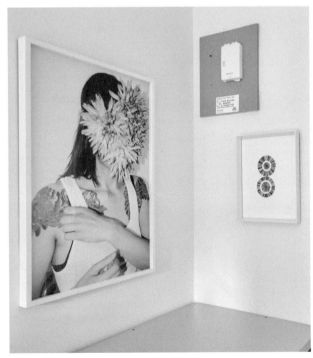

철거 건축물에서 구한 폐나무로 작업한 앤디 보그트의 「아이도어 2」

꽃으로 얼굴을 뒤덮은 인물을 찍은 사진 작품은 지포라 프리드의 「R.H」이고, 오색 원이 그려진 작은 작품은 에마 플레처의 작품이다. 종이에 잉크로 작업했다.

은 동지에 태어난 이집트 태양의 신 호루스Horus를 그려달라고 주문한 적도 있다. 이집트 최고의 신으로 숭배받는 호루스는 매의 머리로 상상되며 저승에서 영혼의 무게를 재는 감독관의 모습으로 등장하기도 한다. 제니는 이렇게 예술이라는 벽돌을 하나하나 쌓아가며 지금도 집을 짓는 중이다.

요즘 제니의 큰 즐거움은 안개 낀 브루클린의 아침처럼 은빛으로 빛나는 침실 천장을 바라보며 다음 여행지를 그려보는 것이다. 어디에 가고 싶은지 묻자 밤샐 준비가 되어 있느냐며 웃는다.

"우선 한 번도 못 가봤지만 늘 궁금했던 나라, 한국부터 가보고 싶어. 그리고 이웃 나라인 일본도 들러야겠지? 그다음은 나이지리아, 아이슬란드, 칠레의 파타고니아, 카리브해의 과들루프섬까지 밤새도록 얘기할 수 있어! 그렇게 여행을 한 뒤 돌아올 수 있는 이곳, 브루클린의 집이 우리를 기다리고 있다는 사실이 또 얼마나 좋은지 몰라. 여기서 느끼는 편안함, 에너지, 사람들, 삶의 속도가 다시 나를 반겨줄 걸 아니까. 우리집에서 몇 블록만 가면 작지만 매력적인

공원이 나와. 그 공원을 가로질러서 아이들을 등하교시키는데 팬데믹 동안은 실내에서 하던 복싱, 요가, 줌바 댄스, 아기들을 위한 음악 수업, 비즈니스 미팅, 생일파티를 야외에서 하는 걸 볼 수 있었어. 길 위에서라도 사람들은 일상을 꿋꿋이 이어나가고 있었고 그런 삶의 모습을 목격할 수 있다는 사실만으로도 안도감을 느껴. 하긴 집에서 보내는 시간이 절대적으로 늘었을 때도 사실 난 괜찮았어. 기회가 생기면 최선을 다해 야외 활동을 했고 한 번에 한 가족 정도만 모이는 소규모 모임에도 잘 적응했지. 전 세계가 맞닥뜨린 재난을 어떻게 풀어갈지, 과연 풀 수는 있을지 그런 거시적인 걱정을 나까지 보탤 필요는 없다고 생각하거든. 걱정의 총량을 늘릴 필요가 뭐 있겠어."

걱정 대신 낙천을 세상에 보태는 제니. 팬데믹을 지나며 가장 고마운 존재들에게 인사를 전하고 싶단다.

"예술가들이여, 고마워요! 덕분에 살아낼 수 있었어요! 땡큐 아트, 땡큐 아티스트!"

시간 채집가

KIM NAKYOUNG

김나경

친구 나경은 집을 '나만의 놀이터'라고 부른다. 가정집이라는 선입견에서 벗어나 자신의 취향과 상상력을 마음껏 발휘해 과감한 공간으로 꾸며보는 것을 즐긴다는 나경이는 공간과 작품이 벌이는 '밀당'이 너무나 재미있단다.

이렇게 격한 환영은 오랜만이다. 동갑내기 친구 나경이네 집 문을 열자마자 포메라니안 세 마리가 한꺼번에 뛰어나와 목청 높여 짖어댄다. 경비견 출신답다. 보호자와 인사하는 동안 몸구석구석을 샅샅이 수색하더니 제자리를 빙글빙글 돌며 입장을 허락한다는 사인을 준다. 친구들 사이에서도 나경이의 강아지 사랑은 유명하다. 출근 전 새벽 산책은 물론이고 퇴근 후 저녁 산책도 빠짐없다. 한여름이나 한겨울, 계절도 가리지 않는다. 동네 수의사가 강아지들의 닳은 발톱을 보고, 산책 한 번 안 시키게 생긴 얼굴의 나경이에게 박수까지 쳐줬다고 한다.

"한때 토이사이즈 강아지들이 인기가 있었어. 작은 사이즈를 강조하기 위해 찻잔 안에 갓 태어난 강아지들을 쓱 넣고 사진을 찍어 올리는 브리더들이 많았는데 7마리 중 6마리가 다 입양된 후에도 한 마리가 남아 있는 거야. 또래 중에 몸집이 가장 컸고 어찌나 무럭무럭 잘 자라는지 나중에는 몸집 큰 게 티 날까봐 아예 찻잔을 치운 채 사진을 찍어 올리더라고. 그렇게 혼자 남게 된 처량한 눈빛의 우량아가 맥스야. 내브라스카에서 뉴욕까지 3시간의 비행 끝에 내 품에 안겼고 애초 설명보다 두 배나 무거웠지만 무슨 상관이겠어? 이미 사랑에 빠진걸. 귀국해서는 루니와 결혼을 했고 아들 로마를 낳았어. 이렇게 세 식구와 함께한 지 벌써 13년이 되어가네."

'뛰어야 아이들, 짖어야 강아지'라는 상호 철학을 확인한 위층과는 층간 소음 갈등 없이 잘 지내고 있다. 현관을 들어서자마자 거실 벽이 툭 튀어나와 정신이 번쩍 들게 한다. 가정집에서는 찾아보기 드문 오렌지 색상의 벽지다. '게다가' 톤이 다른 기하학적 패턴 위로는 김동유의 「메릴린 대 케네디Marilyn vs. Kennedy」가 걸려 있다.

"나는 사람들이 자기 집을 꾸미는 데도 남의 시선을 의식한다는 게 신기해. 무난한 게 제일이라고들 생각하잖아. 그런데 우리집이니까 내 마음대로 해볼 수 있는 거 아닐까? 난 집에 오자마자 무르팍 튀어나온 트레이닝복으로 갈아입고 나만의 놀이터에서 이런저런 실험을 해보거든? '가정집'이라는 선입견에 갇힌 상상력을 해방시키는 거지. 작은 벽에 꽉 차게 큰 그림을 걸어보기도 하고 큰 벽에 손바닥만한 작품을 걸어보기도 해. 재밌는 거 공간과 작품의 밀당이 에

상과는 다르게 전개된다는 거야. 큰 벽에 걸린 작은 그림이 오히려 확장되어 보이기도 하고 패턴과 패턴이 만났을 때 복잡하리라는 예상과 달리 오히려 응집된 힘을 발휘하기도 해."

집은 온전한 나만의 놀이터

나경이는 첫 해외여행지인 유럽에서 친구들이 최신 옷이나 기념품을 살 때 혼자 옛날 벽지에 매료되어 벽지집을 찾아다녔다. 지금 집을 장식하고 있는 규칙적인 패턴과 과감한 색상이 특징인 빈티지 벽지는 덴마크 출신의 세계적 디자이너 베르너 팬톤의 1960년대 작품이며 그가 당시에는 신소재였던 플라스틱으로 가구를 만든 최초의 디자이너라는 것도 벽지집 주인들이 알려줬다. 오래 쓸 수 있는 목재로만 가구를 만들던 시대, 파격적인 재료와 대담한 원색을 사용해 비난과 찬사를 동시에 받았던 베르너 팬톤. "진부한 아름다움보다 실패한 실험이 더 훌륭하다"라던 그의 지론을 나경이는 자기 집에서 실천하고 있는 셈이다.

"고향인 덴마크에서 광대 취급받고 스위스로 이주했던 팬톤은 1998년 사망할 때까지 35년 동안이나 타향살이를 했어. 지금 그의 디자인은 모두 박물관에 소장되어 있지만 말이야. 나는 팬톤이 가구나 벽지를 단지 인테리어 재료로 본 게 아니라 감정을 자극하고 쏟아내게 하는 도구로 사용했다고 생각해. 저 벽에서 그를 옥죄던 무채색 전통이 파괴되는 소리가 들려. 그 파열음은 스페이스 에이지 시대를 알리는 신호탄이기도 했고. 연속적인 기하학 패턴을 보고 있노라면 저 패턴을 따라 우주 끝까지 뻗어나가는 느낌이야."

벽지를 보고 받은 최초의 충격은 영화「로렌스 애니웨이」에서다. 뜨겁게 사랑한 남자친구 로렌스로부터 여성으로 살기로 결심했다는 고백을 들은 프레디. 여성으로 새출발하는 그에게 가발을 선물하는 장면에서 프레디는 여성스러운 꽃무늬 원피스를 입고 등장한다.

이재이의 「레베카」 덕분에 뉴욕 뷰를 갖게 된 작은 거실.

팬톤 벽지를 배경으로 대단히 한국적인 자개장과 민화 그림이 독특한 분위기를 자아낸다. 원형의 「화조도」는 소언湘彦의 작품으로 나경이가 본인의 생일선물로 그려달라고 부탁해 소장하게 되었다고 한다. 본래 민화는 가난하고 힘없는 조선시대 민초들의 꿈을 담은 그림이다. 부귀영화, 출세, 다산, 장수를 염원하던 오랜 세월 동안 놀라우리만치 정제되고 압축되고 단순화되었다. 현대 회화에서 볼 수 있는 평면화, 단순화, 다시점화, 과감한 색상대비 등이 이미 선조들의 숨결로 시현되고 있다는 점이 놀랍다. 꽃 중의 꽃, 함박꽃이 숫한 나비들을 유혹하는 장면을 그린 이 작품의 작가는 한 기업을 일군 신화적 인물이지만 '소언, 즉 노니는 선비'라 불리기를 가장 좋아한다.

김동유의 「메릴린 대 케네디」가 걸린 오렌지색
벽이 강렬하게 맞이하는 나경의 집.

그녀 뒤로는 원피스와 꼭 닮은 벽지가 펼쳐지는데, 불 같았던 사랑, 치 떨리는 분노, 잔인한 인내가 기하학 꽃무늬가 되어 상처처럼 화면을 붉게 수놓는다. 훗날 아기를 낳고 평범한 삶을 살아가던 프레디에게 전달된 로렌스의 책 한 권. 주룩주룩 내리는 빗줄기 패턴의 벽지가 보이고 안락한 소파에 앉아 그의 책을 읽던 프레디의 머리 위로 갑자기 엄청난 물벼락이 쏟아진다. 평범하고자 했던 그녀의 삶은 얼마나 아슬아슬하게 지탱되어왔던가. 한번 터진 감정의 봇물을 다시 가둘 수는 없다. 168분이나 되는 이 영화를 다시 볼 때마다 마음의 준비를 단단히 하지만, 저 두 장면에서 감정이 추슬러진 적은 한 번도 없다.

억눌렀던 감정을 폭발시키는 장면에 등장했던 「로렌스 애니웨이」 속 벽지와 달리, 영화 「헤어질 결심」에서의 벽지는 모호하고 비밀스럽다. 자신의 감정을 말로 오롯이 담아내지 못하는 송서래가 속한 세상처럼 말이다. 겹치고 겹친 듯 보이던 여러 산이 이내 일렁이는 파도가 되어 부서진다. 영화 속에서 산과 바다는 살인, 은폐, 매혹, 죽음의 현장이지 어긋났다 뒤늦게 알아채는 마음의 장소다. 높은 산에서 깊은 바다로의 하강, 끝내 미제 사건이 된 뒤에야 완성되는 사랑을 청록의 벽지는 영화 초반 조용히 예고한다.

이들 영화에 비하면 나경이네 벽지는 롤리팝처럼 달콤하고 발랄하다. 획일적인 사회에 대한 과감한 도전이 만들어낸 긍정의 파동이 생생히 전달된다.

"오랫동안 기다려왔던 김동유의 작품을 '마침내' 소장하게 되면서 특별한 자리를 만들어주고 싶었어. 그래서 60년이나 묵은 팬톤의 저 오렌지색 벽지를 꺼내 도배를 하고 그 위에 작품을 걸었지. 멀리서 보면 메릴린 먼로지만 가까이서 보면 케네디의 작은 초상들이 픽셀처럼 그려져 있어. 과연 누구의 초상이라 부를 수 있을까? 두 사람의 초상이자 관계의 초상인 일명 '이중초상'이야. 초상이라는 개념을 흔드는 작가의 시도도 놀랍지만 더 놀라운 건 저걸 일일이 손으로 그려냈다는 사실이야. 외양간을 작업실로 쓰던 시절부터 작품을 눈여겨봤는데 2006년 어느 날 홍콩 크리스티에서 한국 작가로는 최고 경매가를 기록했다는 소식이 전해졌어. 울컥

하더라고. 낙찰가가 문제가 아니었어. 축사에서 식구들과 생활하면서도, 자신의 그림이 리어카에 실려 팔려가는 걸 보면서도, 결코 붓을 놓지 않았던 그가 겪었을 고된 시간이 고스란히 느껴졌기 때문이야.”

메릴린 먼로와 케네디의 세기적 염문, 그러나 결국 스러질 인생의 덧없음이 고단했던 작가의 붓끝과 만났다. 김동유의 '이중초상'은 20세기를 살았지만 21세기를 디자인했던 팬톤 위에서 한 시대의 초상을 완성하고 있다.

타임리스 프로젝트

나경이네 집은 요즘 대세라는 미니멀리즘과는 거리가 멀어도 한참 멀다. 작은 집인데도 어디서 뭐가 나올지 예측 불허다. 이번에는 자개장과 비너스다.

“참 가슴 아플 때가 있어. 중고마켓에서 '무료 나눔'의 주요 단골인 자개장을 볼 때야. 보통은 이사가기 전 덩치 큰 자개장을 처분할 길이 막막한 사람들이 급히 내놓는 건데, 버리기는 아깝고 갖고 있자니 버겁고. 붙박이장에 밀려나면서 화려한 애물단지가 되어버렸지. 그나마 중고마켓에 나오지도 못하고 대형폐기물 딱지가 붙은 채 아파트 입구에 버려진 자개장을 보면 눈물이 날 지경이야. 희생만 하다 생을 제대로 누려

보지도 못한 채 용도폐기 선고를 받은 우리네 할머니, 엄마가 생각나거든. 일찍 세상을 떠난 엄마가 남긴 자개찬장과 자개장롱을 이사할 때마다 이고 지고 다니느라 나도 참 힘들었어. 결심의 순간이 다가오고 있었고 절박한 마음 끝에 발견한 것이 류지안 작가의 자개 스튜디오 아리지안의 '타임리스 프로젝트Timeless Project'야. 각자의 사연을 안고 온 의뢰자의 자개가구를 리디자인하는 작업이었는데 새로 만드는 것만큼이나 시간과 품이 많이 들지. 너무 낡은 부분은 과감히 포기하고 망가진 부분은 섬세하게 수리했어. 현대적인 공간에 맞게 다시 디자인한 뒤, 다리와 손잡이를 달아서 실용적으로 사용할 수 있게 했

자개찬장 안에 놓인 의자는 알렉산드로 멘디니의 청자 작품이다. 마르셀 프루스트의 소설 『잃어버린 시간을 찾아서』에 대한 오마주로 그림이자 조각, 디자인을 아우르는 것을 목표로 탄생한 작품이다. 그 곁에 이진용의 오브제가 조화롭게 이웃해 있다.

나경이의 작은 거실에 놓인 '시간 초월 캐비닛'이다. 돌아가신 엄마가 남긴 자개찬장 안에 고려청자와 청자 비너스가 시간을 초월해 만나고 있다.

어. 무엇보다 누렇게 변색된 자개가 본연의 영롱한 빛을 되찾았을 때의 환희란! 여기 보이는 이 찬장은 원래 부엌에서 쓰던 거지만 거실장으로 쓰고 있어. 이 화장대도 원래 좌식 화장대였지만 다리를 달아 편하게 사용중이고 화장대 거울은 레일에 걸어서 작품처럼 연출해봤어. 새로 태어난 자개에 손바닥을 대고 쓰다듬노라면 따뜻한 엄마 손이 내 손을 어루만져주는 느낌이야. 나만의 방식으로 엄마의 '벨 에포크Belle Époche'를 복원한 느낌이랄까. 이 작업에 참여한 장인의 말에 의하면 요즘은 이렇게 큰 자연산 자개를 구할 수도 없고 제작 공정이 까다롭고 어려워서 계승하려는 젊은이가 없대. 우리나라 근대의 소중한 유산인데 참 안타까워."

자개찬장에는 데비 한Debbie Han의 청자 비너스 「미의 조건Terms of Beauty」, 알레산드로 멘디니Alessandro Mendini의 「프루스트 의자Poltrona di Proust」, 기억을 주제로 한 이진용의 레진 작품 「나의 기억 속에서In My Memory」뿐만 아니라 고려청자와 나경이가 살림에 쓰는 현대 청자 그릇들이 함께 거주하고 있다. 먼지 앉기 쉬운 옻칠 자개장이 티끌 하나 없이 깨끗한 걸 보니 매일 찬장 문을 열어보는 것 같다.

"오래전 장한평에서 저렴하게 구입한 청자인데, 접시는 좌우 균형이 안 맞고 주병의 목도 비뚤어져 있어. 한눈에도 박물관 수준의 유물은 아니라는 걸 알 수 있지? 비록 완벽하진 않지만 엄격한 파기장*의 손에서도 살아남은 청자를 보면서 당시 파기장이 파격의 멋을 아는 조상이었구나 싶어. 나는 청자 접시에 차를 부어 마시면서 접시 안쪽에 난 생활 흠집을 들여다보는 시간을 좋아해. 고려인의 수저 자국이라니! 청자 주병에는 꽃도 꽂고 물이나 술도 따라 마시면서 실제로 사용하고 있어, 물론 아주 조심스럽고 소중하게. 접시를 꺼낼 때마다 옆에 있는 작품이나 청자를 한 번씩 더 들여다봐. 그렇게 눈으로 매일 쓰다듬어주고 있어. 이 찬장은 엄마와 나, 고려와 현대, 예술과 일상을 이어주는 나만의 비밀스러운 '시간 초월 캐비닛'이야."

• 도자기 감별사로 완성도에 미치지 못하는 도자기를 엄정히 구분해 가차 없이 부수는 역할을 했다.

일본의 컬렉터 야나기 무네요시가 "가장 높은 수준의 공예 시대는 위대한 것이 보통이 되는 시기다"라고 말한 것처럼 귀한 작품들이 형이상학에 머무르지 않고 나경이의 일상에 사뿐히 내려앉아 있다. 찬장을 지나 거실에 걸린 데비 한의 작품 앞에서 나경이의 말이 갑자기 빨라지기 시작한다. 흥분했다는 증거다.

"우리집엔 좌절의 시간이 길었던 작가들의 작품이 대부분이야. 데비 한도 마찬가지인데 도자기로 비너스를 만들 때의 고생은 이루 말할 수 없었어. 구워내면 목이 구부러지기 일쑤였고. 결국 작가가 팔을 전혀 움직일 수 없는 상태까지 갔대. 그런 데비 한의 작품이 얼마 전에 서울, 대구, 수원의 미술관 세 곳에 동시에 소장되었다고 하더라! 게다가 이번 제8회 대구 사진비엔날레 큐레이터가 17년 전 데비 한의 작품을 걸기 위해 벽에 못을 박던 아르바이트 학생이었다는 거야. 그녀의 작품에 매료된 나머지, 전문 큐레이터가 되기로 결심하고 유학까지 가서 박사학위를 받았다나. 작가가 얼마나 기뻤겠어. 이 앞에 걸려 있는 전광영의 작품은 또 어떻고. 2022년에 열린 제59회 베니스 비엔날레 공식 병행 전시로 〈재창조된 시간들〉이라는 전시가 선정됐는데 비엔날레 엠블렘을 사용할 수 있는 권한을 부여받은 생존 작가 4명 중 한 명이 되었대. 전시장은 모네가 두 차례나 그림으로 남겼을 정도로 유서 깊은 15세기 르네상스 고택이었고. 비록 나는 가보지 못했지만 뉴스를 볼 때마다 얼마나 가슴이 뛰던지."

작품의 모티프는 작가의 큰할아버지가 운영하던 한약방에서 본 종이 약봉지에서 착안한 것이다. 작은 스티로폼을 고서古書로 보자기처럼 싸고 천연 염색 기법으로 물들인 후 캔버스에 빼곡하게 붙인 작품으로 유명한데, 작가에게는 한지로 싼 삼각형 조각들이 붓질인 셈이다. 물질주의가 낳은 과도한 경쟁, 환경 파괴를 마주한 현대인들에게 한약이나 보자기가 가진 치유의 개념을 자신만의 언어로 시각화하는 데 성공했다. 그런데 나경이네 집에 걸린 작품은 평면 회화 작품이다. 종이 테이프를 붙이고 붓질 한 뒤 떼어내고 그 위에 다시

거실에는 데비 한의 「일상의 비너스」가 걸려 있다.
이 작품은 대한민국 20대 여성의 평균적 몸과 서구 미의 기준인 비너스의 얼굴을 조합한 것이다.
'설마 이 몸이 20대라고?' 반문하는 사람들이 많은데 미디어가 만든 몸과 실제 몸은 괴리가 있다.

나경이 소장하고 있는 전광영의 작품은 평면 회화로 작가의
초기작에 속한다. 이 작품과 최근의 입체 작품을 비교하면
어떤 일관성을 발견할 수 있다.

종이테이프를 붙이고 붓질하고 떼어내는 수 없는 반복 끝에 마치 캔버스를 염색한 듯한 효과를 얻어낸다. 이 작품은 요즘 전시에서 보기 힘든 작가의 초기작이다. 어떻게 평면에서 부조로, 설치로까지 진화하게 되었는지 소중한 단서가 되는 작품이라 나경이는 누가 알아주지 않아도 혼자 엄청 뿌듯해한다. 먼동이 틀 무렵 햇살이 이 초록 그림 위로 떨어질 때, 석양의 햇살이 엄마의 자개장 위에서 반짝일 때 느끼는 나경이의 행복은 설명 불가다.

부엌 갤러리

마침 오후의 긴 햇살이 부엌을 통해 들어온다. 베란다를 개조해 만든 작은 부엌 덕분에 나경이는 계절의 변화를 놓치지 않는다. 창문을 여니 대나무와 소나무 사이로 바람이 시원한 소리를 내며 들어온다.

요리를 좋아하다보니 싱크대 정리가 쉽지 않다고 한다. 그래서 작품을 부엌으로 들여오기로 했단다. 일단 작품을 놓고 나면 주변 정리를 안 할 수 없다고. 부엌이 갤러리가 되면서부터 불필요한 살림이 줄고 늘어놓는 습관도 개선됐다. 그래도 싱크대가 복잡해지면 다른 작품으로 바꾸고 또 정리를 시작한다. 배병우, 안창홍 같은 작가들이 유명해지기 전 초기작들이 단골로 초대된다.

나경이가 부엌만큼 많은 시간을 보내는 곳은 서재다. 원래 안방으로 설계된 제일 넓은 방을 서재로 사용중이다. 팬데믹 이후 더 많은 시간을 이곳에서 보낸다. 책상에는 『페스트』 『28』 『눈먼 자들의 도시』 등 전염병을 소재로 한 책들이 눈에 띈다.

"팬데믹 초기 기억나니? 강아지도 매개일 수 있다는 미확인 보도가 나왔었잖아. 정유정의 소설 『28』에서처럼 어제는 '우리 애기'였다가 거리에 버려지는 개들이 얼마나 많을까 상상만 해도 끔찍했지. 돼지나 닭처럼 살처분되는 강아지들의 비명이 들리는 것 같았어.

385

인수 공통 전염병이 아닌 상황도 마찬가지야. 코로나가 언제 끝날지 모르는 상황이 계속된다면…… 먹을 것이 다 떨어지고 약탈이 시작되는 시점이 온다면…… 자신이 키우던 강아지들이 '먹이'로 보이는 순간이 온다면…… 내가 짐승이 되는 순간이 온다면…… 예전에는 소설적 상상이라고 치부했겠지만 이번 팬데믹을 계기로 현실적 문제가 되었다고 생각해."

팬데믹이 시작되면서 소설 『눈먼 자들의 도시』를 몇 번이나 다시 읽었다고 한다. 나라 전체에 실명을 일으키는 '백색질병'이 창궐하자 정부는 전염병 확산을 막기 위해 실명자들을 수용소에 가둔다. 문명과 예절이 사라진 수용소는 더이상 수용의 기능을 유지하지 못한다. 썩어가는 쓰레기, 사람과 짐승의 배설물 사이로 음식을 구하러 다니는 앞 못 보는 사람들. 물은 바닥나고 음식은 독이 된다. 눈이 멀면서 윤리의식도 감정도 멀어버린 사람들. 시력을 잃지 않은 유일한 사람은 안과 의사 아내다. 이런 아비규환을 목격하느니 차라리 시력을 잃는 편이 덜 비참했을 것이다. 모든 모욕의 단계 끝까지 내려온 그녀에게 길거리를 떠돌던 개 한 마리가 나타난다. 그리고 그녀가 흘리는 눈물을 핥아준다.

"유일하게 눈물을 흘리는 인간만이 앞을 볼 수 있다니…… 어쩌면 개는 인간의 눈물에 갈증이 났던 건지도 몰라. 눈먼 자들의 도시에서 정말 모자랐던 것은 음식이 아니라 '눈물'이었던 거야. 그러니까 눈의 힘은 '보는 것'에 있었던 게 아니라 '눈물을 흘리는 것'에 있었던 것은 아닐까? 세상을 향해 흘릴 수 있는 눈물을 되찾을 때 비로소 인간은 본다고 할 수 있는 게 아닐까? 함께 슬퍼하는 능력만이 세계를 구한다고 믿어. 나는 이 문장을 소리 내서 많이 읽었어. 마치 다짐하듯이 말이야. '우리가 완전히 인간답게 살 수 없다면, 적어도 완전히 동물처럼 살지는 않도록 우리가 할 수 있는 일을 다 합시다.' 팬데믹이라는 전 인류적 불행 앞에 실제로 서고 보니 절대 일어나지 않을 불행은 없다는 생각이 들더라. 인간이 얼마나 순식간에 수치심을 모르는 존재가 될 수 있는지, 인간의 존엄이 얼마나 쉽게 무너질 수 있

부엌을 깨끗하게 유지하는 방법으로
나경이는 작은 작품을 가져다놓는다.
이렇게 하면 주변을 항상 말끔하게 치울
수밖에 없다. 늘어놓기 시작하면 작품을
비꾸고 또 정리한다. 한 뼘짜리 갤러리라
생각하고. 아래는 서재.

나경이는 아빠 강아지, 엄마 강아지, 아들 강아지 세 식구와 함께 산다. 왼쪽 아래는 방채영이 그린 아빠 맥스, 오른쪽은 권영은이 그린 엄마 루니다.

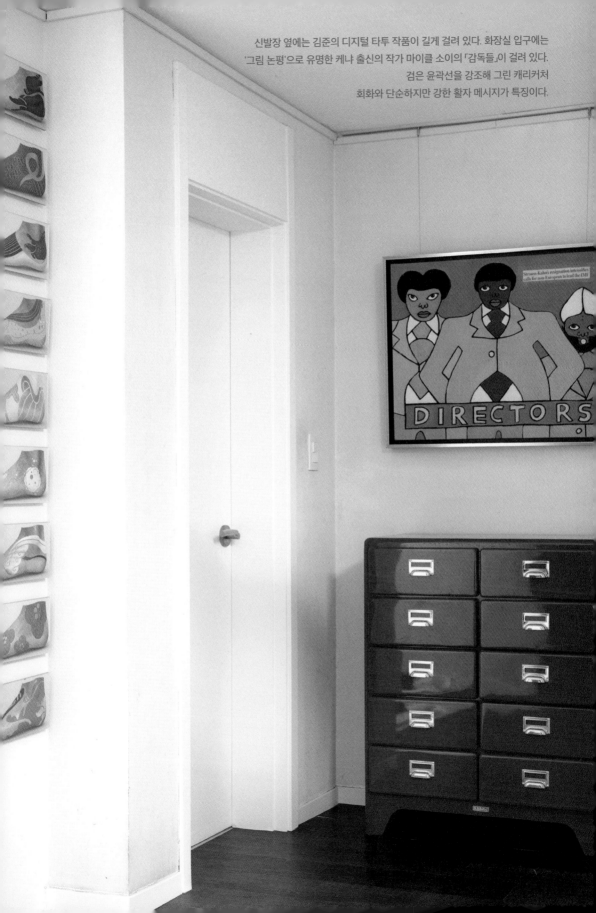

신발장 옆에는 김준의 디지털 타투 작품이 길게 걸려 있다. 화장실 입구에는
'그림 논평'으로 유명한 케냐 출신의 작가 마이클 소이의 「감독들」이 걸려 있다.
검은 윤곽선을 강조해 그린 캐리커처
회화와 단순하지만 강한 활자 메시지가 특징이다.

는지도 깨달았지. 이런 극한 상황까지 상상해보다가 타인과 강아지에 대한 애처로운 마음을 잊지 않기를 기도하곤 해. 결국 내가 할 수 있는 일은 일상으로 돌아와서 강아지들과 눈을 마주치고, 쓰다듬어주고, 산책을 나가는 거야. 지금 애네들이 가장 좋아하는 것을 해주고 싶거든. 새로운 친구 사귀기도 좋지만 옛날 친구와 더 깊어지고 싶고.『눈먼 자들의 도시』에서 눈먼 사람들이 마지막으로 봤던 것들을 이야기하는 장면이 나오는데, 나도 마지막으로 보는 게 될지도 모르는 사람이나 작품들을 두 눈에 꼭꼭 담아두고 있어.”

어느새 내 발등에 맥스가 엉덩이를 대고 앉아 있다. 나경이 말에 의하면 엉덩이를 밀착하는 것은 강아지들이 완벽한 신뢰를 보여주는 행동이란다. 갑자기 우쭐해진다. 나경이와 강아지 산책을 같이 해야겠다고 마음먹는 순간 맥스의 꼬리가 프로펠러처럼 힘차게 움직인다. 내 마음을 읽은 거라고 나경이는 단언한다. 어서 나가자고 짖어대는 녀석들을 보니 정말 그런가 싶다. 세상 신난 강아지들에게 이끌려 집을 나선다. 닫히는 현관문 사이로 사라지는 작품들이 아쉬워 끝까지 눈에 담는다. 도어록의 잠김 소리에 비로소 나경이네서 꾼 총천연색 꿈에서 깨어난다.

아방가르드 한옥지기

Mr. KIM

미스터 김

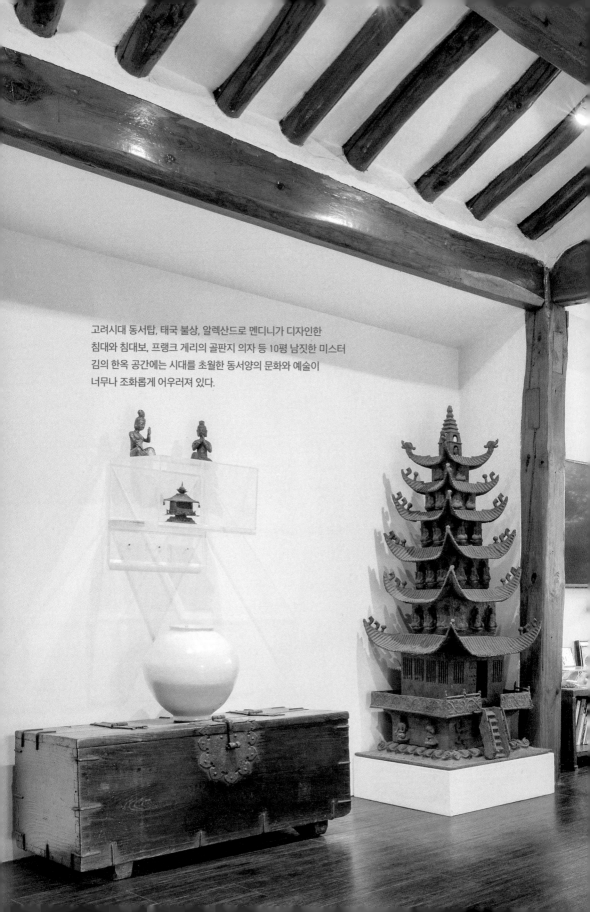

고려시대 동서탑, 태국 불상, 알렉산드로 멘디니가 디자인한
침대와 침대보, 프랭크 게리의 골판지 의자 등 10평 남짓한 미스터
김의 한옥 공간에는 시대를 초월한 동서양의 문화와 예술이
너무나 조화롭게 어우러져 있다.

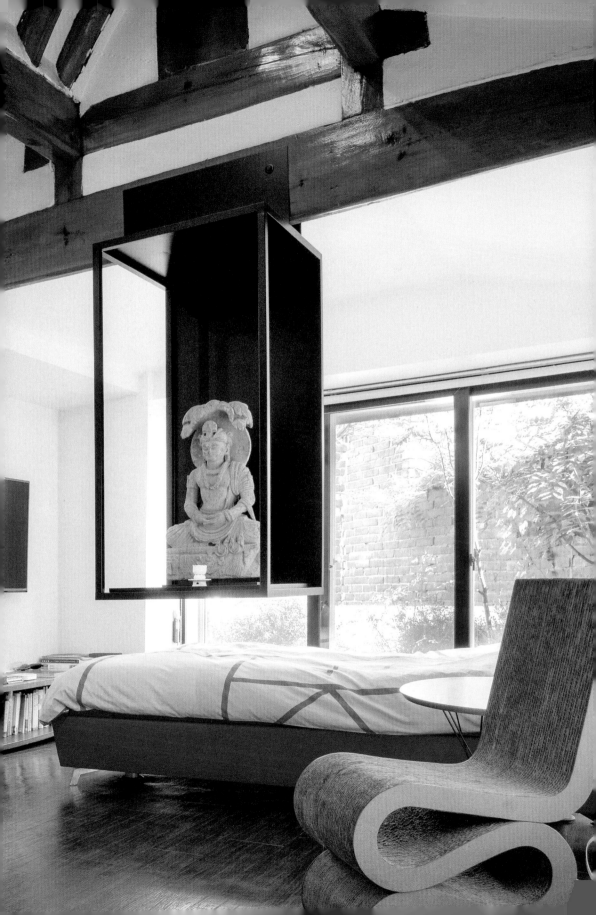

택시를 타고 가면서도 괜히 바빴던 마음이 북촌 한옥마을에 들어서자 저절로 느긋해진다. 오르막 경사를 느린 걸음으로 오르며 너새기와의 우아한 곡선을 따라 고개를 드니 하늘은 부서질 듯 쨍하고 구름은 찢어놓은 솜처럼 망와望瓦에 걸려 있다. 묵직한 철문이 열리고 울림 깊은 목소리가 반겨준다.

"발소리 듣고 나왔습니다. 올라오는 길이 운치 있지요? 작년 동짓날 저녁에는 뒷집에서 쒀준 동지 팥죽을 먹고, 올 초에는 떡국을 대접받았습니다. 훈훈한 동네입니다. 아침에는 낮은 담장 위로 지나가는 계절을 느끼고, 밤에는 유난히 총총한 별들을 바라보며 우주와 연결되어 있는 나를 생각할 수 있어 좋습니다."

좋은 전시회가 있으면 언제든 바로 번개를 하는 친한 후배의 '아버지'다. 후배와의 대화에 가장 많이 등장하는 절친이자 인생의 조언자다. 항상 색이 다른 운동화를 짝짝이로 신고 다니는 활동가이기도 하다. 10평 남짓한 한옥에서 했던 어느 토요일 브런치를 인연으로 자주 찾아뵙게 됐다. 한옥이 직접 살아보면 불편하다고들 하는데 어떤지 물었다.

"한옥은 안과 밖이 분리되어 있는 듯하지만 실은 하나로 연결되어 있습니다. 나와 자연이 분리되어 있지 않고 평안히 공존한다는 것을 저기 한 뼘짜리 흙 마당이 느끼게 해줍니다. 또 공간이 휴먼스케일이기 때문에 위압적이지 않고 자연스러워요. 공간이 자연스럽다보니 거기 사는 '나'도 점점 자연의 일부로 살게 되더라고요. 코로나 시국에는 밖에서 불어온 바람이 나를 관통해가는 순간들이 참으로 고마웠습니다. 이전에 불편하다 느꼈던 한옥의 어떤 요소들이 코로나를 맞으며 오히려 반갑고 숨통 트이는 요소들로 바뀌었다고 생각해요. 저는 대외활동을 의식적으로 좀 줄여나갔습니다. 건강에도 세심해졌고, 무엇보다 집 안이랑 더 친해졌습니다. 집 안에 있는 나 자신과도요. 밖에서는 느끼지 못하고 그냥 지나쳤던 내 모습이나 행동을 찬찬히 바라보는 즐거움이 있었습니다. 그러다보면 스스로를 사랑스럽게 보듬어주고 싶은 마음도 생겨요. 아울러 집에 있는 물건들이나 작품들도 새삼스럽게 들여다보며 사랑해주기도 합니다. 여기 한번 앉아보시겠어요? 잔혹한 먹이사슬 위에 앉아 계신 기분이 어떻습니까? 허허."

가장 한국적인 공간 속 아방가르드 예술

아버님이 앉아보라고 권한 의자는 상어와 돌고래 인형으로 만든 1인용 소파였다. 이 두 해양 생물은 실제 생태계에서는 천적이지만 소파 위에서는 사이좋게 어우러져 있다. 부드럽고 폭신하다. 이 소파는 디자인을 한 번도 배워본 적이 없는 브라질 상파울루 출신 페르난도 & 움베르토 캄파냐Fernando & Humberto Campana 형제의 작품이다. 형제는 악어, 사자, 호랑이, 거북이, 곰 등 뭍과 물에서 따로 사는 동물들을 한데 모아 안락한 의자로 변신시키는 작업을 한다. 이들 형제는 너무나 흔해서 아무도 쓰지 않는 재료들, 이를테면 나뭇가지, 버려진 밧줄, 천 조각, 폐자재 등으로 누구도 생각지 못한 디자인을 만들어낸다.

"재료 선택이 파격적이었던 이유는 처음 시작할 때 비싼 재료를 살 돈이 없었기 때문입니다. 하지만 이들의 작품을 보고 누가 쓰레깃더미에서 건진 재료라고 생각하겠습니까. 하지만 재활용 재료라고 해서 환경오염에 대한 경각심으로만 해석할 필요는 없다고 생각합니다. 재료 선택의 독창성과 아름다운 디자인이 결합됐고 거기에 의자 본연의 기능이 극대화됐기에 '작품'으로 평가받을 수 있다고 생각하거든요. 아무리 특이한 재료를 사용했어도 시각적으로 아름답지 않다면 그 역시 시각적 공해, 즉 쓰레기로 돌아가는 것 아니겠습니까."

캄파냐 형제의 또다른 대표작 파리이바 의자가 생각난다. 브라질 북동부 파리이바 지역 장인들이 손으로 만든 전통 인형들로 제작했는데 모국인 브라질의 전통을 보존하고 장인들의 기술도 모국어로 계승될 수 있도록 하자는 취지에서 출발했다. 형제는 불우한 환경의 어린이와 각종 중독과 범죄의 늪에서 빠져나온 사람들에 대한 관심도 잊지 않는다. 이들이 손으로 만든 부속품들을 작품 제작에 직접 사용하면서 삶을 포기하지 않고 지속하도록 지원한다. 움베르토의 좌우명인 '내 손으로 내 인생 만들기'가 확장되고 있는 셈이다.

과시용 소유가 아니라 스스로의 만족

을 위한 소장, 밖으로 도는 인간관계가 아닌 집과 나 사이의 밀도 있는 관계를 위한 소장은 무엇일까? 자신의 취향에 대한 골똘한 연구가 필요할 것이다. 점점 몸을 파묻고 싶은 브라질산 의자 앞에는 미소 띤 부처님이 앉아 계신다.

"아, 저는 그 의자에 앉아 부처님을 바라보며 멍 때리는 시간을 좋아합니다. 3세기에 만들어진 간다라 불상인데 방콕 골동품상에서 구했습니다. 아침마다 보이차를 끓여 헌다獻茶합니다. 헌다를 부처님께 한다기보다는 부처님 앞을 빌려, 나 스스로 다짐을 하며 하루를 소중히 시작하는 절차지요. 자연에 존재하는 신비의 절대자에게, 이 생명이 주어진 것에 대한 감사의 마음을 표시하는 의례이기도 합니다."

부처상 옆으로는 그 유명한 프랭크 게리Frank Gehry의 의자가 보인다. 일명 '구두쇠 의자'다. 스페인 빌바오 구겐하임미술관을 건축한 것으로 유명한 건축가 프랭크 게리의 '골판지 의자Wiggle Side Chair'인데 헤릿 릿펠트의 지그재그 의자에 대한 오마주로 만들었다.

견고하고 착석감도 아주 좋다. 누가 값싼 골판지를 의자 재료로 생각이나 했을까? 1972년 발매 당시 『뉴욕타임스』에 '구두쇠용 종이 가구'라고 실리면서 엄청난 대중적 인기를 끌지만, 건축가가 아닌 가구 디자이너로 유명해질까 두려웠던 프랭크 게리는 1973년에 생산을 중단한다. 이후 모든 권리를 디자인회사 비트라에 양도했다. 이 집에 있는 의자는 프랭크 게리 사무실에서 근무하던 건축가한테서 정말 어렵게 구입한 1972년 오리지널 작품이다. 의자 옆으로는 범상치 않은 침대가 보인다. 2019년에 타계한 세계적 디자이너 알렉산드로 멘디니의 디자인이란다.

"네, 친구였던 알렉산드로 멘디니가 디자인해준 침대와 침대보입니다. 제가 지루하기 그지없던 서울대 미대를 도중에 관두고 1970년대 초반에 이탈리아로 떠나 수도원에서 거처한 적이 있어요. 당시 이탈리아는 한마디로 나라꼴이 빈털터리나 다름없었어요. 그런데 딱 10년 뒤인 1980년대에 다시 가보니 엄청난 디자인 강국이 되어 있더라고요. 그 중심에 있던 인물이 잡지『도무

상어와 돌고래 인형으로 만든 1인용 소파.

페르난도 & 움베르토 캄파냐 형제의 또다른 대표작 파리이바 의자.

캄파냐 형제의 소파에서 바라보는 부처상. 미스터 김은 매일 아침 이 부처상에 헌다하며 하루를 소중히 할 것을 다짐한다.

미스터 김의 친구 알렉산드로 멘디니가 디자인한 침구와 조명. 책상 옆의 철탑은 고려시대 것이라고 한다.

스』의 편집장인 멘디니였습니다. 조르주 아르마니나 필립 스탁 같은 디자이너를 잡지에 대대적으로 실으며 기사, 즉 글로 지원하고 있었어요. 베니스 비엔날레 한국관을 오픈하는 데도 멘디니가 큰 힘이 되어주었고요. 지금 제 책상 위에 있는 조명도 멘디니의 작품 '라문 RAMUN'입니다. 태양, 달, 지구를 상징하는데요, 아랫부분에 Mr. Kim에게 준다는 문구가 있습니다. 원래 자기 손자를 위해 디자인했다는데 그래서 그런지 어린애 손가락 하나로도 자유자재로 조도 조절이 가능합니다."

작은 한옥에 꼭 필요한 물건들만 있는데 사연이 하나같이 예사롭지 않다. 하지만 가정집에 난데없는 철탑만큼은 예상을 한참 벗어난다.

"고려시대 동서탑입니다. 저는 고려청자에 가려 문화사에서 누락되어버린 고려 철탑과 철불에 관심이 많습니다. 흙이나 돌이 주재료였던 신라에 비해 고려는 철이라는 재료를 다루는 혁신적 기술이 있었고 결국 세계 최고最古의 금속활자본을 탄생시킵니다. 인류 최고

의 발명품이 고려에서 나온 겁니다. 신라 양식을 계승했지만, 재료의 혁신으로 새로운 양식을 만들어낸 셈인데 이러한 철탑은 세계 어디서도 유래를 찾을 수 없는 고려판 IT 혁명이라고 할 수 있죠."

우뚝 선 철탑은 작은 규모에도 불구하고 위엄이 있고 세부 조각도 섬세하고 화려하기 이를 데 없다. 고려미술이 신라에 비해 투박하다는 견해는 잘못된 선입견이 아닌가 싶다. 철탑 옆에 듬직하게 놓인 반닫이는 언뜻 보면 물질성이 강조된 미니멀 조각 같지만, 자세히 들여다보면 표면에 온통 손과 세월의 흔적들이 빼곡하다. 반닫이에도 체온이 있는지 저절로 손이 가 표면을 쓰다듬게 된다.

"조선 초기에 제작된 반닫이입니다. 반닫이 위로는 금사리 가마에서 출토된 것으로 추정되는 달항아리를 놔두었습니다. 아주 현대적이지요? 항아리 위로는 고구려시대 은보살상과 은사리구를 두었어요. 이렇게 시대를 거슬러올라가면서 설치를 하다보면 끊어진 기억을 연

no. 1

walk in the snow without
making a trace

no. 2

find a hand in the snow

no. 3

send snow sound to a person

Three more snow pieces for Nam June Paik
✳
Yoko Ono

오노 요코가 백남준을 위해 작곡한 퍼포먼스 악보다. "발자국 남기지 않고 눈 위를 걸을 것 — 눈 사이로 손을 찾아낼 것 — 눈 내리는 소리를 사람에게 전달할 것." 일본의 단시短詩 하이쿠의 영향을 받아 쓴 『그레이프프루트』 속 지시문 중의 하나인데, 뉴욕 경매를 통해 소장하게 되었다.

결하고 사라진 역사를 복원하고 싶은 갈증이 생깁니다. 1993년인가요, 과천 국립현대미술관에서 열린 〈아! 고구려…〉전에 358만 명이라는 전무후무한 관객이 방문한 것도, 같은 맥락일 겁니다."

고려부터 조선까지의 역사가 벽 하나에 다 모인 이 특별한 집은 후배 아버지의 안식처이자 잘 발굴된 유적지 같다.

"네, 이 집은 세월을 이겨낸 작품들과 나 자신을 가까이 느끼고 보살피는 재생의 터이자 창조의 충전소입니다. 우리집에서는 오노 요코Ono Yoko의 1964년 작품이 상대적으로 아주 젊은 축에 듭니다."

오노 요코의 잉크로 쓴 손 글씨가 인상적인 「백남준을 위한 눈 작품 세 개 더Three More Snow Pieces for Nam June Paik」를

눈으로 먼저, 그다음에는 소리 내서 읽다보면 어느새 눈밭을 직접 걷는 것 같은 착각이 든다. 당시 다다의 정신을 계승한 플럭서스운동의 주역이었던 백남준을 위한 일종의 퍼포먼스 악보이자 지시문이다. 이러한 플럭서스 키트Fluxus Kit는 요리의 레시피나 밀키트처럼 그 자체로서는 효력이 없으며 예술가들이 직접 행위를 하고 관람객들이 참여할 때에야 비로소 작품으로 완성된다. 존 레넌이 요코와 사랑에 빠진 것도 플럭서스 키트 때문이었다.

1966년, 오노 요코는 전시장에 사다리를 설치해놓았다. 존 레넌은 '지시'에 따라 사다리를 올랐고 꼭대기에 설치된 돋보기로만 보이는 "yes"라는 단어를 발견하고는 그녀와 즉각 사랑에 빠졌다. 딱 한 단어지만 강력한 명령이자 축문, 맹세였던 것이다. "세상에 대해, 인생에 대해, 사랑에 대해, 평화에 대해!"

백남준과의 인연

아담한 집 곳곳에는 미술사 책에서만 보던 백남준의 귀한 작품들이 창가에, 바닥에, 벽에 아무렇지도 않게 설치되어 있다. 1932년에 태어난 백남준은

아담한 집 곳곳에는 미술사 책에서만 보던 백남준의 귀한 작품들이 창가에, 바닥에, 벽에 아무렇지도 않게 설치되어 있다. 백남준이 그린 「무제(초록 기린)」은 미스터 김에게 선물하기 위해 백남준이 특별히 그린 작품이다.

1970년대에 당시 최첨단 기술의 상징이던 TV와 비디오를 예술의 영역으로 끌어들였다. 또 월드와이드웹world wide web이 개발되기도 전인 1974년에 '전자식 초고속 도로Electronic Superhighway'라는 용어를 만들어 초고속 기술로 전 세계가 국경 없이 연결될 것을 예상했다. 지금 봐도 백남준의 발상은 참으로 놀랍다. 게다가 TV의 일방적 송출 방식이 권력자의 사회통제 수단으로 악용되어 개인의 자유가 억압될 우려가 있다는 생각에 TV를 부수고 회로를 변경하며 새로운 이미지를 만들었고 관람자들을 참여시켰다. 유튜브, 틱톡, 인스타그램 등 지금 우리의 일상을 빠르게 지배하는 쌍방향적 영상과 이미지 유통의 단초를 제공했다 해도 과언이 아니다. 흑백사진으로, 아날로그 동영상으로, 골동처럼 보이는 브라운관으로 백남준의 작품을 만나게 되는 경우가 많다. 하지만 우리가 봐야 할 진짜 작품은 최첨단 '기술'을 예술에 도입하고 기술의 '지향성'을 완전히 바꿔놓은 백남준의 '혁명성'이다.

"학창 시절 저는 백남준 작가를 숭배했습니다. 후에는 나이를 따지지 않고 평생 친구로 지냈지요. 저를 보고 만들었다며 선물하신 「Mr. Kim」(1997)은 브루클린박물관에 기증했습니다. 작품들은 소장하는 게 아니라 내 곁에 머물다 간다는 생각을 항상 하고 있어요. 이 작은 공간에 두서없이 놓인 작품들은 갑자기 내 마음을 빼앗아버렸던, 그래서 지극한 행복을 주었던 존재들입니다."

이 집에 들어온 사람 중 눈과 마음을 뺏기지 않을 사람이 있을까. 작품에 빠져 있다보니 이제야 음악이 들린다. BTS와 블랙핑크의 음악이 반복해서 들린다.

"딸의 권유로 듣기 시작했습니다. BTS나 블랙핑크가 대중적으로 인기가 있고 그 범위가 세계적이라면 내 기호와는 별개로 자주 접해봐야 하겠지요. 특히 문화예술 분야는 지나간 이야기도 중요하지만, 미래를 예지하고 제시해야 할 의무도 크다는 것을 늘 상기하며 삽니다. 솔직히 세대차 때문인지 개인적으로 제일 좋아하는 음악이라고는 할 수 없지만 새로운 세대의 타인, 즉 세계

인들이 그렇게 열광하는 이유가 무엇일까, 아울러 거기서 내가 일생 찾고자 하는 한국의 정체성과 DNA는 어떻게 녹아 있을까? 그런 질문을 하면서 듣습니다. 또 시크릿가든처럼 자기네 풍토에서 자란 음악으로 글로벌에 성공한 예들도 비교해가며 듣습니다. 그래서 요즘 저의 화두는 '우리의 피아졸라를 찾아보자'입니다. 약탈과 전쟁이 전부였던 시대에는 피를 흘려야 생존했고 산업화 시대에는 땀을 흘려야 살아남았죠. 이제는 감동으로 눈물을 흘리게 할 수 있을 때 세계를 사로잡을 수 있다고 생각합니다."

기대되는 다음 브런치 약속을 잡고 집을 나서려는데 강렬한 흑백사진이 눈을 사로잡는다. 지구별 탄생 이후 최초로, 첼로가 발명된 지 400년 만에 스스로 '인간 첼로'가 된 백남준을 토플리스 첼리스트로 유명한 샬럿 무어만Charlotte Moorman이 품에 꼭 끌어안고 연주하는 역사적인 장면이다(공연 제목은 〈26' 1. 1499 스트링 플레이어를 위하여for a String Player〉다). 퍼포먼스를 한 것이 1964년이니 얼마나 센세이셔널했

을지 짐작이 간다. 무어만이 백남준의 등에 연결된 현을 연주할 때 스피커에서는 끽끽거리는 불협화음만이 요란했다. 하지만 세계 최초 '인간 첼로' 공연에 관객들은 열렬한 환호를 보냈다. 피아노를 부수고 해체하고 건반을 머리로 때려 연주하기도 했던 백남준은 첼로가 마땅히 내야 할 소리를 소음으로 바꾸면서 클래식 공연장에 갇혀 있던 음악을 일상으로 해방시켰다. 고상함이라는 이름으로 억압과 차별의 장이 되어버린 전시관과 공연장의 뒤통수를 유머와 기술이라는 주먹으로 제대로 후려친 백남준. 그의 「인간 첼로」 위로 후배 아버지의 블루투스에서 나오는 BTS의 「옛 투 컴」이 흐른다. 사진과 음악이 세대를 뛰어넘어 새로운 화음을 연주한다.

문화유목민이었던 백남준이 중요하게 여긴 '우연, 오작동, 우발성, 파손, 즉흥'이 당시에는 파괴적인 문법이었지만 지금은 현대예술의 상식이 되었고 SNS의 일상이 되었다. 과거의 작품 안에 '오지 않은 미래'를 미리 담아냈던 것이다. 어쩌면 그의 작품이 품은 미래는 아직 오지 않았을지도 모른다. 그의 진짜 관객은 아직 태어나지 않았을지도 모른

심문섭이 그린 통영 바다와 토기, 그리고 스위스 건축가 마리오 보타의 현대 도자기와 옛날 자개장이 썩 잘 어울린다.

샬럿 무어만과 백남준의 역사적인 '인간 첼로' 퍼포먼스를 담은 사진이 고즈넉한 가을 풍경과 대비를 이루며 불협화음 속 화음을 만들어낸다.

다. 그의 작품은 과거에도 미래였고 지금도 미래고 미래에도 미래일 것이다.

작은 한옥을 나선다. 고구려부터 21세기까지, 한국과 이탈리아를 거쳐 뉴욕까지, 예술가들의 시공 초월 유대를 만들어낸 컬렉터의 힘이 놀랍고 감사해 비탈길을 걸어내려오며 자꾸만 뒤를 돌아보게 된다. 동쪽에서 서쪽으로 먼 여행을 한 해가 마침 지붕마루에 내려앉아 저녁을 맞는다.

MARTIN MALMFORS

마르틴 말름포르스

북유럽 스타일이라고 하면 모노톤의 단순한 패턴이 먼저 떠오르지만, 실제로는 과감한 컬러의
작품으로 악센트를 주는 경우가 많다. 동서양의 문화와 색감이 조화로운 마르틴의 집을 찾았다.

마르틴 말름포르스는 스웨덴 사람이다. 일터인 서울에서 코스모폴리턴으로 살다가 뜨거운 여름이 되면 스웨덴 남쪽의 작은 해변마을 묄레Mölle에서 몇 달을 보낸다. 기가 막힌 요리 솜씨를 가진 한국인 아내 미아(어떤 음악이 나와도 그녀만의 야성적인 스타일로 추는 춤 솜씨에 넋을 잃지 않는 사람이 없다)와의 사이에 열 살 난 아들 윌리엄이 있다. 스웨덴어, 영어, 한국어를 자유자재로 사용할 수 있는 윌리엄은 나를 '이모'라고 부르고 마르틴은 정확한 발음으로 나를 '아줌마'라고 부르며 골리지만 보통은 '누나'라고 부른다.

"누나, 묄레의 여름 별장에 다시 놀러오기로 약속했는데 코로나로 이렇게 오랫동안 못 보게 될 줄이야? 우리도 서울로 가는 발이 묶이는 바람에 혹독한 북구의 겨울을 그 어느 때보다 제대로 맛보고 있어. 원래 여름에만 머물던 별장에서 길고 긴 겨울을 보내다보니 창밖 풍경도 우리 마음도 점점 흑백사진 같아지는 거 있지. 자연스럽게 빛에 대한 갈증이 커지고 그럴수록 대담한 색채의 소품 그리고 예술작품에 대한 관심이 증폭되더라고. 북구식 '겨울 탈출법'인데 코로나 때문에 이 '탈출'이 더 중요해진 것 같아. 언젠가 누나가 물어봤던 '북유럽 스타일' 생각나?"

마르틴에 따르면, 너무나도 길고 추운 겨울 때문에 우울감에 빠지기 쉬운 북유럽 사람들은 이를 방지하기 위해 집 전체를 환하고 따스한 분위기로 만들려고 노력하는데 워낙 햇빛이 약하고 그나마도 자주 비치지 않기 때문에, 햇살을 집 안으로 더 많이 끌어들이는 실내디자인이 발달하게 되었다고 한다. 우선 자연광이 집을 가득 채울 수 있도록 창문을 크게 내고, 빛이 집 안의 주인공이 될 수 있도록 인테리어의 기본 색상은 차분한 무채색 계열을 많이 쓴다. 햇살의 미묘한 변화를 감지할 수 있을뿐더러 다른 컬러도 잘 수용한다는 장점이 있다. 가구나 바닥재 역시 밝은 느낌을 주는 천연 목재를 즐겨 사용하는데, 이런 인테리어에서 중요한 것은 시원한 시야에 방해가 될 만한 물건, 어수선한 잡동사니는 싹 치우는 것이다. 쉽게 질리는 '시끄러운' 디자인보다는 미니멀한 디자인을 선호하고 기능과 내구성을 먼저 보는 북유럽 특유의 감각이 모두 '햇빛 부족'에서 발전했다는 것이다.

"스칸디나비아풍이라는 것은 어떻게 보면 부족한 햇빛을 보충하려는 절박함에서 시작된 것 같아. 남에게 집을 과시할 여력 같은 건 없어. 우선 어두운 계절을 잘 살아내기 위해서는 집 안에서 느끼는 안락함이 제일 중요하기 때문에 조명, 침구, 소파 선택에 신중할 수밖에 없지. 특히 침대에서 내려와 발바닥이 제일 처음 닿는 러그의 촉감이 긴 하루의 기분을 좌우하기 때문에 폭신함의 정도, 표면의 질감에 민감하고 자연히 소재에 까다로울 수밖에 없다니까."

발트해를 배경으로 싹트는 감각

일시적 유행보다는 시간이 흘러도 변치 않고 느릿느릿한 삶에 최적화된 아늑함, 즉 '휘게hygge'가 북유럽 스타일의 핵심이다. 휘게는 서울 한복판에서도 실현 가능한 삶의 방식이다. 구불구불한 골목길을 따라 가파른 언덕 위에 위치한 마르틴의 서울 집도 커다란 통창에 변형의 염려 없는 원목 가구, 푹신한 소파, 밝고 환한 실내 분위기가 주인장의 취향을 잘 드러내고 있다. 무엇보다 놀란 것은 색상의 미묘한 차이와 목재의 서로 다른 특성에 대해서 마르틴이 아주 잘 알고 있다는 점이다. '금빛 감도는 베이지, 짙은 오닉스, 먼지 앉은 회색, 달걀껍질을 섞은 듯한 크림색'을 벽의 기본색으로 사용했다거나 '거뭇한 옹이 없는 밝은 소나무, 잔잔한 물결무늬의

너도밤나무, 화려하고 강한 무늬의 물푸레나무' 등 침엽수 소재의 원목을 적당히 섞어 바닥재로 사용했다는 설명처럼 색과 질감의 구분이 정교하다. 빛에 민감한 북유럽인들에게는 상식이라며 인테리어에 전혀 관심 없는 남자들도 계절의 미묘한 변화에 따라 적당한 조도로 조명을 조절할 줄 알고 가끔은 멋진 촛대를 구입해 촛불을 밝히기도 한 나는 설명을 덧붙인다.

푹신한 소파에 앉아 비탈길을 오르느라 차올랐던 숨을 고르다보면 곳곳에 걸린 작품들이 눈에 들어온다. 그림은 공간의 악센트이자 삶의 활력소로 '북유럽 스타일'을 완성하는 중요한 요소라고 한다. 모노톤의 단순한 패턴만 떠올리던 내 생각을 많이 바꿔놓은 서울

413

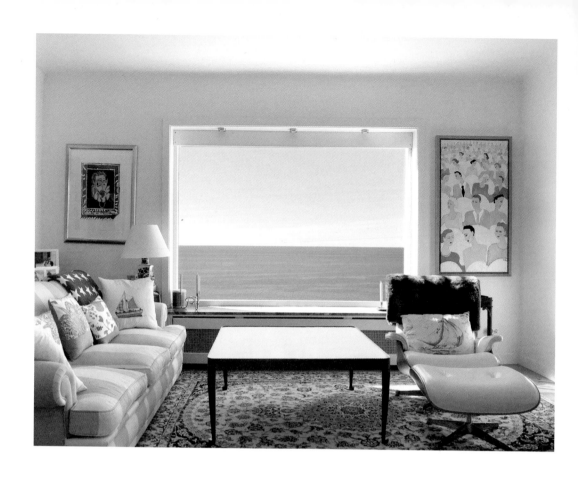

마르틴 집의 최고 작품은 창밖으로 보이는 발트해 풍경이다.

집에 이어, 마르틴의 스웨덴 집은 내 선입견을 완전히 깨는 계기가 되었다. 낯설지만 개성 넘치는 작품들 덕분에 그의 가족과 보낸 뮐레에서의 2016년 여름은 두고두고 잊지 못할 추억이 되었다.

눈부시게 하얀 벽, 그 자체로 공간에 조형미를 선사하는 아치형 중문, 다양한 스타일의 예술작품 모두 눈길을 사로잡았다. 하지만 뭐니 뭐니 해도 거실 한가운데 통창으로 보이는 아름다운 오션뷰야말로 최고의 걸작이 아닐까. 자기 집 거실에서 아름다운 발트해를 정면으로 바라볼 수 있는 사람이 몇이나 되겠는가.

"우리가 가장 아끼는 작품 앞에 누나가 서 있다니 믿기지 않는다. 파도와 바람, 빛이 만들어내는 매혹적인 변화는 매일 봐도 질리지 않아. 우리집은 북해에서 발트해로 들어오는 입구, 유럽에서 가장 바쁜 선박 항로가 보이는 바닷가에 자리하고 있어. 예전에는 작은 어촌 마을이었는데, 1950~60년대 유럽 최초로 남녀가 함께 수영을 할 수 있는 해변이 조성되면서 무척이나 자유롭고 개방적인 도시로 이름이 나기 시작했어. 지금은 이웃한 대도시들은 물론 유럽 전역에서 사람들이 찾아오는 인기 휴양지가 되었지."

마르틴 역시 항상 바다를 배경으로 살아왔다. 국제무역업, 항공 산업에도 오래 종사해왔고 바다 건너 서울에서 아내를 만났으니 진정 바이킹의 삶을 살아온 셈이다. 어릴 때부터 수집해온 모형 배, 바다 풍경화, 지금 사는 지역이 그려진 18세기 항해도(영국의 지도제작자 윌리엄 헤더가 제작한 지도다), 19세기 조선시대 배에 달렸던 종, 그리고 한국의 조선업이 태동하던 20세기 초 선박 위에서 사용하던 모스부호 송수신기 등 통신장비까지, 시대와 장르를 넘나드는 수집품들이 집 안 곳곳에서 자연스럽게 서로 호흡을 나누고 있다.

모형 배 앞쪽에 놓인 골동 변기의자 Commode Chair는 일명 '여왕의 변기의자'라고 불리는데 옛날 부잣집에서 실제로 사용했던 것이라고 한다. 18세기에 제작됐고 집안 대대로 내려온 것을 마르틴이 물려받았다. 어린 시절 할머니 댁

마르틴의 컬렉팅은 시대와 장르를 넘나든다. 어릴 때부터 수집해온 모형 배, 바다 풍경화, 지금 사는 지역이 그려진 18세기 항해도, 19세기 조선시대 배에 달렸던 종 등 다양한 수집품이 집 안 곳곳에서 자연스럽게 서로 호흡을 나누고 있다. 그중 '여왕의 변기의자'라는 별칭으로 불리는 골동 변기의자(오른쪽 위)는 할머니에게서 물려받은 것으로 18세기에 제작된 골동품이라고 한다.

18세기 중반의 청나라 가족 초상화다. 작자는 알려지지 않았다. 3대를 한꺼번에 그린 것이 특징인데, 등장인물 중 한두 사람의 얼굴이 지워진 채 내려오는 경우가 꽤 있다.

이 붉은 의자는 마르틴 가족 사이에서 가장 인기 있는 자리다. 옆 벽에는 리셀로트 비우르가르드의 「폐쇄된 자리」가 걸려 있다.

에 갈 때마다 사촌들과 이 의자에 앉아 '일'보는 시늉을 하며 서로 놀렸던 기억이 생생하다. 요즘 사람들은 중요한 물건들을 숨겨놓는 비밀 장소로 사용한다.

한편 마르틴네 집에서 쟁탈전이 가장 치열한 자리는 붉은 가죽에 세련된 알루미늄 몸체의 의자다. 국제적 명성의 스웨덴 디자이너 마스 테셀리우스Mats Theselius의 작품이다. 몸을 감싸는 안락한 의자에 양팔을 척 걸친 채 부엌, 다이닝 룸 그리고 창을 통해 바다까지 한눈에 바라볼 수 있는 전망 좋은 자리다. 한번 앉으면 시간 가는 줄 모른다. 일명 '생각하는 의자'를 어떻게든 차지하려고 가족 모두 안달인데, 그 뒤로는 현기증

이 날 만큼 화려한 유화 작품이 걸려 있다. 한 땀 한 땀 패턴을 수놓은 카펫 같다. 씨앗, 꽃, 나뭇잎, 새, 거북이, 돌고래, 오솔길, 비행기, 별, 눈 결정, 돌다리, 요새, 미지의 대륙…… 보는 사람마다 다른 이름을 붙일 수 있는 기호들이 중력에서 자유로운 듯 화면을 떠돈다. 마치 하늘 위에서 아래를 향해 바라보는 듯한 부감도를 보는 이에게 선사한다. 작가 리셀로트 비우르가르드Liselott Bjurgard 는 스톡홀름의 릴리에발크미술관에서 열린 '2007년 떠오르는 예술가' 시상식에서 그랑프리를 수상했다. 마르틴의 집에 걸린 작품은 이곳 여름 별장을 위해 마르틴이 구입한 첫 경매 아이템이라 애정이 남다르다.

골동 애호 유전자가 꾸민 공간

부엌 쪽에 걸린 노란 작품 역시 헬싱보리 지역 경매에서 정말 말도 안 되는 가격으로 '득템'했다. 쾌활한 분위기를 만드는 색감은 물론이고 바람에 하늘거리는 무정형의 형태들이 마치 춤을 추듯 공간에 리듬감을 부여한다. 별장에

놀러온 사람들은 그림 속의 얇은 막 같은 형태에서 달팽이도 찾았다가 파라솔도 찾았다가 작품 앞을 떠날 줄 모른다. 세월이 갈수록 만족감이 점점 더 커지는 작품이다. 마르틴네 집에서는 이렇게 골동품과 현대미술이 바로 옆자리에

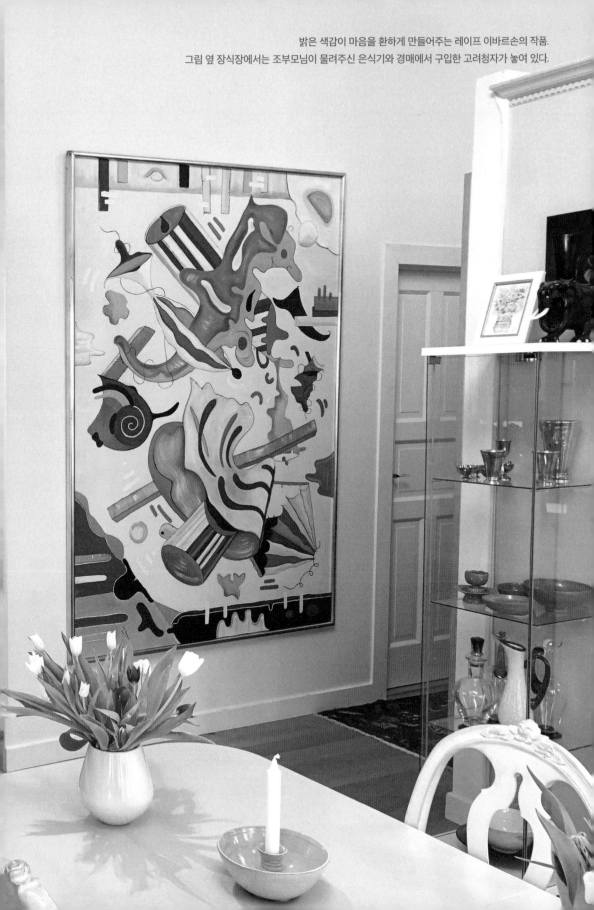

밝은 색감이 마음을 환하게 만들어주는 레이프 이바르손의 작품.
그림 옆 장식장에서는 조부모님이 물려주신 은식기와 경매에서 구입한 고려청자가 놓여 있다.

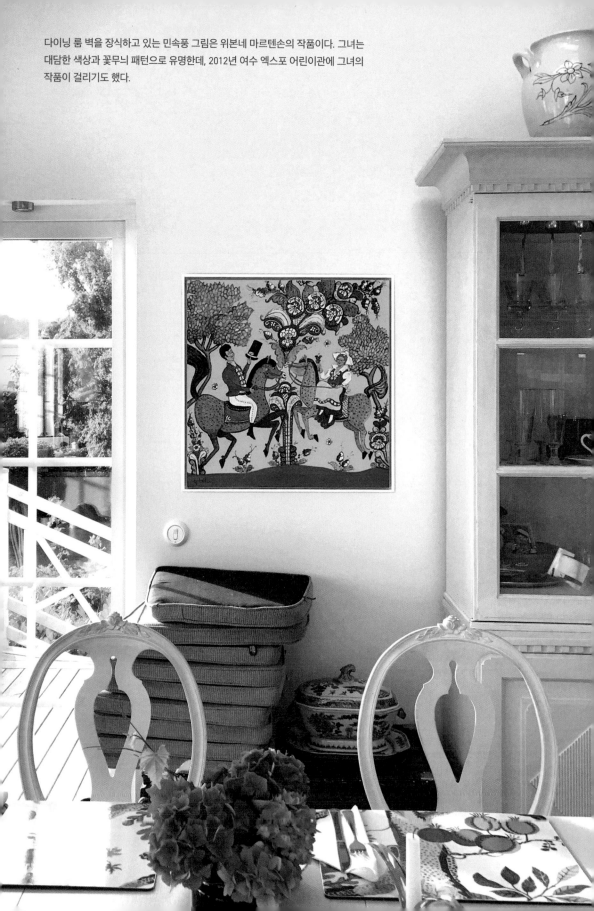

다이닝 룸 벽을 장식하고 있는 민속풍 그림은 위본네 마르텐손의 작품이다. 그녀는
대담한 색상과 꽃무늬 패턴으로 유명한데, 2012년 여수 엑스포 어린이관에 그녀의
작품이 걸리기도 했다.

서 세대 차이 없이 잘 어우러져 지낸다. 지극히 현대적인 레이프 이바르손 Leif Ivarsson의 작품 바로 옆 주방 유리 진열장에는 조부모님이 물려주신 은식기와 경매에서 구입한 고려청자가 들어 있다. 비록 손이 떨려 고려청자까지는 아직 사용하지 못하고 있지만 아내가 셰프급으로 차려내는 전통 한식을 먹을 때마다 고려청자를 감상하곤 한다. 그 아름다움에 비해서 고려청자에 대한 정보가 제한적이고, 특히 스웨덴에서는 대중적 인지도가 낮다보니 아직은 괜찮은 가격에 구할 수 있다고 한다.

"청자의 경우, 세계 어느 도자기에서도 찾을 수 없는 비색과 은은한 상감이 타의 추종을 불허하지. 사람들은 완전한 청자를 선호하겠지만 나는 이가 나가고 금이 간 표면에 금박을 얹어 수리한 청자에 더 매력을 느꼈어. 세월의 상처를 빛나는 금으로 수리하는 복원문화도 작품의 중요한 일부라고 생각하거든. 옛날 물건이 조금 흠났다고 바로 버리고 새것으로 대체하기보다는 그걸 수리하고 다시 유지하는 강한 전통이 우리 스웨덴에도 있어. 돌아가신 조부모

님도 열렬한 골동품 수집가였고, '골동애호 유전자'는 1800년대 초 중조부님까지 올라가니 이제는 가풍이라 해도 될 것 같아."

서재에 있는 책상이 단적인 예다. 호두나무와 흑단나무가 재료인 이 책상은 원래 스웨덴 국왕 칼 12세를 위해 1680년대 후반 궁정에서 주문 제작했는데 350년 전의 조악한 연장으로 만들었다는 점을 감안해도 그 질과 정교함이 이루 말할 수 없다. 아름다운 바로크 디자인의 전형으로 평가받고 있는 이 책상은 1800년대에 고조부 댁으로 들어왔고 이후 증조할아버지의 일터에서 할아버지의 일터로, 그리고 지금은 마르틴의 일터가 되었다. 특히 2년 넘게 격리되어 재택근무를 할 때 이 왕실 책상 위에 노트북을 올려놓고 일하다보니 일도 조금쯤 할 만하게 느껴졌단다. 같은 격리지만 '장엄한 격리'로 느껴졌다고나 할까.

골동품하면 부자들의 전유물로 생각하기 쉽지만 결코 그렇지 않다고 마르틴은 강조한다. 최근 빈티지숍이나 온라인 경매 붐이 일어 사람들의 관심이

스웨덴 국왕 칼 12세를 위해 제작되었다는 책상은 증조부에게서 지금의 마틴에게까지 전해져온 유서 깊은 물건이다. 재택근무 기간 동안 이 왕실 책상 위에 노트북을 올려놓고 일하다보니 일도 조금쯤 할 만하게 느껴졌단다. 그 옆으로는 영국의 지도 제작자 윌리엄 헤더의 지도가 걸려 있다. 그의 지도 제작소는 찰스 디킨스의 소설 『돔베이와 아들』에 언급되기도 했다.

피카소가 직접 빚고, 그리고, 구워낸 접시 「얼굴 No.197」은 도자기 공방의 판매원이었던 자클린 로크를 만나 사랑에 빠진 시절 시작됐다.

높아졌다고는 하지만 여전히 합리적인 가격에 구매할 곳도 많다는 것. 대량생산된 이케아의 새 물건과 같은 값이면 18세기 팔걸이의자에 앉아 아름다운 핸드메이드 앤티크 잔에 담긴 커피를 즐길 수도 있다. 지금 세대, 그리고 미래 세대가 이 가치 — 역사와 스토리 — 를 진정으로 이해하는 것이 중요하다고 생각해서 마르틴은 아들 윌리엄과 함께 벼룩시장은 물론 크고 작은 지역 경매에 자주 다닌다. 그러다가 만난 피카소의 도자기 접시는 이제 가족들의 소중한 수집품 중 하나가 되었다.

전형적인 말년의 피카소 스타일을 보여주는 「얼굴 No. 197」은 프랑스 남부 발로리스의 마두라 도자기 공방에서 피카소가 직접 빚고, 그리고, 구워낸 접시다. 발로리스는 그의 마지막 뮤즈이자 두번째 부인, 자클린 로크를 만난 곳이기도 하다. 자클린은 가난한 이혼녀에 실의에 빠진 두 아이의 엄마였다. 피카소가 도자기 공방의 판매원이었던 그녀를 만나 사랑에 빠진 바로 그 시기에 탄생한 작품이 「얼굴 No. 197」이다. 그녀를 그린 초상화만 400여 점이 넘는다고 하니 둘의 사랑이 얼마나 뜨거웠을지 짐작된다. 피카소가 구워준 커다란 도자기 목걸이를 했던 짙은 눈썹의 옆모습이 떠오른다. 피카소가 죽은 뒤 권총 자살로 생을 마감한 비극까지, 작은 접시에 담긴 스토리가 엄청나다.

수집 가족의 철학

어떤 컬렉터들은 작품 수집시 엄격한 통일성이나 동질성을 중요하게 생각하지만 '수집 가족' 마르틴네는 특별한 기준을 고집하지도, 세상의 유행을 따르지도, 미술시장의 논리도 좇지 않는다. 오로지 자신들의 미감과 작품 속에 숨겨진 스토리만을 좇고 그 위에 자신들의 이야기를 더해나간다.

작품을 설치할 때도 대담한 믹스 앤 드 매치를 선호한다. 가족 구성 자체가 스웨덴과 한국의 믹스 앤 매치여서 그렇다고 주장한다. 깨지기 쉬운 도자

기 외에는 큰 사이즈와 작은 사이즈, 모던과 앤티크, 동양과 서양을 가리지 않고 작품들의 위치를 종종 바꿔 동등하게(!) 전시하려고 노력하고 있다. 하지만 한 작품만은 원래 자리에서 옮겨 다른 곳에 건 적이 단 한 번도 없다. 그럴 권리가 있는 작품이라 여기기 때문이다. 거실 통창 오른쪽에 걸린 사라 메위에르Sara Meyer의 「막간Paus」이 그 주인공이다.

벌써 18년 전 마르틴은 스웨덴 경매에서 사라 메위에르의 작품을 구입해 일터인 서울로 배송했다. 서울 집 다이닝 룸에 걸어놓았는데 그림 속 사람들의 재미있는 표정과 화사한 색채에 이끌린 많은 사람들이 이 그림에 찬사를 보냈다. 몇 년 뒤 묄레에 여름 별장을 구입하게 되었을 때, 인테리어 때문에 전에 살던 집주인에게 실내 사진을 몇 장 요청했다.

"사진을 받고 깜짝 놀랐어. 서울 우리 집에 걸려 있는 메위에르의 작품과 똑같은 작품이 사진 속에 있는 거야. 판화가 아니라 오리지널 유화 작품이라 여러 장 존재할 수도 없는데 어떻게 이런

일이 가능하지? 거실 창 오른쪽에 걸려 있더라고! 알고 보니 전 집주인 딸이 사라 메위에르였던 거야! 나중에 묄레의 이 집으로 이사오게 되었을 때, 벽에 건 첫 그림은 당연히 그녀의 작품이었지. 그렇게 작품은 항상 걸려 있던 원래 자리로 복귀하게 되었어. 스웨덴에서 서울로, 서울에서 스웨덴으로 그것도 원래 부모님 댁으로 돌아온 거지. 우리보다 이 집에 먼저 살고 있었으니까 그 자리에 걸릴 특권이 있다고 생각해. 우리 아들도 이 사실을 잘 알고 있으니 아주 오랫동안 그 자리에 걸려 있지 않을까?"

요즘 아들 윌리엄이 부쩍 달라졌다고 한다. 엄마의 생일선물로 벼룩시장에서 구입한 작은 도자기가 계기가 되었다는데, 자기 눈에 귀해 보였고 엄마의 취향에도 맞을 것 같아 고른 선물이 알고 보니 청나라시대 유물이었다고 한다. 할머니들의 잡동사니 속에서도 귀한 보물을 고를 수 있다는 것을 직접 경험한 이후로는 컴퓨터게임을 하고 아이스크림 먹는 데 대부분 썼던 용돈을 차곡차곡 모으고 있단다. 돈의 가치가 다양하게 발휘될 수 있음을 깨달은 것이다. 요즘

스웨덴에서 서울로, 다시 서울에서 스웨덴으로, 바다를 두 번 건너 고향집으로 돌아온 사라 메위에르의 「막간」

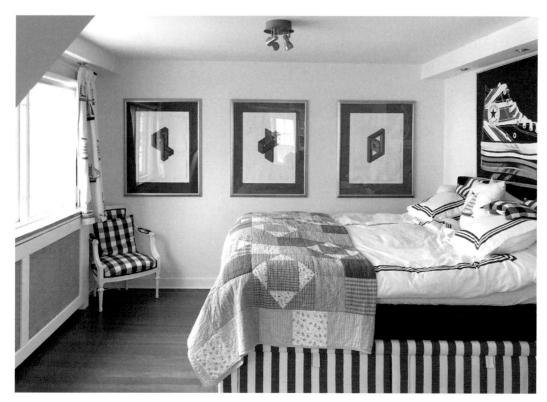

아들 윌리엄의 방 침대 머리맡에는 스웨덴 극사실주의 화가 보 마르켄홀름의 스니커즈 회화 작품이, 벽에는 마르틴이 다니던 대학의 미대 교수 오스카르 레오테르베르드의 「불가능한 도형」이 걸려 있다. 2층으로 올라가는 계단 벽에는 서예 작품과 엘비스 프레슬리로 분장한 윌리엄의 사진이 시대를 초월해 만나고 있다.

에는 크고 현대적인 회화 작품에 부쩍 관심을 보이는데 언젠가 자신의 집을 꾸밀 때를 대비해 자신만의 취향과 자금을 마련하기 위해 노력중이라고. 요즘에는 아빠에게 작품의 매력은 희귀성이나 환금성이 아니라, 그 물건이 가진 멋진 스토리와 역사에서 비롯하는 것이라는 조언까지 해준다고 한다. 다음에 만나면 이모에게 얼마나 열정적으로 자신이 모은 작품을 설명해줄지 기대가 된다.

"누나가 여름 별장에 다시 올 때쯤이면 새로운 작품들과 인사할 수 있을 거야. 그때는 도슨트 윌리엄이 잘 안내해줄걸? 하지만 작품을 보고 얘기를 나눌 스웨덴의 긴긴밤은 충분하니, 도착하면 일단 집 밖으로 나가자. 집 앞에 바로 바다와 산, 숲이 있으니 하이킹도 좋고 자전거를 타도 좋아. 이웃에 사는 절친이 아이슬란드 말 등에 올라타는 법도 알려줄 거야. 차로 10분이면 도착하는 저렴한 골프장도 있고 도시가 보고 싶으면 바로 옆 헬싱보리로 가자고. 내 친김에 덴마크 코펜하겐으로 가서 누나가 제일 좋아하는 루이지애나미술관도 둘러봐야지! 루이지애나미술관 때문에 2년 연속 코펜하겐을 찾은 사람도 드물 거야. 누나, 이 모든 아름다움을 누릴 수 있는 건 스웨덴에서는 짧은 여름뿐이라는 걸 잊지 마, 우리네 인생처럼! 그러니 어서 서둘러, 미루지 말고!"

5

TRAVELING COLLECTOR

여행하는 컬렉터

DAVID FRANZEN

데이비드 프란첸

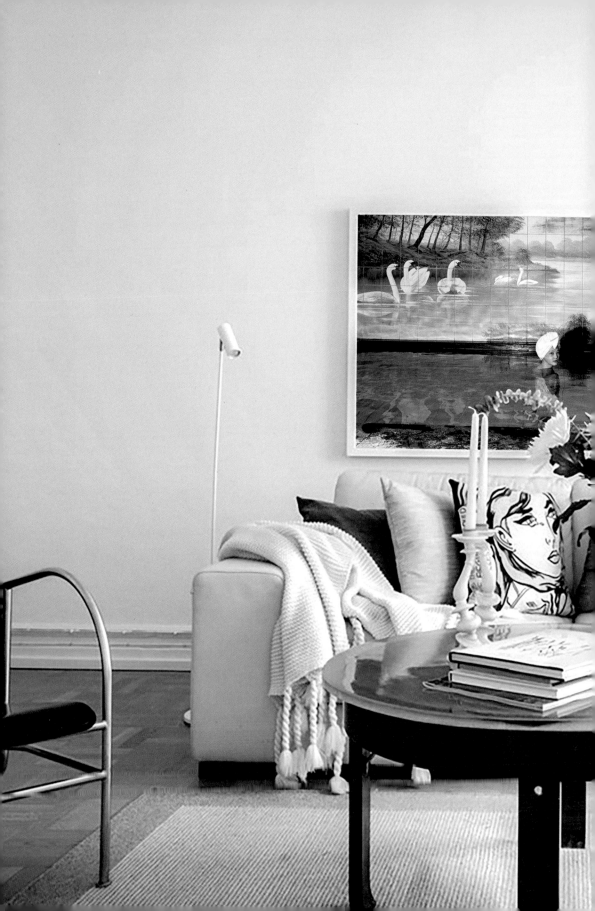

디지털 노마드의 삶을 사는 데이비드에게 집은 어디냐고 물었을 때 그는
자신의 마음을 깊게 어루만져준 오직 한 작품이 있는 바로 그곳이 자신의
집이라고 말했다. 그 작품은 과연 무엇일까?

스웨덴 제2의 도시이자 볼보자동차의 고향은 'Göteborg'라고 쓰고 '예테보리'라고 읽는다. 매년 2월이면 스칸디나비아 최대 규모 영화제인 '예테보리 국제영화제'를 찾는 영화 애호가들로 도시 전체가 북적인다. 물론 데이비드 프란첸을 알기 전에는 들리지도 보이지도 않았던 도시다. 아트 딜러, 아트 어드바이저, 컬렉터 등 아트 비즈니스 세계의 끝까지 가본 그가 활동하는 주요 무대다. 예테보리는 영화제와 볼보박물관으로도 유명하지만 스칸디나비아 최대 규모의 리세베리 놀이공원과 멸종 위기 희귀식물까지 관람할 수 있는 유럽 최대 규모의 식물원도 자리하고 있다. 어떤 이유로 예테보리를 찾든 여행 목적에 상관없이 데이비드는 항상 A호텔을 권하곤 하는데 그 이유는 분명하다.

"여느 호텔들이 구색 맞추기로 복제품이나 값싼 작품들을 걸어놓는 것과는 완전히 달라. 스웨덴을 중심으로 한 북유럽 현대미술을 한눈에 볼 수 있는 곳이거든. 객실, 로비, 레스토랑, 엘리베이터, 화장실은 물론이고 사람 발걸음이 뜸한 조금 구석진 공간에도 예외 없이 멋진 작품들이 설치되어 있어. 갤러리가 따로 없다니까. 로비에 걸려 있는 판화 「부엉이와 춤추는 사람들」이 피카소 작품이라는 걸 알고 나면 어찌나 신나하는지. 천으로 만든 거대한 햄버거 조각으로 유명한 올덴버그의 젊은 시절 사진도 걸려 있어. 뉴욕을 무대로 활동했지만 실은 스웨덴 출신이거든. 곳곳에 흥미진진한 작품과 진귀한 기록들이 넘쳐나는 이곳은 매년 새로운 작품들을 소장 목록에 추가하고 있어서 스웨덴을 찾는 예술가들도 제일 먼저 찾는 곳이야."

요즘에는 원격 비즈니스가 워낙 일반화되어 있다보니 장소에 구애받지 않고 일하고 있다. 예테보리뿐 아니라 스톡홀름, 스위스, 스페인도 모두 그의 일터다. 예전에는 일하는 틈틈이 여행했지만 지금은 여행하는 틈틈이 일한다. 많은 곳을 돌아다니보니 지금은 굳이 집이 필요 없어 오래 살던 예테보리의 집을 처분했다고 한다. 기승전 '예술'인 그는 사업차 여행을 갈 때도 단출하게 꾸린 가방 안에 꼭 작품들을 챙긴다. 이번에 바르셀로나로 떠날 때는 짐 다인Jim Dine의 작은 작품을 한 점 들고 갔다.

휴대전화처럼 작품은 그에게 필수적이다. 빛과 태양의 도시 바르셀로나는 국제적이면서도 지역적 특성을 고스란히 유지하고 있어 좋단다. 고급스러운 이탈리안 레스토랑 '체고니스

Cecconi's의 우아함도 좋지만 1914년 문을 연 타파스 집 '퀴메트 & 퀴메트Quimet&Quimet'의 떠들썩함도 사랑한다. 최근에는 에스프레소나 리스트레토 외에 스웨덴식 커피도 마실 수 있어 더없이 행복하단다. 데이비드는 어디를 가도 스웨덴의 '피카fika'를 잊지 않는다. "피카할까요(Ska vi fika)?"는 외국인이 가장 많이 듣고 제일 먼저 배우는 스웨덴어 문상 중 하나다. 1913년에 첫 기록이 나타나는 피카는 '카페kaffee'의 두 음절이 도치되어 생긴 말이다. 하지만 커피나 커피 브레이크라고 단순 직역하기 어려운 단어이기도 하다. 회사마다 피카룸이 있고 피카타임이 업무 시간에 포함되어 있어 바쁜 일과 속에서도 언제든 번잡한 생각을 내려놓고 시시콜콜한 이야기로 일의 긴장을 낮춘다. 피카중에 일 얘기는 하지 않는 것이 불문율이다. 일과 삶의 균형을 유지하려는 스웨덴의 오랜 전통이다. 재택근무중에도 피카는 이어진다. 각자 집에서 커피를 내리고 컴퓨터 앞에 앉아 '화상 피카' 시간을 갖는다. 이렇게 피카한 뒤 바르셀로나의 해변가를 산책하며 작고 예쁜 돌 구경을 하는 것이 요즘 데이비드에게 가장 큰 낙이다. 그런 그에게도 그리운 것이 있다.

Deep in Blue

"집이 그립지 않냐고 많이들 물어보는데, 내게 집은 마음이 머무는 곳이야. 예테보리의 집을 처분하면서 작품들을 조심스럽게 싸서 보관창고에 두고 왔는데, 내 마음은 지금 그 보관창고에 있는 작품들과 함께 있어. 어떻게 보면 우리 집은 지금 예술과 함께 창고에 보관중이라고 표현하는 편이 낫겠어. 특히 한 작품이 눈에 어른거리는데, 처음 본 순간부터 내 마음을 사로잡았고 지금도 그 마음이 여전한 작품이야. 포장을 뜯어 그 작품을 벽에 걸 때 비로소 접혀 있던 내 마음도 펴지고 그때야 비로소 나는 그 공간을 '우리집'이라고 부를 수 있을 거야."

데이비드가 보내온 사진을 보고 사실 놀랐다. 작가는 이재이, 서울과 뉴욕을 오가며 활동하고 있는 한국 작가다. 한창 주가를 올리고 있던 중국 현대미술

아마추어가 그린 것이 분명해 보이는 벽화, 푸른 수면, 그 안에 몸을 담근 여성. 이 작품은 한국 작가 이재이의 「백조 1」이다.
데이비드는 이 작품이 자신을 깊은 우울에서 구원해주었다고 말한다. 같은 작품이라도 시간과 조명에 다라 완전히 다른 느낌을 준다

작가들을 수집하던 스웨덴의 빅 컬렉터 친구가 어느 날 중국 미술보다 더 흥미롭다며 이재이의 작품을 보여줬는데 이미지만 보고 즉시 빠져버렸다. 작품을 수소문해 뉴욕의 갤러리를 알아냈지만 작품을 받기까지는 우여곡절이 많았고, 몇 년이 흐른 뒤에야 「백조Swan 1」이 집에 도착했다.

"그때 나는 깊은 우울(blue)에 잠겨 있었어. 익사할 것 같은 기분이었다면 이해할까? 그런데 작품이 말을 걸어왔고 나는 즉각적으로 작품과 연결되는 느낌을 받았어. 사진 속 물에 잠긴 (이국적인) 여성과 일렁이는 푸른빛이 묘하게 나를 위로해주었어. 아침 햇빛을 받으면 푸른색은 오히려 부드러워졌고 어둠이 지면 눈이 시릴 만큼 파랗게 빛났어. 마주하기를 거부했던 나의 우울과 아름답게 대면하는 느낌이랄까? 비록 아마추어가 그린 것이 분명해 보이는 서툰 그림이지만 아지랑이가 피어오르는 호수에 백조와 나무들이 비친 모습까지 섬세하게 그려낸 걸 봐봐. 이 아마추어 화가는 자신이 가진 모든 역량을 다 발휘해서 그렸던 거야. 그렇게 완성된 벽화 '백조의 호수'가 물에 거꾸로 비친 모습을 보면 초라했던 낡은 벽화는 사라지고 초현실적으로 아름다운 이미지만 남아. 머리에 수건을 두른 여성이 유유히 헤엄치는 이곳을 어디라고 불러야 할까? 실제 촬영 장소와 나의 심리적 장소가 만나 새로 만들어진 이 공간을 말이야."

작품 속 실제 촬영 장소는 대중목욕탕이다. 새 부리 모양으로 수건을 머리에 두른 인간백조가 자못 심각한 얼굴로 온탕을 유유히 헤엄치는 모습에 '풋' 하고 웃음이 새어나왔다면 한국 사람이거나 한국 문화를 잘 알고 있는 사람일 가능성이 크다. 작품 속 여성은 작가 자신이다. 데이비드는 처음에는 사진의 배경이 공중목욕탕이라고는 생각하지도 못했다고 한다. 바로 목욕탕 코드로 읽히지 않았기에 다양한 해석을 낳는지도 모른다. 작가가 목욕탕 시리즈를 시작한 계기는 무엇일까? 아주 오래전 소설가 천명관과 셋이 함께했던 자리가 떠오른다. 그날의 화두는 '변두리'였다. 변두리는 문화적·경제적으로 다소 낙후된 어떤 지역을 가리키기도 하지만

중심에서 소외된 사람들의 정서를 가리키기도 한다. 소설 『고래』를 발표하기 전, 감독의 꿈을 안고 충무로의 낭인으로 떠돌던 천명관은 약간 억울해 보이는 특유의 얼굴로 작가 이재이에게 "변두리, 그것도 왜 하필이면 목욕탕에 꽂혔느냐"고 물었다.

"제가 2006년 홍대 앞에서 3개월간 레지던시를 했어요. 근처에 공중목욕탕이 있었는데 보티첼리의 「비너스의 탄생」을 생각하지 않을 수 없는 벽화가 있더라고요. 그런데 「비너스의 탄생」과는 하나도 닮지 않은 벽화였어요. 그냥 조개 비슷한 모양 위에 머리가 긴 서양 여자로 추정되는 인물이 서 있는 벽화였어요. 원작과 딱히 비슷하진 않았지만 원작을 언급하지 않고서는 설명할 수 없는 벽화였다고나 할까요. 이상한 토착화 과정을 거쳐 그려진 아주 조악한 이미지였는데 '이 목욕탕 벽화는 대체 뭘까? 다른 목욕탕들도 이런 벽화들이 있을까?' 하는 의문이 들기 시작해서 틈나는 대로 여러 목욕탕을 순례했어요.

그러다가 '백조의 호수'임에 틀림없는 이 벽화를 발견하고는 제가 던졌던 질문들이 순식간에 정리됐어요. 온탕 쪽이어서 벽화 위로 김이 아지랑이처럼 올라오던 장면이 아직도 생생해요."

모르긴 몰라도 목욕탕 주인은 자신이 그냥 목욕탕 주인이 아니라 교양 있는 예술 애호가라는 자부심이 있었을 것이다. 차이코프스키의 발레까지는 몰라도 '백조의 호수'라는 말은 들어봤을 주인장은 동네에서 그림 꽤나 그린다는 간판장이를 섭외해 격조 있는 목욕탕에 어울리는 '백조의 호수'를 주문했을 것이다. 그는 백조의 호수를 본 적은 없지만 나름의 상상력을 총동원해 푸른 하늘까지 반사된 호수에 우아한 백조를 그려냈다. 온탕에서 모락모락 올라오는 김은 타일 위에 그려진 아지랑이와 절묘하게 만난다. 옷과 함께 남루한 삶도 잠시 벗어놓은 사람들. 그들이 몸을 담근 것은 온탕이 아니라 백조들이 평화롭게 노니는 러시아 어디쯤의 '호수'였을 것이다.

이재이의 '목욕탕' 시리즈 중 「북극곰」과 「나이아가라」

짝퉁 유토피아가 도달한 진짜 유토피아

작가 이재이는 「백조 1」 이후 「북극곰 Polar Bear」과 「나이아가라 Niagara」로 이어지는 목욕탕 시리즈를 완성한다. 짐작하다시피 「북극곰」은 냉탕 벽화다. 다큐멘터리에서 봤던 장면을 더듬어 그렸을까? 빙하 위에는 사납게 포효하는 곰, 다정하게 입맞추는 아기 곰과 엄마 곰, 앞발을 늘어지게 뻗고 사람처럼 웃고 있는 곰이 보이는데, 심혈을 기울여 그린 곰이 있는가 하면 시간에 쫓겼는지 대충 그린 곰도 있다. 배경으로 파노라마처럼 펼쳐진 빙산도 붓터치가 거친 부분이 많다. 그럼에도 이곳은 틀림없는 북극으로 보인다. 냉탕의 수온은 북극곰 벽화 덕에 보통 대중탕보다 왠지 3~4도는 더 낮을 것 같은 기분이 들게 한다. 인간의 흔적이 닿지 않은 청정한 북극해에라도 들어가는 듯 먼저 엄지발가락부터 조심스럽게 넣어본다.

한편 「나이아가라」는 관광 엽서를 보고 그린 듯한 벽화다. 그런데 벽화가 없어도 일단 탕의 물줄기가 수직으로 떨어진다는 조건만 갖추면 "우리 목욕탕에는 '나이아가라'가 있다"고 강력히 주장할 수 있다(작가는 실제로 그런 목욕탕 주인을 만났다). 낙폭과 수압이 크다고 자부할 때 나이아가라폭포는 종종 소환된다. '나이아가라'가 가리키는 것은 무엇일까? 작가는 나이아가라폭포를 그린 벽화를 소재로 퍼포먼스 비디오까지 만든다. 폭포 벽화 앞에서 관광객처럼 푸른 우비를 입은 사람들이 가이드의 손끝을 따라 고개를 일제히 움직이는데 진짜 폭포를 보듯 진지하다. "저~기가 나이아가라폭포입니다." 가이드의 손가락은 빛났던 욕망의 초라한 현주소를 가리킨다.

백조의 호수, 북극곰, 나이아가라는 모두 먼 곳에 있다. 이국적이다. 그래서 실제로 가보기는 힘들다는 어떤 불가능성을 안고 있는 '동경의 장소'다. 보지 않은 채 상상력으로 채색하다보니 각각 우아함, 혹독함, 웅장함이 최상급에 이른다. 실제 장소와는 상관없이 독립적인 의미들이 생긴다.

그런데 이국적이라고 하기에는 또 너무나도 친숙하다. 그림엽서에서도, 달력에서도, 이발소 그림에서도 자주 봐

왔기 때문에 우리가 아주 잘 아는 장소라는 착각이 든다. 이러한 집단적 착각은 작가의 다른 작품 「벚꽃」(2011, 2015)에서도 잘 드러난다.

비디오 화면에는 벚꽃이 후두둑 떨어진다. 제목도 '벚꽃'이다. 게다가 (아마도) 가야금 뜯는 소리도 들린다. 그런데 벚꽃이라 생각한 것이 알고 보면 화면 밖에서 작가의 친구들이 씹다 뱉은 분홍색 풍선껌이다. 무엇이 우리를 너나 할 것 없이 벚꽃이라 믿게 했을까? 이러한 집단적 '오해'는 사방에서 일어난다. 다만 인식하지 못할 정도로 일상에 침투해 있을 뿐이다.

본다는 시각적 행위, 안다는 인식의 결과도 수동적으로 학습된 결과에 불과하다. 이상화된 풍경도 사회적으로 구축된 집단 무의식 속에서만 존재한다. 꺼내서 재현하려는 순간 볼품없는 현실로 추락한다. 그렇다고 인간 백조, 인간 북극곰 그리고 우비를 입은 관광객들이 연출하는 퍼포먼스를 마냥 우스꽝스럽게만 볼 수는 없다. 어떤 시대, 우리가 그토록 욕망한 대상들이 옷을 벗은 채 그 보잘것없는 육체를 드러내기 때문이다. 상상의 옷을 벗은 욕망의 맨몸을 보

기에 대중목욕탕보다 더 좋은 무대가 어디 있을까. 작가의 통찰이 놀랍다.

서울 변두리 지역에 그나마 드문드문 남아 있던 목욕탕 벽화는 업종 변경과 재개발로 인해 이제 대부분 사라졌다. 그런데 현실의 풍경에서 완전히 사라짐으로써 역설적으로 목욕탕 벽화는 영원한 실재성을 획득한다. 한때는 흔했지만 다시는 갈 수 없는 곳, 그래서 이상화된 '향수'의 장소로 우리의 기억 속에 영구히 기록된 것이다.

애초에 목욕탕 벽화는 잘못 베낀 유토피아였다. 상상 속에서만 완벽히 존재했기에 베끼면 베낄수록 유토피아에서는 멀어져갔다. 약간 비슷한 짝퉁과 형편없이 조악한 짝퉁만 있을 뿐. 하지만 그렇게 멀어질 대로 멀어져 원본(실제 풍경)과 거의 닮지 않게 되었을 즈음, 목욕탕 벽화는 갑자기 이 세상에서 사라짐으로써 스스로 원본이 되고 만다. 미래의 임무를 띠고 태어났지만 과거로 질주하고 말았던 바로 그 자리에 영원히 '터'를 잡은 것이다. 한때 미래였으나 결국 지나가버린 미래가 되고 만 벽화들은 스스로가 '현재형'의 유토피아가 되었다.

DAVID FRANZEN

신기하게도 작품은 작가보다 저만치 앞서 나가는 경우가 많다. 언젠가 이재이 스스로 말했듯 작품이란, 삶이란, 내가 만든 것도 저 사람이 만든 것도 아니고 그 '사이'에 있다. 처음부터 그렇게 만들고자 한 것은 아니지만 긴 설계가 끝나고 작품을 완성하고 나면 작품만의 '진실'이 남는다. 갖은 오해, 온갖 어긋남에도 불구하고 소통의 오류들이 만나는 지점이 있고 그 자리에 '진실'이라고 부를 수밖에 없는 순간이 빛난다.

한국의 문화적 코드에서 완벽히 벗어나 있는 데이비드는 「백조 1」과 자신이 맺은 유일무이한 관계에 집중한다. 군이 작가나 작품 배경을 뒤지지 않는다. 작품은 작가의 손을 떠나는 순간 실제 장소를 벗어나 이미 독립된 공간으로 진입한다고 믿는다. 작품에게 질문할거리가 생기면 그때 찾아본다. 작품이 본인에게 던지는 질문도 집중해서 듣는다. 작품과 진짜 대화를 나누는 것이다. 중요한 것은 목욕탕 벽화 「백조 1」이 스웨덴에서는 한 인간을 깊은 우울에서 건져냈다는 사실이다.

"사랑에 빠졌다는 표현을 사람들이 자주 쓰잖아? 그런데 사랑은 건져내는 거더라고. 「백조 1」이 오로지 작품의 힘으로 나를 우울에서 건져냈어. 그 순간을 기억하기 위해, 내 곁에 언제나 가까이 두고 싶어. 지난 몇 년간 우리집 거실 한가운데 있었고 시간이 흐르면서 작품의 의미는 점점 더 진화했지. 지금도 계속 진화중이고. 장기 여행중인 지금도 「백조 1」의 안부가 제일 궁금해."

예테보리를 떠날 때쯤 사람들이 예술보다 축구 얘기를 더 많이 하는 것 같다고 넌지시 서운한 마음을 드러냈던 데이비드는 모든 것이 만족스러운 바르셀로나 체류에서도 한 가지가 아쉽다. 축구 이야기 대신 온통 작품 이야기로 와글거리면 좋겠다는 상상을 해본다. 그에게 오직 한 작품만 소장할 수 있다면 어떤 작품을 소장하고 싶으냐고 물었더니 여전히 이재이의 작품을 꼽는다고 짤막한 답신을 보내왔다.

"작가가 한번 시도했던 언어를 반복하고 어느 순간 비슷한 작품을 내놓고 세상에 길들어 유순해지는 걸 느낄 때가 있어. 딱 그 순간부터 예술의 유통기

욕실 타일벽에 이재이의 비디오 작품 「백조」의 영상이 비추고 있다.

한은 단축되는 거야. 그런데 이재이는 세상을 주어진 그대로 보지 않아. 세상이 던진 방식대로 믿지 않아. 끈덕지게 '왜 그런지'를 물어서 이면을 들여다보게 해. 게다가 같은 작가가 만든 작품이 맞나 싶을 정도로 작품을 구사하는 방법이 다양해. 작가가 어디까지 자신의 작품세계를 밀어붙일지 계속 지켜보고 싶어."

컬렉터 데이비드와 작가 이재이는 그 집요함이 쌍둥이처럼 닮았다. 언제 어떤 물리적·심리적 공간에서 이 둘이 다시 만날지 궁금하다.

IGNACIO LIPRANDI

이그나시오 리프란디

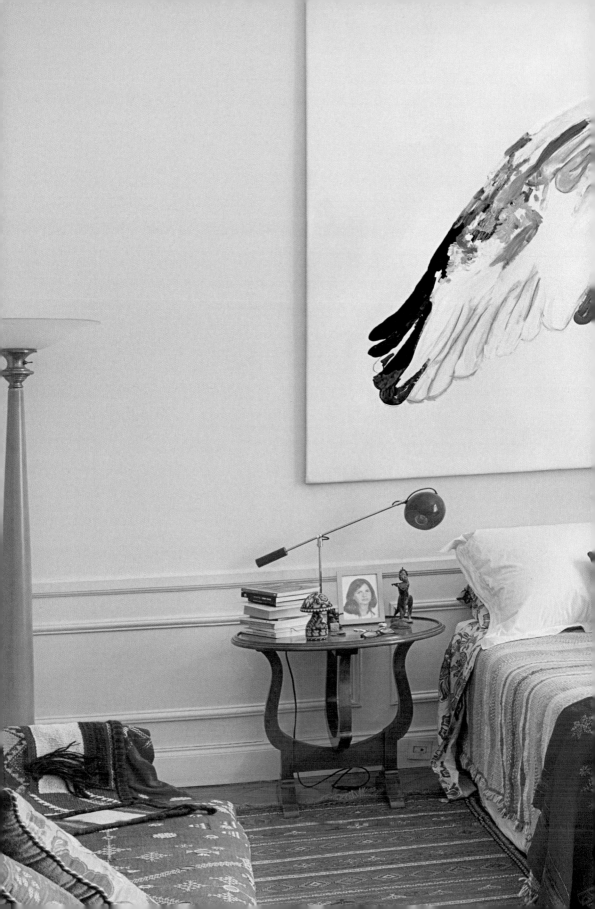

시장 논리, 타인의 평가에 관계 없이 오직 자신이
이끌리는 작품을 컬렉팅하고 과감하게 설치하기를
즐기는 이그나시오. 그에게 예술은 어떤 의미일까?
지금 그를 사로잡은 작가는 누구일까?

남의 나라 축구 경기를 서서 시청하기는 처음이다. 그야말로 역대급 결승전. 메시의 화려한 마지막 월드컵이냐 신성 음바페의 새 시대 선언이냐. 마라도나 이후 36년 만의 아르헨티나 우승이냐 사상 최초로 프랑스의 두 대회 연속 우승이냐. 남미와 유럽의 맞대결에 흥미진진한 이야기가 넘쳤던 2022년 12월 19일, 카타르 월드컵 결승전은 전후반전 2-0, 2-2, 연장전 3-3, 승부차기 끝에 4-2로 아르헨티나 우승이라는 '최고의 반전 드라마'를 전 세계 15억 시청자들에게 선물했다. 카타르 월드컵 유치 스캔들로 곤혹스러웠던 국제축구연맹은 대박 결승전으로 분위기 반전에 올라탔다. 두 번의 월드컵에서 9골을 기록하고 만 24세가 되기 전 월드컵에서 가장 많은 골을 넣은 선수가 된 음바페는 펠레의 기록을 다 갈아치우며 결승전 해트트릭까지 세웠지만 아쉽게도 우승컵을 들지는 못했다. 한편 지난 20년간 이어진 메호대전(메시와 호날두)의 승자는 분명해 보인다. 각국의 캐스터들마저 중계가 없는 날, 메시의 경기를 보러 갈 정도였다니 그는 진정한 '염소G.O.A.T. The Greatest Of All Time'가 된 것이다.

2006년 월드컵 데뷔전을 치르는 메시를 독일 현지에서 응원하던 마라도나의 얼굴이 떠올랐다. 지금 하늘에서 얼마나 기뻐하고 있을까. 그다음 부에노스아이레스에 사는 이그나시오 리프란디가 떠올랐다. 마라도나와 메시를 배출한 아르헨티나에서 태어났다는 사실을 가장 자랑스러워하고 모든 상을 휩쓸고도 마라도나와 달리 월드컵 우승을 달성하지 못한 메시를 너무나 안타까워한 친구다. 전화기 너머로 엄청난 떼창이 들려왔다. "나는 디에고(마라도나)와 리오넬(메시)의 땅, 아르헨티나에서 태어났다. (중략) 우리는 세번째 우승을 했어. 세계 챔피언이 되었어." 원래 가사는 '우승을 염원하고 챔피언이 되고 싶다'는 미래형이었지만, 우승 후 재빨리 가사를 과거형으로 바꿨다. 응원가에서 우승가가 되어버린 「무차초스Muchachos」를 얼마나 불렀는지 이그나시오의 목소리가 살짝 쉬어 있었다. 또 진정한 축구팬답게 다른 나라 경기까지 꿰고 있었다.

"지은, 대한민국 선수들 정말 대단하더라. 12년 만에 16강 진출이었지? 다음엔 결승에서 한번 붙어보자고! 우린 가족과 친구들이 다 집 근처 바에 모여 결승전을 지켜봤어. 피 말리는 경기였지만 우승을 단 한 순간도 의심하지 않았어. 마지막 승부차기 선수 곤살로 몬티엘의 슛이 그물을 흔들자마자 누가 먼저랄 것도 없이 7월9일대로Avenida 9 de Julio를 향해 뛰쳐나왔어. 그

런데 세계에서 가장 넓다는 이 도로가 사람들로 꽉 차서 앞으로 걸어나가는 게 쉽지 않네? 엄청 시끄럽지? 지난 20년간 아르헨티나의 경제는 말이 아니었어. 우리는 이 우승이 정말로 절실했거든. 경제 때문에 미쳐버릴 것 같았는데 월드컵 우승으로 미칠 수 있으니 다행이라는 게 지금 우리의 심정이야."

「무차초스」 떼창 사이로 "메시! 메시!"를 연호하는 함성에 이그나시오가 동참하면서 반가운 통화는 끝이 났다. 나중에 뉴스를 보니 선수단이 귀국한 날에는 세계에서 가장 넓다는 7월 9일대로가 400만 인파로 가득차는 바람에 대로 중심에 있는 오벨리스크까지 예정되어 있던 선수단 퍼레이드를 긴급히 취소하고 결국 헬기로 탈출(?)하는 진풍경이 벌어졌다고 전해졌다. 그 와중에 67미터나 되는 오벨리스크 꼭대기에 올라간 사람도 보였다. 현지의 흥분 정도가 가늠됐다. 아르헨티나 전 국민이 36년 만에 우승한 국가대표선수가 되었고 다섯 번 도전 끝에 월드컵을 들어올린 메시가 된 날이었으며, 비단 우승국이 아니더라도 축구팬이라면 누구나 최고의 결승전으로 두고두고 기억할 순간이었다.

라틴아메리카의 혼이 담긴 미술

부에노스아이레스 문화정책 부시장을 지낸 이그나시오는 1997년부터 작품을 모아왔다. 처음에는 아르헨티나 작가들 위주로 수집하다가, 나중에는 작가군을 라틴아메리카와 전 세계로 확장했다. 직접 갤러리까지 운영할 정도로 열정적인 행보를 보여주던 그는 이제 집에서 작품을 느긋하게 즐기는 진정한 컬렉터가 되었다. 소장 작가 중 그에게 '메시' 는 누구냐고 물었더니 잠시의 망설임도 없이 가브리엘 차일레Gabriel Chaile를 꼽는다. 차일레는 점토로 거대한 조각을 빚는 작가로, 이그나시오가 소장한 「이레네Irene」는 높이가 2미터를 넘는다. 이레네는 작가 어머니의 이름이다. 차일레는 무명의 삶을 살다간 가족에 대한 경의의 표시로 작품에 자신의 부모, 조부모의 이름을 자주 붙인다. 선사시대 토

451

기 같기도 하고 풍요를 기원하는 여인상 같기도 하다. 제작했다기보다는 왠지 발굴한 느낌이 드는데, 거기에도 다 이유가 있었다. 그의 작품은 박물관에서 떠오른 하나의 질문에서 시작됐기 때문이다.

"어떤 형태는 지금까지 전해져 각광받고 어떤 형태는 박물관 유리 상자 안에서 낡은 과거로 취급되는가. 어떤 형태는 왜 삶과 역사에서 소외되고 그 명맥마저 끊겨버리는가."

이에 대한 대답으로 그는 지금은 잊힌 식민화 이전 원주민들의 유물 형태를 참조해 현대식으로 되살려내는 작업에 도전하고 있다. '형태의 계보학'이라는 그만의 독특한 이론이 시작되는 대목이다. 그는 빼앗긴 원주민의 땅에서 채취한 진흙에 숨을 불어넣고, 누락된 역사를 다시 무대 위에 세우며 단절된 '형태의 계보'를 이어나가는 중이다.

작가 차일레는 아르헨티나 북서부 지방, 안데스 산기슭에 위치한 투쿠만 Tucumán에서 나고 자랐다. 투쿠만은 아르헨티나 역사의 결정적 장면들이 관통하는 특별한 지역이다. 스페인이 침략 후 1549년에 최초의 스페인 정착촌을 세운 곳인데 원래 살던 킬메스Quilmes 원주민*들은 무려 130년 동안이나 스페인에 맞서 격렬히 저항했지만 결국 보호구역으로 강제 추방되었다. 18세기에 이르러 마지막 원주민이 사망하면서 킬메스는 멸절되고(이제 킬메스는 백인과의 혼혈인 메스티조Mestizo에 그 명맥이 남아 있다) 보호구역도 폐쇄된다. 킬메스뿐만 아니다. 삶의 터전이 사라지거나 극빈층으로 몰락한 원주민의 흔적은 아르헨티나 곳곳에 남아 있다. 라틴 아메리카의 비극적 역사가 할퀴고 간 깊은 생채기다. 1816년 7월 9일 스페인으로부터 독립을 선언한 곳도 투쿠만인데, 아르헨티나인들의 집단적 고통과 희열이 교차했던 곳이라 할 수 있겠다.

아르헨티나의 인구는 대략 이탈리아, 스페인계 백인이 80퍼센트 이상, 메스티조가 3퍼센트, 원주민이 0.5~2.5퍼센트, 흑인이 0.3퍼센트로 구성되어 있다. 아르헨티나인의 정체성을 이야기할 때

• 콜럼버스가 인도를 발견한 줄 알고 '인도 사람'이라고 부른 데서 유래한 인디언, 인디오라는 단어 대신 이 글에서는 토착 원주민이라는 단어를 쓰고자 한다.

이그나시오가 본인 컬렉션의 '메시'로 꼽는 가브리엘 차일레의 작품들. 아르헨티나 토착 원주민의 유산인 진흙 화덕과 빈민가의 공용 냄비를 소재로 하고 있다.

빠지지 않는 우스갯소리가 있는데, "원주민 땅에 사는 이탈리아인들이 스페인 말을 하면서 스스로를 파리지앵이라고 생각한다"는 것이다. 한편으로는 땅을 뺏긴 토착 원주민의 비극을, 다른 한편으로는 19세기 중반부터 시작된 적극적인 이민정책으로 대거 유입된 이탈리아, 스페인 등 백인 이민자들의 내면적 지향성을 보여주는 대목이다. 비록 몸은 남미에 있지만 유럽을 지향하는 백인 우월의식을 차일레가 인지한 것은 오히려 고향 투쿠만을 떠나면서부터다.

투쿠만국립대학에서 미술을 전공하던 차일레는 장학금 지원을 받아 부에노스아이레스에서 작업하게 되는데 드러내놓고 말하지는 않지만 백인 우월주의와 인종차별을 제대로 맛보게 된다. 차별 없이 환영받은 곳은 오히려 가장 거칠고 가난한 동네인 라 보카La Boca였다. 이 지역에는 스페인, 토착 원주민, 흑인의 뿌리를 가진 자신과 비슷한 사람들이 많이 살고 있었다. 특히 그는 가난한 사람들이 부족한 재료를 커다란 공용 냄비에 한꺼번에 넣고 끓인 뒤 나눠 먹는 모습에서 큰 영감을 받았다. 냄비에 재료들이 섞이듯 사회적으로 소외된 사람들이 음식을 나눠 먹으며 만들어가는 협력과 연대에 공감했다. 냄비가 만들어내는 관계, 순환성, 저항 정신을 작품에 담고 싶었던 그는 '큰 냄비 프로젝트Ollas Populares project*'를 기획한다. 그는 지역 급식소를 찾아가 새 냄비를 제공하고 쓰던 냄비를 받아와 앞면에는 원주민 유물에 자주 등장하는 고유한 얼굴을, 뒷면에는 급식소 이름 및 운영 기간, 그리고 이용자들과 나눈 짧은 인터뷰를 새겨넣었다. 식민 이전의 시간을 복구하는 동시에 삶의 조건이 개인의 선택일 뿐 아니라 역사가 만든 구조적 차별의 결과일 수도 있음을 유머러스하게 드러낸 것이다.

차일레가 부에노스아이레스에서 냄비를 만났다면 라 리오하La Rioja에서는 화덕을 만났다. 하귀에 마을에서 화덕 제작은 삽으로 흙을 퍼오는 사람, 떠온 흙을 화덕 모양으로 빚는 사람, 화덕 입구 문에 쓸 금속을 추출하는 사람, 추출한 금속을 제련해 화덕 문을 제작하는

* 싱봉 냄비라는 뜻이지만 책에서는 자연스럽게 큰 냄비로 옮겼다.

사람, 용접하는 사람 등 모든 과정이 협업으로 이뤄지고 있었다. 이들의 모습을 통해 예술 작업이 결코 고독한 경험일 필요가 없다는 것, 삶과 예술은 상호 연결되어 있음을 깨달은 차일레는 협업을 통해 화덕 만드는 방법을 익혔고 그 과정에서 총인구 230명 남짓한 하귀에 마을에서 150명이 넘는 사람들과 친구가 되었다.

자신의 작업 과정이 마을 장인들과 크게 다르지 않음에도 예술가가 엄청난 특권적 지위를 누리고 있다는 사실을 깨달은 차일레는 이전에 받은 대학교육에서 빠져나오는 '탈학습화'를 시작한다. 집으로 돌아온 그는 부에노스아이레스 한복판에서 점토 조각과 화덕을 결합한 작품 「디에고Diego」를 설치한다. 일반 가정용 화덕의 2배 정도 크기의 작품에 실제 장작불을 지펴 아르헨티나식 만두인 엠빠나다를 구워 지나가는 사람 누구에게나 나눠주었다. 화덕이자 벽난로의 기능을 지닌 그의 작품은 미술관에 나 홀로 설치된 여느 예술작품들과 달리, 사람들에게 만남과 나눔의 장소를 만들어주었다. 작품이 새로운 공간을 탄생시킨 것이다.

"그의 얼굴 달린 냄비와 화덕은 어디서나 인기 최고야. 아트 바젤(2018, 도시주간), 맨해튼 뉴 뮤지엄(2021), 베니스 비엔날레(2022), 최근에는 덴버아트뮤지엄(2022.7.31~2023.3.5)까지 입성한 덕분에 폭력적으로 지워진 식민 역사는 현재형으로 다시 부각되고, 원주민의 유산 역시 새로운 '형태의 계보'를 이어가고 있어. 「이레네」 앞을 지날 때면 나도 모르게 작품 표면에 손이 가. 식민 이전 원주민의 흙 묻은 손을 어루만지는 느낌도 들고⋯⋯ 벽돌공이었던 작가의 아버지와 가사 도우미였던 어머니를 비롯해 치열하게 살아왔지만 빈곤에서 벗어나지 못하고 있는 이들의 거친 손도 느껴지지. 왜 작가가 거대한 점토 작업에 할머니, 어머니 등 가족의 이름을 붙이는지 이해가 가. 그는 어쩌면 사회에서 '없는 취급당하는' 존재들에 대한 연민과 경의를 담은 기념비를 세상 곳곳에 세우는 중인지도 몰라."

설명을 듣고 보니 이그나시오가 자신의 컬렉션 가운데 차일레를 왜 '메시'로 꼽았는지 이해가 갔다.

IGNACIO LIPRANDI

영원히 시들지 않는 꽃

이그나시오의 집은 유럽과 미국이 주도해오던 현대미술과는 스타일, 재료, 역사적 배경이 전혀 다른 작품들로 가득하다. 침실 벽에는 영원히 시들지 않는 덩굴과 꽃이 자라고 있다. 플라스틱이 재료라 화사하고 매끄럽다. 일본식 젠禪 정원을 추상화한 파비안 베르식Fabián Bercic의 작품이다. 베르식은 아르헨티나 비평가협회 신인작가상을 받은 촉망받는 작가다. 벽을 장식한 작품을 자세히 보면 그래픽처럼 단순화된 바위, 덩굴, 꽃 등 작품의 부분 부분을 조립식으로 연결했다. 기계공 아버지와 인쇄공 삼촌의 작업장에서 종이 블록을 가지고 놀았던 어린 시절과 포드자동차 생산라인 및 품질관리 부서에서 수년간 일한 경험이 토대가 됐다. 재료와 제작 과정 모두 자본주의적 산업 생산방식을 닮았다. 젠을 통해 이르기를 갈망했던 무욕의 경지와 헤어날 수 없는 자본주의적 욕망이 뻗어나가며 서로 얽히는 현장이다.

이그나시오의 깔끔한 다용도실에는 모듈 선반에 노란 보온병, 파란 서류통, 빨간 수납함이 잘 정리되어 있는데, 프랑스 개념미술가 마티외 메르시에Mathieu Mercier의 「드럼과 베이스Drum & Bass」다. 제목이 절묘하다. 선반 위의 등 유통, 수납함, 보온병이 바닥에 떨어질 때 '쿵, 탁, 쨍' 하고 저마다 다른 소리를 낼 것을 상상하며 지은 제목이다. 제목을 알고 작품을 보니 더욱 음악적으로 다가온다. 철물점과 슈퍼마켓에서 산 살림살이와 재활용품을 이용해 3차원 공간에 몬드리안을 재현했다. 수평선과 수직선, 삼원색과 무채색만으로도 무궁무진한 변주가 가능하다는 것을 알려준 몬드리안이 선과 면 사이의 떨림과 리듬에 주목했다면, 마티외는 예술과 일상의 경계를 흐리게 한 뒤 관람객이 작품에 부딪히는 순간에 주목한다. 그의 전시회에 갔다가 옷걸이에 재킷을 걸거나 의자 위에 앉거나 거울을 보며 옷매무새를 고치는 일은 다반사다. 이런 행동 모두 작품의 일부다. 당황한 관람객들은 전시장 안의 모든 사물을 눈여겨보기 시작한다. 예술을 일상에 침투시키는 데 성공한 그가 2003년에 미술계

일본식 젠 정원을 모티프로 한 파비안 베르식의 영원히 시들지 않는 꽃이 침실 벽에서 자라고 있다.

프랑스 개념미술가 마티외 메르시에의 「드럼과 베이스」다. 제목이 절묘하다. 선반 위의 등유통, 수납함, 보온병이 바닥에 떨어질 때 저마다 다른 소리를 낼 것을 상상하며 지은 제목이다. 철물점과 슈퍼마켓에서 산 살림살이와 재활용품을 이용해 3차원 공간에 몬드리안을 재현했다.

의 권위 있는 상인 마르셀 뒤샹 상을 받은 것도 놀라운 일은 아니다.

한편 컬렉터인 이그나시오도 작가들 못지않게 파격적이다. 거실 한가운데 떡하니 놓인 사다리와 그 위에 걸린 양동이도 니콜라스 로비오Nicolás Robbio의 설치 작품이다. 발코니 창으로 들어오는 하루해에 따라 거실 바닥에 드리워지는 사다리의 그림자는 길이와 방향이 달라진다. 또한 보는 위치에 따라 사다리와 양동이라는 재료 사이의 관계, 작품과 관람자와의 관계가 달라진다. 1936년, 뉴욕 모마에서 '화이트 큐브', 즉 흰 벽에 작품을 띄엄띄엄 전시하는 방식을 확립하면서 어느새 그 방식에 익숙해진 걸까? 이그나시오의 거실은 다소 낯설고 혼란스럽다. 하지만 그는 외부의 소리, 정형화된 방식에 귀기울이는 대신 마음이 이끄는 대로 작품을 컬렉팅하고 또 마음이 이끄는 대로 작품을 설치한다.

컬렉팅도 설치도 모두 마음이 이끄는 대로

"나는 처음부터 돈이 되든 안 되든, 남들이 걸작이라 부르든 말든 오직 내가 좋아하는 작품만을 모아왔어. 딱 한 가지, '첫눈에 반함'이라는 원칙만 지켜왔고 후회는 없어. 관심이 생기면 공부했고 스스로 터득했어. 마침 미술시장이 호황이었고 결국은 아주 좋은 투자가 되었지만 예나 지금이나 컬렉팅의 제1조건은 나의 직관이야. 작품 설치도 직관에 따르는 편이야. 현대미술품 옆에 18세기 가구를 배치하면서 서로 다른 시대의 대화를 듣기도 하고, 드럼 위천장에 작품을 달아서 드럼을 칠 때마다 다니엘 호글라르Daniel Joglar의 모빌이 드럼 소리에 미묘하게 반응하는 모습을 즐기기도 해. 난 작가들의 이력도 상관하지 않아. 침대 머리맡에는 영화감독이 된 하스민 로페스Jazmín López의 작품이, 벽난로 위에는 슈퍼마켓에서 일하다 시인이 된 워싱턴 쿠쿠르토Washington Cucurto의 작품이 있어. 거실 한가운데 반짝이는 초록색 LED 심장은 DJ, 메이

459

IGNACIO LIPRANDI

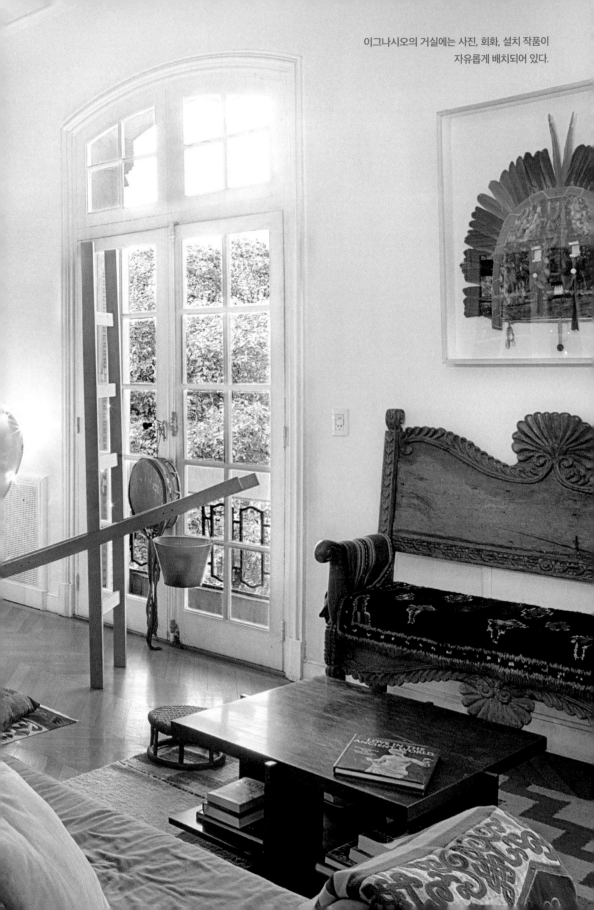

이그나시오의 거실에는 사진, 회화, 설치 작품이
자유롭게 배치되어 있다.

크업아티스트, 무대디자이너, 파티플래너 그리고 화가였던 세르히오 아베요 Sergio Avello의 작품이야. 직업이 셀 수 없이 많았지. 서류 가방 하나 달랑 들고 늘 유목민처럼 움직였는데 가방을 열면 기발한 아이디어들이 쏟아져나왔어. 미술관이나 갤러리뿐 아니라 파티, 쇼, 클럽과도 전시를 연계했어. 심각한 척하지 않고 바로 지금 자신이 사는 시대의 대중문화를 있는 그대로, 가벼우면 가벼운 대로 작품에 녹여내면서 예술의 '지적 특권'을 깨뜨리고자 했지. 그는 비록 요절하고 말았지만 삶과 사랑, 희망을 예찬했던 작품만은 영원히…… 저렇게 언제나 푸르게 빛날 거야."

첫사랑 음악, 끝사랑 미술

아내가 늦잠을 즐기는 사이 강아지 삼바와 레이아를 데리고 집 앞 공원을 산책하면서 이그나시오의 하루는 시작된다. 공원에 쭉 늘어선 간이 책방들을 돌아보며 책을 뒤적이다보면 몇 시간이 후딱 지나간다. 다시 공원을 따라 걷다보면 리콜레타 공동묘지에 다다른다. 고급 주택가와 호텔들이 즐비한 동네 한가운데에 있는 공동묘지라니, 우리 정서와는 조금 차이가 있다. "평생 호사스럽게 살아도 리콜레타에 묻히는 것보다는 돈이 덜 든다"고 할 정도로 유명하고 부유한 사람들만 묻히는 곳이다. 아르헨티나 최고의 황금시대에 지어진 건축양식을 반영한 6400개의 무덤 중 70개가 역사기념물로 지정될 정도로 무덤 양식도 묻힌 사람의 이력도 화려하다.

"무덤 하나하나의 스타일이 눈에 들어오는 날이 있는가 하면 묘비에 새겨진 생몰연대가 자세히 보일 때도 있어. 어이없게 짧은 생을 살다간 사람들의 묘비에 더 오래 서 있게 되더라. 무덤을 쓰다듬으며 하얀 백합을 새로 꽂는 할머니가 보이는 날도 있고 장기간 방치된 무덤 앞에 깨진 사진 액자가 보일 때도 있어. 묘지와는 아무런 정서적 연결

이 없는 관광객들이 몰려 있다 싶으면 '에비타'로 유명한 에바 페론의 무덤이야. 이렇게 죽음과 죽음에 대한 태도를 짬짬이 보다보면 살아 숨쉬는 일상이 더 강렬하게 다가오지. 그래서 사랑하는 아내와 작품, 세계를 여행하며 모은 수집품들이 있는 '살아 있는 집'이 더욱 더 소중하게 느껴져."

거실에서 서재로 가는 긴 복도 양쪽에는 전 세계를 여행하며 모은 악기들이 놓여 있다. 특히 서로 다른 부족 음악을 배울 기회가 있었던 아프리카 여행 때 수집한 전통 악기들이 많다. 악기에 먼지 한 톨 앉아 있지 않은 걸 보면 이그나시오의 섬세한 손길이 자주 닿는 모양이다. 하루가 저물 무렵이면 짐바브웨의 타악기 므비라(엠비라)mbira를 두드리는 소리와 부르키나파소에서 배운 응고니Ngoni 뜯는 소리는 물론, 빈티지 기타 치는 소리가 서재에서 흘러나온다. 기타 중에서는 1954년 깁슨레스폴 빈티지 기타와 역시 같은 해 만들어진 펜더텔레캐스터를 가장 아낀다. 팬데믹을 잘 이겨낸 것도 악기들을 하나하나 정리하고 자주 연주한 덕분이다.

그렇다고 코로나가 무서워 집에만 머문 것은 아니다. 까다로운 출입국 및 자가격리라는 성가신 절차에도 개의치 않고 떠나고 싶을 때는 바로 짐을 쌌다. 히말라야, 이스탄불, 아마존, 뉴욕, 카이로까지.

"어떤 상황이 닥치더라도 겁내지 않아. 축구, 음악, 여행, 현대미술 모두 나에게는 '엔투지아즘' 즉 '열정'의 동의어들이야. 작품 수집만 해도 그래. 시작은 여느 집이랑 비슷했어. 신혼이었고 빈벽이 있었고 아름답게 집을 '꾸미고' 싶어서 그림을 사기 시작했고 금방 20여 점을 모았지. 그런데 어느 날 집에 놀러 왔던 미술 전문가가 한마디하더라. '다 쓰레기'라고. 하하. 보통 이런 평가를 듣게 되면 마음에 상처받고 수집에 대한 열정이 시들해지기 마련인데, 나는 더 파고들었어. 직접 작가를 만나는 것도 크게 선호하진 않아. 작가보다는 창작물인 작품이 더 넓은 세계를 품고 있다고 생각하니까. 오히려 미술관이나 갤러리들을 자주 갔던 게 도움이 많이 됐어. 갤러리에 가서도 주눅 들지 않고 당당히 많은 걸 물어봤어. 그러다보니 작

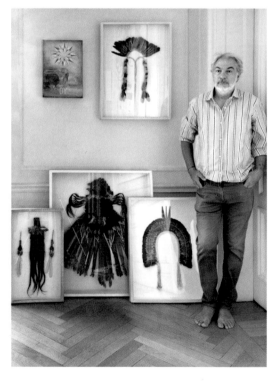

이그나시오의 첫사랑은 음악이다. 거실에서 서재로 가는 긴 복도 양쪽에는 세계 여행을 하며 수집한 악기들로 가득하다. 하루가 저물 무렵이면 짐바브웨의 타악기를 두드리는 소리와 부르키나파소에서 배운 응고니 뜯는 소리는 물론, 빈티지 기타 치는 소리가 서재에서 흘러나온다. 기타 중에서는 1954년 깁슨레스폴 빈티지 기타와 역시 같은 해 만들어진 펜더텔레캐스터를 가장 아낀다.

서재 겸 음악실 벽난로 위에는 편의점 아르바이트를 하다가 시인으로 데뷔한 워싱턴 쿠쿠르토의 작품 「아폴로」가 걸려 있다. 이곳에서 이그나시오는 읽고 쓰며 연주하며 하루 중 가장 많은 시간을 보낸다.

품을 이해하는 법도 배우게 되고 내 취향도 발견하게 되더라고. 갤러리들도 이런 점들을 유념하고 더 활발하게 일반인들의 교육에 힘써야 한다고 생각해. 작품 파는 데만 급급해하지 말고. 결국 작품은 컬렉터의 거울이자 대변인이야. 나를 알고 싶으면 작품을 보면 돼. 나는 우리 사회, 우리의 삶과 연관된 보다 깊은 질문을 던지는 다소 과격한 작품들을 좋아하고, 어렵지만 그 질문에 대한 답을 찾는 과정에서 적어도 더 열린 사람이 되었다고 생각해."

이그나시오가 프랑스 개념미술가 소피 칼Sophie Calle의 작품 「이혼」(남편이 소변보는 것을 아내 칼이 도와주는 모습이다)을 가리킨다. 이 사진을 찍은 당일 저녁 칼 부부가 이혼한 이야기는 유명하다. 이미지가 주는 충격에 적응하는 사이, 1986년 그녀가 던졌던 도발적인 질문이 생각났다. "'아름다움' 하면 무엇이 떠오르는가?" 칼은 선천적 시각장애인 23명에게 이에 대해 물었고 대답하는 그들을 찍었다. 기록 영상 「맹인들Les Aveugles, The Blind」에 등장하는 사람들은 두 눈을 감고 있거나 멍하니 허공

을 응시한 채 아름다움에 대해 이야기하는데, 그 대답이 대단히 인상적이다. 한 소녀는 로댕미술관에서 만져봤던 가슴과 엉덩이가 끝내주는 여성 누드 조각이 아름다웠노라고 말했고, 어떤 소년은 '초록'이라 답했다. "제가 무언가가 좋다고 할 때마다 사람들이 초록이라고 말해줬어요. 풀밭, 나뭇잎, 나무, 자연…… 저도 초록색 옷을 입고 싶어요." 그들이 정의한 강렬한 아름다움은 앞이 보이는 사람들에게는 평범한 이미지들이다. 칼은 시각 지배적 사회에서 정의한 '미'의 개념을 극단적 예를 통해 재조망한다.

소피 칼 작품 바로 옆에 걸린 21점의 사진은 또 어떤가. 트레이드마크인 무지개, 형광 돌탑, 광대, 푸른 말 등 시적인 조각으로 미술계를 사로잡고 있는 우고 론디노네의 초기작이라면 믿을까. 케이트 모스 등 패션 잡지 모델의 전형적인 포즈를 찍은 뒤 그들의 몸에 자신의 얼굴을 합성한 작품이다. 남성도 여성도 아닌, 중성적인 '가상 신체'를 디지털 조작으로 만들어낸 것이다. 지금이야 아날로그적 신체, 즉 타고난 신체에 디지털 변형을 가하는 것이 대수롭

465

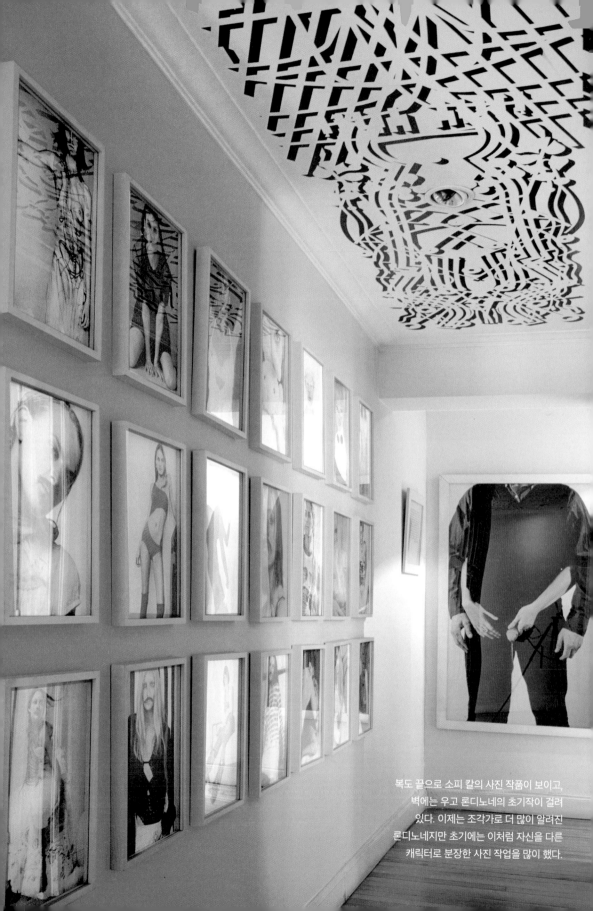

복도 끝으로 소피 칼의 사진 작품이 보이고,
벽에는 우고 론디노네의 초기작이 걸려
있다. 이제는 조각가로 더 많이 알려진
론디노네지만 초기에는 이처럼 자신을 다른
캐릭터로 분장한 사진 작업을 많이 했다.

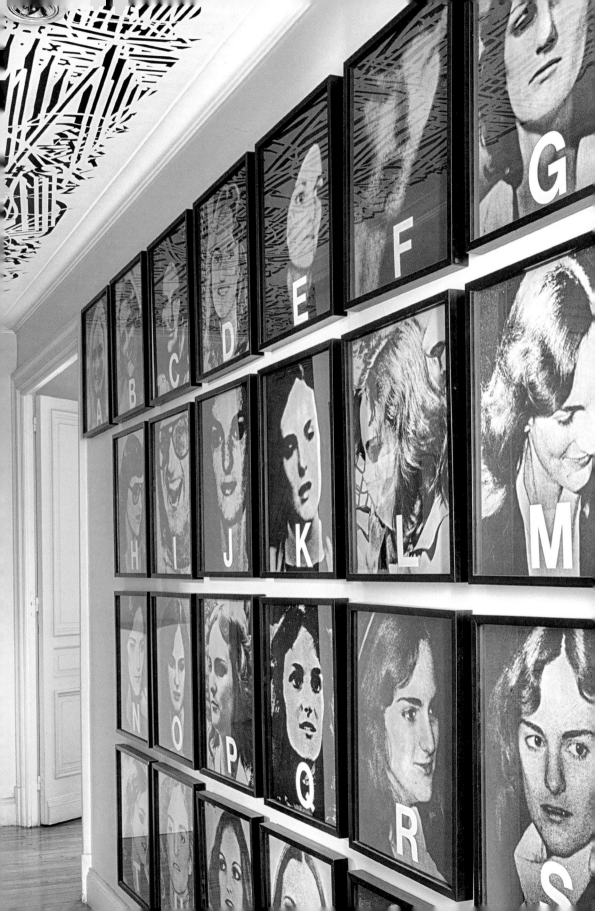

지 않은 일이 되었다. 가끔은 누구인지 못 알아볼 정도로 수많은 앱을 통한 사진 변형이 일반화됐지만, 무려 30년 전에 타고난 신체에 고정되지 않은 유동적 정체성을 제시한 론디노네의 발상이 놀랍다. 중요한 것은 악명이 명성으로 전환될 때까지 작가가 남성성과 여성성 사이를 오가는 불안한 자화상을 놓지 않았다는 사실이다.

"하나의 주제에 천착한 작가가 세월이 지나면서 펼쳐 보이는 작품세계는 참으로 방대한 것 같아. 카트만두에서 모셔온 부처상 옆에 작은 보리수들 보이니? 로만 비탈리Román Vitali가 아크릴 비즈를 꿰어 만든 작품이야. 부처는 보리수 아래서 진리를 깨쳤다는데, 나는 비탈리의 구슬 보리수를 보며 삶을 깨치는 것 같아. 이 앞에서 매일을 묵묵히 살아내는 것이 어떤 의미인지 명상하며 하루를 시작하고 마감하지."

비탈리는 할머니의 침대 머리맡에 놓여 있던 묵주에서 작품의 영감을 얻었다. 묵주는 인류 구원에 대한 믿음을 함축하고 있다. 라틴어로 로제리엄rosarium 이라고 부르는데 '장미밭'이라는 뜻이다. 묵주 알 하나는 장미 한 송이에 해당한다. 비탈리는 플라스틱 구슬을 꿰어 자신만의 로제리엄을 만들기 시작했다. 처음에는 작은 꽃, 소박한 식물에서 시작했지만 이제는 사람, 정물, 풍경, 추상의 영역으로까지 주제와 스케일이 확장되었다. 시간과 공을 들여 보잘것없는 구슬을 알알이 꿰어가는 과정이 평범한 일상을 살아내는 우리네 모습과 닮았다. 숭고함이 저 멀리에 있는 것만은 아니다.

"지은, 가끔은 내가 방향을 잃고 표류하는 커다란 뗏목처럼 느껴질 때가 있어. 그럴 때마다 예술은 나의 '구명조끼'가 되어주었어! 완전히 다른 방식으로 나와 세계를 바라보게 해주거든. 고민이 생기면 일단 '죽은 자들의 화려한 집', 리콜레타 묘지를 한 바퀴 돌고 집으로 와. 사는 데 진짜 중요한 것들의 우선순위가 정해지거든. 집으로 돌아와서는 작품들을 천천히 그리고 자세히 돌아보는 나만의 순례를 시작해. 작가들이 작품을 통해 세상에 던진 '큰' 질문을 생각하다보면 눈앞에 떨어진 작은 문제 해

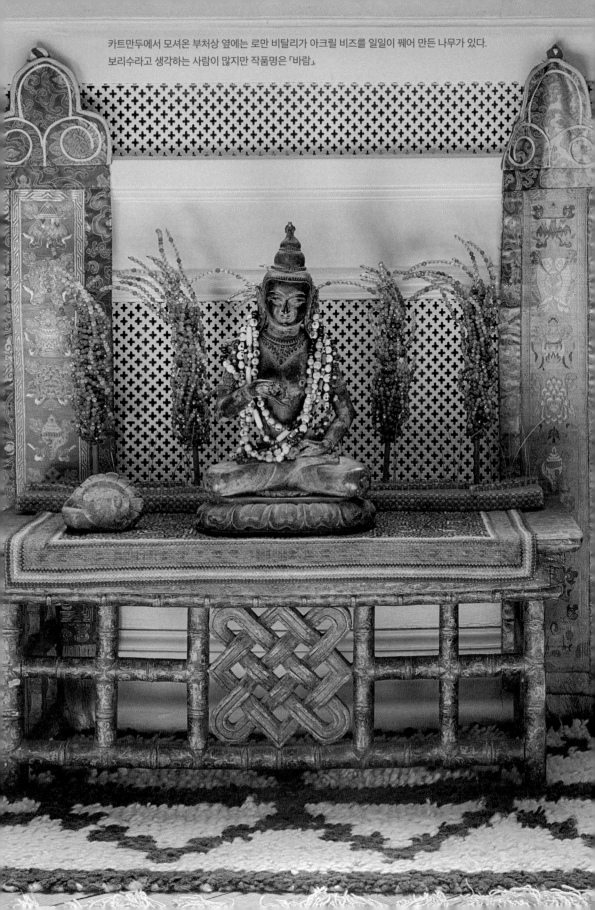

카트만두에서 모셔온 부처상 옆에는 로만 비탈리가 아크릴 비즈를 일일이 꿰어 만든 나무가 있다.
보리수라고 생각하는 사람이 많지만 작품명은 「바람」.

이그나시오의 취향이 묻어나는 공간들. 어느 곳 하나 그냥 지나칠 공간이 없다.

욕실이라는 장소에 물의 도시
베니치아를 담은 작품 설치가
절묘하다.

결에 급급해하지 않게 되더라고. 작가들이라면 어떻게 생각했을까. 어떤 답을 내놨을까? 그런 사고 과정 속에 대부분의 문제는 이미 문제조차 되지 않더라고. 어떤 인생의 급류에 휩쓸려도 난 걱정이 없어. 알다시피 우리집 곳곳에는 구명조끼가 있으니까!"

요즘 몸과 마음이 지칠 때면 이그나시오의 목소리를 일부러 떠올린다. 2026년 다음 유나이티드월드컵이 아직 2년 넘게 남았지만 우리 사이에는 벌써 많은 설전이 오고 갔다. 누가 우승국이 되느냐에 역시나 의견차가 크다. 하지만 나는 경기가 끝난 뒤 이그나시오가 필드의 차세대 메시로 누굴 꼽을지, 또 어떤 새로운 메시가 그의 집 컬렉션에 등장할지 내심 더 궁금하다. 호기심이 생기는 걸 보니 몸과 마음에 조금 기운이 돈다. 열정은 기분좋은 전염이고 시차 없이 전파된다. 열정의 치유력은 대륙 간 이동에도 끄떡없나보다.

SUSANNE ANGERHOLZER

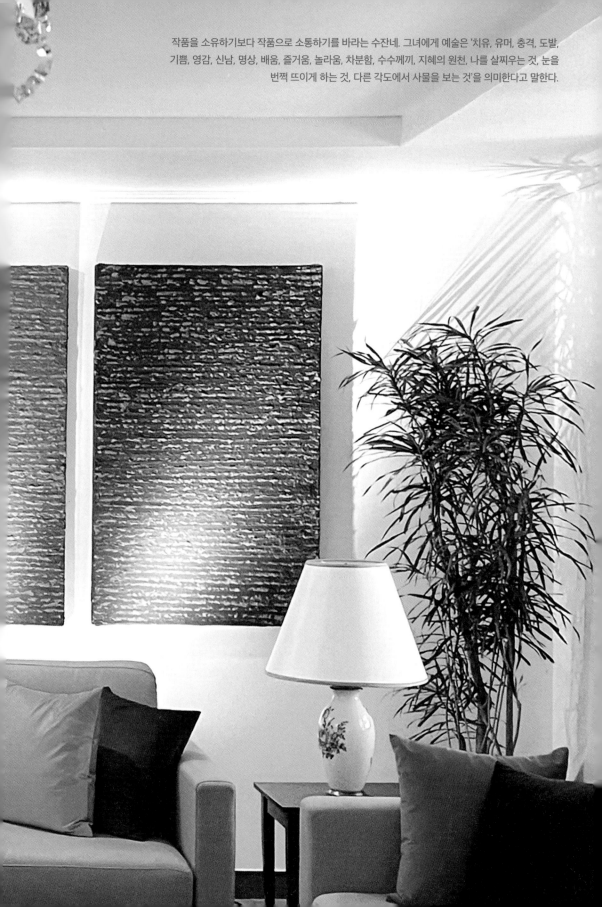

작품을 소유하기보다 작품으로 소통하기를 바라는 수잔네. 그녀에게 예술은 '치유, 유머, 충격, 도발, 기쁨, 영감, 신남, 명상, 배움, 즐거움, 놀라움, 차분함, 수수께끼, 지혜의 원천, 나를 살찌우는 것, 눈을 번쩍 뜨이게 하는 것, 다른 각도에서 사물을 보는 것'을 의미한다고 말한다.

스시가 먹고 싶다는 수잔네와 합정동 뒷골목 일식집에서 점심 번개를 했다. 혜화역에서 지하철을 타고 합정역에서 내렸단다. 나보다 지하철과 버스 노선을 더 잘 꿰고 있다. 8명이면 꽉 차는 작은 식당 카운터에 앉았다. 감탄을 연발하며 한 점 한 점 스시를 먹던 수잔네의 입에서 유창한 일본어가 튀어나온다.

"셰프님, 이렇게 한적한 주택가에 스시집이 있을지는 상상도 못했어요. 하쿠초白鳥라는 이름도 참 잘 지으셨네요. 간판 디자인도 정말 예뻐요. 무엇보다 스시맛이 백조라는 이름만큼이나 우아합니다. 저는 학꽁치랑 한치 한 점씩 더 쥐어주세요. 명함도 부탁드립니다!"

수잔네의 일본어에 조용히 식사하던 손님들도 힐끗 고개를 든다. 셰프도 잠시 당황한 눈치다. 오스트리아 사람 수잔네는 대학을 졸업하자마자 온 사방이 논으로 둘러싸인 일본 아키타현으로 날아가 대학 강사로 일을 시작했다. 쌀로 유명한 아키타에서 쌀맛과 쌀로 빚은 사케맛을 제대로 알게 된 것은 큰 행운이었다. 하지만 더 큰 행운이 기다리고 있을 줄이야.

"그때만 해도 아키타현은 그야말로 시골이었거든. 그러다보니 내가 가르치던 학생들과 동료들은 문화에 대한 갈증이 컸어. 그래서 그들을 위해 도쿄 주일오스트리아대사관에 가보기로 했지. 그곳에 가면 음악, 미술, 영화, 여행에 관한 자료가 많지 않을까 싶었거든. 그렇게 해서 도쿄에 있는 대사관을 방문하게 됐는데 당시 문화담당 공보관이 너무도 친절하게 안내를 해줬고 자료 제공도 적극적으로 해줬어. 하하, 누군지 짐작이 가지? 하지만 그는 곧 마드리드로 발령이 나서 우리는 일본과 마드리드를 오가며 정말 비싼 장거리 연애를 하게 되었지. 2년 뒤인 1992년에 결혼하게 됐는데 같은 나라 사람인 오스트리아인 남편을 만나기 위해 정말 멀리도 여행했지? 그뒤로 대사가 된 남편과 함께 일본, 스페인, 이란, 칠레, 모로코에 살았어. 우리 부부는 한국에서 우리의 마지막 임무를 수행하게 된 것을 참으로 기쁘게 생각해. 부임 전부터 20세기 어려운 역사를 딛고 일어선 한국의 거대한 발전을 존경해왔거든."

코로나 시기에 새로운 나라에 정착한다는 것은 얼마나 어려운 일일까? 코로나가 기승이던

476

2020년 8월, 서울에 도착한 수잔네 부부는 부임 초기 사람들을 만나 교류할 수 있는 기회인 행사나 파티를 전혀 열 수 없었다. 새로운 파견지에 왔음에도 보통 때와 달리 집에서 많은 시간을 보내야 했다.

"너도 알다시피 나는 사람 초대하는 것을 좋아하는데, 요즘은 방역 기준이 수시로 바뀌다보니 초대를 취소하는 게 일상이 되어버렸어. 인생의 아주 중요한 부분을 빼앗긴 느낌, 귀한 시간을 잃어버린 느낌이야. 여행도 많이 하고 사람들도 많이 만나면서 한국이라는 새로운 세계를 발견하기를 간절히 원했는데…… 1년 반 동안 서울에 살았지만, 정상적인 시기에 한국이 어떤 곳인지 아직도 모른다는 생각에 많이 아쉬워. 다행히 완전히 셧다운 된 것은 아니어서 서울 곳곳을 정말 많이 걸어다녔어. 도심에서도 산과 언덕, 공원을 쉽게 만날 수 있다는 게 얼마나 신기한지 몰라. 목 빠지게 고층 빌딩들을 쳐다보다가도 어느새 나지막한 한옥 동네 기와지붕에 눈높이가 맞춰지지. 한강의 규모는 또 어떻고! 한강의 도도한 흐름에 넋을 놓다가도 빽빽하게 들어선 강변의 빌딩들에 또 마음을 뺏기기도 해. 이러한 대조가 무궁무진한 한국이 얼마나 흥미로운지 아니?"

특히 방역지침이 가장 엄격했을 때에도 갤러리와 미술관들은 열려 있었기에 끔찍하고 힘든 시기를 견딜 수 있었다. 마침 전국적으로 일어난 미술 붐 덕분에 예술이 가장 풍요로운 시기에 새로운 한국 작가들을 발견할 수 있었고 그녀에게는 작품들이 정말 훌륭한 치료제가 되었다. 파견된 나라를 이해하는 수잔네의 방식은 현대미술을 만나는 것이다. 새로운 세상에 들어가는 열쇠를 받아드는 기분이랄까? 처음에는 이해하기 힘들지만 문을 열고 들어가면 복도 끝에서 그 나라의 문화와 전통까지 만나게 된다. 예술은 예술이 아니었다면 몰랐을 깨달음을 주고 경험해보지 못한 감정을 느끼게 해주며, 전혀 몰랐던 지식을 얻게 해준다. 그렇게 예술이 넓혀준 시야 덕분에 인간적으로도 많은 성장을 하게 되었다는 수잔네.

빌렸다 반납하는 작품들

수잔네에게 예술은 '치유, 유머, 충격, 도발, 기쁨, 영감, 신남, 명상, 배움, 즐거움, 놀라움, 차분함, 수수께끼, 지혜의 원천, 나를 살쪄우는 것, 눈을 번쩍 뜨이게 하는 것, 다른 각도에서 사물을 보는 것'을 의미한다. 이렇게 현대미술에 애정이 깊은 그녀의 컬렉션이 궁금해져 물었더니 의외의 답이 돌아온다.

"나는 작품을 수집하지 않아. 작품을 구매한 적도 없어. 정해진 취향도 없고. 내게 중요한 것은 예술의 다양한 실험 정신이야. 어떤 종류의 작품에서든 작품이 전하는 메시지와 지적인 고찰을 높이 평가해, 그것이 사회적인 이슈든 정치적인 이슈든 상관없어. 작품의 미학적인 면을 사랑하고, 메시지에 공감하고 감동받게 되면 작품과 연결되려고 노력해. '연결'을 위해서 나는 일정 기간 빌렸다가 반납하는 방식을 평생 유지해왔어. 내 시선을 끈 모든 작품에 마음을 열고, 그렇게 한동안 함께 살다가 다음 작품으로 넘어가는 거야."

컬렉팅하지 않는 컬렉터, 수잔네가 사는 성북동 대사관저를 방문한 때는 아침부터 대설특보가 내려진 날이었다. 머리부터 발끝까지 눈보다 더 하얀 수잔네가 반갑게 맞아준다. 빈에서도 눈 구경하기가 힘들었는데, 펑펑 쏟아지는 눈이 오히려 반갑단다. 오래된 주택이라 바닥이 미끄러우니 조심하라며 집 안으로 안내하는데 현관부터 작품이 예사롭지 않다. 두리번거리며 작품에 다가가려는 나를 본 수잔네는 자연스럽게 팔짱을 끼며 우선 커피부터 마시자고 권한다. 따스한 커피와 딱 알맞게 달콤한 빈 쿠키를 먹으며 푹신한 소파에 몸을 기댔다.

"거실은 내가 게스트들을 맞는 공간이야. 지금 있는 모든 가구는 전 대사부부가 쓰던 가구 그대로야. 작은 쿠션조차 새로 산 건 없어. 내 취향은 아니지만 오스트리아 정부가 코비드로 힘든 자영업자에게 더 많은 지원을 하는 데 동의하기 때문에 집에 새로운 물건을 일절 들이지 않았어. 그래서 작품들이 더 중

위 아래 **프리츠 루프레히터**의 「이면화, 무제」「삼면화, 무제」는 대나무를 연상시키지만 특정 대상을 염두하고 그린 것은 아니다. 그 어떤 묘사, 설명, 해석도 없는 상태에 이르는 '과정'만 있을 뿐이다.

아래 왼쪽 시장에서 직접 사온 꽃과 빈에서 공수한 쿠키로 차려진 다과 테이블.

대사관저의 다이닝 룸도 수잔네가 직접 꾸민다. 한국 다도에 대한 관심을 엿볼 수 있다. 벽을 장식하고 있는 것은 프리츠 루프레히터의
「이면화, 무제」

요한 의미를 갖고 있어. 우리집에 있는 작품들은 모두 예술가인 내 친구들의 작품이야. 친구들을 예술의 형태로 한국에 데려왔다고 하면 되겠다. 친구들은 내게 너무나 중요하고 나 역시 친구들에게 매우 충실하거든. 그런 절친들의 작품이 서울에 도착해 집에 설치되니까 친구들에게 둘러싸여 있는 느낌이 들더라고."

현관에서 가장 먼저 손님을 맞이하는 수잔네의 친구는 프리츠 루프레히터Fritz Ruprechter다. 처음에는 대나무로 보였는데 집 안 곳곳에 걸려 있는 프리츠의 작품을 보니 특정 대상을 묘사한 것은 아니다. 반복적인 선과 단단한 구조는 아무것도 묘사하지 않고, 아무 설명도 하지 않으며, 아무것도 해석하지 않는다. 아무것도 없는 상태에 도달하는 과정만 있을 뿐이다. 작품은 보는 이에게 열린 해석의 공간을 제시한다. 수잔네는 이 작품 앞에서 마음의 고요와 균형을 찾는다. 명상이 따로 없다. 나 역시 차분한 마음이 되어 거실로 향하는데 눈을 의심케 하는 닭 한 마리가 등장한다. 벽에 걸린 작품의 주인공은 로이터를 비롯해

전 세계 850개 TV 방송을 탄 유명 인사 '에르니ERNI'다. 전 세계 치킨 특허 의류 CHICKENSSUIT®를 입고 있는데, 세계 곳곳을 돌며 다양한 디자인의 치킨 슈트를 입고 패션쇼 무대에 선 닭이다. 패션쇼의 기획자는 에드가 호네출래거Edgar Honetschlaeger다. 오스트리아의 조형예술가이자 시나리오 작가, 영화 제작자, 환경운동가인 그는 누구도 필요로 하지 않는 옷을 모두가 원하는 옷으로 만드는 방법을 알고 있었고 그 과정이 생각보다 어렵지 않았다. 욕망은 부추기기도 소비시키기도 쉽다, 미디어의 도움만 있다면. 이런저런 인연으로 꽤 많은 대사관저를 방문해봤지만 이렇게 익살맞은 작품을, 그것도 현관에 떡 하니 걸어둔 곳은 수잔네 집이 처음이다. 수잔네가 웃으며 눈을 찡긋한다.

"저 멋쟁이 닭, 에르니가 슈트를 입고 싶었는지는 알 수 없어. 설사 입고 싶었다 해도 그 욕구가 자연발생적인 것일까? 에드가는 강한 사회 비판적 작품을 하면서도 언제나 위트 있는 방식을 선택해서 좋아. 성공 여부의 기준이 '소비'가 되어버린 세상을 꽉 끼는 슈트를 입은 닭

481

오래된 주택을 그대로 보존해 사용중인 대사관저. 현관 입구 왼쪽 벽에 세계 곳곳을 돌며 다양한 디자인의 치킨 슈트를 입고 패션쇼 무대에 섰던 닭 '에르니'의 사진이 걸려 있다. 수잔네는 위트 넘치는 작품을 재치 있게 배치해 관저를 방문하는 사람들을 무장해제시킨다.

에르니에게 과연 슈트가 필요할까? 이 멋쟁이 닭을 탄생시킨 에드가 호네출래거는 위트를 잃지 않는 방식으로 미디어의 과도한 소비조장을 익살스럽게 비판하고 있다.

한 마리로 보여주다니, 날카롭지 않아?"

작품만큼 수잔네의 작품 배치도 재치

있다. 관저를 방문하는 사람들이 무장 해제된 마음으로 거실로 들어오게 하는 장치이기도 하다.

마라케시 커넥션

거실의 분위기는 독학으로 예술가가 된 에발트 아샤우어Ewald Aschauer가 담당하고 있다.

"거실에는 내가 사랑하는 도시, 모로코의 마라케시의 따스함을 들여오고 싶었어. 숲과 사막이 공존하고 유럽, 아프리카, 아랍이 다 섞여 있는데다 부임중 좋은 친구들을 만난 곳이거든. 에발트와 와인도 정말 많이 마셨지. 재료가 독특하지? 우선 종이를 물에 풀고 염료를 섞은 다음에 맨손으로 종이죽을 캔버스에 바르는데 이 정도의 두께가 나오려면 얼마나 많이 반복했겠어? 거의 수행이나 다름없었을 거야. 특히 이 작품에 사용된 염료는 마라케시에서 카펫을 염색할 때 쓰는 염료거든. 울퉁불퉁 고르지 않은 표면은 딱 마라케시의 흙벽 같아. 밭고랑 같은 가로 선은 속에서부터

천천히 옆으로 흐르는 것 같아. 작가는 본인에게 중요한 사적인 메모를 종이죽 아래 아무도 모르게 숨겨두기도 해. 그림 밑에 영원히 봉인된 비밀이 있는 셈이야. 이렇게 작품을 보고 있노라면 우리가 마라케시에서 함께 보냈던 멋진 시간들이 떠올라. 동시에 예술의 보편성에 대한 생각도 하게 돼. 1970년대에 일어난 한국의 '단색화' 운동과 비슷한 경향이 나라 구분 없이 다른 작가들에게서도 나타나더라고. 유럽, 미국, 심지어 아프리카에서도 그러한 경향이 발견되거든. 한국을 한 번도 와보지 않은 에발트의 작품도 마찬가지야. 반복 행위를 통해 일상생활에서 거리를 둘 수 있고 그래서 어떤 비움의 상태에 도달하거나 또다른 차원의 고요함에 이르는 과정이 상당히 보편적 예술 현상이라는 생각이 들어. 이런 지적 운동이 보이지

SUSANNE ANGERHOLZER

않는 거미줄처럼 국경을 초월해 연결되어 있다는 사실이 놀라워."

에발트의 작품을 아주 가까이서 들여다보다가 표면에 딱 달라붙어 있는 민들레 홀씨를 발견했다. 참 멀리도 왔다. 그런데 맞은편 벽에 걸린 저 마른 오징어는 또 어디서 온 것일까? 수잔네가 깔깔대고 웃는다.

"마른 오징어? 한국 사람 눈에는 그렇게 보일 수도 있겠다! 지은, 아직 모로코 안 가봤지? 한 번이라도 다녀온 사람은 바로 젤라바djellabah를 떠올릴 거야. 모로코 전통 의상인데 모자가 달린 좀 헐거운 가운 형태의 옷이야. 내 눈에는 젤라바를 입은 사람들의 뒷모습으로 보이거든. 죽순의 포엽으로 콜라주한 작품인데 친구 알비나 바우어Albina Bauer가 60번째 내 생일 선물로 만들어줬어. 모로코에서 우리가 나눈 추억을 간직하길 바라는 마음도 담겨 있지만, 나는 창조의 치유력을 믿고 있는 그녀가 선물해준 「젤라바」가 나를 보호해줄 거라 믿어. 내가 어디서 살든."

다재다능한 예술가 알비나 바우어는 마라케시 근교에 자신의 반려자인 종합예술가 안드레 헬러André Heller가 건축한 마법의 정원 아니마에 살고 있다. 아니마는 북적이는 마라케시에서 아름다운 정적을 찾을 수 있는 마법 같은 정원이다. 멀리 눈 덮인 아틀라스산맥이 보이는 정원에는 대나무, 야자수, 선인장 등 250종 이상의 식물이 있고 사이사이 피카소와 키스 해링의 작품들이 불쑥불쑥 튀어나온다. 바로 이 정원에서 자란 대나무 죽순 포엽으로 만든 「젤라바」가 낙원에서 보낸 마법의 치유와 우정을 담아 수잔네의 거실까지 날아온 것이다.

수잔네의 '마라케시 커넥션' 임무를 완수하는 작품은 말리카 스칼리Malika Sqalli의 사진 작품이다. 채색된 사진 속 누드는 작가 자신이다. 오스트리아-모로코 부모 밑에서 자란 작가는 자신이 태어난 모로코 집에 살면서도 '집'에 소속된 느낌을 받지 못한 채 성장했다. 그 어디에도 소속되지 못한 이질감, 그 어디에도 존재하지 않는 것 같은 본질적 소외감으로 방황했다.

하지만 자연으로 들어가면 달랐다.

거실의 분위기는 에발트 아샤우어의 「마라케시 I-IV」가 담당하고 있다. 자세히 들여다보니 민들레 홀씨가 붙어 있다.

알비나 바우어의 「젤라바」를 처음 보고 마른 오징어라고 착각했는데 모로코 전통 의상을 입은 사람들을 모티프로 한 작품이었다.

강가를 걷거나 산에 오를 때 자신이 보다 위대한 것의 일부라고 느꼈고 그곳이 곧 '집'임을 깨달았다. 이후 숲속으로 들어갈 때 작가는 옷을 벗는다. 사회가 입힌 유무형의 옷, 가면까지 말이다 (존 버거의 말처럼 누드도 하나의 드레스니까). 옷에 담긴 모든 이야기를 벗고 오직 인간이라는 옷만 입고 들어간 숲에서 생경한 생물들을 만나고 자신 안의 낯선 존재들을 꺼내 함께 놀게 한다. 작가는 이렇게 내면 깊숙이 묻혀 있던 날 것, 벌거벗은 것, 자유로운 것을 찾아내고 진정한 '집'을 발견한다. 자폐스펙트럼이 있는 작가는 자신의 내면세계와 자연이 만나는 곳이 자신의 진짜 '집'임을 이해하게 된 것이다. 밤의 요정인 반딧불이처럼 우주에 숨겨진 아름다움을 찾아 불 밝히고 싶다는 소망을 갖게 된 그녀는 스스로 '반딧불이 사람'이 된다. 수잔네가 사랑하는 두 나라, 오스트리아와 모로코를 통합시킨 작가 말리카가 인간 존재에 대해 인식하고 질문을 던지는 방식은 수잔네에게 인간, 자연, 집에 대한 다양한 시각을 열어주었다.

수잔네의 집은 어디인가

'말하지 않은 이야기 또는 반딧불이 사람들' 시리즈 앞에서 낯선 아름다움에 빠져들다가, 문득 평생을 유목민으로 살아온 수잔네는 어디가 '집'이라고 생각할까 궁금해졌다.

"당연히 서울이지! 내 일상생활을 영위하는 곳이기 때문이야. 가장 가까운 버스정류장은 300미터만 걸으면 있는 1111번 정류장이고, 가장 가까운 지하철역은 4호선 혜화역이야. 고속버스터미널에 단골 꽃집이 있고 노량진 수산시장에서도 도미나 아귀 잘하는 집이 있고 조개가 좋은 집이 따로 있어. 어디로 가야 할지 무엇을 해야 할지 잘 알고 나의 삶이 자연스럽고 행복하게 느껴지면 그곳이 집이자 고향이라는 생각이 들어. 같은 기분을 빈에서도 느끼거든? 이미 많은 시간을 보낸 '기본 집'의 문을 열고 들어가면 안정감과 소속감을 느끼

게 돼. 지금은 서울이 그렇고. 오스트리아를 떠난 이후 한 번도 향수병을 앓아본 적이 없어. 그전에 군대 같은 기숙사 학교를 나와서 그랬는지 졸업한 이후에는 항상 머무는 곳이 내게 주는 것들을 즐기는 삶이 되었어."

이때 2층 계단에서 누군가 내려와 인사를 한다. 재택근무중인 볼프강 앙거홀처 대사다. 거실이 썰렁한 것 같다며 벽난로에 직접 불을 때준 그는 사진 촬영을 하면서 이리저리 옮긴 소파를 능숙하게 제자리로 옮기며 함께 주변을 정리했다. 오리지널 비엔나 커피맛은 어떤지 물은 뒤 다시 재택근무처인 2층으로 올라가던 대사가 수잔네를 향해 친구에게 향수를 뿌려주었냐고 묻는다. 난데없이 웬 향수일까 싶었는데 수잔네가 커다란 사슴벌레 드로잉 앞으로 나를 부른다.

"이렇게 큰 사슴벌레 봤니? 디테일을 포착하기 위해 현미경으로 작업하는 율리아 아젠바움Julia Asenbaum의 작품이야. 딱딱하지만 반들거리는 등껍질 하며, 황금색 잔털로 뒤덮인 얇은 날개하며…… 실물보다 훨씬 크게 그렸기 때문에 자세히 들여다볼 수 있는 기야. 작가는 원래 식물학을 전공했는데 진화가 낳은 완벽한 형태와 색상에 매료된 이후 식물과 곤충을 그리다가 식물을 감싸고 있는 향기에 집중하게 됐대. 사실 인간의 가장 오래된 언어가 향기 아니겠니? 가장 좋은 언어지만 잃어가고 있는 원초적 언어인 향기를 재현해서 병에 담아 내거지. 사라져가는 숲과 풀, 나무의 향을 붙잡아놓은 그녀의 작업에 존경심이 인다니까. 율리아의 꿈은 멸종 위기에 처한 종의 향기를 포착해 최소한 그 향기가 영원히 사라지기 전에 보존하는 거래."

수잔네가 그렇게 보존된 향을 하나씩 뿌려준다. 덕분에 수잔네의 거실은 초원으로, 치자꽃과 인동덩굴 향 진한 들판으로, 전나무와 소나무 숲으로 변한다. 코와 눈과 마음을 위한 예술가, 향기 사냥꾼 율리아는 이렇게 수잔네의 거실에 거주중이다.

"예술가인 친구들로부터 참 많은 걸 배워. 나라는 사람을 지금의 모습으로

491

SUSANNE ANGERHOLZER

율리이 아젠바움의 「사슴벌레」 아래 선반에 작가가 지구에서 사라져가는 숲, 나무, 풀의 향기를 담아둔 향수 병이 놓여 있다. 관저를 찾는 손님들은 거실에서 숲의 향을 먼저 맡는다.

다이닝 룸에 걸린 크리스티네 드 그란시의 사진 작품은 빈의 건축물 꼭대기에서 바라본 도시를 기록한 것이다. 의회 지붕 위에서 승리의 전차를 역동적으로 몰고 있는 승리의 신 니케의 모습을 포착했다. 일반적으로 우리가 발 딛고 서 있는 곳에서는 결코 볼 수 없는 풍경들이다.

빚어낸 건 예술 덕분이라고 생각해. 사물을 보는 법, 사고를 작동시키는 법 모두 작품을 통해 성장했어. 코로나 발생 초기 오스트리아의 모든 것이 셧다운 되었을 때 부쩍 가까워진 친구가 있어. 인간적으로도 무척 사랑하고 존경하는 친구야. 집도 2분 거리인데다 둘 다 집에 갇혀 지내는 걸 못 견디는 터라 만나면 텅 빈 거리를 하루 4시간씩 걸었어. 우리집이 있는 곳이지만 내가 전혀 보지 못한 시각으로 거리를 보여줬는데, 사진작가라는 점을 감안하더라도 너무나 주의 깊고 날카로운 눈이었어. 다이닝 룸에 걸린 크리스티네 드 그란시 Christine de Grancy의 사진 작품은 우리가 함께 보낸 시간들, 세상을 보는 그녀만의 강렬한 시각을 떠올리게 해줘."

다이닝 룸에는 빈을 담은 흑백사진 6점이 걸려 있다. 1979년부터 2006년 사이에 촬영된 사진들인데 작가는 두 번이나 가까스로 추락을 피했고 날이 갈수록 심해지는 현기증을 이겨내야만 했다. 이렇게 진행된 '높은 곳으로부터 ─ 힘과 무력함 ─ 빈의 신상神像' 시리즈를 통해 작가는 거기 사는 사람도, 방

문했던 사람도 이전에는 보지 못한 완전히 다른 빈을 담아냈다. 의회, 극장, 왕궁의 지붕 위에서 수백 년간 도시를 내려다봤던 석상들은 그녀의 셔터 소리에 돌에서 깨어나 살아 숨쉬는 신으로, 힘차게 맥박 뛰는 영웅으로 살아난다. 전차의 바퀴 소리도 말발굽 소리도 다시 들린다. 이들의 시선과 같은 높이가 되자, 역사와 도시의 목격자인 석상들의 시선으로 저 아래를 내려다보게 된다. 건축물이 너무 높아서 아찔하고, 저 멀리 보이는 사람들이 너무 작아서 아찔하다. 위에서 누가 내려다보는지도 모른 채 걸어가는 사람들. 웅장한 도시 안에서 한없이 왜소한 존재들. 신상들의 시선 끝에 피할 수 없이 만나게 되는 삶의 덧없음.

"나는 크리스티네가 카메라로 창조해내는 유머와 아이러니, 예리함을 사랑해. 그녀만의 카메라 앵글로 보통은 간과하기 쉬운 존재들을 새롭게 바라보게 해줘. 덕분에 우리는 높은 지붕 꼭대기에 직접 안 올라도 되고 말이야."

수잔네의 말대로 크리스티네의 사진

은 빈을, 이 도시가 품은 역사와 인간을 먼 곳에서 조망하게 해준다. 부정할 수 없는 것은 빈은 이 위에서도 저 아래에서도 모두 아름답다는 사실이다. 만일 빈에서 한 달 살이를 한다면 매일 들르고 싶은 곳은 빈미술사박물관*이다. 벨라스케스, 라파엘로, 렘브란트, 페르메이르…… 일일이 거론하는 게 무의미할 정도로 박물관에 소장된 고전 명작들은 규모나 작품성 면에서 모두의 예상을 뛰어넘는다. 내가 만난 생에 최고의 클림트 작품으로 꼽는 「베토벤 프리즈」는 또 얼마나 혁신적이었던가! 베토벤의 「환희의 송가」에 영감을 받아 그린 높이 2미터 총길이 34미터의 대형 벽화 앞에서 실제로 말러가 직접 이 곡을 연주했다고 하니 얼마나 장엄했을까. 「환희의 송가」 중 한 대목인 '전 세계에 보내는 키스'라는 구절처럼 벽화의 마지막 장면은 황홀한 키스로 끝난다. 하지만 벽화 중간에 난데없는 거대한 고릴라의 등장도 잊히지 않는다. 클림트는 상투적인 작가가 아니었던 것이다.

한편 빈의 길들은 돌로 포장된 것이 아니라 역사로 포장되었다고 했던가. 걷다 지쳐 들어간 카페하우스는 무려 1683년에 문을 연 곳이었다. 아침부터 자정까지 "헤어 오버Herr Ober**"를 부르는 소리가 끊이지 않는 응접실, 카페하우스. 사적인 공간이자 무대이기도 하다. 베토벤도 모차르트도 카페하우스에서 연주를 했다니 다른 나라의 커피숍과 카페하우스는 전혀 다른 차원의 공간이다. 어딜 가도 스토리가 넘치는 빈의 거리. 머서리서치가 조사한 '세계에서 삶의 질이 가장 높은 도시'에 오스트리아 빈이 10년째 1위를 차지하고 있는 것도 놀라운 일이 아니다.*** 최고의 문화가 일상에 깊이 스며들어 있기 때문이다.

크리스티네의 빈 사진이 걸린 다이닝 룸에서 먹었던 어느 저녁이 생각난다. 전채부터 디저트까지 오후 내내 내사 부부가 손수 요리해 직접 차려낸 근사한 식사였다. 립타우어부터 아귀찜,

* 합스부르크 왕가 수집품인 광대한 전시물과 훌륭한 유물은 유럽에서 손꼽히는 미술관 중 하나다.

** 웨이터

*** 코로나로 인해 2019년 이후 조사가 잠시 중단됐다.

SUSANNE ANGERHOLZER

따뜻하게 온기를 뿜는 벽난로 옆 벽에 권순익의 '積·硏 적·연 / 쌓고, 갈다' 시리즈 중 「무제」가 걸려 있다. 이 작품은 수잔네의 집에 걸린 유일한 한국 작가의 작품이다. 수잔네는 권순익을 영적인 면과 지적인 면을 완벽한 방식으로 조합한 작가라고 극찬한다. 안료를 겹겹이 덧칠해 두터워진 색감 사이의 틈을 작가는 곱게 간 흑연으로 채운 뒤 광택이 날 때까지 문지른다. 색감이 있는 표면은 겹쳐진 시간의 층을, 흑연으로 매운 틈은 과거와 미래 사이의 영원으로 통하는 틈, 즉 현재를 의미한다.

친구들과 작품으로 소통하는 컬렉터, 수잔네.

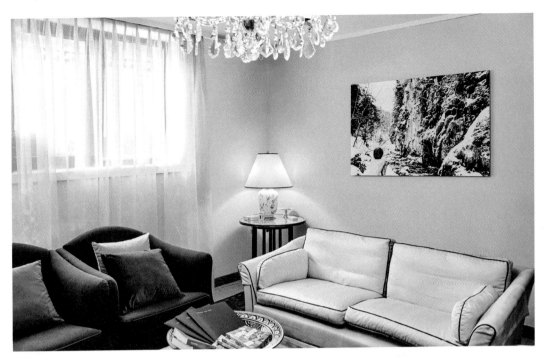

수잔네는 전임대사가 사용하던 가구를 그대로 사용중이다. 가끔 빠지는 소파 다리는 남편인 앙거홀처 대사가 능숙하게 끼운다. 이렇게 아낀 경비는 코로나로 힘들어하는 소상공인들을 위해 쓰였다.

오직 인간이라는 옷만 걸친 채 숲에 들어간 작가 말리카 스칼리는 자폐스펙트럼을 앓고 있다. 자신의 내면과 자연이 만나는 그곳이 진정한 집이라고 생각한다.

닭구이, 페르시안 스타일 쌀 요리까지 부부만의 비법이 담긴 그날의 레시피를 전수받기도 했다. 역사, 음악, 미술, 건축을 종횡무진하던 대화로 자정이 넘어가는지도 몰랐던 저녁. 소박하지만 고상한 이들 부부의 삶의 방식이 은은하게 빛났다. 나를 배웅하던 수잔네가 꼭 껴안으며 말한다.

"코로나가 끝나면 제일 많이 하고 싶은 게 뭔지 아니? 바로 친구들과의 이런 포옹이야!"

컬렉팅하지 않는 컬렉터, 소유하지 않고 향유할 줄 아는 수잔네. 이 집의 진정한 걸작은 그녀 자신이다.

LEE JUNGMIN

이정민

뭐든 배우는 것 좋아하고 그 배운 것을 실천하는 데 특화되어 있는 사람,
이정민 아나운서에게 집은 만나고 싶고 만지고 싶고 눈 보며 이야기하고
싶은 사람이 함께하는 곳이다. 예술도 마찬가지다. 늘 곁에 두고 바라보고
싶은 작품을 만났을 때 집으로 데려온다. 그중 이정민이 최고의 걸작으로
꼽는 작품은 방의걸 화백의 수묵화 「황혼」이다.

이정민 앵커님, 먼저 인터뷰에 응해주셔서 감사합니다. 팬데믹 시대, 사회적 거리두기가 가져온 '나, 집, 예술'의 밀접 접촉 현장을 통해 이 시대 예술과 집의 의미를 짚어보고자 합니다, 라고 해야겠지만, 사실 우리는 편하게 반말하는 사이다. 포털사이트 검색창에 '이정민'을 검색해보면 그녀에 대한 정보와 이미지가 주르르 뜨겠지만 본인 입으로 소개하는 이정민이 궁금하다.

"안녕하세요? 현재 MBC에서 아나운서로 근무하고 있는 이정민입니다. 하하. 정색하고 이야기하려니 어색하다. 21년차 직장인, 두 아들의 엄마, 마음을 내려놔야지 하는 하심河心과 좀체 사그라지지 않는 내적 갈구 사이에서 서핑하듯 균형을 찾고 있는 40대 중반 여성. 이 정도 설명이 떠오르네요. 사람들과 함께 있을 때보다 혼자 있을 때 더 많은 에너지를 얻는 기질임을 무려 30년 만에 깨닫고 라이프 스타일을 집 중심으로 바꿔가는 중입니다. 아나운서도, 연애도, 육아도 모두 '글로 배웠다'고 할 만큼 뭐든 배우기를 좋아하고 그 배운 것을 실천하는 데 특화돼 있는 사람이에요. 20~30대 술자리에서 숱한 인간 군상을 접해서인지 사람 보는 감이 있다고 믿습니다. 좋은 사람, 나쁜 사람이 아닌 나와 맞는 사람과 그렇지 않은 사람을 잘 구분하는 편이어서 남은 생은 이 사람, 저 사람 기웃대며 시간 낭비하는 일은 적지 않을까 싶습니다."

정민이는 부산에서 태어나 대학에 입학하면서부터 서울에서 생활하고 있다. 한때는 가장 벗어나고 싶은 곳이 집이었고, 지금은 가장 머물고 싶은 곳이 집이다. 생각해보면 집에 있고 싶고 말고의 문제는 공간이 아닌 사람이 좌우하는 듯하단다. 만나고 싶고 만지고 싶고 눈 보며 이야기하고 싶은 사람이 함께하는 곳, 그곳이 정민이의 '집'이다. 아이들의 깔깔거리는 웃음소리와 투닥거림이 끊이지 않는 곳, 남편의 묵직한 공기가 스민 곳에서 정민이는 비로소 심신을 충전한다. 그래서 꼭 지금 살고 있는 집이 아니더라도 장기 여행에서 머무르는 렌탈하우스도 정민이에게는 집이 되기에 손색이 없다.

"내가 생각하는 이상적인 집은 지금의 우리 네 식구의 공존이 전제되어 있기에 가끔은 덜컥 겁이 나요. 아이들은 자랄 테고 이 '집'을 떠나 본인들의 삶의 공간으로 들어가겠죠? 그때 다시 저의 '집'을 정의하렵니다. 사실 저와 가족에게 가장 큰 변화를 가져온 건 코로나였어요.

일단 함께할 수밖에 없는 시간이 절대적으로 늘었잖아요. 초등 저학년이던 아이들이 학교에 안 가는 날이 많았고 아이들을 그냥 내버려둘 수 없어 1년 반 동안 육아휴직을 냈어요. 사업차 매일 약속이 많던 남편도 이른 귀가가 일상이 됐고요. 참 감사한 변화지만 역마살 강한 우리 부부에게 집이라는 갇힌 공간에서 이전보다 몇 배나 늘어난 시간을 함께한다는 게 쉽지만은 않았어요. 그래서 저희 가족은 번거롭긴 하지만 여행을 감행하기로 했어요. 핑계는 아이들의 스키 전지훈련으로 시작됐지만 국내외 가리지 않고 거처를 옮기며 새로운 삶의 형태를 찾게 됐어요. 가족은 익숙한 존재지만 생소한 공간에서 네 식구가 새로운 '임시 집'을 꾸리고 살아보니, 관계가 신선해지더라고요. 이를 계기로 집은 공간이 아닌 사람이 중심이 된다는 것을 깨달았습니다. 거기가 어디든 우리 가족이 함께 머물기에 제겐 '집'이었거든요. 긴 여행 끝에 원래 살던 서울 집으로 돌아왔을 때도 '아, 드디어 집에 도착했구나!' 이런 생각은 들지 않았어요. 가족과 함께한 모든 공간이 집이었기 때문에요. 각종 바이러스를 비롯해 우리가 예측할 수 없는 이변이 앞으로도 이어질 테고 이전의 삶으로 돌아가는 게 쉽지 않을 거라고 모두 예상하잖아요. 개인적으로는 코로나 종식 후의 특별한 삶을 꿈꾸지는 않아요. 다시 말하면 지금 하고 싶은 것을 굳이 코로나라는 이유로 양보하고 살진 않겠다는 생각입니다. 특히 여행자의 삶, 움직이는 집이요."

방랑 기사 돈키호테처럼

정민이가 제일 먼저 컬렉션 목록에 이름을 올린 작품은 여행중 베네치아 뒷골목을 돌아다니다가 만났다. 무명 작가가 만든 나무 조각 「돈키호테」인데 칼맛이 일품이다.

"결혼을 막 했을 당시 저는 한창 미술

작품 보러 다니는 걸 좋아했어요. 남편도 제가 원하면 어디든 흔쾌히 따라다녀줄 때였죠. (지금은 각자의 기호에 대해 분명히 말하는 매우 민주적인 분위기라 갤러리에 함께 가는 일은 거의 없다고 한다.) 작품에는 강한 이끌림이 있었어요. 그리고 어떤 '힘'이 느껴졌는데,

베네치아 어느 골목에서 구입한 「돈키호테」 조각이 부드러운 햇살을 받으며 역동적인 실루엣을 뽐내고 있다.

작은 거인에게서 느껴지는 다부짐 같다고나 할까요? 조각칼 자국이 가득한 표면을 보고 만지는 느낌도 뭉클했고요. 이 작품을 갖고 있으면 조금은 엉뚱할지 모를 제 생각과 꿈들이 위로를 받을 것 같았어요. 지금 보면 저 무거운 걸 유럽에서 들고 온 저의 집요함에 웃음이 나지만 돈키호테는 30대 초반의 저와 남편의 꼭 맞잡은 두 손 같은 느낌이어서 너무도 소중한 작품입니다."

그렇게 소중한 작품이건만 운반 도중 돈키호테가 든 칼끝이 그만 뚝 부러지고 만다. 앙상하게 곯은 말 로시난테를 타고 집을 나섰지만 세상의 정의를 되찾고 사랑을 이뤄내겠다는 의지가 번번이 좌절됐던 돈키호테의 운명은 소설 속 주인공이나 이름 모를 작가의 작품이나 어쩌면 이리 비슷하단 말인가. 죽을 때조차 어떤 영웅다움도 없이 "미쳐서 살다 정신 차려 죽고만" 돈키호테의 부러진 칼끝을 정민이는 다시금 정성스레 붙여주고 거실 한가운데 보란듯이 두었다.

거실 문을 열고 나가면 아이들이 맘껏 뛰놀 수 있는 작은 마당이 나온다. 가끔 바비큐도 한다. 석양을 보며 맥주 한 잔하기 좋은 옥상도 있다. 층고가 높고 석재를 많이 쓴 집인데도 따스하고 아늑한 느낌이 든다.

"자칫하면 황량한 느낌이 들 수 있어서, 커튼이나 조명으로 포근한 분위기를 유지하려고 해요. 제가 싫증을 잘 느끼는 성격이라 가구나 소품의 위치를 이리저리 바꿔 종종 변화를 추구하고, 심지어 공간의 용도를 확 바꿔버리기도 해요. 가족들의 반응은 아주 좋지만 사서 고생한다 싶을 만큼 저의 노동력은 많이 들어가지요. 초등학생 남자애 둘이 뛰어다니는 집치고는 너무나 깔끔하게 정돈되어 있다고요? 사실 어릴 때부터 저는 엄청 깔끔쟁이었어요. 지금도 정리 정돈은 물론이고 전선이 튀어나와 있거나 액자의 수평이 안 맞으면 눈에 거슬려 잠을 못 잘 정도입니다. 예민하고 피곤한 성격이지요. 어떤 물건을 들일 때는 정말 필요한지 몇 번을 신중하게 생각해요. 꼭 사야 하는 것이라면 집의 물건 중 비울 것도 함께 결정합니다. 일단 새로운 물건이 집에 들어오면 그 물건의 제자리 정하기를 우선으로 하고

김병주의 「모호한 벽」은 앞에서는 평면으로 보이지만 실은 입체 작품이다. 보는 이의 각도에 따라 떨어지는 그림자도 다르다. 크기는 작지만 밋밋한 벽의 표정을 풍부하게 해주기에는 손색없다.

가족들이 모두 공유해요. 아직 아이들이 어리다보니 순식간에 집이 초토화되곤 하는데 놀 땐 정신없이 어질러도 정리할 때가 되면, 모든 물건에 제자리가 명확하기 때문에 쉽게 치우고 빠르게 깔끔해져요. 요약하면 '비우기'와 '각 물건의 자리표'가 집 정리의 비결이라고 할 수 있겠네요."

사람 부르기를 좋아하는 남편이 애용하는 공간은 식탁과 작은 바비큐장인데 이상하게 아늑한 느낌이 나지 않더란다. 그림을 걸어도, 사진을 갖다놔도 도무지 몸에 맞지 않는 옷처럼 따로 놀았다. 벽을 썰렁하게 내버려둔 지 꽤 지났을 무렵 김병주 작가의 「모호한 벽」을 만났다. 작은 작품인데도 보는 사람의 위치나 들어오는 햇살의 길이에 따라 벽면의 표정이 달라졌다. 정면에서 보면 평면이지만 조금만 각도를 달리해도 입체적인 작품이다. 딱 이틀 고민하다 데려왔는데 식탁으로 들어설 때마다 세련된 건축물을 연상시키는 작품 덕분에 분위기도 살고 대화도 풍성해졌다. 밋밋했던 벽이 볼 때마다 산뜻하고 표정 풍부한 얼굴로 변신해 매우 만족하고 있다.

판화로 만나는 예술

"작품도 다 인연이 있더라고요. 2010년에 서울 신라호텔에서 '아시아 톱 갤러리 호텔 아트페어'가 열린 적이 있었어요. 객실에 작품들이 전시되어 있었기 때문에 집에 걸어놨을 때 어떤 느낌일지 바로 상상이 가는 전시였어요. 이 방 저 방을 돌아다니다 발이 안 떨어지는 곳이 있었는데 바로 줄리언 오피 작가의 방이었어요. 그중 「시가렛Cigarette」 작품을 보는데 몸이 딱 굳어서 움직이질 못하겠는 거예요. 그때의 충격은 지금도 생생합니다. 너무 좋아서 마구 욕심이 나는 그 느낌! 당시 가격이 수천만 원대였는데 무리에 무리에 무리를 더해야 살 수 있는 작품이었어요. 그 방을 나와 한 바퀴를 더 돌고 두 바퀴를 더 도는데도 다른 작품이 하나도 눈에 들어오지 않고 오로지 그 작품 생각밖에 없

줄리언 오피와 제프 쿤스의 포스터 작품이 계단 아래에 나란히 걸려 있다. 오리지널 작품의 가격 장벽에 부딪혀 작품 감상의 기회까지 포기할 필요는 없다.

더라고요. 결국 큰마음 먹고 구입하기로 한 후 다시 돌아갔는데, 이미 어느 여인이 그 방에 있는 작품 7점을 모두 구매하고 있었으니 그때의 허탈감과 절망감은 향후 몇 년간 저를 오피의 노예로 만들기에 충분했답니다. 흑흑. 어딜 가도 오피의 작품만 떠오르고 마치 내 물건을 남에게 뺏긴 듯한 억울함마저 들었죠. 결국 몇 년이 지나 그 작품의 값은 천정부지로 올랐고 저는 '꿩 대신 닭'의 심정으로 판화로라도 구입해야겠다 싶었어요. 지금은 꿩이나 공작보다 더 아끼는 작품이지만요."

이정민은 마음에 드는 작품이 있는데 가격 장벽에 부딪혀 구입이 어렵다면 대신 판화를 구입한다. 오피 옆에 있는 제프 쿤스의 「풍선 개Baloon Dog」나 박서보의 「묘법」도 마찬가지다. 이이 유치원 근처에 마침 판화와 포스터 전문숍이 문을 열어 그곳에 자주 들렀다. 상점 이름은 '프린트 베이커리'로, 예술을 특정 계층만 누리는 향유물이 아니라 마치 빵을 사듯 우리 생활 속에서 손쉽게 소유할 수 있게 하겠다는 취지로 오픈한 곳이다. 이정민은 비록 진품은 아

닐지언정 그곳에서 품질 좋은 포스터로 미술작품을 감상하면서 안목도 높이고 나름 욕구 해소도 할 수 있다고 말한다.

"대학 졸업하고 기자로 사회 첫발을 내디뎠고 두번째 직장이 MBC였어요. 2~3년차가 됐을 즈음부터 제 눈에 그림이라는 것들이 들어오기 시작했는데 혼자 사는 집이라는 공간에 내가 좋아하는 그림들이 걸려 있으면 마음이 덜 외로울 것 같다는 생각이 불쑥 들었어요. 어떤 목표가 생기면 추진력 하나는 끝내주는 성격 덕에 짬만 나면 서울 곳곳의 갤러리를 구경하러 다녔죠. 그때는 저만의 기호, 이런 것 없이 그냥 이 그림 보면 예쁘고 저 작품 보면 사고 싶고 그랬던 것 같아요. 그러다보니 구매로 이어지지 않는 구경의 연속이었죠. 그러다 우연히 만난 한 선배에게서 자신은 입사 때부터 월급을 받으면 그림을 사기 시작했다는 이야기를 들었는데 꽤 충격을 받았어요. 나도 직접 그림을 사면서 시행착오를 겪다보면 나만의 기호가 생기고 작품 보는 눈도 생기겠다 싶어 가슴이 뛰었죠. 하지만 그 당시 제 월급으로는 선뜻 지갑을 열 수 없

었어요. 사고 싶은 작품들은 너무 비쌌거든요. 그래서 오히려 알려지지 않는 작가들의 작품들을 눈여겨봤고 그리 비싸지 않은 작품들을 몇 점 구입한 기억이 납니다. 안타깝게도 그 작품들은 몇 번의 이사를 하면서 창고에 들어가거나 처분의 대상이 되었어요. 금방 실증이 나더라고요. 너무 성급히 제 취향을 예단했던 거죠. 저도 이제 막 시작한 컬렉터지만 후배가 묻는다면 본인의 취향도, 미술을 바라보는 관점도, 시장의 분위기도, 또 본인의 경제적 상황도 계속 바뀔 거란 걸 알면 좋겠어요. 그래서 처음에는 너무 거창하게 많은 생각을 깊이 할 것까지는 없다고 말해주고 싶어요. 지금 네 마음의 소리가 가장 크게 들리는 작품을 현재의 경제 수준에 맞게 구입해보라고요. 간사한 우리의 마음이 어느 순간 바뀌어 '대체 내가 저걸 왜 샀지?' 하는 순간들이 분명 옵니다. 하지만 그 순간 그 작품 속에서, 설레고 흥분됐던 구입 당시의 내 모습이라도 조각조각 떠오르면 적어도 후회는 없는 것 같아요. 자신의 안목과 취향이 어느 정도 일관성을 갖게 될 때까지는 여력이 허락하는 선에서 이것저것 저지르면서 경험하는 시행착오를 즐겨보라고 말해주고 싶네요."

지나온 시간에 가정법이 무슨 소용일까마는 성인이 되어서야 작품을 보고 소장하는 기쁨을 알게 된 것이 안타깝다는 이정민. 그녀는 다양한 색, 질감, 형태, 주제를 일상생활에서 숨쉬듯 접하고 왜 이런 작품이 나왔는지 유추해보고 타인의 기쁨과 고뇌에 공감하면서 동시에 나를 들여다볼 수 있는 환경을 만들고 싶다고 말한다. 또 감성을 꺼내는 연습, 인생의 희로애락을 맛보고 받아들이는 연습이 작품 앞에서는 자연스럽게 이뤄진다고 믿는다. 하루를 48시간으로 살아도 모자라지만 가까스로 틈을 내 얼마 전에 열린 '프리즈/키아프'에도 다녀왔다. 데이미언 허스트가 죽은 나비들로 만든 만다라 형태의 작품 「하이윈도(해피 라이프)High Window(Happy Life)」한 점이 마음에 남는다. 너무 고가라 구매는 엄두도 나지 않았던 것이 오히려 감사하지만 고대부터 전해져오는 주술의 소리가 지금도 들리는 것만 같다. 소유하지 않아도 보는 것만으로도 황홀의 순간을 맛볼 수 있어 좋았단다.

나를 돌보는 시간

사실 직장을 다니면서 엄마 껌딱지인 두 아이를 키운다는 건 분명 쉽지 않은 일이고 정신적·육체적으로 힘에 부칠 때가 많다. 우울감이 온다 싶으면 정민이는 뜨끈한 탕 속에 몸을 담그고 최대한 아무 생각 없이 머리를 비운 다음 정성스레 때를 민다(웃음). 그렇게 철저히 혼자서 2~3시간을 보내다보면 다시 에너지가 충전되곤 한다. 또다른 방법은 2층 구석에 푹신한 1인용 빨간 소파에 앉아 책을 읽는 것이다. 그런데 앞에는 꼭 방의걸 화백의 작품이 있어야 한다. 그렇게 세팅을 한 상태에서 책장을 넘기다가 물끄러미 작품을 바라보고 다시 책장을 넘기고 다시 그림 보기를 반복한다.

"방의걸 작가는 10여 년 전 인사동갤러리에서 처음 뵀어요. 그전에는 동양화나 수묵화에는 관심이 없었는데 그곳에서 네 폭의 산수화 연작을 보고는 세속에서 벗어난 평화로움을 느꼈어요. 그런데 작품은 안 파신다고 하더라고요. 그러다가 작년에 열린 방작가님

의 전시회에 갔죠. 독특한 형식의 전시였어요. 메종바카라서울은 아주 세련된 현대적 공간이었는데 방작가의 작품과 의외로 잘 어울렸어요. 이분의 작품이 굉장히 현대적이구나를 그때 처음 느낀 것 같아요. 「바다의 얼굴」이라는 작품이었는데 걸린 위치나 프레임의 특징, 작품 크기에 따라 전혀 다른 느낌을 주더라고요. 그런 조화가 낯설기도, 또 신선하기도 했어요. 빛에 따라 다르게 반짝거리는 물마루의 여운이 오래 남았죠. 그러다가 집 앞에 있는 갤러리에서 그 작품을 다시 봤는데 이번에는 또 완전히 다른 느낌이 들었어요. 멍하니 보고 있으니 시공간을 초월하는 느낌이 들면서 마음의 무게가 쫙 깔리고 고요한 정적 속에 파도 소리만 들리더라고요. 어? 이거 뭐지? 어떻게 볼 때마다 전혀 다른 느낌으로 몰입시키지? 저희 집에서 제가 제일 편안함을 느끼는 작은 공간이 떠올랐고 거기에 이 그림을 걸어두고 매일 보고 싶다는 생각이 들었어요. 그렇게 긴 인연 끝에 그 작품이 제게로 왔습니다. 사실 어려서 부산 바닷가에 살

았기 때문에 바다는 항상 공포의 대상이었어요. 깊어질수록 까매지는 바다는 영원한 죽음같이 느껴졌었고요. 그래서 휴가철에 바다에 잠깐 왔다가는 사람들과 달리 저는 바다를 동경하지 않았거든요. 그런데…… 제게 평화와 안식을 주는 바다를 처음으로 만난 거예요."

작품을 보며 첫째 지환이는 바다에서 해가 올라온다고 하고 정민이는 해가 지는 것 같다고 말한다. 정작 작품에는 해가 없다. 아들은 따스한 바다라고 하고 정민이는 차가운 바다라고 말한다. 둘째 재현이는 바다를 바라보고 있는 사람들은 누구일까를 묻고 정민이는 이 바닷가에는 사람이 없는 것 같다고 말한다. 끝말잇기처럼 엄마와 아이들이 작품을 두고 하는 이야기가 끝나지 않는다. 파도 하나하나가 인생이고 생각이다.

"한 줄로 바다를 다 담아낼 수 있는 수준에 도달하지 못해 '붓을 많이 심었다'는 방의걸 작가의 겸손한 말씀이 떠올라요. 붓을 심는다는 건 한 획 한 획 인생을 심었다는 말이겠지요. 몸무게 37킬로그램의 80대 작가에게서 이런 작품이 나온다는 게 믿기지 않아요. '한 줄 바다는 보는 사람이 그으라'시더라고요. 파도 소리 너머로 작가의 목소리가 중첩되고 거기에 작품에 대해 나눈 저와 제 아이들의 이야기가 오버랩되면서 작품에는 우리 가족의 이야기가 첩첩이 쌓여갑니다. 애들을 데리고 〈방의걸 x d'istrict〉* 전시도 다녀오려구요. 작품이 어떻게 확장될 수 있는지 보여주고 싶어서요. 저에게 육아는 진심으로 행복하고 감사한 영역이에요. 지금 제 삶의 원동력이라고 할 만큼요. 대부분 아이들과의 갈등은 내가 부모로서 아이들에게 자꾸 뭔가 가르치고 주입해야 한다는 강박에서 시작되는 것 같아요. 제 생각은 조금 달라요. 아이들은 부모의 삶 자체를 그냥 보고 흉내내면서 거의 모든 것을 체득한다고 믿거든요. 그래서 육아는 어쩌면 내가 더 나은 인간이 되기 위해 노력하는 과정일지도 몰라요. 그런 생각을 바탕으로 아이들을 하나의 인격체로 인정하고 대화하고 공감하고 교감하면 아이들은 제가 밖에

• 〈방의걸 x d'istrict〉 전시 광경.

방의걸의 「바다의 얼굴」을 보았을 때 이정민은 고용한 정적 속에 파도 소리가 들리는 듯한 착각이 들 만큼 완전히 매료되었다. 평화와 안식을 주는 바다를 처음 만났다고 말한다.

서 만나는 그 어떤 존재들보다 재미있고 사랑스럽게 다가와요. 그런 면에서 작품들은 일상에서 할 수 없는 완전히 다른 차원의 주제로 대화를 이끌어주지요. 집에 갑자기 불이 난다 해도 집에서 들고 나가고 싶은 작품은 없습니다. 이 집, 그 작품 앞에서 가족이 주고받았던 시간들이 제겐 작품이기 때문입니다."

육아의 시간보다 방송의 시간이 길었던 21년차 아나운서가 기억하는 장면은 어떤 것이 있을까 궁금하다.

"2010년 3월 천안함 피격 사건과 11월 연평도 북한 도발 사건이 일어났을 때를 잊지 못해요. 당시 저는 「뉴스데스크」를 진행하고 있었고 첫 아이를 임신한 상태였죠. 사실 지상파 메인 뉴스 앵커의 일상은 잠잘 때를 제외한 모든 시간을 사건 사고 속에 파묻혀 지낸다고 생각하면 되는데요, 매일 배는 불러오고 입덧은 가시지 않고 졸음은 쏟아지는데 무거운 몸을 이끌고 아침부터 밤까지 기사를 붙들고 있는 일상이 쉽지만은 않았어요. 그런데 북한 도발로 인한 국가적 비극으로 매일같이 처참한

상황과 유족들의 울부짖음을 전해야 했어요. 참담하다못해 숨을 쉬기 힘들 때가 한두 번이 아니었습니다. 평소 감정 기복이 크지 않은 성격인데 임신 후에는 호르몬의 변화 때문인지 감정이 요동치기 다반사였고 그 시기 내내 가슴이 터질 듯이 답답하고 울컥하기 일쑤였던 터라 몹시 괴로웠던 기억이 나요. 다행히 출산 직전까지 「뉴스데스크」 앵커로서의 소임을 다하고 건강한 아기를 출산했어요. 하지만 요즘도 예민한 기질의 첫째를 볼 때면 임신 당시 너무 많이 마음을 졸이고 힘들어했던 탓이 아닐까 죄책감이 들 때도 있죠."

"또다른 기억은 8시간 생방송인데요. 2016년 6월 20대 국회의원선거 개표방송이었죠. 선거 방송은 방송사의 가장 큰 이벤트라고 할 수 있는데, 그때의 선거방송은 특히나 MBC가 여의도에서 상암동으로 사옥을 옮기고 선보이는 첫 선거 방송인데다 신기술이 총동원돼 방송 전부터 대외적으로 화제였죠. 생방송 도중 로봇과 호흡을 맞추기도 해야 하고 가상공간으로 이동도 해야 하는, 당시로는 파격적인 시도들을 소화

방송국 내 큰 이벤트 중 하나인 선거방송을 맡아 진행했던 2016년. 예상보다 길어진 개표로 인해 무려 8시간 동안 생방송을 이끌어야
했다. 동료들을 전적으로 신뢰하고 의지하지 않았다면 불가능한 방송이었다고. (사진 제공 ⓒMBC)

해야 했어요. 몇 달 전부터 팀원들과 호흡을 맞추고 리허설만 수십 번을 했지만 당일이 되니 꽤 긴장이 되더라고요. 오후 5시부터 밤 11시까지로 기획되어 있던 방송은 막판 경합이 치열해지면서 조금만 더 조금만 더 하자는 상황이 됐어요. 결국 방송을 마친 시각은 다음날 새벽 3시. 하하하 지금 생각해도 웃음만 나옵니다. 물론 중간에 한숨 돌릴 수 있는 뉴스 시간이 있기는 했지만 큰 무대를 이리저리 옮겨다니며 계속 서서 진행하는 방송을 장시간 이어가기란 정말

힘들었습니다. 계획에 없던 늦은 시각의 방송은 대본 하나 없이 스튜디오 너머에서 콜사인을 주는 피디와 제 곁에 서 있는 남성 진행자, 그리고 저, 이렇게 셋이서 서로만을 믿고 그냥 달리는 시간이었어요. 준비된 화면이 나가는 잠깐의 시간 동안 화장실 다녀오고 카페인 음료를 들이키면서 무슨 정신으로 했는지도 모를 방송을 마쳤지요. 집으로 갈 힘도 없어서 숙직실에서 그대로 쓰러졌던 기억이 나는데 그때 나이 앞자리가 3이어서 가능했는지도 모르겠어요."

환원하는 삶을 꿈꾸는 오늘

정민이는 워낙에 좌중을 휘어잡는 말솜씨로 유명하지만 깊이까지 더해지니 들을수록 빠져든다. 다시 태어나도 말이 직업인 아나운서가 되고 싶은지 물었다.

"선배, 저는 다시 직업을 선택하는 일은 없을 겁니다. 다시 태어나지 않을 거거든요. 하하하. 이번 생에 제게 주어진 소명이 무엇인지 집중하고 최선을 다

해 매일을 묵묵히 살아내는 게 목표예요. 제 아이들과 함께 웃고 함께 우는 모든 순간이 제 인생 최고의 순간이에요. 그렇게 매일 살고 있고 남은 제 인생도 이 기억들로 살게 될 것 같아요. 그리고 여력이 된다면 방송에서 받았던 사랑을 환원하는 삶을 살고 싶어요. 그 대상을 10세 미만의 어린이들로 한정하고 싶은데, 이유는 10세까지 마음 밭이 단단하게 형성되면 그 이후는 정신적으로 건

정민은 두 아들이 고강도 스키 훈련하는 것을 옆에서 가슴 졸이며 지켜봐서 그런지 갈수록 작품을 고를 때 작가의 땀이 많이 들어간 작품을 높이 평가하게 된다고 말한다. 안봉균 작가의 「모뉴먼트」도 그렇다. 자세히 보면 바탕에 신중현의 「아름다운 강산」 노랫말이 빽빽하다. 광개토대왕 비석, 팔만대장경의 매력에 빠진 것이 이 작업의 계기가 되었다. 작품 완성까지 시간이 아주 오래 걸린다.

강한 삶을 꾸려갈 수 있다고 믿거든요. 자기 의지와 상관없이 어린 나이에 애착의 기회를 박탈당한 어린이들이 본인들의 존재가 귀하고 의미 있음을 충분히 느끼고 깨닫는 유년 시절을 보낼 수 있는 시스템을 만들고 싶어요. 우리의 미래를 위해서도 가장 의미 있는 일 중 하나라고 생각합니다. 이런 방향에 대해 마음이 선 지는 5년이 넘었고요. 아이들을 키우면서 그 마음이 더 커졌어요. 구체적인 형식에 대해서는 앞으로 시간을 갖고 천천히 고민과 시행착오를 이어갈 예정입니다."

한다면 하는 정민이라 미래에 어떤 삶의 큰 그림이 나올지 기대된다. 집 구경, 그림 구경을 마치고 아이들과 함께 집밥을 먹으며 와인 한잔을 곁들이다보니 옛 생각이 났다. 입사 초년생인 정민이가 볕 좋은 어느 날 돗자리를 들고 나타났다. 서로 단단히 팔짱을 끼고 한강변을 걷다가 바닥이 고른 곳에 돗자리를 깔았다. 정민이 목에 둘렀던 옥색 스카프가 바람에 날리면서 눈을 가려 결국에는 목에 둘둘 말아 바짝 묶었다. 그 와중에 종이잔은 이미 다 날아가버렸

고 할 수 없이 와인을 병째 건배하며 마셨다.

"선배, 시간이 흐른다는 게 참 재밌는 것 같아. 분명히 한강변이었는데 그날을 기억하면 왠지 강원도 양양의 아무도 없는 어느 백사장이 떠오르거든. 파도는 세지도 약하지도 않았고 바람은 따스했지만 꽤 세게 불었고. 둘 다 휘몰아치는 속마음을 겉으로 드러내진 않았지만 서로를 향한 눈빛은 짠했고…… 그걸 숨기기라도 하듯 웃음소리는 아주 높았고. 그리고 기분좋게 취했죠. 그때 그런 생각했던 것 같아. 앞으로 넘어지고 뒤로 자빠져도 같이 있으면 크게 다치는 않겠다. 그뒤로도 삶의 굽이굽이에서 그 장면이 생각나곤 했어. 어떤 장면을 실패와 좌절로 입력했더니 그 과거가 좀처럼 내 다리를 놔주지 않더라고요. 가만 들여다보니 매일 넘어지고 일어나는 것이 삶 자체인 것 같아. 골절이냐 타박상이냐의 차이는 있겠지만 그냥 매일 넘어지고 일어나고 그것의 무한 반복이 내 삶이죠. 부끄러웠다가 실망했다가 아팠다가 후회했다가…… 밤에 자려고 누우면 이런 생각들이 쏟

아이들 침실에 걸린 귀여운 회화 작품은 아트놈의 「붉은 고양이」와 「사랑을 기도하는 소녀」다. 계단과 연결되는 복도에는 함영훈의
「러브 III」가 걸려 있고, 아이들 놀이방에는 마르셀 뒤샹의 1961년 전시 포스터 「두근대는 심장」이 걸려 있다. 사랑이 넘치는 집이다.
여성의 뒷모습을 형상화한 도자기 작품은 승지민의 「삶의 끈질김 VII」이다.

박서보의 「묘법 1 No.070324」의 붉은색이 검은색 벽과 아름다운 대조를 이룬다.

아져요. 그냥 머리 한번 흔들고 잠들면 타박상으로 끝나지만, 그중 어떤 감정이 다음날도, 그다음날도 양치하다 불쑥, 엘리베이터 거울 앞에서 불쑥 올라와서 오래가면 골절인거죠. 그런 게 삶이라고 받아들이니 너무 아프진 않더라고요. 앞날이 그렇게 무섭지도 않고요. 실패와 좌절이 별거 아니듯이 극복도 별거 없어요. 넘어지는 게 당연하니 일어나는 것도 당연한 게 돼버렸어요. 혼자 못 일어날 땐 주위도 둘러봤다가 손잡을 상황이 안 될 땐 그냥 또 한참을 거기 그냥 쓰러져 있는 거죠, 뭐. 지겨워서라도 일어나게 돼요."

식탁 위 돈키호테의 부러진 칼끝을 정성스레 붙여놓고, 처음 샀을 때와 똑같은 마음으로 아껴주는 이정민. 작품을 대할 때나 사람을 대할 때나 그 마음은 한결같다. 키만 큰 게 아니라 마음도 크다. 디지털 미술을 거래하기 위해 세계에서 가장 많이 쓴다는 앱을 아무리 들여다봐도 가슴이 뛰지 않아 NFT는 살 수가 없단다. 훗날 정민이네 집에 또 어떤 작품이 들어와 그녀의 가슴을 뛰게 할지 벌써부터 궁금하다.

LARRY

&

CAROL

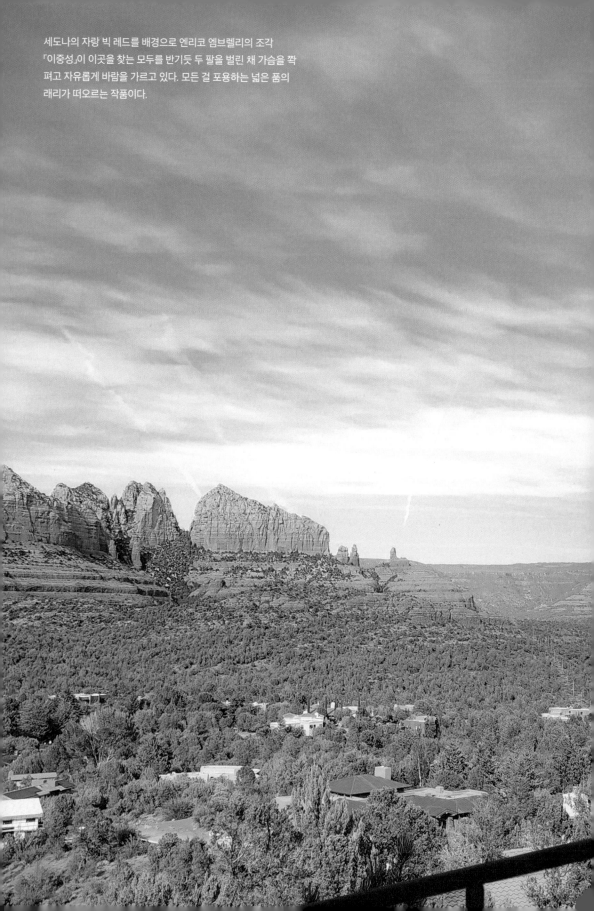

세도나의 자랑 빅 레드를 배경으로 엔리코 엠브렐리의 조각
「이중성」이 이곳을 찾는 모두를 반기듯 두 팔을 벌린 채 가슴을 쫙
펴고 자유롭게 바람을 가르고 있다. 모든 걸 포용하는 넓은 품의
래리가 떠오르는 작품이다.

"지은, 네가 기획한 '디어 컬렉터' 프로젝트에 무조건 참여하고 싶다고 해놓고는 약간 걱정이 돼서 메일을 보내. 다른 친구들이 소장한 미술작품들은 정말 현대적이고 누가 봐도 알 만한 멋진 작품들이 많을 텐데, 우리집에 있는 작품들은 요즘 말로 '핫'한 것과는 조금 거리가 있는 작품들이라 네 책에 도움이 될지 모르겠어. 평생 130여 개 국을 여행했는데 처음에는 관광객이었다가 시간이 흐른 뒤에야 진정한 여행자가 될 수 있었어. 삶 속으로 깊이 들어가 짧게는 몇 주, 길게는 몇 달간 머무르면서 서로 다른 나이, 인종, 국적의 사람들을 사귀고 진심으로 서로를 존중하며 사랑하는 법을 배웠다고 생각해. 도움이 필요한 — 지금은 국제 대가족의 일원이 된 — 사람들을 만나러 갈 때마다 그 지역 작가들의 작품을 수집한 거라 우리에겐 무엇과도 바꿀 수 없는 소중한 작품들이야. 작품의 명성보다 '인연'에 관심이 있다면, 그런 작품들도 괜찮다면 사진을 찍어 바로 보내줄게!"

래리가 사는 곳은 미국 애리조나주 세도나Sedona다. 사방이 거대한 붉은 사암으로 둘러싸여 있고 그랜드캐니언이 지척이다. 그를 방문하기로 한 시기에 하필이면 코로나가 터졌다. 서로 너무 아쉬워하던 차에 래리가 직접 카메라를 들기로 했고, 오랜 세월 수집한 작품들이 사진 속에 담겨 서울로 속속 날아들었다. 멋진 작품들이었다. 하지만 사진의 해상도가 너무 낮아 인쇄용으로는 사용할 수 없었다. 해상도를 해결하고 보니 이번에는 사진들이 너무 어두웠다. 조명 없이 자연광에만 의존했기 때문이었다. 좀더 밝은 휘도를 요청했고 래리는 햇살 좋은 날 짬짬이 다시 작품을 찍어 보내주었다. 그런데 사진을 정리하다보니 대부분이 로 앵글이었다. 작품과 눈높이를 수평으로 맞춰 몇 장 다시 찍어 보내달라고 부탁하려던 참, 마침 래리에게서 자신의 최근 사진을 첨부한 이메일이 도착했다. 래리 특유의 환한 미소는 여전했지만 믿을 수 없이 야위어 있었고 휠체어를 타고 있었다. 알고 보니 래리는 암 투병중이었고 휠체어에 앉아 사진을 찍었기 때문에 로 앵글일 수밖에 없었던 것이다. 안타깝고 미안해 어쩔 줄 몰라 하는 내게 그는 셀카봉도 마련하고 아내 캐럴에게도 부탁해 계속 사진을 보내왔다. 이제 사진은 아무래도 상관없었다. 그가 보내주는 모든 것에 감사했고, 그가 건강하기만을 간절히 빌었다.

도전이 두렵지 않은 사나이

래리를 처음 만난 곳은 15년 전 뉴욕이었다. 우리는 근현대미술을 함께 공부했다. 나이는 서로 묻지 않았다. 래리는 이미 은퇴한 신장전문의로, 모국어가 아닌 영어로 공부하는 외국 학생들을 진심으로 놀라워했다. 영어 때문에 잔뜩 주눅이 든 내가 눈 밑에 젖은 티백(다크서클을 농담 삼아 우리끼리 그렇게 불렀다)을 달고 다니던 시절, "굿모닝! 어제도 밤을 새웠니(Good morning! Did you pull an all-nighter again last night)?"라고 인사를 해준 덕분에 'pull an all-nighter'라는 표현만큼은 아직도 잊지 않고 있다. 작품의 작가, 제목, 연도, 재료, 의미를 묻는 퀴즈를 앞두고는 항상 나와 짝이 되어 연습해주었다. 정말 고마운 친구였다. 래리 하면 떠오르는 장면은 수업에 들어오기 전 건물 앞에서 언제나 아내 캐럴과 두 손을 맞잡은 채 키스하는 모습이었다. 서로 지긋이 바라보다가 늘 아쉽게 손을 놓았다. 래리 부부와 나중에 가끔 함께 장도 보고 멸치된장찌개도 해 먹을 정도로 친해진 다음에 두 사람에 대해

많은 이야기를 들을 수 있었다.

래리의 본업은 의사였지만 바쁜 와중에도 1년간의 까다로운 미술교육을 이수한 뒤 신시내티미술관의 도슨트로 적극 활동했다. 그는 응급처치Urgent Care* 개념을 처음 도입하고 회사까지 설립해 상장한 유명 기업인이기도 했다. 포드 레이싱카를 몰고 포뮬러원대회에 참가한 스포츠맨이자, 와인 애호가로 출발해 데커Decker라는 와인을 나파와 소노마에서 직접 생산, 전미 지역 금메달을 따기도 한 와인메이커이기도 했다. 하지만 와인을 파는 것보다 마시는 걸 더 좋아한다는 사실을 깨달은 뒤 사업을 접었다. 그 외에도 래리의 인생 모험담은 끝이 없다. 하지만 내가 그를 만날 때마다 매번 듣고 싶어 조르던 이야기는 캐럴과의 만남이었다.

초짜 의사였던 래리는 신시내티발레컴퍼니를 위한 모금행사에 참여했

* 대학병원 응급실을 가야 할 만큼 중증 환자는 아니지만 한밤중에 발열이나 출혈 등 갑작스러운 응급 상황이 발생했을 때 예약 없이 방문해 치료받을 수 있는 응급치료센터를 처음 도입했다.

다. 같이 가기로 한 여자에게 바람을 맞고 의기소침한 상황이었는데 나중에 알고 보니 캐럴도 데이트가 펑크 나 혼자 온 상태였다. 칵테일파티에서는 「당신의 얼굴을 처음 본 순간The First Time Ever I Saw Your Face」과 「밤의 이방인들Strangers in the Night」이 연주되고 있었다. 정말 노래 가사처럼, 시끄럽고 '붐비는 파티 홀 너머로' 서로의 눈이 마주쳤고 누가 먼저랄 것도 없이 다가갔다. 캐럴은 고위험군 산모를 전담하는 수간호사였다. 서로 다른 분야의 사람과 사귀고 싶었던 두 사람은 같은 의료계 종사자라는 사실에 조금 실망했지만 대화는 멈추지 않았고 캐럴이 전문 파이프오르간 연주자라는 사실도 알게 되었다. 그런데 이런 우연이 있을까? 래리는 마침 파이프오르간을 설치할 로프트가 있는 집을 짓고 있었다. 한 달 뒤 '켄터키 출신 시골뜨기 의사'와 '카리스마 넘치는 수간호사이자 우아한 파이프오르가니스트'는 다시 만났고 캐럴은 그후로 래리를 단 한 번도 떠난 적이 없다. 44년 동안 함께 살았고, 조금씩 나이가 들고 기력이 빠지고 있지만 여전히 서로를 사랑하며 지낸다.

광활한 자연을 배경으로 예술과 함께하는 공간

누구든 래리의 집을 방문하는 사람이라면 현관 입구 화단에 앉아 있는 「베키와 델마」를 제일 먼저 만나게 된다. 가끔 캐럴이 위치를 바꾸기도 하는데 집에 오는 사람들마다 "여자애들 어디 갔느냐"며 「베키와 델마」의 안부부터 묻는다. 원래 청동 조각을 만들기 위해 섬유유리로 본을 떠놓은 것인데 멕시코의 화가이자 조각가인 라파엘 자마리파Rafael Zamarippa의 작업실 구석에 박혀 있던 것을 발견하고 바로 데려왔다. 겨울이면 추울까 봐 캐럴이 목도리를 둘러주기도 한다.

「베키와 델마」에게 인사를 한 뒤 현관으로 들어가면 입이 떡 벌어진다. 모하비사막에서 발견한 '붉은 보석'이라는 이름으로 잘 알려진 레드록캐니언Red Rock Canyon의 장관이 바로 눈앞에 펼쳐

래리네 집 입구에 앉아 가장 먼저 손님들을 반기는 「베키와 델마」 겨울이 되면 추울까봐 목도리를 둘러주기도 한다.

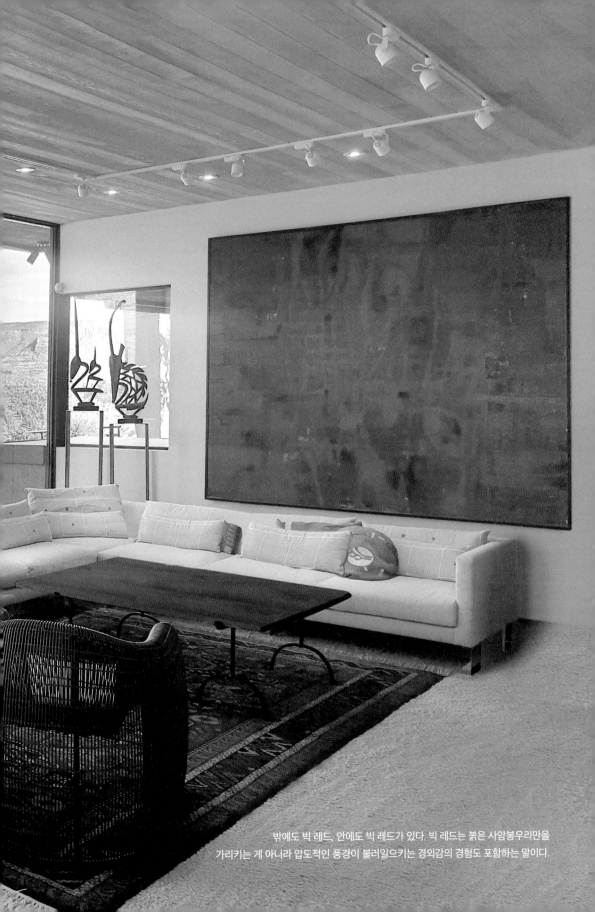

밖에도 빅 레드, 안에도 빅 레드가 있다. 빅 레드는 붉은 사암봉우리만을
가리키는 게 아니라 압도적인 풍경이 불러일으키는 경외감의 경험도 포함하는 말이다.

지기 때문이다. 2억 5000만 년 전 지각 변동으로 바닷속에 있던 석회암이 융기하면서 지금의 사암 봉우리들이 생겨났다는데, 퇴적물에 있던 철광물이 산화되어 붉은빛을 띤다. 하지만 먼저 생긴 나이든 봉우리들과 나중에 생긴 어린 봉우리들이 뿜어내는 서로 다른 빛깔은 '붉다'는 표현 하나로 묶어버리기에는 너무도 다채롭다. 수억 년 동안 파도에 깎이고, 폭풍에 흔들리고, 태양에 불탔던 흔적이 고스란한 '세상의 문턱'에서 인간은 그저 무릎이 풀리고 할말을 잃을 뿐이다. 이 동네 사람들이 부르는 '빅 레드 Big Red'는 단순히 붉은 사암만을 가리키는 것이 아니라, 이곳에 온 사람들이 체험하는 압도적 경외감을 포함하는 말이기도 하다. 장엄한 자연 앞에서 생겨나는 겸허한 마음과 정신적 평화를 가리키는 '세도나의 빅 레드'를 그림으로 그린다면 '이 작품'이 아닐까?

3면 통창을 통해 외부의 빅 레드를 한눈에 볼 수 있는 소파 위로 멕시코 출신의 리카르도 마살Ricardo Mazal의 작품이 걸려 있다. 원래는 「무제」, 즉 제목이 없지만 래리는 '빅 레드'라는 애칭으로 부른다. 구체적인 사물이나 사건을 넘어

선 추상이다. 그래서 어떤 사람에게는 시각적 즐거움을, 어떤 사람에게는 벅찬 감정을, 또 어떤 사람에게는 시간의 흐름을 감지하는 지성을 선사한다. 마살은 미국 남서부, 뉴욕, 그리고 스페인에서도 인기가 많은 작가다. 그리고 그의 '빅 레드'는 집에 놀러온 친구들이 웰컴드링크를 마시기도 전에 대화에 활기를 더해주는 집안의 분위기 메이커다.

한편 거실 한가운데 가장 눈에 잘 띄는 곳에는 독특한 형태의 작품이 놓여 있다. 제목은 「콘크리트」고 해저에서 발굴한 500년 된 골동품이다. 1980년대에 베트남 어부들은 물고기를 잡는 것보다 도자기를 '잡는' 편이 돈이 더 된다는 사실을 깨달았다. 그만큼 귀한 도자기들이 그물에 자주 걸려 올라왔던 것이다. 이러한 사실을 알게 된 옥스퍼드대학, 베트남 국립역사박물관, 말레이시아-중국계 사업가가 공동으로 도자기 잠수 발굴에 착수한다. 그리고 25만 점의 15~16세기 베트남 도자기로 꽉 찬 태국 선박을 건져 올리게 된다. 대부분은 생활 자기였지만 몇몇 점은 '궁극의 조형미'를 가진 보물이었다. 하지만 이 보

래리 부부가 베트남에서 발굴한 21세기 보물은 홍 베트 둥의 풍경화 「대나무 숲」이다. 전쟁의 내상이 남아 있는 베트남인들이 꿈꾸는 가장 평화로운 내면 풍경화다. 작가는 1년에 고작 5점에서 10점밖에 그리지 못한다고 하니 한 작품 한 작품에 얼마나 심혈을 기울일지 짐작이 간다. 한편 베트남 해저에서 발굴된 15세기 도자기는 해저 침전물과 엉겨붙어 있는 상태 그대로를 소장중이다. 분리하면 파손의 위험이 있다. 거실 가장 잘 보이는 곳에 두었다.

물들은 모래와 토사, 해저 침전물에 수 세기 동안 묻혀 있는 바람에 서로 엉겨 붙어버려서 분리하면 파손의 위험이 컸다. 고심 끝에 도자기 손상의 위험을 감수하기보다는 아예 덩어리째, 한마디로 콘크리트 상태로 보존하는 편이 낫다는 판단에 이른다. 그렇게 보존된 콘크리트 네 덩이는 박물관에 소장되거나 경매에 부쳐졌고 마지막 한 점을 래리가 소장하게 된다.

우리나라에서도 비슷한 일이 있었다. 신안 앞바다에 보물선이 침몰했다는 이야기가 전설처럼 내려오고 있었는데 1975년 어느 날 어부의 그물에 귀하디귀한 푸른 도자기가 걸려 올라왔다. 이를 계기로 1976년부터 1984년까지 9년간 대대적인 수중 발굴 끝에 1323년 일본으로 향하다 침몰한 중국 무역선이 인양되었다. 2만 7000여 점의 유물 중 2만 5000점이 도자기였으니 중세 아시아 무역의 꽃은 도자기였던 것이다.

"지은, 네가 보내준 목포 해양유물전시관 링크, 들어가봤는데 사진으로만 봐도 어마어마하다. 꼭 가보고 싶어. 부푼 꿈을 안고 승선한 선원들은 난파된 배가 원래 목적지가 아닌 수백 년이 흐른 현대의 우리에게 도착하리라고 상상이나 했을까. 그들의 꿈은 비록 산산조각났지만, 부서진 채로 캄캄한 바닷속에서 온전히 보존된 셈이야, 언제나 저 작품을 볼 때면 동아시아를 누비며 거친 바다와 겨루던 중세 상인들의 맥박과 하염없이 기다렸을 가족들의 한이 동시에 느껴져. 유물 소장을 계기로 500년 된 타임캡슐을 조심스레 봉인 해제하는 수중 고고학자가 되어 동아시아의 문화, 예술, 역사를 깊이 공부하게 되었어. 어렵게 인양된 유물이라 보관에도 많은 신경을 쓰는데 지금은 픽사티브 fixative•를 뿌려서 콘크리트의 손상을 최소화하려고 노력중이야. 지금까지 효과는 괜찮아."

집의 3면이 통창이다보니 막상 그림 걸 공간이 턱없이 부족하다. 궁리 끝에, 수납공간이 있던 좁고 긴 복도를 갤러리 공간으로 만들어 래리 부부가 아끼는 작품을 몇 점 걸어놓았다. 비록 잘 보

• 서양화의 정착액. 송진이나 셰라크를 알코올로 녹인 액체로 목탄, 콩테, 연필 등으로 그린 그림이 벗겨져 나가지 않도록 뿜어 칠한다.

이지 않는 거실 안쪽이지만 래리는 이 공간이 집 안의 숨통을 터주었다고 말한다. 바로 그 '숨통 갤러리' 초입에 걸려 있는 작품이 홍 베트 둥Hong Viet Dung의 풍경화 「대나무 숲Bamboo Forest」이다. 래리네 집에 놀러온 사람들이 자기네한테 팔 수 없겠느냐고 가장 많이 물어보는 작품이라고 한다.

마치 안쪽에 불이라도 켜놓은 듯 은은하게 빛이 새어나온다. 사람이 타고 있지 않은 작은 배 한 척이 떠 있다. 꿈결 같은 강물에 떠 있는 유일한 현실의 닻이다.

"2000년에 베트남을 처음 방문했을 때 우리는 이 아름다운 나라가 중국, 프랑스 등 외세의 침입과 베트남전쟁으로 입은 내상이 정말 크다는 걸 알게 됐어. 아름다운 할롱베이 강바닥에도, 대나무 숲이 빽빽한 열대 숲에도 아직 제거되지 않은 지뢰가 남아 있다는 건 큰 충격이었지. 고엽제의 피해도 여전했고 비록 성인이 됐지만 전쟁고아들의 신산한 삶도 외면하기 힘들었어. 그들을 돕기 위해 무엇을 해야 할까 생각이 많았지. 여행을 마칠 무렵 들렀던 갤러리에서 홍 베트 둥의 작품을 처음 봤을 때, 아마

이런 태곳적 풍경이야말로 베트남의 원래 모습이 아니었을까, 어쩌면 베트남 사람들이 꿈꾸는 평화롭고도 단순한 시대에 대한 염원을 그린 풍경이 아닐까 싶었어. 작가는 1년에 5점, 많아야 10점을 그린다고 하니 작품 하나에 쏟는 공이 얼마나 큰지 알 수 있었지. 그는 인간이 훼손시킨 세상 풍경을 줄일 대로 줄여 순수한 마음의 풍경으로 옮겨 그리는 데 성공한 것 같아. 베트남을 떠난 이 작품이 세도나에 도착해서도 사람들의 공연히 바쁜 마음의 시간을 저 강물처럼 느리게 움직이게 하고, 내면의 고독과 마주하게 하고, 결국 평화로운 고요에 이를 수 있도록 하는 것을 보면 예사로운 작품이 아니라는 생각이 들곤 해."

갤러리 복도가 「대나무 숲」으로 시작했다면 그와는 완전히 대조적인 강렬한 작품이 복도의 끝을 장식하고 있다. 처음에는 작품이 너무 비싸서 못 샀고 10년 뒤 두 배의 가격을 주고서야 소장하게 된 「나바호 피에타Navajo Pieta」는 광활한 나바호 땅에서 태어난 원주민 숀토 베게이Shonto Begay의 작품이다. 점묘화 스타일이지만 쇠라나 시냐크의 점

535

「나바호 피에타」는 나바호 원주민 화가가 그린 피에타상이다. 그동안 봐왔던 여느 피에타상과 다르다. 예수의 무릎 위에 놓인
마리아의 강인한 손, 먼 곳을 향한 마리아의 시선, 그리고 예수의 몸과 수의에 쏟아지는 빛에서 인간적 고통을 넘어선 영원한 구원에
대한 희망이 느껴진다.

묘보다 훨씬 큰 색 터치다. 멀리서도 가까이서도 점묘화처럼 색이 섞이지 않고 원래 붓 터치가 그대로 보인다. 나바호족*의 축복 기도문처럼 짧은 선을 반복해 그리는 작가에게 붓 터치는 하나하나가 성스러운 단어의 음절이다. 그의 아버지는 주술사, 어머니는 양탄자 직조공이었다. 래리 부부는 유명한 화가일 뿐 아니라 교육자, 동화작가, 배우이기도 했던 그에게서 나바호족의 전통, 문화에 대해 많은 이야기를 듣곤 했다. 나바호 스타일로 그린 피에타상은 그동안 봐왔던 작품들과는 완전히 다르다. 그림을 자세히 들여다보면 어두운 배경에서 예수의 육신과 입맞춤을 나누는 영혼의 흔적이 보이고 그 뒤로 악마들의 모습도 보인다. 꿈틀대는 붓 터치에 격렬한 감정이 섞여 있지만 고통을 넘어서는 희망이 느껴지는 이유는 무엇일까. 예수의 무릎 위에 놓인 마리아의 강인한 손, 먼 곳을 향한 마리아의 시선, 그리고 예수의 몸과 수의에 쏟아지는 빛이 절망을 이겨낼 힘을 북돋는다.

• 인디언 중에서 인구가 가장 많은 종족으로, 약 9만 명에 이른다. 북아메리카 남서부 뉴멕시코, 애리조나, 유타주 등에 산다.

"그래, 아마 나도 그 점 때문에 이 작품에 끌렸나봐. 아들의 죽음과 인류의 구원을 동시에 받아들여야 하는 한 인간의 고통이란 감히 상상이나 할 수 있는 것일까. 피에타라는 도상은 종교, 시대, 인종을 뛰어넘는 질문을 계속 던지는 것 같아. '극단적 슬픔과 영원한 구원'에 대한……."

래리가 소장한 작품 가운데는 '피에타'처럼 미술사에서 많이 다뤄진 주제를 작가만의 창조적 세계관으로 재해석한 독특한 작품이 많다. 신화의 세계를 현대식으로 재해석한 캐슬린 킨코프Kathleen Kinkopf의 「페르세포네Persephone」와 「잠자는 얼룩말Sleeping Zebra」도 그렇다. 페르세포네가 하데스에게 납치되는 장면을 묘사한 작품들은 정말 많다. 하지만 페르세포네가 단독으로 출연하는 작품은 드물다. 킨코프의 페르세포네는 몸을 둥글게 말고 이승과 저승을 부유하고 있는 듯하다. 머리에 얹은 가면이 지하세계와 지상세계에서의 이중적 삶을 살 수밖에 없는 운명을 상징한다.

한편 「잠자는 얼룩말」은 꿈의 신 모르페우스를 그린 것이다. 옷의 주름과

「페르세포네」와 「잠자는 얼룩말」 두 그림 모두에
석류가 등장한다. 오랫동안 굶은 페르세포네는
석류 여섯 알을 먹었다는 이유로 여섯 달을
저승에서 보내는 처지가 되는 신화 이야기를
그림으로 옮겼다.

거실에 있는 이 멋진 체스 세트와 테이블/보드는 작가인 게일 크리스턴스로부터 직접 구입했다. 손주들이 너무 만져보고 싶어해, 체스 규칙을 정확하게 배운다면 만질 수 있다고 했다. 이제 손주들이 놀러올 때마다 한 게임씩 한다. 아이들에게 예술을 존중하고 체스를 가르치는 방법이다.

얼룩말의 무늬가 분간이 잘 안 간다. 꿈과 현실이 묘하게 뒤섞여 있다. 그런데 그림 모두에 석류가 등장한다.

"오랫동안 굶은 페르세포네가 하데스가 건넨 석류 여섯 알을 먹고 마는데, 저승의 음식을 먹은 사람은 저승에서 살아야 한다는 신들의 규칙 때문에 1년 중 반은 저승에서 보내야만 하게 되었다는 거야. 딸을 볼 수 없는 6개월 동안 상심한 페르세포네의 어머니 데메테르가 대지를 돌보지 않는 바람에 겨울이 생겨났다고 하지. 한편 꿈의 신 모르페우스는 자유자재로 모습을 바꿔 인간의 꿈에 들락날락하는 것으로 유명해. 잠을 자야 꿈을 꾸겠지? 잠은 현실의 고통을 잠재운다는 의미도 있어. 모르페우스가 모르핀의 어원이 된 것도 그런 이유야. 여기서는 석류가 최면, 최음을 상징하고 있고."

캐슬린 킨코프의 작품이 어쩐지 눈에 익다 했더니, 래리 부부가 최근 발표한 세 권의 미스터리 소설『잃어버린 보물을 쫓는 수색자들Seekers After Lost Treasure Adventure』3부작의 표지를 그린 작가였다. 사라진 반 고흐의 작품, 황금을 찾는 국제비밀결사조직을 다룬 이야기다. 음모, 서스펜스, 로맨스, 여기에 와인과 음식, 예술이 절묘하게 섞여 한번 손에 들면 중단하기 어려운 넷플릭스 시리즈처럼 책을 놓기 힘들다. 특히 여름 독서 추천 목록에 많이 오르는 책이지만 계절을 따로 타지 않는다. 나는 겨울에 아이스크림 없은 군고구마와 함께 끝냈다. 특히 책 말미에 '사실/허구' 부분을 첨부한 아이디어가 신의 한 수였다. 독자의 짐작과 믿음이 무너진다. 허구는 사실보다 더 진짜 같고 사실은 허구보다 더 가짜 같았으니까. 은퇴 25년 후 소설가로 데뷔한 래리, 내 친구인 것이 자랑스럽다.

계단에 흐르는 100개의 강

자신의 직업을 묻자 "건축가, 발명가, 물리학자, 해부학자, 천문학자…… 그리고 그림도 그린다"라고 대답했던 15세기 르네상스맨 다빈치처럼 '의사, 카레

540

TRAVELING COLLECTOR

이서, 사업가 그리고 이번에는 소설도 쓴' 진정한 21세기 르네상스맨 래리를 따라 이제 하데스의 세계로 내려가본다. 물론 래리네 집 지하실로 내려가는 계단은 상상 속 지하 세계와는 딴 판이다.

오스트리아의 가우디, 프리드리히 훈데르트바서Freidrich Hundertwasser의 실크 스크린 시리즈 '레겐탁Regentag' 10점이 산뜻하게 걸려 있다. 레겐탁은 '비 오는 날'을 뜻하는 독일어인데, 훈데르트바서가 직접 만들고 실제 항해도 했던 목조선의 이름이기도 하다. 배 이름과 작품 제목이 같다.

"비 오는 날을 작가는 아주 좋아했어. 비가 내릴 때의 흐릿하고 촉촉한 대기 속에서 사물이 본연의 생명력과 고유한 색을 드러낸다고 생각했거든. 「레겐탁」도 색이 참 선명하고 화려하지? 물이 생명의 근원이자 자연 순환의 원동력이라고 믿었던 작가는 자기 이름마저 '평화의 제국에 흐르는 100개의 강'*으로 개명했어. 자신의 예술관을 실은 레겐탁

호 위에서 직접 그림을 그린 건 물론이고, 대서양을 횡단해 파나마운하를 통과해 태평양을 건너 뉴질랜드까지 갔지. 자신의 소원대로 마지막 정착지인 뉴질랜드 집 마당에 묻혔어. 튤립꽃밭 30센티미터 아래, 관 없이. 삶과 예술과 죽음이 자신의 철학대로 일치한 보기 드문 예술가라고 생각해."

학생 시절, 오스트리아 빈에 가면 반드시 방문해야 할 곳으로 쓰레기 소각장을 추천받았다. 쓰레기 소각장이라니? 미리 알고 가지 않았더라면 훈데르트바서가 디자인한 슈피텔라우Spittelau가 소각장이라고는 상상도 못했을 것이다. 미술관이라면 모를까. 혐오 시설은커녕 바로 옆에 흐르는 '아름답고 푸른 도나우강'과 어쩌나 잘 어울리던지. 뿐만 아니라 첨단기술로 유해가스를 열로 바꾸어 도시 난방으로 순환시키고 있었다. 나중에 훈데르트바서하우스를 보고 두 번 놀랐다. 모난 곳이라고는 한 군데도 없는 알록달록한 색채의 건물로 소시민용 시영아파트였다. 누구라도 예술가가 만든 작품 속에 살 수 있는 도시, 빈. 그 유명한 창문권Fensterrecht 떠오른다.

* 평화(Frieden), 제국(Reich), 100(Hundert), 물(Wasser), 백수(白水)라는 낙관도 사용했다.

오스트리아의 가우디로 불리는 훈데르트바서의 실크스크린 시리즈 '레겐탁' 10점이 래리네 지하로 내려가는 계단에 산뜻하게 걸려 있다. 레겐탁은 '비 오는 날'을 뜻하는 독일어인데, 훈데르트바서가 직접 만들고 실제 항해도 했던 목조선의 이름이기도 하다. 이 배를 타고 대서양, 태평양을 건너 뉴질랜드에서 생을 마쳤다. 그의 유언대로 관 없이 튤립꽃밭 30센티미터 아래 묻혔다.

"세입자도 창문을 꾸밀 권리! 세입자는 누구나 창문 밖으로 팔을 뻗어 닿는 곳까지 페인트칠할 수 있는 권리가 있다! 세입자는 표준화된 감옥에 갇힌 노예가 아니다! 옆집과는 다른 사람이 살고 있다! 나무세입자권Baumpflicht은 또 어떻고! 나무가 자랄 땅을 인간이 빼앗아 집을 지었으니 옥상이나 집 안에 '나무세입자Tree Tenant'를 위한 공간을 마련해야 한다고 했지. 실제로 아파트 지붕을 식물들이 우거진 숲으로 변신시켰으니…… 그의 말대로 '혼자 꾸면 영원히 꿈으로 남지만 함께 꾸면 현실이 된다'라는 걸 증명했지. 나는 '비 오는 날' 연작을 볼 때마다 인간은 자연을 빌려 쓰는 손님이기에 예의를 갖추라는 그의 말을 떠올려. 그래서 항상 경건한 마음으로 지하 계단을 내려가게 된다니까."

앉아서 세계 여행

래리네 집에서는 하루에 몇 번이라도 서로 다른 대륙에 있는 도시를 여행할 수 있다. 지하 공간의 절반은 와인으로, 나머지 절반은 예술품으로 가득하다. 자리를 차지하던 구식 TV 대신 스크린을 설치하면서 TV를 놨던 자리는 전시용 벽감으로 바뀠다. 그곳에 고대 중국이나 아프리카에서 온 아기자기한 조각품들이 모여 있다. 래리가 가장 아끼는 조각은 이름 모를 동물상 2점이다. 수많은 박물관에 문의했지만, 아직도 정체불명으로 남아 있다. 두 조각이 친인척으로 보이기는 한다.

"1996년에 통나무 카누를 타고 서아프리카 니제르강을 건넜어. 그렇게 도착한 말리의 팀북투*에 있는 마스크 공예가 집에 가게 됐는데 전시된 마스크보다 침대 옆에 있던 이 청동상에 반했지. 주인장의 애장품이었는데 긴 흥정 끝에 주머니 속에 있던 돈을 몽땅 주고 세도나까지 직접 들고 데려왔어. 청동 조각을 데려오고 나서 6년이 흐른 2002년 어느 날이야. 미국 뉴멕시코주

• 이슬람 문화의 황금기를 보여주는 곳으로 유네스코 세계문화유산이다. 최근 사막화가 심각하다.

아프리카에서 구입한 말리 팀북투 출신의 청동상과 미국에서 구입한 아프리카 말리 젠네 출신의 테라코타상. 친인척이 분명한데 박물관 등에 문의를 수없이 했지만 동물의 정체를 아직까지 알아내지 못했다.

산타페이의 벼룩시장을 구경하던 중, 집에 있는 청동 조각이랑 똑닮은 테라코타 동물상이 보이는 거야. 아프리카 소품을 팔고 있는 노점 탁자 밑에 비매품으로 놔두었더라고. 주인장 말로는 서아프리카 말리에서 발굴된 보물이라나? 청동 조각과 같은 고향인 말리, 그중에서도 세계에서 가장 큰 진흙 모스크로 유명한 젠네Djenne*에서 가져왔다더군. 오로지 진흙으로만 지은 불가사의한 거대 건축물의 재료와 같은 진흙으로 만들어진 테라코타였어. 노점상 주인은 족히 수백 년은 된 것이라고 강조했지만 그때 내 기분은 일주일 전에 제작됐다고 해도 상관없었어. 마침내 흥정이 이루어지고 노점을 떠나려는 순간, 뒤에서 누가 고래고래 소리를 지르는 거야. 노점상 부인이 귀한 물건을 함부로 팔았다고 남편에게 엄청 해대더라고. 그 장면 이후 한 번도 뒤돌아보지 않고 냅다 뛰어서 벼룩시장을 빠져나왔어. 지금 생각하면 저 무거운 테라코타를 들고 어떻게 그렇게 빨리 뛸 수 있었는지 모르겠다니까."

• 14세기 말리 왕국의 교육중심지.

판 사람도 산 사람도 도통 정체를 알 수 없는 두 유물의 출생의 비밀이 언제쯤 밝혀질지 기대된다. 어떤 동물인지, 무슨 목적으로 빚은 것인지 알게 되면 제일 먼저 메일을 주겠다고 래리는 약속했다.

다시 1층으로 올라와 이번에는 발코니로 나가서 세도나의 자랑 빅 레드를 바라본다. 압도적인 풍경을 배경으로 두 팔을 벌린 채 가슴을 쫙 펴고 자유롭게 바람을 가르고 있는 작품은 우리나라에서도 전시를 열었던 엔리코 엠브렐리Enrico Embroli의 조각 「이중성Duality」이다. 보는 위치에 따라 여성의 신체로, 또 남성의 몸으로도 보인다. 우리 안에는 여성성과 남성성이 모두 존재하며 남성 자아의 여성성 및 여성 자아의 남성성을 동시에 보여주며 억압적인 이분법적 성역할에 도전하는 작품이다. 모든 걸 포옹하는 모습이기도 하고 래리네 집을 방문한 친구들을 열렬히 환영하는 포즈로도 보인다.

반대편 발코니에도 거대한 조각이 표지 모델처럼 서 있다. 청동처럼 보이지만 가까이서 보면 구운 도자기다. 세라믹 벽화로 유명한 게일 크리스턴슨Gail

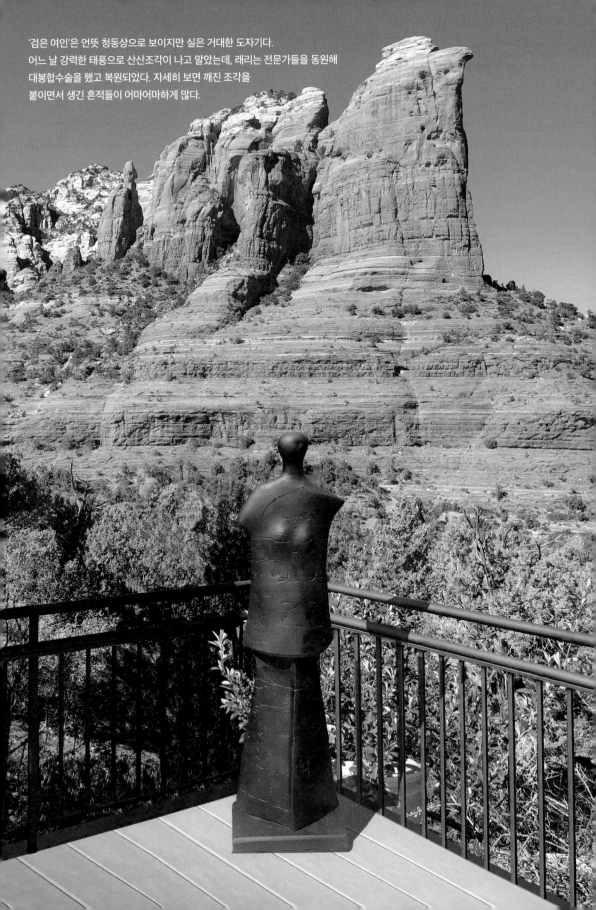

'검은 여인'은 언뜻 청동상으로 보이지만 실은 거대한 도자기다.
어느 날 강력한 태풍으로 산산조각이 나고 말았는데, 래리는 전문가들을 동원해
대봉합수술을 했고 복원되었다. 자세히 보면 깨진 조각을
붙이면서 생긴 흔적들이 어마어마하게 많다.

Christensen의 작품인데, 제목은 없지만 집에서는 '검은 여인Black Woman'이라고 부른다. 저만한 작품을 구워내려면 얼마나 큰 가마가 있어야 할까? 작가의 뒷마당에 있다는 가마 규모가 짐작된다. 래리네 집으로 옮기는 것도 일이었지만 정말 큰일은 이후에 일어났다. 엄청난 폭풍이 몰아치던 밤, 테라스의 검은 여인이 와장창 깨지고 만 것이다. 가마의 뜨거운 열기도 견디고 태어난 작품이 산산조각이 났을 때 래리의 심정은

말로 다 형언할 수 없었다. 매일 함께한 작품은 가족 이상의 의미였기에 래리는 전문가를 투입해 '대봉합수술'을 의뢰했고, 몇날 며칠에 걸친 작업을 통해 검은 여인 조각은 비록 온몸이 상처투성이가 되었지만 온전하게 혼자 다시 설 수 있게 되었다.

환자도 작품도 잘 치유하던 래리가 병원 신세를 자주 지고 있다니 마음이 많이 아팠다. 그도 저 검은 여인처럼 건강히 다시 일어설 수 있길 바랐다.

굿바이, 나의 빅 래리

"수많은 나라와 도시를 오가며 살았지만 나에게 집은 캐럴과 함께 있는 이곳 세도나야. 아직도 결혼식 날이 생생해. 캐럴이 입은 바이어스컷 웨딩드레스가 얼마나 아름다웠는지. 조금이라도 비용을 아끼려고 나머지 소품들은 모두 중고 숍에서 구했었지. 그런데 가제보가 있는 정원에서 식이 시작되려는 순간 엄청난 비가 쏟아졌지 뭐야. 레스토랑으로 우르르 뛰어들어온 하객들과 밤새 샴페인을 마셨어. 경비를 줄인다고 메

인 요리를 아예 내지 않았던 탓에 안주는 디저트가 전부였지. 그래도 다들 이해해주던 그런 시절이었어. 다음날 턱시도와 웨딩드레스 차림 그대로, 파리로 날아가 베네치아행 오리엔트 특급열차에 몸을 실었어. 집으로 돌아왔을 때 수중에 정말 한 푼도 남아 있지 않았지만 우린 행복했고 더 열심히 일했고 다행히 운이 따라주었어. 캐럴과 나, 인생이라는 여행길에 최고의 파트너로 살아가고 있는 이곳 세도나에 항상 네가 오

기를 기다렸어. 너와 기록적인 이메일을 주고받았다, 정말. 100통이 넘는 메일이라니! 온라인 여행으로나마 우리집을 너에게 보여줄 수 있어서 행복했어. 하지만 다음엔 꼭 직접 와서 석양의 레드록을 바라보며 와인 한잔해야 해. 그동안 밀렸던 이야기를 다 나눌 때까지 넌 우리집을 떠날 수 없으니 각오하고! 참, 최근 사진 좀 보내줄래? 친구들과 찍은 사진도 보내줘. 네 삶에 소중한 사람들의 얼굴을 나도 기억하고 싶거든. 그리고 지은, 내가 더 도울 일이 있으면 언제든 얘기해, 알았지?"

친구들과 우리집에서 밥 먹는 모습을 찍어 래리에게 여러 장 보냈다. 보통 바로 답장이 오는데 소식이 없었다. 며칠 뒤 캐럴에게서 메일이 왔다. 래리의 메일함에서 내 메일을 발견해서 다행이라며. 2022년 6월 17일 새벽에 래리가 세상을 떠났다. 래리의 평소 뜻에 따라 장례식은 치르지 않기로 했고 대신 캐럴은 세계에 흩어져 살고 있는 국제 대가족들

이 보내온 애도의 메시지를 모아 카드로 만들어 공유했다. 에티오피아, 케냐, 베트남, 쿠바, 남아프리카공화국 등 각 대륙에서 래리의 따스한 손길로 삶을 다시 시작했던 '식구'들이 기독교, 불교, 유대교, 이슬람교, 천주교 등 각자의 종교로 래리를 애도했다. 캐럴은 '디어 컬렉터'는 래리가 생전에 마지막으로 참여한 프로젝트이고 사진을 보낼 때마다 활기에 넘쳤다며 내게 고맙다고 했다.

오랫동안 글을 쓸 수 없었다. 시간이 흘렀다. 캐럴이 메일로 오히려 내 안부를 물었다. 혹시 래리가 보낸 사진이 부족할까 싶어 사진을 더 찍어 보낸다고 했다. 빅 레드를 배경으로 휠체어에 앉아 환하게 웃고 있는 래리의 마지막 사진도 보내왔다. 캐럴의 메일을 받고 '울다가 웃었다'. 그리고 '디어 래리'로 시작했던 첫 이메일을 다시 열었다. 가다 서다, 수없이 반복하리라는 것을 알지만 글을 시작했다. 완성할 수 없다면 미완성인 채로 놔두자고 결심했다. '빅 레드, 빅 래리'가 환하게 웃어주었다.

작품 정보 & 이미지 크레디트

1. 린다 로젠

p.20 조지 콘도, 「회색 톤의 웃는 여인의 초상」 캔버스에
유채, 157x140cm, 2018

p.21 제이슨 보이드 킨셀라Jason Boyd Kinsella,
「프란츠Franz」 캔버스에 유채, 60x50, 2020
마이클 크레이그마틴Michael Craig-Martin, 「안전핀Safety
Pin」 채색한 강철, 83.4x28.6x10.2cm, 1984

p.26-27 할랜드 밀러, 「오늘밤 우리는 역사를 만들
거야. 추신. 그런데 난 거기 못 가」 목판화와 에칭,
172.5x117.5cm, 2014
니콜라스 파티, 「초상」 캔버스에 파스텔,
170x150cm, 2015

p.30 클레어 타부레, 「깃털과 함께 있는 초상」 종이에
아크릴릭·깃털, 50.8x38.1cm, 2016
그레이스 램지, 「딸」 캔버스에 유재, 125x105cm,
2020

p.32 장미셸 바스키아x더 스케이터룸, 「로봇」 스케이트
데크에 컬러 스크린프린트한 삼면화, 78.7x20.3cm,
2017
장미셸 바스키아, 「복서 반란」 종이에 스크린프린트,
72.5x98.75 cm, Ed. no.39/60, 1982-83/2018
로버트 인디애나Robert Indiana, 「디 아메리칸 러브The
American Love」 알루미늄에 에나멜, 31.25x31.25cm,
1975
카우스KAWS, 「BFF Blue」 플라스틱,
34.3x12.7x8.9cm
카우스, 「KAWS GONE Companion」 캐스트 레진
피규어, 바이닐 페인트, 35.6x38.1cm, 2019
카우스, 「COMPANION, FLAYED BLACK」 바이닐,
28x12x7cm, 420gsm, 2016
카우스, 「COMPANION, BLACK」 바이닐,
28x12x7cm, 420gsm, 2016

p.33 제임스 나레스James Nares, 「나는 파랑」'M BLUE」
스크린프린트, 190.5x71.1cm, Ed. no.16/45, 2017
튀르식 & 밀레Tursic & Mille, 「핑크 유니콘과 함께 있는
핑크 레이디Pink Lady with Pink Unicorn」 나무에 유채,
43x33x5cm, 2020
하스 형제The Haas Brothers, 「필 크롤린스Phil Crawlins」
갈색 염소 털과 청동, 38.1x30.4x27.9cm, 2015

p.34-35 잰슨 스테그너Jansson Stegner, 「루시아Lucia II」

종이에 분필, 190.5x94cm, 2020
마시모 비탈리, 「크노커 삼면화」 컬러 오프셋
리소그래프, 각 90x70cm, 2006
우고 론디노네, 「스몰 핑크 옐로 오렌지 마운틴」
채색한 돌, 스테인리스스틸, 32x10x10, 받침대
2x18x18cm, 2019

p.40 마우리치오 카텔란Maurizio Cattelan, 「L.O.V.E. 명종곡」
레진·음악상자, 10.5x10.5x28cm, 2015
마우리치오 카텔란, 「L.O.V.E. 시멘트 조각」 콘크리트,
18x18x40cm, 2015
마우리치오 카텔란, 「스노볼Snowbal」 레진·유리,
14x14x28cm, 2015

p.41 로이 홀로웰,「메탈 컬러와 아침노을빛의 쪼개진 구」
리넨으로 감싼 패널에 고밀도 고무·유채·아크릴릭,
121.9x91.4x9.5cm, 2021

p.42-43 애나 웨이언트Anna Weyant, 「두 개의 레몬과
잎사귀Two Lemons and a Leaf」 패널에 유채, 60x45cm,
2019
윌 마터Will Martyr, 「어제 당신은 나와 함께 여기에
있었지Yesterday You Were Here With Me」 원형 캔버스에
아크릴릭, 지름 150cm, 2019

♦ 이미지 크레디트 ⓒ노바울Paul Roh

2. 게일 엘스턴

p.46-47 데니스 오펜하임, 「단단한 표면의 나무 연구」
석판화, 152x111.8cm, 2005
루빈 네이키언Ruben Nakian, 「유로파와 황소Europa and
the Bull 1」 석판화, 84x99cm, c.1970
필립 파비아, 「걷는 인물」 청동, 각 75x37.5,
80x37.5cm

p.50 게일 엘스턴, 「야간비행중인 벌레들flying bugs at night」
사진

p.52 제임스 리 바이어스James Lee Byars, 「무제(자화상)」
침과 빵, 6x5cm, 1989
빌럼 더코닝 스튜디오Studio of Willem de Kooning,
「레다와 백조Leda and the Swan:Reclining」 청동,
10x10.5cm, 1989

p.54-55 우아타라 와츠, 「매트릭스Matrix」 종이에

디어 컬렉터

집과 예술, 소통하는 아트 컬렉션

©김지은 2023

1판 1쇄	2023년 12월 18일
1판 2쇄	2024년 1월 10일

지은이	김지은
펴낸이	김소영
책임편집	임윤정
편집	이희연
디자인	김유진
마케팅	정민호 박치우 한민아 이민경 박진희 정경주 정유선 김수인
브랜딩	함유지 함근아 박민재 김희숙 고보미 정승민
제작부	강신은 김동욱 임현식
인쇄	천광인쇄사
제본	경일제책

펴낸곳	(주)아트북스
출판등록	2001년 5월 18일 제406-2003-057호
주소	10881 경기도 파주시 회동길 210
대표전화	031-955-8888
문의전화	031-955-7977(편집부) 031-955-2689(마케팅)
팩스	031-955-8855
전자우편	artbooks21@naver.com
트위터	@artbooks21
인스타그램	@artbooks.pub

ISBN	978-89-6196-440-1 03600